COLLECTION PLACÉE SOUS LE HAUT PATRONAGE

DE

L'ADMINISTRATION DES BEAUX-ARTS

ET

COURONNÉE PAR L'ACADÉMIE FRANÇAISE

Droits de traduction et de reproduction réservés.
Cet ouvrage a été déposé au Ministère de l'Intérieur
en octobre 1885.

BIBLIOTHÈQUE DE L'ENSEIGNEMENT DES BEAUX-ARTS
PUBLIÉE SOUS LA DIRECTION DE M. JULES COMTE

LE MEUBLE

II

XVIIe, XVIIIe ET XIXe SIÈCLES

PAR

ALFRED DE CHAMPEAUX

INSPECTEUR DES BEAUX-ARTS A LA PRÉFECTURE DE LA SEINE

PARIS
A. QUANTIN, IMPRIMEUR-ÉDITEUR
7, RUE SAINT-BENOIT

LE MEUBLE
II

CHAPITRE PREMIER
LE MEUBLE AU DIX-SEPTIÈME SIÈCLE

§ 1er. — LE CABINET EN ESPAGNE ET EN PORTUGAL

Vers les premières années du xviie siècle, la mode délaissa sans retour les œuvres sévères des menuisiers-sculpteurs de la Renaissance, pour rechercher des meubles plus précieusement travaillés, dans lesquels la richesse de la matière l'emportait sur la conception artistique. Les antiques dressoirs et les armoires à double corps furent remplacés par les cabinets d'ébène ou de bois exotiques, revêtus de pierres dures ou d'incrustations en os et en ivoire qui répondaient mieux au caractère décoratif des demeures contemporaines du règne de Louis XIII et des premières années de celui de Louis XIV.

Le cabinet n'était pas un nouveau venu; cependant il serait difficile de préciser la date de son apparition chez nous. On le trouve presque à la fois en Espagne, où il était en usage parmi les populations moresques, et à Venise où il avait été apporté d'Orient par le commerce maritime. Tel il était lors de son importation

dans nos contrées, tel il est resté dans son pays originaire où tout est immuable; mais le génie particulier de chaque peuple de l'Europe ne tarda pas à lui faire subir des transformations qui altérèrent profondément son aspect primitif.

Dans la série des meubles de l'école espagnole, nous avons cité plusieurs cabinets exécutés vraisemblablement par des artistes musulmans travaillant pour les nouveaux dominateurs chrétiens. La péninsule ibérique produisit un nombre considérable de ces meubles à partir de la fin du xve siècle, et l'activité de ses ateliers se soutint pendant les deux siècles suivants. Elle parvint à expulser les cabinets de Nuremberg de la plupart des marchés européens, et un édit de Philippe III, daté de 1603, interdit l'entrée en Espagne des pièces venant de l'étranger. Elle avait d'ailleurs à sa disposition les bois d'acajou et les bois de diverses nuances que lui fournissaient les provinces tributaires de l'Amérique, tandis que le Portugal tirait le bois d'ébène et l'ivoire de ses possessions d'Afrique et de l'Hindoustan.

Les ouvriers espagnols parvinrent avec peine à s'affranchir de la tradition moresque. On retrouve dans leurs œuvres décoratives un aspect lourd et une tendance à l'expression emphatique, qui les classe en dehors des meubles produits sous l'influence de la civilisation européenne restée sans mélange. Il est juste d'ajouter qu'elles regagnent par l'originalité de la forme ce qui leur manque au point de vue de la composition.

Ces observations s'appliquent principalement aux monuments de la première époque; plus tard, on ne remarque pas une différence aussi nettement accusée

dans le style des cabinets provenant des ateliers de l'Espagne. La province de Tolède semble avoir été le lieu le plus actif de cette production et ses produits sont généralement designés sous le nom de *Varguenos*, qui leur vient de la ville de Vargas. Par le caractère de leurs ornements géométriques ils se rapprochent du goût oriental. Leurs abattants sont garnis de plaques ajourées en fer doré, qui portent le plus souvent les deux lions affrontés de l'Aragon, accompagnant une serrure formée par deux longues tirettes cannelées. A l'intérieur sont disposés une suite de petits tiroirs ou de casiers décorés des mêmes ornements. Ces meubles reposent sur un pied formé par quatre colonnes, accouplées de chaque côté et réunies par un entrejambe et par une galerie ajourée. Le musée de South-Kensington à Londres possède plusieurs de ces cabinets. L'un des plus intéressants est décoré d'ornements en ivoire peints et dorés dans le goût moresque; on croit qu'il provient de la fabrique de Vargas. Un autre cabinet en bois de noyer aux armes des royaumes de Léon, de Castille et d'Aragon, et aux chiffres de Charles-Quint, repose sur six pieds réunis par une arcade. L'intérieur présente un sujet central où se voit l'entrée des animaux dans l'arche; les côtés intérieurs sont décorés d'incrustations en bois qui rappellent les ouvrages attribués à la *certosa* de Pavie. Un troisième meuble, dont le pied en bois de noyer porte des appliques en métal, est orné de figures allégoriques en ivoire se détachant sur un encadrement intérieur en ébène; il porte la date 1621.

Le Portugal avait une fabrication spéciale, qui tient

plus de l'art hindou que de la tradition musulmane. Les premiers meubles de ce genre furent vraisemblablement exécutés à Lisbonne même; plus tard, cette industrie fut introduite dans les colonies lusitaniennes et notamment à Goa, où elle prit un grand développement. Le South-Kensington Museum a recueilli un cabinet en bois de teck, incrusté d'une marqueterie d'ébène et d'ivoire, portant des serrures et des poignées en métal doré, dont le style oriental dénote un travail de la péninsule gangétique.

Les meubles de provenance portugaise se reconnaissent à l'aspect sauvage des sculptures ainsi qu'au caractère de leur mosaïque sur bois qui constitue une tarsia spéciale. Vers le commencement du XVIIe siècle, les ébénistes de Lisbonne commencèrent à exécuter des meubles dont la composition se rapproche des œuvres franchement européennes.

On voit à l'Académie des Beaux-Arts de cette ville un cabinet en écaille incrustée d'ivoire et d'appliques en cuivre doré, dont les panneaux du centre représentent le jugement de Salomon. Ce meuble, qui porte la signature de Prabo Fibrug, rappelle la disposition des cabinets italiens.

Un artiste espagnol, Jeronimo Fernandez, est regardé comme l'auteur d'un bas-relief dont les figures de Jésus et de sainte Thérèse se détachent sur un fond de marqueterie de bois incrusté, où est apposé le monogramme G. F. H. 1661. Un second coffre également conservé au musée de South-Kensington provient du couvent de Loeches près de Madrid, auquel il avait été offert par le comte-duc d'Olivarès, premier ministre du roi

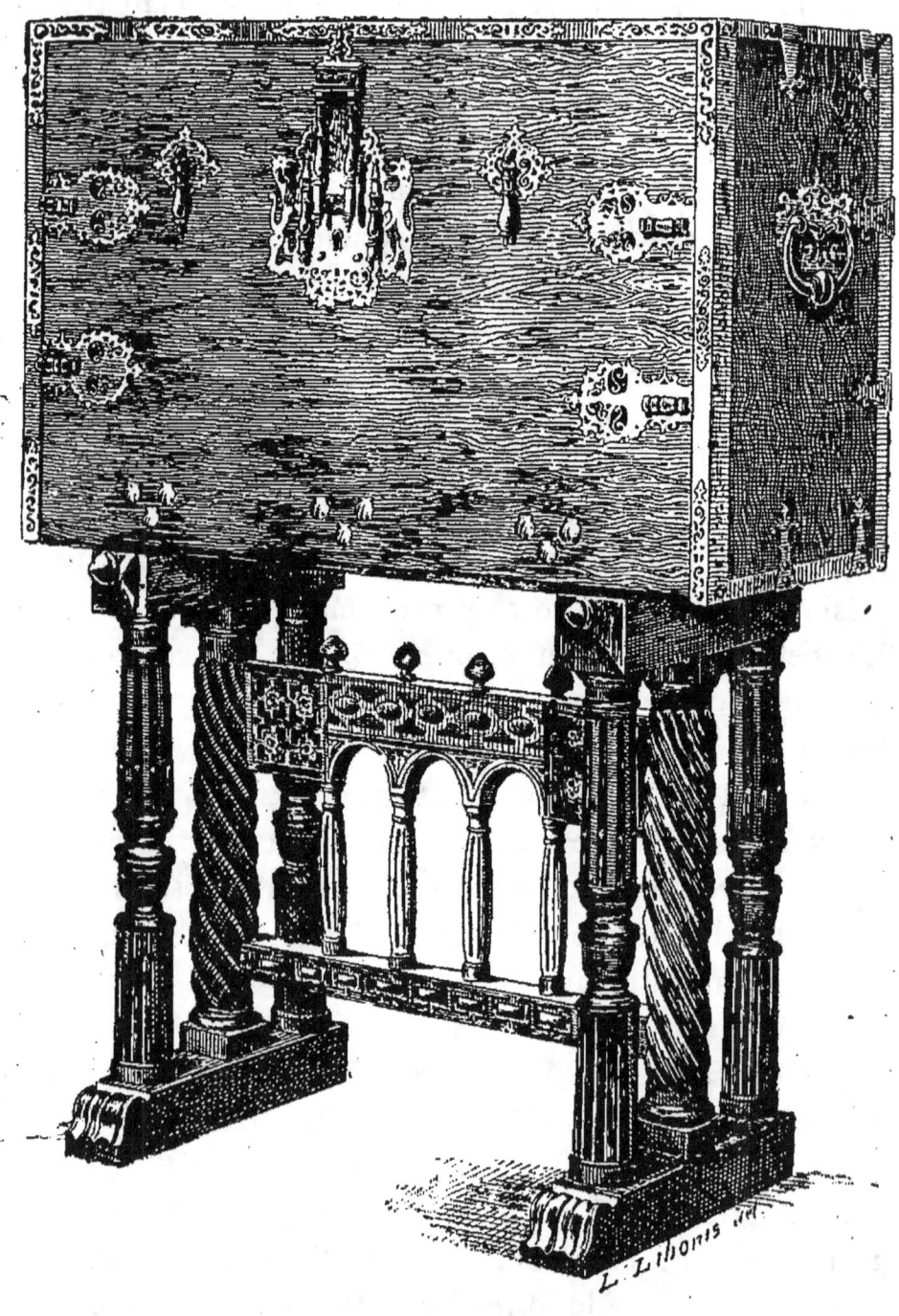

FIG. 1. — CABINET; ESPAGNE, XVIᵉ SIÈCLE

(Musée de South-Kensington.)

Philippe IV. M. Aynard de Lyon a rapporté de Tolède un cabinet en ébène plaqué d'écaille, soutenu par des colonnes cannelées, dont les vantaux revêtus de bas-reliefs mythologiques sont entourés de bandes étroites en écaille et de fleurons qui semblent inspirés par les compositions décoratives de Ducerceau. Notre musée de Cluny expose dans la salle Du Sommerard un meuble en ébène rapporté d'Espagne par l'amiral Nelson, dont la disposition générale, remaniée en partie, comprend une série de colonnettes, de frises et de bas-reliefs d'un excellent travail.

L'Espagne pratiquait rarement l'incrustation des pierres dures sur les pièces d'ameublement, à laquelle l'Italie s'est appliquée avec tant de succès. Dans le récit de son voyage fait en 1643, M^{me} d'Aulnoy parle de grands cabinets de pièces de rapport enrichis de pierreries, qui n'étaient pas faits en Espagne. Ce qu'elle avait trouvé de plus beau, après les meubles d'orfèvrerie, c'étaient les *escaparates*, sorte de petit cabinet fermé d'une seule glace et rempli de tout ce que l'on peut se figurer de plus rare. Le palais de l'Escurial a conservé quelques meubles revêtus de plusieurs incrustations en pierre dure, dont les auteurs avaient été appelés d'Italie.

Cean Bermudez cite dans son dictionnaire historique les noms de plusieurs sculpteurs en bois, et M. Riaño a retrouvé dans les documents existants à l'académie de Saint-Ferdinand, à Madrid[1], la mention de quelques ébénistes : Marcos Garcia, sculpteur

1. *Spanish Arts*, by Juan F. Riaño. London, 1879.

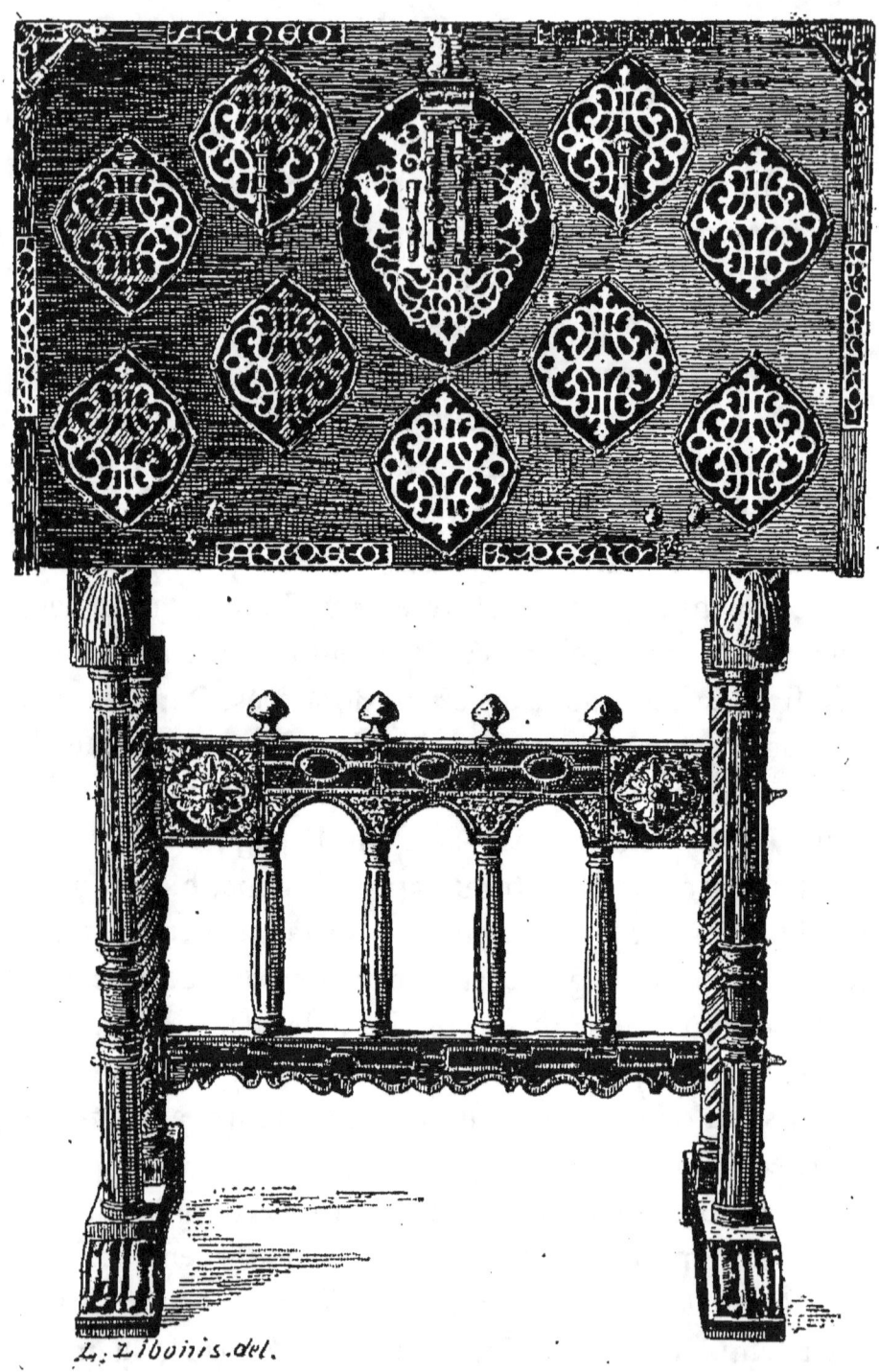

FIG. 2. — CABINET; ESPAGNE, XVIᵉ SIÈCLE
(Musée de South-Kensington.)

du roi 1637-1642; Thomas de Murga, sculpteur du prince royal, 1614; Alonso Parezano, attaché à la maison royale, 1623; Francisco Radis, maître sculpteur de cabinets en ivoire et en ébène, 1617; Lucas de Velosco, maître peintre et doreur de cabinets, en 1633.

L'activité des ateliers de la péninsule ibérique ne se bornait pas à la fabrication de ces meubles spéciaux; elle embrassait les diverses pièces de l'ameublement, et pendant la majeure partie du xviie siècle, l'Espagne fut le principal fournisseur des sièges et des tables dont on se servait en Europe. Ces fauteuils de forme quadrangulaire étaient garnis d'étoffes brodées, mais plus souvent encore de peaux imprimées et dorées qui devinrent une source d'exportation très fructueuse pour le royaume. On donnait à ces cuirs, qui servaient également de revêtement aux lambris des appartements, le nom de Guadameciles[1], rappelant la ville de Ghadamès en Afrique, où leur préparation était depuis longtemps pratiquée. Les Maures d'Espagne l'avaient introduite chez eux et la firent prospérer à Cordoue, d'où elle se répandit en Europe, et ne tarda pas à être imitée en France et dans les autres pays.

Les tables et les bordures de miroirs d'origine espagnole sont ornés d'incrustations d'ivoire, d'écaille, d'ébène, de bronze et d'argent. Les lits étaient recouverts de brocarts brodés d'or, — l'habileté des ouvriers espagnols était très grande dans cette sorte de travail, — et garnis de dentelles d'or connues sous le nom de point d'Espagne. Dans les provinces portugaises, les lits pré-

1. Voy. Baron Davillier. *Notes sur les cuirs de Cordoue*, Guadameciles d'Espagne. Paris, 1878.

sentaient plus d'importance sous le rapport de la sculpture. Ils étaient à colonnes surmontées d'un baldaquin avec deux parois verticales sculptées et travaillées à jour. Le plus souvent, ces meubles sont d'une exécution maladroite : aussi ne sont-ils pas recherchés par les amateurs, malgré la richesse de leur matière première. Vers la fin du XVIIe s., les lits portugais imitèrent les formes françaises,

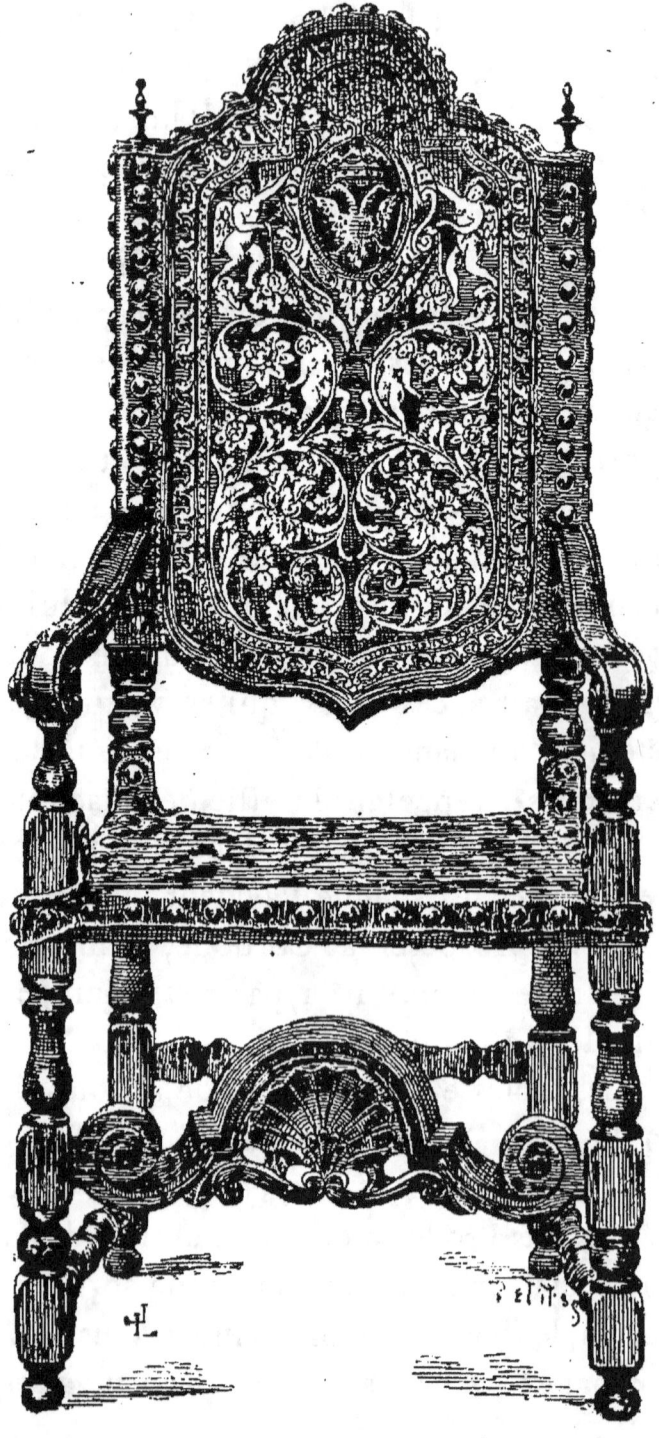

FIG. 3. — FAUTEUIL GARNI DE CUIR IMPRIMÉ
(XVIIe SIÈCLE)

mais par suite de l'inexpérience des artistes étrangers à notre goût, ces pièces présentent peu d'intérêt.

Les fauteuils et les sièges dont nous venons de parler, sont si abondants dans toutes les collections qu'il ne serait pas possible de consacrer une description particulière à tous ceux qui se distinguent par leur provenance historique ou la finesse de leur exécution. Ils composent l'une des plus intéressantes séries du mobilier au xvii^e siècle.

§ 2. — LE CABINET EN ITALIE

On ignore l'époque à laquelle Venise introduisit en Italie le goût des cabinets imités de l'Orient, mais on trouve, dès le commencement du xvi^e siècle, les villes importantes de cette contrée occupées à la production de ces meubles spéciaux. A Florence, on y mêle des ornements en pierres dures, tandis qu'à Milan on emploie de préférence l'ivoire gravé; à Venise, on travaille les appliques en nacre de perle et en verre coloré et à Naples on fixe les incrustations de nacre sur un fond d'écaille.

L'artiste que l'on cite comme s'étant le premier distingué dans cet ordre de travaux est Bernardino di Porfirio de Loccio, que Vasari dit avoir sculpté une table octogone d'ébène et d'ivoire incrustée de jaspe. Vers la même époque (1574), Buontalenti delle Girandole, peintre, sculpteur et architecte, exécuta suivant Baldinucci, pour le grand-duc François de Médicis, un cabinet d'ébène offrant l'aspect d'un monument enrichi de colonnes de lapis, d'agate et d'autres pierres dures,

entre lesquelles on voyait des miniatures représentant les plus belles dames de Florence et des termes de bronze ciselés par divers artistes. Le plus riche de ces *stipi* était certainement celui pour lequel Jean Bologne avait exécuté une suite de bas-reliefs en or, représentant les actions principales de ce même souverain. Le meuble n'existe plus, mais les bas-reliefs sont conservés dans le cabinet des gemmes à Florence.

Le musée de Cluny possède un très riche cabinet placé sur une table en écaille incrustée de nacre, supportée par des colonnes rondes, qui est attribué aux ateliers florentins. Le meuble lui-même est orné d'appliques en argent et en cuivre ciselé sur fond d'écaille, avec des pilastres en lapis lazuli, entre lesquelles sont disposés des panneaux de mosaïque. Il est à regretter que ce *stipo,* que l'on croit avoir appartenu à Marie de Gonzague, reine de Pologne, ait été en partie modernisé par l'adjonction de mosaïques grossières dans les premières années de ce siècle, lorsqu'il a été rapporté en France.

Il existe encore un assez grand nombre d'exemples de cette fabrication. Le palais Pitti en possède quelques-uns aux armes de la famille Médicis, qui sont d'une grande richesse. La collection du palais de San-Donato, vendue à Paris en 1870 et en partie formée à Florence, renfermait plusieurs pièces qui ont atteint un prix élevé, notamment un stipo en ébène et en lapis, orné de pilastres en pierres dures et de mosaïques, portant sur son couronnement l'écu des Médicis. Dans la même collection se voyait un mobilier composé d'une table en écaille incrustée de matières précieuses, dont

le dessus était orné d'un grand tableau en mosaïque représentant l'intérieur d'une ville. Cet ensemble, comprenant deux torchères et un grand miroir, peut être classé parmi les meilleures productions de l'art industriel de la Toscane. Les ateliers florentins ne se bornaient pas à la sculpture des cabinets, ils savaient appliquer la mosaïque en pierres dures, qu'ils avaient amenée à un très haut degré de perfection, à toutes les branches de l'ameublement, et ils élaboraient sans relâche diverses formes de pendules, de sièges et de coffrets revêtues de ces riches ornements. La manufacture royale de Florence produisit, pendant plusieurs siècles, des tables en mosaïque de pierres dures, dont les plus belles sont restées à Florence, mais dont on rencontre cependant des spécimens dans les palais étrangers, où ils ont été envoyés à titre de présents par les souverains de la Toscane. Cette fabrication n'est pas éteinte, mais les mosaïstes actuels, réduits à leurs seules forces, ne travaillent guère que pour l'étranger et n'entreprennent plus de ces grandes pièces qui exigeaient pendant de longues années le concours de plusieurs ouvriers. Le goût de la décoration en pierres dures est général à toute l'Italie, et dans les principales églises on voit des retables et des autels enrichis de colonnes et de pilastres tirés de matières précieuses, que les grandes familles et les patriciens ont fait établir, pour conserver par des donations fastueuses le souvenir des dignités dont ils étaient titulaires.

Bien que possédant des ateliers importants de mosaïque, entre autres celui du Vatican, d'où sont sorties les merveilleuses copies des chefs-d'œuvre de l'école

romaine qui sont placés sur les autels de la basilique de Saint-Pierre, l'industrie romaine ne songea pas à tirer parti de cette branche artistique, pour développer la richesse somptuaire des palais de la Ville éternelle. Le caractère de cette décoration musive réclame comme accompagnement les lignes d'un ensemble architectural. La seule application à l'ameublement dont elle paraisse susceptible est celle des tables de marbre, qui rappellent dans les galeries de Rome les magnificences de l'époque impériale.

A Naples semble avoir dominé le goût des incrustations de nacre et d'ivoire sur un fond d'ébène. Le comte Bertone avait envoyé à l'exposition rétrospective de Turin, en 1880, un grand stipo d'ébène incrusté d'ivoire, sur le panneau principal duquel est placé le plan de la ville au temps de Philippe III, avec les portraits des divers rois des deux dynasties angevine et aragonaise. Les nombreux tiroirs de ce cabinet offrent les vues des principales villes de l'Europe, et au centre est le plan de la bataille de Lépante avec le portrait de don Juan d'Autriche. Une table, d'un riche travail de marqueterie d'ivoire et de nacre gravée, représentant la suite des monarques napolitains, fait partie de la collection de Mme la baronne de Rothschild, au château de Boulogne. La sculpture sur bois n'était pas délaissée complètement dans cette ville, et le musée de Naples conserve une grande armoire de noyer provenant de la sacristie de San-Agostino degli Scalzi, dont les nombreux bas-reliefs, commencés en 1600, absorbèrent pendant un temps considérable le frère lai qui en fut l'auteur.

Moins riches quant à la matière, les cabinets qui

proviennent du Milanais présentent des lignes plus harmonieuses et d'un goût plus sévère, dans leurs arabesques d'ivoire se détachant sur un fond d'ébène. Il a existé dans cette contrée une réunion d'ouvriers habiles dont les travaux particuliers ne sont pas connus. Parmi les œuvres de cette époque que les musées et les collections particulières possèdent en assez grand nombre, on peut citer un cabinet en bois de rose incrusté d'ébène et d'ivoire, dont la niche centrale est décorée d'une plaque d'ivoire gravé, représentant Ranuccio Farnèse duc de Parme, à cheval. Ce meuble a été vraisemblablement exécuté vers 1630. Un autre grand cabinet avec ornements gravés sur ivoire d'après les compositions de Callot, œuvre d'une très belle exécution, figure dans un des salons du palais Balbi, à Gênes.

M. Spitzer possède, dans sa riche collection, deux cabinets incrustés d'ivoire sur fond d'ébène, dont la disposition rappelle le style des monuments créés par l'architecte Palladio. Ces meubles importants sont ornés de colonnettes supportant des frontons et formant des portiques avec des plaques gravées représentant des sujets mythologiques.

Il serait facile d'étendre cette liste, en relevant les ouvrages que l'école de Milan a laissés dans les divers palais de la haute Italie. En même temps que ces marqueteurs, la sculpture sur bois comptait des adeptes habiles. L'un d'eux, Andrea Fantoni, qui vivait vers la fin du xviie siècle, a exécuté un prie-Dieu en bois de noyer enrichi de figures et de deux bas-reliefs représentant Daniel dans la fosse aux lions et la Déposition de la Croix, qui fait partie de la collection Poldi-Pezzoli,

à Milan. Un foligname italien, G.-B. Cicconale, en 1650, a laissé son nom sur une armoire à deux corps du musée d'Aix en Provence, en le faisant suivre du mémoire des travaux de serrurerie et de marqueterie occasionnés par la confection de ce meuble.

Sans pratiquer exclusivement la mosaïque en pierres dures comme à Florence, les ébénistes milanais savaient employer les appliques de matières précieuses pour la décoration de leurs meubles. Les luthiers et les fabricants d'instruments de musique de la Lombardie et de la Vénétie, si célèbres à l'époque de la Renaissance, ont accompli des chefs-d'œuvre en ce genre. On a pu voir, à l'exposition de l'Histoire du travail (1867), un virginal en bois de poirier sculpté et incrusté d'ébène, de lapis, de cornalines et de différentes pierres dures, portant l'inscription : Hannibalis de Roxis Mediolanensis MDLXXVII. Cette pièce remarquable a été acquise par le South-Kensington Museum. On connaît d'autres instruments décorés de peintures sur fond d'or et d'appliques précieuses, mais ils ne peuvent lutter pour la richesse avec l'œuvre de Roxis.

Les cabinets d'origine vénitienne sont plus rares dans les collections. Il semble que la ville des Doges n'ait fait que servir de porte d'entrée à une industrie qui, sans s'arrêter dans les lagunes, s'est répandue dans les diverses contrées de la Lombardie, où l'art de la marqueterie et du travail dit « alla certosina » devint si florissant. On connaît cependant quelques meubles de ce genre provenant de Venise. Dans le South-Kensington Museum est un cabinet à abattant et à tiroir en bois de noyer sculpté et décoré d'arabesques, que l'on attribue

à Jacopo da Canova, ébéniste qui vivait de 1520 à 1550. Ce meuble présente des analogies de style avec les compositions architecturales de Jacopo Sansovino, au palais des Doges et à la libreria de San-Marco. Le musée de Cluny s'est enrichi récemment, à la vente San-Donato, d'un second cabinet de travail vénitien représentant une façade de palais avec une demi-coupole centrale et deux avant-corps sur les côtés. Les cinq étages de colonnes qui séparent les portiques sont plaqués de nacre et d'ivoire avec des arabesques dorées et des médaillons renfermant des figurines; sur le couronnement est une galerie à jour en cuivre ciselé, ornée de vases et de statuettes.

Plusieurs peintres vénitiens ont employé leurs pinceaux à l'ornementation de cabinets-armoires, dont le style vulgaire et l'exécution sommaire trahissent une imitation étrangère. C'est, en effet, du Nord qu'était venue la mode des meubles revêtus de peintures sur cuivre et sur marbre encastrées dans des monuments en raccourci, où tous les ordres de l'architecture sont réunis. Les artistes de la décadence adoptèrent avec empressement cette dégénérescence des principes vrais de la décoration, et Rome, Florence, Naples, comptèrent de nombreux maîtres appliqués à cette tâche. Luca Giordano a produit en ce genre des œuvres qui se distinguent par une exécution brillante et facile; mais quelle distance les sépare de la simplicité grandiose des compositions de Dello et de Benozzo Gozzoli!

On ne connaîtrait pas l'ensemble de l'art décoratif italien, si l'on négligeait une série de meubles, étran-

gers par leur matière à l'histoire du bois, mais auxquels leur richesse devait réserver une place importante dans les palais. Les villes de Milan et de Florence semblent avoir gardé le monopole de la production des cabinets en fer incrusté d'or et d'argent, qui sortaient des ateliers de leurs habiles damasquineurs. Dans la fabrication des ouvrages en fer repoussé, Milan se distingue en première ligne. C'est sans doute à l'un de ses armuriers, Filippo Negrolo, employé par François Ier et Charles-Quint, ou aux damasquineurs Figino, Piatti, Pellegimo et Ginelli, que l'on pourrait attribuer les deux grandes pièces ayant fait partie de la collection Soltykoff, où on les regardait comme un présent fait au duc de Savoie par l'un des ducs de Milan? Le premier est un grand miroir à pied en fer damasquiné d'or et d'argent, dont le musée de South-Kensington a fait l'heureuse acquisition. Cette toilette était accompagnée d'une table de travail identique, revêtue de plaques de lapis lazuli, dont la tablette était disposée pour former un échiquier. Le meuble repose sur trois montants terminés par des pieds d'homme en fer damasquiné; il a figuré depuis à la vente des collections du duc d'Hamilton. On voyait encore, chez le prince Soltykoff, un cabinet en fer damasquiné, dont la partie supérieure renfermait une horloge qui semblait avoir la même origine que les deux meubles précédents.

Les inventaires des anciennes collections désignent sous le nom d'*ouvrages de Florence* ces cabinets en fer forgé et damasquiné, dont les collections des amateurs parisiens sont assez richement pourvues. Ils étaient ori-

ginairement recouverts d'une plaque de fer, le plus souvent disparue; à l'intérieur est disposée une suite de petits tiroirs enrichis d'arabesques et de figurines précieusement ciselées. M. Basilewski et M. Spitzer possèdent des spécimens importants de cet art qui, longtemps délaissé, paraît disposé à renaître. Le musée de Cluny montre une bordure de miroir sur les côtés de laquelle se trouvent deux figures et des ornements travaillés au repoussé sur un fond de paysage dont les détails sont indiqués par les traits de la damasquine. Le plus célèbre ferronnier qu'ait enregistré l'histoire de l'art florentin, Caprara, le maestro auquel on doit les ornements en fer forgé qui décorent le cortile du palais Strozzi, avait exécuté une grande cassette décorée de dix-sept panneaux revêtus d'arabesques et séparés par des figures de dauphins en ronde-bosse portant un écu armorié, le tout en fer forgé et ciselé, à laquelle le prince Soltykoff avait donné entrée dans sa collection. L'ordre chronologique aurait dû faire citer en première ligne la précieuse cassette géographique de la galerie Trivulzi de Milan, signée par l'azziministe Paolo, ne fût-ce que pour constater l'introduction en Italie d'un art pratiqué à la fois à Damas et en Perse.

§ 3. — LE CABINET EN ALLEMAGNE.

Les villes de l'Allemagne méridionale donnèrent, à partir du XVI^e siècle, un grand développement à la fabrication des cabinets. A Nuremberg et à Augsbourg, on

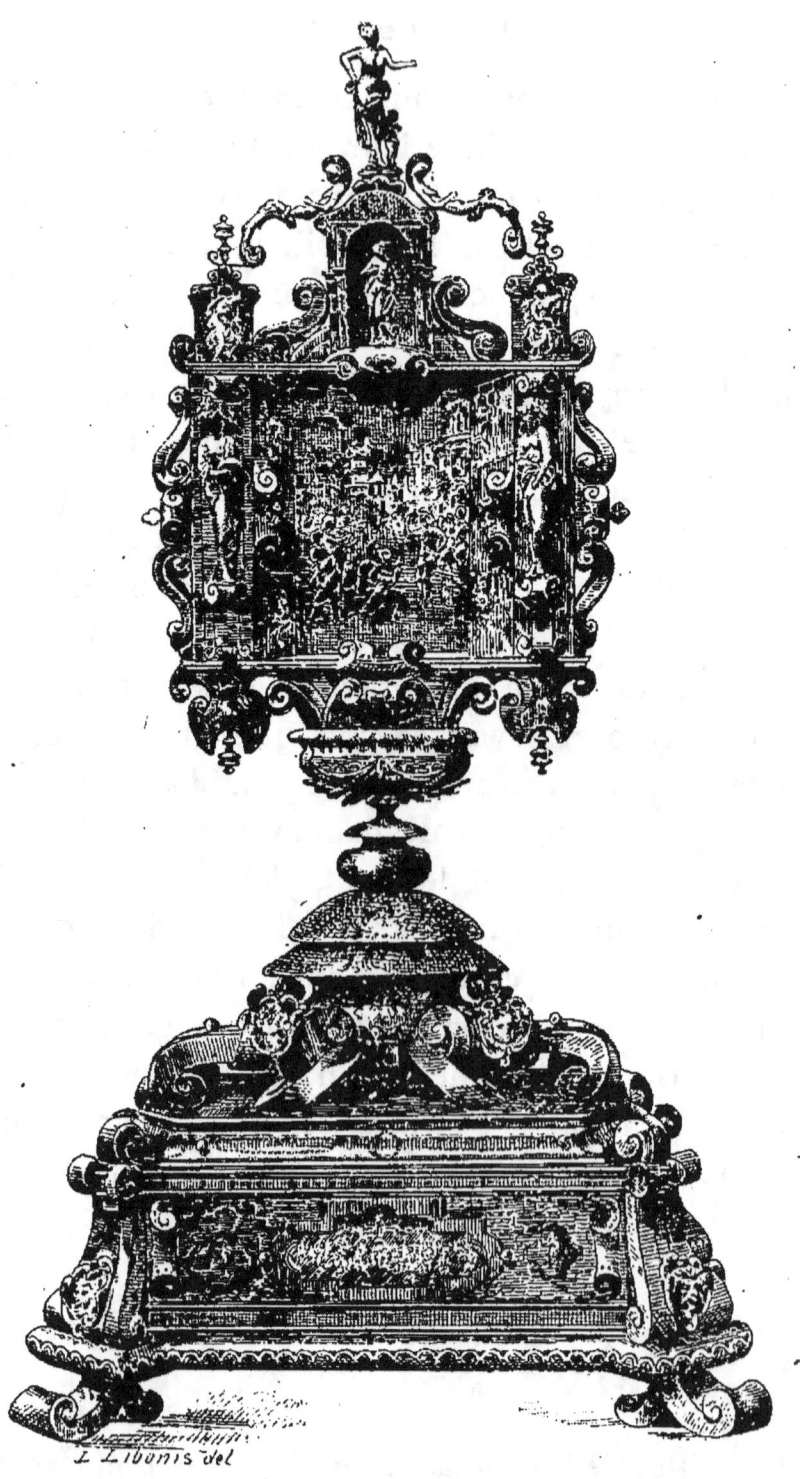

FIG. 4. — MIROIR A PIED DE FER DAMASQUINÉ, ITALIE, XVIᵉ SIÈCLE.
(Musée de South-Kensington.)

comptait de nombreux ateliers dont les produits se répandaient en Europe et qui étaient recherchés sous le nom de cabinets d'Allemagne. Les artistes du Nord semblent tout d'abord s'être attachés à imiter les meubles d'Italie revêtus de riches incrustations de pierres dures ou de métaux précieux; mais dans les premières années du xviie siècle, ils employèrent presque exclusivement le bois d'ébène, en y joignant des ornements d'écaille et des compositions peintes.

L'histoire de la curiosité n'a conservé qu'un nombre très restreint de noms d'ébénistes ou de marqueteurs qui se soient attachés à cette branche de l'ameublement. Pour les connaître, il faut relever quelques signatures inscrites sur les meubles, ou dépouiller les catalogues des grandes collections publiques de l'Allemagne. La collection Milani, de Francfort, renfermait un coffret en bois enrichi d'incrustations en ivoire, sur le couvercle duquel était représenté le poëte Virgile suspendu dans un panier et exposé à la risée du peuple; dans l'intérieur, on voyait Orphée entouré d'animaux. L'un de ces tableaux portait la signature : Hans Wagner, pixiis 1539. Jar. Un des artistes les plus célèbres en ce genre, Hans Schieferstein de Dresde, a laissé au Musée historique de cette ville plusieurs morceaux importants, parmi lesquels un cabinet revêtu de figures et de bas-reliefs en ivoire, avec des plaques de la même matière portant de très fines gravures, sur lesquelles on lit la date de 1568. Près de là sont deux tables-damiers en bois de cyprès et deux jolies étagères décorées de délicates sculptures par le même marqueteur. La galerie saxonne conserve encore un cabinet en ébène, dont les

ornements découpés à jour et les figurines de haut relief ont été exécutés en 1585 par Kellerthaler, orfèvre de Nuremberg, qui a pris le soin de laisser son nom inscrit sur son œuvre. On voit au musée du château de Rosenborg, en Danemark, un beau cabinet en bois d'ébène, de fabrication allemande, dont on ne connaît malheureusement pas l'auteur, qui travaillait en 1580. Les sujets des bas-reliefs et des plaques en cuivre doré et gravé sont empruntés aux compositions de Virgilius Solis. Un ébéniste allemand, Hans Schwanhard, mort en 1621, est cité comme étant l'inventeur des bordures ondulées qui produisent un charmant effet dans la décoration des cabinets, des armoires et des encadrements de miroirs. Un tablier à tric-trac de bois de chêne avec des incrustations en buis et portant les statuettes équestres de Charles-Quint et de Ferdinand, est conservé dans la collection d'Ambras, à Vienne; il est signé par Hans Kels de Kaufbeurn.

Le meuble le plus important qu'ait produit l'art allemand est le grand cabinet exécuté à Augsbourg, en 1616, pour le duc de Poméranie, Philippe II. Il avait été commandé à l'ébéniste Ulrich Baumgartner qui, pour sa composition, réclama le concours du peintre-architecte Philippe Hainofer. Ce travail exigea une durée de cinq années. Il serait impossible, sans rédiger un catalogue spécial, d'en énumérer tous les détails. Baumgartner s'adjoignit une troupe entière d'artistes distingués, dans laquelle on comptait trois peintres, un sculpteur, un peintre en émail, six orfèvres, deux horlogers, un facteur d'orgues, un mécanicien, un modeleur en cire, un ébéniste fabricant de cabinets, Ulrich

Kiskner, un graveur sur métal, un graveur sur pierres fines, un tourneur, deux serruriers, un relieur et deux gainiers. L'effet général de ce monument ne répond pas à la richesse de la matière employée et aux dépenses énormes qu'a dû entraîner cette commande artistique. C'est une œuvre de patience qu'il serait peut-être impossible d'égaler, mais la composition en est lourde et tourmentée. Le cabinet de Poméranie fait actuellement partie du nouveau Musée d'art industriel de Berlin. Baumgartner et Hainofer ont uni leurs talents pour produire d'autres meubles similaires; l'un des plus importants existe à la Bibliothèque d'Upsal, en Suède.

Plusieurs ébénistes allemands avaient abandonné leur pays natal pour travailler à l'étranger; on a retrouvé la trace de quelques-uns d'entre eux. Les deux frères François et Dominique Steinhart ont laissé, dans le palais Colonna, à Rome, une superbe armoire en ébène, ornée de vingt-huit bas-reliefs en ivoire, exécutés d'après les plus célèbres peintures du XVIe siècle, et dont le panneau central reproduit le *Jugement dernier* de Michel-Ange; ce travail leur a coûté trente années d'efforts. Le meuble forme pendant avec un grand stipo de bois d'ébène, richement incrusté de pierres précieuses, qui ne paraît pas l'œuvre des mêmes artistes.

A ces noms d'ébénistes il est intéressant de joindre celui du ciseleur Raimond Falz, mort en 1703, qui a fait un nombre considérable de médaillons et de bas-reliefs en argent et en cuivre doré, destinés à l'ornementation des cabinets d'Augsbourg.

Une industrie particulière à l'Allemagne du nord

est celle de l'ambre, que produisent en abondance les rivages de la mer Baltique. On a utilisé cette matière pour toutes les pièces de l'ameublement, sans avoir jamais réussi à lui donner une valeur esthétique méritant une étude sérieuse. C'est un travail spécial qui ne franchit pas les limites de la petite curiosité. Le spécimen le plus intéressant que l'on puisse citer dans cette série est une grande armoire en bois de chêne revêtue de plaques en ambre, dont les nombreux tiroirs à glace renferment une collection d'objets en succin, qui fut donnée en 1728 par l'électeur Frédéric-Guillaume de Brandebourg, à Auguste le Fort. Elle est actuellement déposée à la Grun-Gewolbe de Dresde.

En même temps que ces meubles dont la richesse exceptionnelle réclamait une place dans les palais des souverains, l'Allemagne en produisait d'autres plus simples, dans lesquels on retrouve mieux les caractères généraux d'un art décoratif commençant à trahir les approches du déclin. Le Musée industriel de Berlin possède une petite armoire à pilastres cannelés surmontée d'une corniche décorée de fleurons, avec des panneaux occupés par des têtes ailées se détachant sur un fond d'ornements, dont l'heureuse composition a été traduite par un outil habile. Sur le bas de ce meuble on lit l'inscription : *anno 1637*. Une seconde armoire plus importante, qui fait partie du South-Kensington Museum, porte la date de 1667, mais le style pauvre des colonnes et des pilastres entre lesquels sont placées des niches est très inférieur à celui du meuble de Berlin. Nous signalerons, à titre de relique historique, un coffre en bois sculpté appartenant à M. Prévost, qui

l'avait exposé à Tours en 1873, dans lequel l'honorable corps du métier des menuisiers de Strasbourg serrait, en 1694, son trésor et ses titres. On a conservé éga-

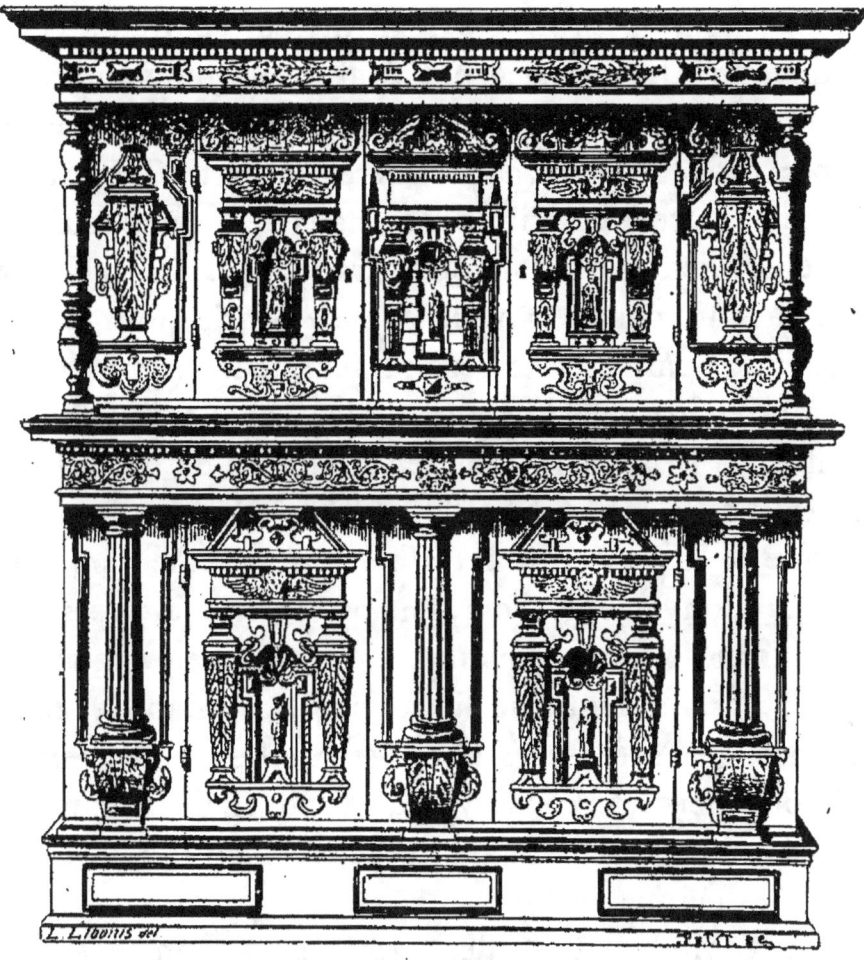

Fig. 5. — ARMOIRE A DEUX CORPS. ALLEMAGNE, XVIIe SIÈCLE
(Musée de South-Kensington.)

lement le nom de l'ébéniste Keck, mort en 1639 à l'hospice d'Iéna, après avoir exécuté les boiseries et le plafond de la chambre à coucher du palais du duc Bernard de Saxe-Weimar, en y plaçant des inscrustations de marqueterie de bois de couleur.

L'industrie des cabinets prit une grande extension dans les Flandres sous le gouvernement réparateur des archiducs, succédant aux proscriptions sanglantes du duc d'Albe. Anvers, dont la prospérité remonte à cette époque, semble avoir été le principal centre de cette production. La contrée possédait alors de nombreux dessinateurs-ornemanistes qui contribuèrent à développer cette branche particulière de l'art. Ceux dont on peut retrouver l'influence dans les compositions des ébénistes sont les frères François et Cornille de Vriendt, plus connus sous le nom de Floris, dont le premier était peintre et le second sculpteur et architecte. Presque en même temps, on voit la dynastie des Franck et celle des Brueghel, ainsi que la famille des de Vos en possession de la faveur publique, jusqu'au moment où le génie de Rubens vint entraîner toute l'école flamande dans le mouvement progressif qu'il dirigeait vers un naturalisme plus largement compris. La réforme artistique du grand maître se fit sentir jusque dans les productions de l'art décoratif et les meilleurs spécimens qui nous aient été conservés de l'industrie flamande à cette époque présentent un caractère identique à celui des toiles peintes par Rubens.

On ignore les noms des ébénistes qui ont exécuté, principalement au XVIIe siècle, les beaux cabinets qui se rencontrent dans nombre de collections. Il y a là, dans l'histoire de l'art, une lacune que les chercheurs flamands ne tarderont sans doute pas à combler. Pour le moment, on doit se borner à relever les signatures des peintres qui les ont décorés intérieurement, et à signaler les œuvres gravées qui leur ont servi de modèles.

M. le comte de Blacas avait envoyé à l'exposition des Alsaciens-Lorrains un cabinet orné de deux médaillons intérieurs représentant les sujets de Léda et de Lucrèce, sur lesquels on voyait le monogramme C. W. 1596. Ce meuble serait aisément attribué à l'Italie, en raison de son revêtement en pierres dures et de ses incrustations en ivoire, si la marque ne venait revendiquer son origine hollandaise. On voit chez M. Stein un autre cabinet à deux volets dont les dix tiroirs sont revêtus de sujets peints d'après les compositions de Cornélius Both. Un troisième meuble plus important figure dans la chambre de la Justice au palais Pitti. C'est un stipo acheté en Allemagne par le grand-duc Ferdinand II, et enrichi de peintures sur pierres dures par l'un des Brueghel. Au milieu est placée une mosaïque qui cache à son revers une copie du *sposalizio* du Corrège faite par Gobbiani. Dans les autres compartiments sont les douze apôtres et un crucifix d'ambre sculpté. Ce cabinet est disposé de façon à servir d'autel ; sur les côtés sont des tiroirs pour les ornements sacerdotaux ; au revers est placé un miroir surmonté d'un *Ecce Homo* par le Cigoli. Il serait difficile d'établir la nationalité de ce monument mi-religieux et mi-profane. S'il provient d'Allemagne, la présence des peintures de Brueghel prouverait, ce que l'on sait d'après plusieurs autres exemples, que les faiseurs de cabinets ne se faisaient pas scrupule d'adapter à leurs œuvres des ornements tirés de pays étrangers. M. le baron de la Bousselière possède un cabinet en ébène dont les peintures sont attribuées à l'un des membres de la famille des Franck.

L'ancienne collection Debruge comprenait, parmi

ses nombreuses richesses, deux grands cabinets d'écaille marbrée, décorés de sculptures et d'ornements d'ivoire, dont M. Labarte a donné la description dans le catalogue de cette galerie. Leur forme monumentale se divisait en deux étages superposés dont la partie centrale présentait une saillie demi-circulaire. Les bas-reliefs représentaient des sujets tirés de l'histoire de Joseph, et des statuettes y symbolisaient les vertus avec divers attributs chrétiens. Ces stipi, portés sur des tables d'écaille, avaient été exécutés pour le duc de Lerme, sur les dessins de Rubens, puis rapportés d'Espagne dans les premières années de notre siècle. C'étaient vraisemblablement des ouvrages sortant de l'atelier d'un maître flamand.

Si l'on a quelque difficulté à reconnaître la provenance des cabinets revêtus de peintures flamandes ou hollandaises, cette incertitude devient plus grande encore dans la série des armoires d'ébène sculpté, bois d'un grain dur et sec exigeant un travail minutieux, dont la longueur était faite pour refroidir l'enthousiasme artistique des sculpteurs. Ces meubles constituaient des œuvres de patience auxquelles convenait surtout l'habileté pratique des artisans du Nord, aimant à suivre les lignes d'une composition gravée et qui devinrent sans rivaux dans ces pièces d'ameublement. On s'exposerait, par suite, à des mécomptes en attribuant à la Flandre des cabinets qui ont peut-être vu le jour en Allemagne et nous l'apprendrons bientôt, dans les murs mêmes de notre capitale.

On ne saurait décrire sans fatigue tous les cabinets ou les armoires dont le fond d'ébène fait ressortir heureusement les pièces d'orfèvrerie et de céramique,

que l'on rencontre dans les collections des amateurs ; il faut se borner à choisir quelques pièces caractéristiques de ce travail du bois. Chez M^me Rougier, on voit un cabinet en ébène, supporté par des colonnes torses, dont les volets sont ornés de médaillons sculptés représentant Mars et Vénus servis par des amours, et Bacchus avec deux bacchantes, empruntés aux gravures de Goltzius. Un second meuble à deux corps et à quatre vantaux, qui fait partie des collections de l'hôtel de Cluny, est décoré de figurines en bas-relief représentant Mars et Bellone, accompagnées de cariatides, de têtes de lion et d'ornements saillants, dont la profusion et le style semblent dénoter une origine flamande. Dans le même musée est un cabinet divisé également en quatre vantaux, dont les bas-reliefs représentant divers sujets de l'histoire romaine, avec des personnages en costume du commencement du XVIIe siècle, sont gravés d'une manière très sommaire. Il n'est guère d'exposition rétrospective où n'apparaissent quelques-uns de ces grands meubles supportés par des cariatides, ou appuyés sur des colonnes torses à cannelures, dont les portes, revêtues de sujets bibliques ou historiques souvent peu reconnaissables, renferment une quantité de tiroirs peints ou moulurés accompagnant un portique à colonnes orné de peintures ou de marqueteries, d'un goût qui laisse souvent à désirer, bien que l'exécution ait exigé des soins et un travail infinis.

On connaît d'autres spécimens de l'ameublement provenant de la Flandre. M. Spitzer a recueilli un coffre de mariage en cuir gaufré dont les ornements, dessinés par Goltzius, représentent le roi d'Espagne Philippe III et

Marguerite d'Autriche, debout auprès de la fontaine d'Amour. Quelques établissements de la Belgique ont conservé des meubles d'une facture plus simple et permettant mieux, par suite, d'observer le style de l'ébénisterie flamande au xviie siècle. Les hospices civils de Liège possèdent un cabinet en racine de noyer dont les tiroirs sont couverts de plaques en verre peint de diverses couleurs, à l'imitation de ce que les Italiens appellent le *mille fiori*. Parfois aussi les angles de ces armoires portaient des figures en pied, souvenir des chefs-d'œuvre de l'époque de la Renaissance. La maison Moretus à Anvers, si merveilleusement conservée, avec son mobilier et l'ensemble des richesses littéraires que les générations successives des imprimeurs de la famille Plantin ont possédées, montre un certain nombre de meubles d'un aspect un peu massif, faisant contraste avec les mièvreries qui leur sont contemporaines. L'ameublement d'une chambre à coucher, comprenant un lit et une armoire en chêne sculpté, avait été exposé à Bruxelles en 1881, par M. Hingeneyer. Cet ensemble, d'une belle exécution, a été exécuté sur les dessins de Vreedeman de Vrièse qui devint, vers la fin du xvie siècle, le principal inspirateur de l'art décoratif dans les Flandres. La collection Minard de Gand, récemment dispersée, renfermait un grand lit à baldaquin et à balustres dont la partie centrale est disposée en forme d'armoire à deux battants décorés de bas-reliefs religieux. Sur la galerie supérieure est un cartouche soutenu par deux anges, dans lequel on lit l'inscription : Vriese inv. 1565. Nous eussions joint ce nom à ceux des sculpteurs sur bois qui travaillaient à Anvers au xvie siècle, si Vreedeman de

Vriese ne nous avait paru, par le caractère de ses compositions, se rattacher plus étroitement à l'art du cabinet. Un buffet à deux corps aux armoiries des « quatre membres » de Flandres, Gand, Ypres, Bruges et le Franc, appartenant au musée d'Ypres, a été sculpté en 1644 par Jean Van de Velde d'Ypres, auquel il fut payé 162 florins.

L'armoire hollandaise exagère la largeur et la massivité du mobilier flamand. Rien de plus connu que ces grands meubles à pilastres ronds et à grands battants de bois d'acajou et d'ébène que tous les peintres néerlandais, à l'exemple de Metsu, de Terburg et de Gerard Dow, ont placées dans leurs tableaux. C'étaient des buffets établis pour durer des siècles et, grâce à leur dimension, il en subsiste de nombreux spécimens en Hollande et dans les collections. Au musée de la porte de Hall, à Bruxelles, on en voit un qui porte la date de 1664; on en connaît plusieurs autres également datés. Le musée de Cluny possède une de ces armoires enrichie sur sa face principale de trois pilastres à chapiteaux avec des guirlandes de fruits et des têtes de lion. Les riches demeures hollandaises étaient revêtues de lambris de bois exotiques très finement moulurés et sculptés, encadrant des tentures de cuir gaufré et doré, dont l'éclat contrastait très heureusement avec l'aspect un peu sévère de ce mobilier. La Hollande produisait également des travaux de mosaïques en matières précieuses, et l'on voit dans la grotte du palais de Potsdam une table en pierre noire avec une guirlande de fleurs en nacre de perle incrustée dans le marbre, signée : Dyrck van Ryswick Amstelodamus inv. et fecit 1655.

Le musée néerlandais de la Haye possède une table semblable, exécutée par le même artiste.

§ 4. — LE CABINET EN FRANCE; LAURENT STABRE; JEAN MACÉ; DOMENICO CUCCI; PIERRE GOLLE.

Notre grande école de sculpture étant morte épuisée, la mode s'adressait à la Flandre et à l'Allemagne pour acquérir les cabinets ornés de peintures et de fines ciselures que les ouvriers français, habitués aux œuvres plus largement traitées, ne comprenaient pas. Découragée par ce changement de goût, qui succédait à une longue guerre civile peu favorable aux arts, la production de notre pays s'abaissa promptement, se bornant à répéter les compositions du siècle précédent. Dans les premières années du règne de Louis XIII, cette dégénérescence était tellement accusée que lorsqu'il s'agit, en 1619, d'offrir à Omer Talon le présent que la ville avait l'habitude de présenter à chaque nouvel avocat général au Parlement, notre administration municipale, qui comptait cependant dans son sein des marchands et des industriels parisiens jaloux de la supériorité artistique de leur cité, ne trouva rien de mieux que d'acquérir un cabinet d'Allemagne. Ce goût s'accusait dès le xvie siècle chez les princes français, d'ailleurs si passionnés pour les grands ouvrages de la sculpture sur bois. Hans Krans portait, en 1576, le titre de marqueteur du Roy. C'est le seul renseignement que l'on ait retrouvé sur cet industriel allemand. Pendant son expédition dans les Flandres espagnoles, en 1578, François, duc d'Alençon, acheta un cabinet qui

lui coûta la somme de 10,000 écus. L'énormité du prix fait présumer que ce meuble devait être d'une richesse peu ordinaire. Lorsque mourut la reine Catherine de Médicis, l'une des grandes curieuses de la Renaissance, son hôtel à Paris renfermait de nombreux trésors artistiques dont M. Bonnaffé a publié l'inventaire[1]. Au milieu des peintures, des émaux et des faïences de Palissy, on remarquait une suite de cabinets « façon d'Allemagne, avec des piliers d'argent godronnez aux coins des layettes, en marqueterie, en forme de théâtre, ou garnis de plaques d'argent au devant des layettes », dont nous ne pouvons reproduire la description détaillée. Ces meubles étaient renfermés dans des étuis en cuir gaufré et doré. Les tables étaient également en marqueterie de la façon d'Allemagne, reposant sur des chassis dorés ; quelques-unes se repliaient à layettes marquetées. Les lits de velours noir brodé de perles avaient des colonnes de jais ou d'ébène garnies d'argent ; le surplus de l'ameublement des grands appartements était en bois d'ébène incrusté d'ivoire.

FIG. 6.
ARMOIRIES DE LA CORPORATION
DES MENUISIERS DE PARIS.

La décadence de notre production industrielle attira l'attention du roi Henri IV ; il envoya dans les Pays-

[1]. Bonnaffé : *Inventaire de la reine Catherine de Médicis.*

Bas des ouvriers français étudier les procédés de la sculpture sur ébène et, à leur retour, il les établit dans les logements de la grande galerie du Louvre. Le plus ancien dont on avait conservé le nom est Laurent Stabre, menuisier « en ébeyne, » cité par l'abbé de Marolles dans sa revue versifiée des artistes français. Stabre, sur lequel on a peu de renseignements, était mort en 1624, date à laquelle son logement fut concédé au fourbisseur Vincent Petit. Presque en même temps, le menuysier et tourneur en esbeyne et autres bois, Pierre Boulle était l'objet d'une semblable faveur. Allié par sa femme Marie Bahuche au peintre du roi Bunel, cet artiste, que l'on croit d'origine flamande, fut le père ou l'ascendant du grand ébéniste André-Charles Boulle, né aux galeries du Louvre. Il est porté dans les comptes royaux de l'année 1636 pour un traitement annuel de 400 livres[1]. Pierre Boulle dut mourir peu d'années plus tard. On connaît également la teneur d'un brevet de logement accordé à Jean Macé[2], menuisier-ébéniste de Blois, le 16 mai 1644, « à cause de la longue pratique qu'il s'est acquise en cet art dans les Pays-Bas et les marques qu'il en a données par les ouvrages de menuiserie en ébène et autres bois de diverses couleurs qu'il présenta à la reine régente. Sa Majesté, pour lui donner le moyen de travailler à l'avenir avec plus de commodité à ce qu'elle lui commandera et de la satisfaire quand elle ira dans la grande galerie du Louvre voir les ouvrages qui se font au département destiné aux artisans, qui par leur réputation et leur industrie

1. *Archives de l'Art français*, 1872.
2. *Ibid.*, 1re série, t. III.

ont mérité l'honneur d'y loger, lui octroie un logement dans ladite galerie, attendu qu'il n'y a point d'ébéniste qui y soit logé à présent ». Le 25 octobre de la même année, le roi lui concéda l'ancien appartement de Laurent Stabre dont la veuve avait conservé la jouissance, malgré le brevet accordé à Jean Petit. Ce fut André-Charles Boulle qui hérita en 1672 du logement occupé par Macé, et il fut, en 1679, autorisé par le roi à y joindre celui de Laurent Stabre, qu'avait ensuite obtenu Jean Petit. L'abbé de Marolles prête à Jean Macé trois fils, Claude, Isaac et Luc, dont jusqu'ici on n'a pas trouvé de traces.

Jean Equeman, de Paris, est porté sur les états de la maison du Roi, de 1638 à 1652 et de 1674 à 1677, comme menuisier en ébène, mais il est douteux qu'il se soit jamais appliqué à la sculpture. Florent le Comte dit qu'il peignait fort bien en miniature et qu'il a beaucoup travaillé pour le roi, notamment aux cabinets, qu'il savait enjoliver d'ornements particuliers. Equeman fut reçu académicien et mourut en 1676. On trouve également dans le dictionnaire de biographie de Jal la mention de Jean Desjardins, menuisier en ébène, privilégié du Roi, qui, en 1656, présente un de ses fils au baptême. Son nom figure parmi les artistes de la maison du Roi de 1636 à 1654[1], avec ceux de Jean Adam, 1657; de Philippe Baudrillet, 1636 à 1657; de Nicolas Lavenne, 1647 à 1652; de Jean Lemaire, 1631 à 1652; de Jean Nicolas, 1647 à 1652; d'Hilaire Ottermeyer, 1636 à 1657; de Yuicoffre ou Guir-

1. Voy. *Les Archives de l'Art français,* nouvelle série, 1872.

coffre, 1647 à 1652 ; de Georges Etienne, 1674 à 1677 ; d'Henry de Mouchy, de 1680 à 1688, et de Georges Stiennon, de 1680 à 1688, qui n'ont laissé aucun ouvrage connu. On y peut joindre quelques coffretiers, tels que : Pierre Prejen ou Predan, 1611 à 1648, faiseur d'écritoires, de petits coffres et de cabinets ; Guillaume Veniat, 1631 à 1648, que son épitaphe, retrouvée dernièrement, qualifie d'ouvrier fameux, et enfin l'orfèvre Roberday, valet de chambre de la reine Marie-Thérèse, qui a exécuté des cabinets en nacre de perle avec des ornements en filigrane d'argent, dont on lit la description dans le catalogue des ventes de l'ébéniste Cressent et dans celui de la collection Davila. Le cardinal Mazarin possédait des cadres de miroirs en ébène et des meubles précieux du même artiste. Roberday se plaisait également à composer des manuscrits dont les miniatures étaient découpées au canivet sur fond noir. M. le baron Pichon possède l'un de ces curieux volumes revêtu d'une reliure en filigrane d'argent, qui porte une dédicace à la reine Marie-Thérèse. On doit ajouter, à titre de renseignement historique, le nom d'Adam Philippon, qui a publié en 1645 plusieurs gravures d'après les ornements anciens et modernes de Rome, en prenant le titre de menuisier et ingénieur ordinaire du Roy. Il apprit les éléments de la gravure à Pierre Lepaultre.

Lorsque nos grands ministres, les cardinaux de Richelieu et Mazarin, eurent fait construire leurs palais qui surpassaient en étendue tous les hôtels de Paris, ils voulurent que l'intérieur de ces demeures fût orné de meubles de bois sculpté et doré, et de

cabinets garnis de pierres dures, avec des montures de métaux précieux, semblables à ceux qu'ils avaient admirés dans les palais italiens. L'inventaire complet de l'ameublement du palais Cardinal n'ayant pas été publié, nous avons peu de renseignements sur les artistes qui ont travaillé pour Richelieu et sur les pièces qui y figuraient. On ne connaît guère de spécimen ayant cette provenance, en dehors de la table incrustée de pierres dures qui est conservée au musée du Louvre. Nous sommes plus heureux pour les richesses mobilières du cardinal Mazarin, l'un des plus grands curieux qui aient existé en France, et dont l'inventaire renferme une profusion de tableaux, de statues, de pièces d'orfèvrerie et de meubles précieux. On sait que dans les premières années de son séjour en France, Mazarin était le plus actif agent de son prédécesseur, pour l'accroissement des collections du Palais Cardinal. Le goût de Mazarin pour les productions artistiques de l'Italie le poussa, dès que sa situation politique fut établie, à faire venir de ce pays un certain nombre d'artistes qui, d'abord employés par lui, se mirent plus tard au service du roi Louis XIV.

Un des plus connus est Philippe Caffieri, né à Rome vers 1633 et mort en 1716, après avoir exécuté une suite nombreuse de travaux dans toutes les maisons royales. Il fut le chef d'une famille qui, pendant deux siècles, se distingua dans les diverses branches de la sculpture. Caffieri s'appliqua à la production des supports de cabinets, des pieds de table, des scabellons; plus tard il s'attaqua à l'ornementation des lambris et des portes, et créa, en ce genre, des ouvrages admirables

dont quelques-uns existent encore au palais de Versailles. Vers la même époque vint à Paris un autre Romain, Domenico Cucci, très habile dans l'art de fondre et de ciseler le cuivre, et qui, après la mort de Mazarin, fit pour le Louvre et Versailles des œuvres importantes en partie disparues. Cucci fut l'un des artistes les plus employés pendant le règne de Louis XIV. Nous avons moins de renseignements sur Pierre Goler ou Golle, mort en 1684, qui, sur l'invitation de Mazarin, quitta la Hollande pour venir à Paris exécuter des cabinets où l'ébène tenait sans doute la plus importante place. Golle, qui était protestant et père de plusieurs fils nés dans les Pays-Bas, fut chargé également de l'exécution de diverses pièces artistiques, sous la surintendance de Colbert. Cette liste d'ouvriers se termine par les noms de mosaïstes italiens, les frères Ferdinand et Horace Migliorini, originaires de la Toscane, par ceux de Branchi et de Louis Giacetti, lapidaires de la même nationalité, chargés d'acclimater en France le travail de mosaïque en pierres dures, pour l'ornementation des tables et le dallage en marbre des vestibules et des grandes galeries. Nous aurons l'occasion de signaler les œuvres de ces deux derniers artistes, lorsque nous aborderons le chapitre spécial au règne de Louis XIV. La colonie étrangère attirée à Paris par le cardinal Mazarin devint ensuite le principal noyau du grand établissement d'art décoratif fondé dans la manufacture des Gobelins par le surintendant Colbert, et placé sous la direction du peintre Charles Lebrun.

On ne possède que des renseignements très incomplets sur l'ameublement de Henri IV. L'inventaire des

meubles de la couronne, dressé en 1729 par M. de Fontanieu, décrit sous le n° 1 un cabinet de bois de cèdre, orné par devant de huit colonnes du même bois, d'ordre de Corinthe, à bases et chapiteaux dorés, dont le milieu est occupé par une niche renfermant une statue équestre du roi, foulant aux pieds ses ennemis. Ce meuble, déjà porté sur l'état des objets existant en 1603 au cabinet du Louvre, était, ajoute M. de Fontanieu, fort vieux, mangé de vers en plusieurs endroits et privé de quelques-uns de ses ornements, ce qui peut expliquer sa disparition. Viennent ensuite deux cabinets formant pendants, en bois du Brésil, à compartiments d'ivoire, ayant vingt et un tiroirs enfermés par deux battants, ornés de six pilastres d'ébène cannelés, de trois médaillons à fleurs de lis et des chiffres de Louis XIII, portés sur des pieds à quatre colonnes godronnées.

Deux meubles du même genre avaient appartenu au cardinal Mazarin et sont minutieusement notés dans son inventaire. Leur description fait connaître le caractère des ouvrages de Golle : « Un cabinet d'ébène, profilé d'étain, fait par Gole, orné de cinq niches entre quatorze petites colonnes de marbre à chapiteaux de bronze doré. Dans la niche du milieu est la figure du cardinal Mazarin sous un pavillon, et dans les quatre autres, Minerve, la Peinture, la Sculpture et l'Astrologie, sur une galère à balustres, sous quatre vases et deux figures représentant la Force et la Justice ; et au-dessus du fronton, les armes du Roy. Ce cabinet et le suivant, formant pendant, sont portés sur un pied de douze thermes bronzés et dorés avec les signes du

zodiaque. » On trouve dans le même inventaire la mention d'un cabinet d'ébène aux armes du cardinal de Richelieu, orné de moulures à ondes et à compartiments gravés de fleurs, de masques et de frises ayant dans le milieu un cartouche octogone sur lequel est représenté Amphion, porté sur un dauphin, qui provenait vraisemblablement des appartements du Palais-Royal. Le cardinal Mazarin s'était adressé plusieurs fois, pour les peintures intérieures de ces meubles d'apparat, à Grimaldi et à Manciola, artistes de la décadence, en grande faveur près de lui. Nous avons vu à Londres un grand piédestal carré aux armes de Mazarin, avec quatre bas-reliefs représentant les travaux d'Hercule, se détachant sur un fond d'ébène, qui était sans doute destiné à supporter une horloge ou un vase de dimension colossale, ayant appartenu au cardinal.

Dans la collection royale figuraient des ouvrages plus importants encore et se rattachant directement à la personne des souverains, que l'état de M. de Fontanieu décrit comme émanant de Domenico Cucci. Deux cabinets, dits de la Paix, nos 10 et 11, en bois d'ébène avec filets d'étain, étaient couverts de jaspe, de lapis et d'agate avec des figures de héros sur fond de lapis; au milieu étaient deux portiques soutenus par des colonnes de lapis, surmontées des armes de France. Dans l'enfoncement étaient les statues assises de Louis XIV, tenant un bouclier, et de Marie-Thérèse en costume de Pallas. Après bien des vicissitudes présumables, la statuette du roi représenté en costume héroïque est venue se fixer dans la collection de M. Henri Schneider, qui l'a acquise à la vente de Nadaud de

Buffon. C'est un précieux spécimen de la ciselure sur bronze de Cucci, et le seul débris que l'on connaisse de ces belles œuvres. Un autre meuble était connu sous le nom de cabinet des Rois, et sans désignation d'auteur; au milieu étaient la statue équestre de Louis XIV et sur l'attique seize bustes des rois, ses prédécesseurs. . Le cabinet de la Guerre était orné de huit colonnes d'améthistes et de deux niches, contenant les portraits de Louis XIII et de Philippe IV d'Espagne; il avait pour pendant un autre cabinet de la Paix sur lequel les figures des rois étaient remplacées par celles de leurs ministres. C'étaient des commandes artistiques destinées à rappeler l'alliance conclue entre les deux souverains. Le portrait au pastel du grand Dauphin, fils de Louis XIV, se trouvait placé dans l'intérieur d'un meuble identique, fait de marqueterie de cuivre, d'ivoire et de bois de couleurs diverses. Le prince Pignatelli, nonce du pape, avait offert au roi deux cabinets d'ébène profilés d'étain, dont les nombreux ornements de lapis, de jaspe et de pierres dures semblent dénoncer une origine italienne.

En rentrant dans la série des travaux exécutés directement pour Louis XIV, nous trouvons deux meubles qui présentent trop de rapports avec les œuvres de Cucci pour n'être pas son ouvrage, bien qu'ils ne soient pas placés sous son nom dans l'inventaire. C'étaient deux grands cabinets faits sans doute à l'occasion du mariage de Louis XIV avec Marie-Thérèse, et dont la marqueterie d'écaille et de cuivre était enrichie de dix colonnes de lapis. Dans le milieu des deux portiques étaient placés les bustes du monarque et de sa femme

surmontant des piédestaux d'ébène et de lapis peint avec les chiffres royaux et des trophées d'armes. Ces deux bustes, d'une remarquable ciselure, sont conser-

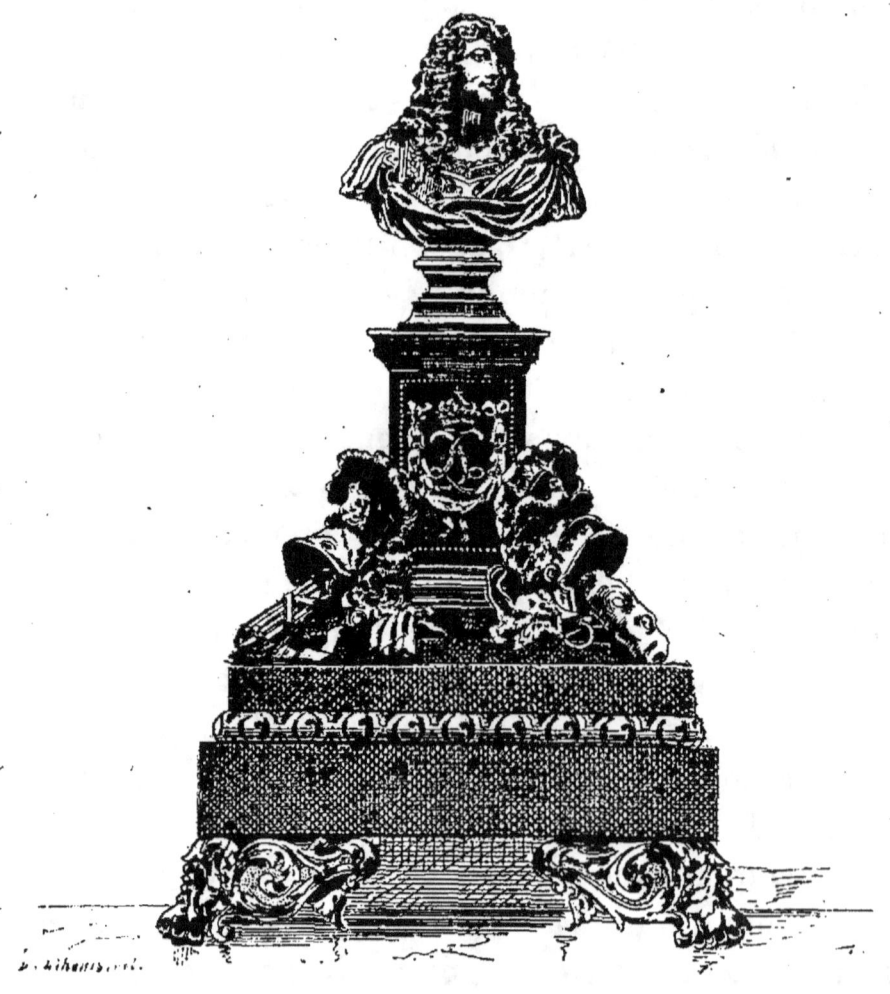

FIG. 7. — BUSTE DE LOUIS XIV PROVENANT D'UN CABINET ATTRIBUÉ A DOMENICO CUCCI.
(Palais de Versailles.)

vés au palais de Versailles, où ils ornent la chambre à coucher de Louis XIV. L'ouvrage le plus considérable de Cucci, celui pour lequel les comptes royaux relatent de nombreux payements dont le total s'élève

à 30,500 livres, est le cabinet d'Apollon, quelquefois appelé aussi le Temple de la Gloire, qui avait été commandé pour décorer la galerie d'Apollon au Louvre. Il était accompagné d'un second cabinet dédié à Diane et désigné également sous le nom de Temple de la Vertu. Le couronnement du Temple de la Gloire représentait Louis XIV, sous la figure d'Apollon, conduisant un char à quatre chevaux, tandis que la reine Marie-Thérèse dirigeait le char de Diane, traîné par quatre cerfs. Ces deux meubles étaient portés sur six termes de bois doré. L'intérieur des volets était décoré de six peintures à la gouache pour lesquelles Joseph Werner, artiste allemand, reçut en 1664 une somme totale de 3,600 livres. Le Musée du Louvre a recueilli trois des compositions de Werner, peintes sur vélin, pour le Temple de la Gloire et celui de la Vertu; elles représentent Louis XIV vainqueur du serpent Python, le même roi conduisant le char d'Apollon, et enfin le repos de Diane, au retour de la chasse. Ce serait le seul souvenir que nos collections publiques eussent conservé de ces meubles historiques, réformés plus tard comme vieux et hors de mode, si les groupes en bronze d'Apollon et de Diane n'ont pas servi, au siècle dernier, à former le couronnement de grandes pendules à pied en marqueterie d'écaille et d'étain? Nous présumons que l'une de ces pendules (fig. 15) décore actuellement le salon des jeux du palais de Fontainebleau. Sans pouvoir nous prononcer d'une manière affirmative en l'absence de preuves écrites, il est facile de constater que le cadran ainsi que les figures qui l'accompagnent sont d'une facture très inférieure au

groupe principal qui leur sert de base, dont le style rappelle les belles figures du bassin d'Apollon par Tuby. Ce serait dans la seconde moitié du xviiie siècle que cette modification peu respectueuse apportée à l'œuvre de Cucci aurait été exécutée par un ébéniste dont l'estampille à demi effacée ne permet plus de retrouver le nom. On sait qu'à cette époque il se trouvait des ouvriers assez habiles pour retrouver les grandes qualités d'effet décoratif des marqueteries de Boulle, s'ils ne pouvaient atteindre le beau caractère de ses créations originales.

En même temps que Cucci exécutait ces merveilles dans la manufacture des Gobelins, l'ébéniste Pierre Golle était chargé de terminer deux cabinets semblables pour l'ameublement de la galerie d'Apollon. Les ordonnances de payement qui lui furent octroyées ne donnent malheureusement aucune indication sur la nature de ces ouvrages. On croit cependant qu'ils ont dû représenter le Soleil, accompagné des douze signes du zodiaque; les dimensions de ces nouvelles allégories en l'honneur de Louis XIV concordant avec celles des cabinets de Cucci dans l'inventaire de M. de Fontanieu, qui les mentionne ensemble. On possède encore moins de renseignements, s'il est possible, sur deux cabinets faits en 1664, par Saint-Yves, pour la chambre à coucher du roi. Ce n'étaient plus vraisemblablement des œuvres d'un caractère artistique, puisque ce maître menuisier ne touche à cette occasion qu'un acompte de 200 francs.

En revenant en arrière, nous trouvons dans nos musées une série nombreuse de meubles anonymes.

Nous avons déjà cité, en parlant de l'école du Midi, une armoire à deux corps, en bois de noyer, conservée à l'hôtel de Cluny et décorée des figures équestres de Henri IV et de Louis XIII, réunies à celles de Marcus Curtius et de Mutius Scévola, que rien, sauf son exécution sommaire, n'empêche d'attribuer aux ébénistes des galeries du Louvre. La collection Leroy-Ladurie comprenait un grand meuble d'ébène à deux corps, au centre duquel était le buste de Louis XIII couronné, avec un médaillon représentant le sacrifice d'Abraham et des génies ailés. On voit dans les salles du palais de Fontainebleau un buffet en bois de noyer, orné de colonnes corinthiennes finement moulurées, dont les bas-reliefs, empreints du style flamand et représentant l'Histoire de Phaéton et deux des travaux d'Hercule, semblent avoir la même origine. Le style de ce meuble rappelle l'aspect des cabinets de bois d'ébène dont les artistes français avaient étudié la fabrication dans les Pays-Bas et dont il reste plusieurs spécimens qui peuvent leur être spécialement attribués. Le South-Kensington Museum possède un grand cabinet en bois d'ébène, à deux volets, supporté par quatre colonnes torses. Sur l'intérieur des volets sont sculptés, au milieu d'ornements, deux bas-reliefs dont l'un retrace le *Sacrifice d'Iphigénie* et le second la fable de *Diane et Endymion*. Au bas de cette dernière scène est une nscription, « *l'Endymion* » établissant l'origine française de ce beau meuble. Un second cabinet de grande dimension, dont les supports sont formés par six figures se terminant en gaine et appartenant à M. Chabrière-Arlès, est décoré de bas-reliefs consacrés à l'histoire

de la nymphe Calisto. Le style de ces sculptures rappelle les compositions de Jacques Stella et semble appartenir à l'école franco-flamande, qui prédominait en

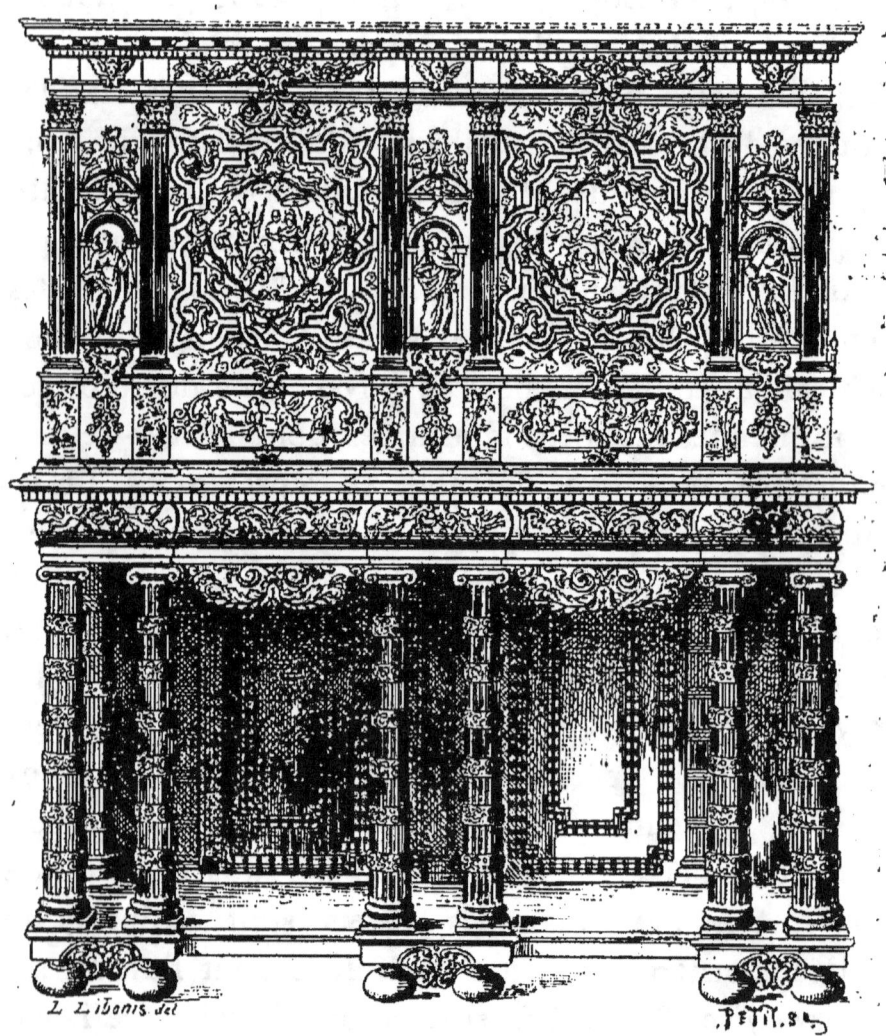

FIG. 8. — CABINET EN ÉBÈNE. FRANCE, XVIIe SIÈCLE
(Palais de Fontainebleau.)

France dans la première moitié du xviie siècle. Deux meubles semblables décorent les appartements du palais de Fontainebleau; l'un est supporté par six termes,

l'autre s'appuie sur des colonnes cannelées et annelées dont Philibert Delorme avait le premier donné le dessin pour la construction du palais des Tuileries. Il en existe d'autres au musée de Cluny, ainsi que chez de nombreux amateurs, dont la classification est tout aussi troublante, lorsque leurs bas-reliefs sculptés ne sont pas accompagnés d'inscriptions ou de détails qui viennent dévoiler leur nationalité. L'une des plus importantes armoires que l'on connaisse en ce genre avait été prêtée par M. de Saint-Maurice à l'exposition rétrospective de l'Union centrale, en 1865. Quelques ébénistes avaient enrichi les panneaux de leurs armoires de sculptures empruntées aux compositions de François Briot. Sur un coffret de l'ancienne collection Leroy-Ladurie, décoré de figures de femmes rappelant les ornements du plat de la Tempérance, on lit la signature du sculpteur Vernes.

On rencontre très rarement en France les cabinets revêtus de peintures, qui sont si nombreux en Allemagne et dans les Pays-Bas. Nous signalerons, à titre de curiosité historique, un meuble de mariage exécuté pour être offert à une duchesse d'Orléans et qui fait partie de la collection de M. Bacot, à Saumur. Ce cabinet est de bois d'ébène avec des incrustations d'ivoire et d'écaille. Les peintures sur cuivre des volets extérieurs sont relatives au siège de Troie; celles de l'intérieur représentent diverses scènes allégoriques en l'honneur de cette union. Dans l'une, la princesse, entourée de ses dames d'honneur, reçoit Mercure, messager de l'Amour; plus loin, les mêmes personnages se promènent dans une campagne au fond de laquelle est placé

le pavillon de Dreux; près d'eux, un serpent se tient caché sous les fleurs. Sur les tiroirs est peint le portrait de la princesse avec divers attributs. L'ancien inventaire de la couronne décrit une cassette en bois ornée de peintures en grisaille représentant des Bacchanales et garnie d'appliques en cuivre doré, à laquelle on serait assez disposé à attribuer une origine étrangère, si l'on ne savait qu'elle était l'œuvre de Bosquet, de Marseille, artiste que l'on ne connaît que par ce seul renseignement.

Il serait impossible de préciser à quel moment on a commencé à pratiquer, en France, l'art de la marqueterie de cuivre et d'écaille. Que ce travail fût un produit d'importation espagnole ou flamande, il devint l'objet d'une grande faveur vers le milieu du xviie siècle, et, quelques années après, il finit pas absorber les commandes officielles de la cour de Louis XIV. Les premiers essais connus de l'ébénisterie qui reçut par la suite la dénomination générale de marqueterie de Boulle sont difficiles à rencontrer et surtout à authentiquer. Rien ne ressemble autant aux tâtonnements primitifs d'un art naissant que les œuvres inférieures d'un ouvrier peu habile, étranger aux principes du dessin, et jusqu'à la fin du xviiie siècle les ateliers des ébénistes produisirent des meubles ornés d'incrustations dont souvent l'exécution laissait beaucoup à désirer. Il existe cependant quelques pièces de marqueterie qui portent le caractère évident de l'ameublement du règne de Louis XIII. La plus importante qui nous soit connue fait partie des richesses artistiques du palais royal de Buckingham, à Londres. C'est un grand cabinet, servant à la fois de table à

écrire, qui est soutenu par des figures d'enfants. Les panneaux des tiroirs sont revêtus d'une marqueterie d'écaille profilée de cuivre et ornés de pierres dures encastrées, dont le travail, identique à celui de Boulle, se rapproche du style hollandais par la lourdeur de la composition générale. Un cabinet de disposition à peu près similaire figure au musée de Cluny, où il est connu sous le titre de bureau du maréchal de Créqui. Bien que les remaniements subis par ce meuble aient modifié en partie son aspect original, on peut cependant y retrouver une œuvre purement française et lui assigner, comme date extrême d'exécution, l'année 1638, époque de la mort du maréchal. C'est postérieurement, sans doute, que la famille aura complété ou fait restaurer certains détails de cette belle pièce d'ameublement, qui semblent moins soignés. Le cabinet du musée de Cluny est le plus intéressant spécimen de marqueterie d'écaille que l'on puisse citer et celui qui montre le mieux ce qu'était cet art spécial entre les mains des prédécesseurs de Charles-André Boulle ou dans celles du maître lui-même à l'instant de ses débuts. L'Italie et la Flandre ont également produit des meubles et principalement des tables en bois des îles, incrustés d'ornements en étain. Dans certains ateliers, ces meubles étaient revêtus de panneaux en tarsia de bois exotiques aux tons clairs, se détachant sur un fond plus sombre. Ce travail d'ornementation fut aussi employé en France, et le plus ou moins de goût dans les lignes ornementales peut seul servir de guide pour reconnaître la provenance de ces pièces qui nous restent en grand nombre. Dans l'exécution des

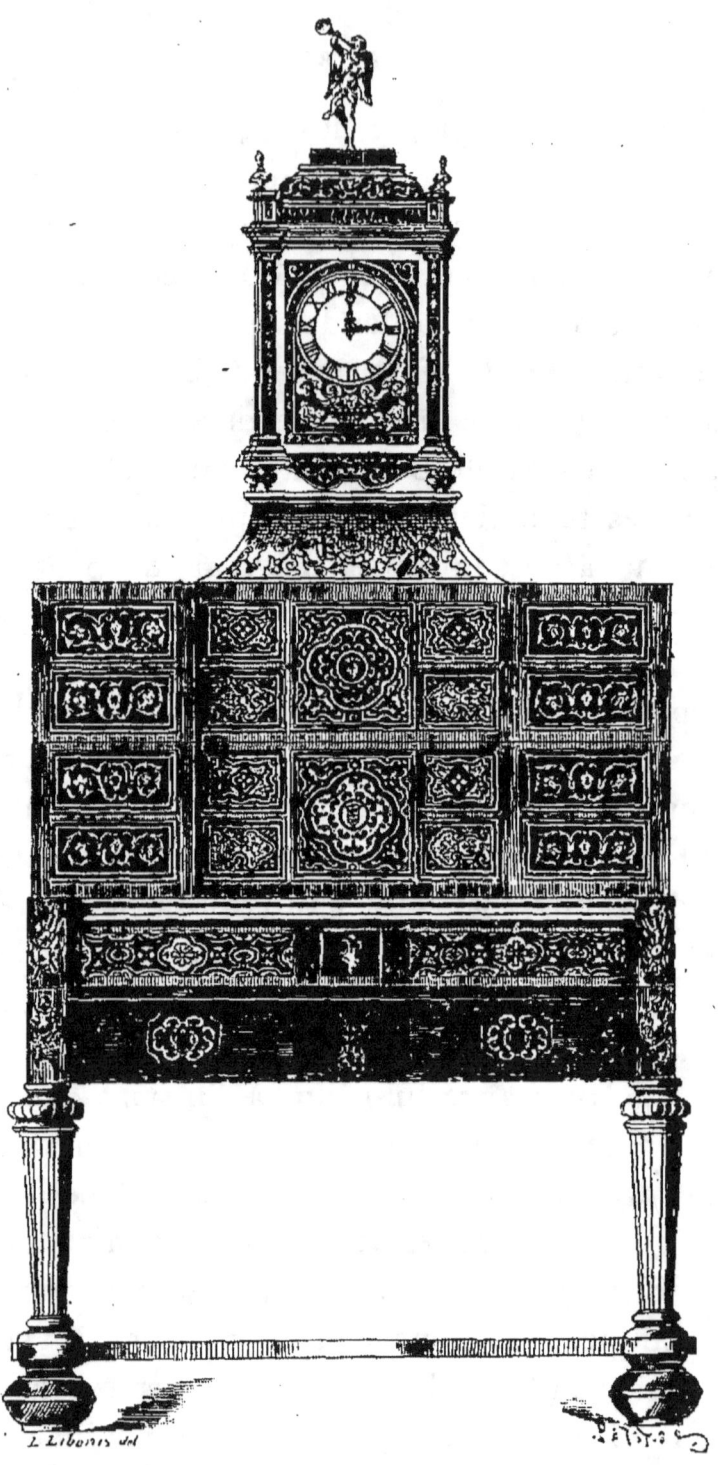

FIG. 9.
CABINET DÉCORÉ DE MARQUETERIE DE CUIVRE ET D'ÉTAIN
SUR FOND D'ÉCAILLE. FRANCE, XVIIe SIÈCLE
(Musée de l'hôtel de Cluny.)

coffrets et des cabinets de petite dimension, nos artistes déployaient une singulière habileté, et pour ne citer qu'un exemple entre tant d'autres qu'il serait facile de rencontrer, la collection de Sir Richard Wallace renferme un coffret en bois, incrusté de cuivre et d'ivoire, tout couvert d'arabesques parmi lesquelles sont placés des fleurs et des oiseaux, qui porte dans un cartouche la légende : Fait en massimaux par Jean-Conrad Cornier, monsteur d'harquebisses, l'en 1630. » La délicatesse des ornements de ce petit meuble ne saurait se comparer qu'aux gracieuses compositions dont les armuriers ont enrichi les crosses des arquebuses et des pistolets qui sont conservés dans les musées d'armes de l'Europe.

CHAPITRE II

LE MEUBLE SOUS LE RÈGNE DE LOUIS XIV

Les gravures d'Abraham Bosse sont le meilleur guide que l'on puisse suivre, pour connaître l'état de la société civile sous le règne de Louis XIII. Dans ses nombreuses compositions, on retrouve tous les détails de l'intérieur des habitations de la noblesse et de la bourgeoisie. C'est une source inépuisable pour tout ce qui concerne l'étude des costumes et de l'ameublement, à cette période de notre histoire. L'impression générale qui se dégage de l'œuvre de ce graveur, si Français cependant, est que toute la partie décorative porte le caractère flamand. La France avait à ce moment abdiqué son originalité, qu'elle ne devait plus retrouver que sous Simon Vouet et ses élèves, auxquels l'Italie avait appris un style plus souple et plus élégant. Il faut toutefois reconnaître que, si la forme générale des meubles et la disposition des appartements rappellent celles des pays du Nord, l'exécution des ouvriers français a su alléger, dans une certaine mesure, ce que le compositeur flamand avait indiqué par des traits trop accentués.

Le mobilier, au temps de Louis XIII, était assez sommaire; il en reste un nombre considérable de pièces qui permettent de l'apprécier sous tous ses aspects. Après les cabinets, dont la revue a été faite dans le précédent chapitre, viennent des tables et des sièges supportés par des colonnes torses ou des balustres, des miroirs à bordure carrée ou octogone, dont l'usage commençait à se répandre, et enfin des lits à châssis recouverts de draperies. C'est le moment où s'introduit dans les hôtels seigneuriaux la mode des alcôves, se prêtant par leur double ruelle aux conversations mondaines qui eurent tant d'influence sur l'histoire littéraire du xviie siècle. Le lit tendit alors à devenir la pièce principale de l'ameublement, de même que la ruelle de la chambre à coucher était la salle de réception officielle. Cette habitude, imposée par le raffinement des précieuses de l'hôtel de Rambouillet, ne survécut pas au delà du règne de Louis XIV. Les musées et les collections particulières comptent un si grand nombre de fauteuils recouverts de tapisserie ou de cuir doré, de guéridons et de tables datant de cette époque, qu'il serait impossible d'en entreprendre la description. A part le plus ou moins de soin qui a présidé à leur confection, ils semblent exécutés sur le même modèle. Les lits sont également faciles à rencontrer, et le musée de Cluny en possède qui proviennent du château d'Effiat, en Auvergne, dont les riches courtines sont en velours frappé; on en voit aussi dans d'autres châteaux. Les draperies jouaient, à ce moment, un rôle important dans l'ameublement, et les tableaux, ainsi que les gravures historiques, représentent presque

FIG. 10. — LIT PROVENANT DU CHATEAU D'EFFIAT
XVIIe SIÈCLE
(Musée de l'hôtel de Cluny.)

tous des tables et des lits couverts d'étoffes dont les plis retombent jusqu'à terre.

Les Palais des cardinaux de Richelieu et Mazarin, renfermaient, comme nous l'avons vu, de nombreux cabinets d'ébène enrichis de matières précieuses, dont nous avons cité quelques-unes des pièces principales. Si l'on a conservé le nom de quelques ébénistes travaillant pour la cour du souverain, on manque de renseignements sur ceux qui avaient exécuté l'ameublement des demeures de ces ministres plus fastueux que leurs maîtres. C'étaient vraisemblablement les mêmes artistes, et le luxe intérieur consistant principalement en œuvres d'orfèvrerie et en tentures de tapisserie et d'étoffes précieuses, l'ébénisterie n'avait eu à donner qu'un concours relativement restreint. On est mieux renseigné, par suite des recherches de M. Bonnaffé[1], sur quelques-uns des travaux artistiques commandés par Nicolas Fouquet, surintendant des finances. Passionné pour les arts et amoureux de la gloire, Fouquet apporta dans ses commandes un esprit d'ensemble inconnu à ses deux prédécesseurs, qui recherchaient principalement les objets précieux. Il aimait à s'entourer des meilleurs écrivains et il confia la décoration de son château de Vaux aux artistes les plus renommés de son temps. C'étaient l'architecte Louis Levau, les sculpteurs Michel Anguier, Nicolas Legendre, Thibaut Poissan, Puget, Lepaultre; les peintres Lebrun, Poussin, Lallemand et Baudrin Yvart; ce dernier, attaché spécialement à la manufacture de tapis-

1. Voy. Edm. Bonnaffé. *Le Surintendant Fouquet*. Paris, 1882.

serie fondée à Maincy et dirigée par Louis Blasnard. Le menuisier Jacques Prou semble s'être attaché surtout à l'exécution des lambris sculptés. La liste se termine par les noms de Le Nôtre et de La Quintinie. Toutes les richesses appartenant à Fouquet ont été dispersées, à l'exception de celles que le roi se réserva lors de la disgrâce du ministre. Nous pensons retrouver une pièce de cet ameublement dans un guéridon soutenu par quatre gaines à figures d'enfant, dont la tablette circulaire, entourée de cuivre, est taillée dans un bloc de porphyre rouge qui, après avoir figuré dans l'ancien garde-meuble royal, est aujourd'hui conservé au musée du Louvre. Dans le *Livre commode des adresses*, Pradel cite l'ébéniste Lefebvre, fils de Claude Lefebvre, dit Saint-Claude, qui avait travaillé au château de Vaux. Un autre ébéniste, Antonin Lebrun, eut en 1676 un fils dont A.-C. Boulle fut parrain.

L'une des causes de la rigueur déployée par le jeune monarque contre son surintendant des finances était le désir de s'affranchir d'une tutelle gênante et d'établir sa toute-puissance personnelle. Ce résultat obtenu par la disparition d'un ministre qui avait été mêlé aux événements de la Fronde et que des relations étroites unissaient à Mazarin, Louis XIV résolut de mettre à profit les établissements artistiques de Nicolas Fouquet et de les faire concourir à l'éclat de son règne. Sur les conseils de Colbert, il acheta à Paris, dans le quartier Saint-Marceau, l'hôtel des frères Gobelin, teinturiers en écarlate, pour y fonder la manufacture royale des tapisseries. Cet établissement fut placé sous la direction du peintre Charles Lebrun, dont les appointements

s'élevèrent à 12,000 livres. Tout l'atelier de Maincy y fut transporté et y termina les morceaux en cours d'exécution. Comme on le voit, l'établissement des Gobelins ne fut que le développement de la création artistique du surintendant. On y réunit les différentes fabriques qui travaillaient, sans direction générale, dans les galeries du Louvre et sur divers points de la capitale. La maison des Gobelins ne se borna pas à la tapisserie; c'était en même temps, et ce dernier titre doit nous intéresser particulièrement, la manufacture de l'ameublement des maisons royales. Des logements y furent accordés à Domenico Cucci, à Philippe Caffieri, à Ferdinand et Horace Migliarini, à Branchi et à Louis Giacetti, qui tous avaient été appelés à Paris par Mazarin. Ils y exécutèrent des meubles que les brodeurs Philbert Balland et Simon Fayette décoraient de sujets composés par les peintres Bailly et Bonnemer. Un autre atelier était réservé aux orfèvres qui ciselaient, pour les grands appartements de Versailles, ces magnifiques pièces d'argenterie disparues plus tard dans le creuset de la Monnaie.

§ 1er. — ANDRÉ-CHARLES BOULLE

Quelques artistes étaient restés aux galeries du Louvre. C'est là qu'habitait André-Charles Boulle[1], le plus célèbre des ébénistes du règne de Louis XIV, et là

1. Voy. *Pierre et André-Charles Boulle* (*Archives de l'Art français*, t. IV); et Charles Asselineau, *André Boulle, ébéniste de Louis XIV*.

aussi, croit-on, qu'il était né, le 11 novembre 1642. On ignore le degré de parenté qui l'unissait à Pierre Boulle, dont nous avons cité le brevet de logement dans le palais. Il est vraisemblable que ce dernier était oncle de Jean Boulle, marchand ébéniste, mort en 1680 aux galeries du Louvre, et père d'André-Charles. Les actes d'état civil de cette longue suite d'ébénistes ont été relevés par M. Ch. Read, dans les registres baptismaux de l'église réformée de Charenton, à laquelle appartenait la famille Boulle, sans éclaircir définitivement la question. Les premiers travaux d'André-Charles ont sans doute été confondus avec ceux qui furent exécutés dans l'atelier de son père, et on ne connaît rien de sa vie avant l'année 1672, où lui fut accordé le brevet du logement vacant par la mort de Jean Macé, en raison de l'expérience qu'il s'était acquise comme ébéniste, faiseur de marqueterie, doreur et ciseleur. Un second brevet, daté de 1679, ajouta à cette concession le demi-logement occupé antérieurement par le fourbisseur Guillaume Petit, afin de lui permettre d'achever les ouvrages exécutés pour le service de Sa Majesté. Boulle reçut en outre le titre de premier ébéniste de la maison royale, par un brevet dans lequel il est qualifié d'architecte, de graveur et sculpteur. Le père Orlandi, dont l'*Abecedario pittorico* renferme des renseignements si précieux sur la biographie des artistes, ajoute que Boulle était à la fois architecte, peintre, sculpteur en mosaïque, artisan ébéniste, dessinateur de chiffres et maître ordinaire des sceaux du roi. Ces diverses aptitudes sont moins contradictoires qu'on ne le supposerait tout d'abord, si l'on considère que Boulle fut

un artiste dans le sens absolu du mot, et qu'aucune branche de l'art ne lui était étrangère. On ne saurait, sans amoindrir sa personnalité, renfermer son talent dans un atelier d'ébéniste, où il se serait trouvé trop à l'étroit. Il avait puisé les éléments de son éducation au Louvre, dans la fréquentation des pensionnaires royaux, peintres, orfèvres, émailleurs et sculpteurs, alliés ou amis de sa famille, et il reste de lui de nombreux travaux de sculpture et de gravure sur cuivre. C'est à ces titres qu'il faisait partie de l'Académie de Saint-Luc, si attachée à ses privilèges de maîtrise. M. Laurent possède un curieux panneau incrusté qui fut peut-être le morceau de réception de l'artiste dans cette corporation, dont le médaillon central est occupé par le portrait d'un marqueteur, gravé sur cuivre et sur nacre de perle, tenant à la main un compas et placé dans son atelier, où l'on voit plusieurs cabinets. Les armoiries de l'Académie de Saint-Luc sont inscrites dans les arabesques de l'encadrement, au-dessous de la figure, sous tous les accessoires semblent empruntés aux occupations variées de l'ébéniste de Louis XIV.

Les comptes de dépenses des Bâtiments royaux mentionnent fréquemment le nom de Boulle, à partir de l'année 1673. Outre les gages mensuels qui lui sont attribués comme ébéniste du roi, il y est porté, en 1673 et 1675, comme travaillant à une estrade en bois de rapport pour la petite chambre de la reine. Il toucha, en 1681, une somme de 8,000 livres pour un cabinet d'orgues de bois de rapport, avec des ornements de bronze doré, placé dans le château. On ne trouve malheureusement pas dans les registres de la surinten-

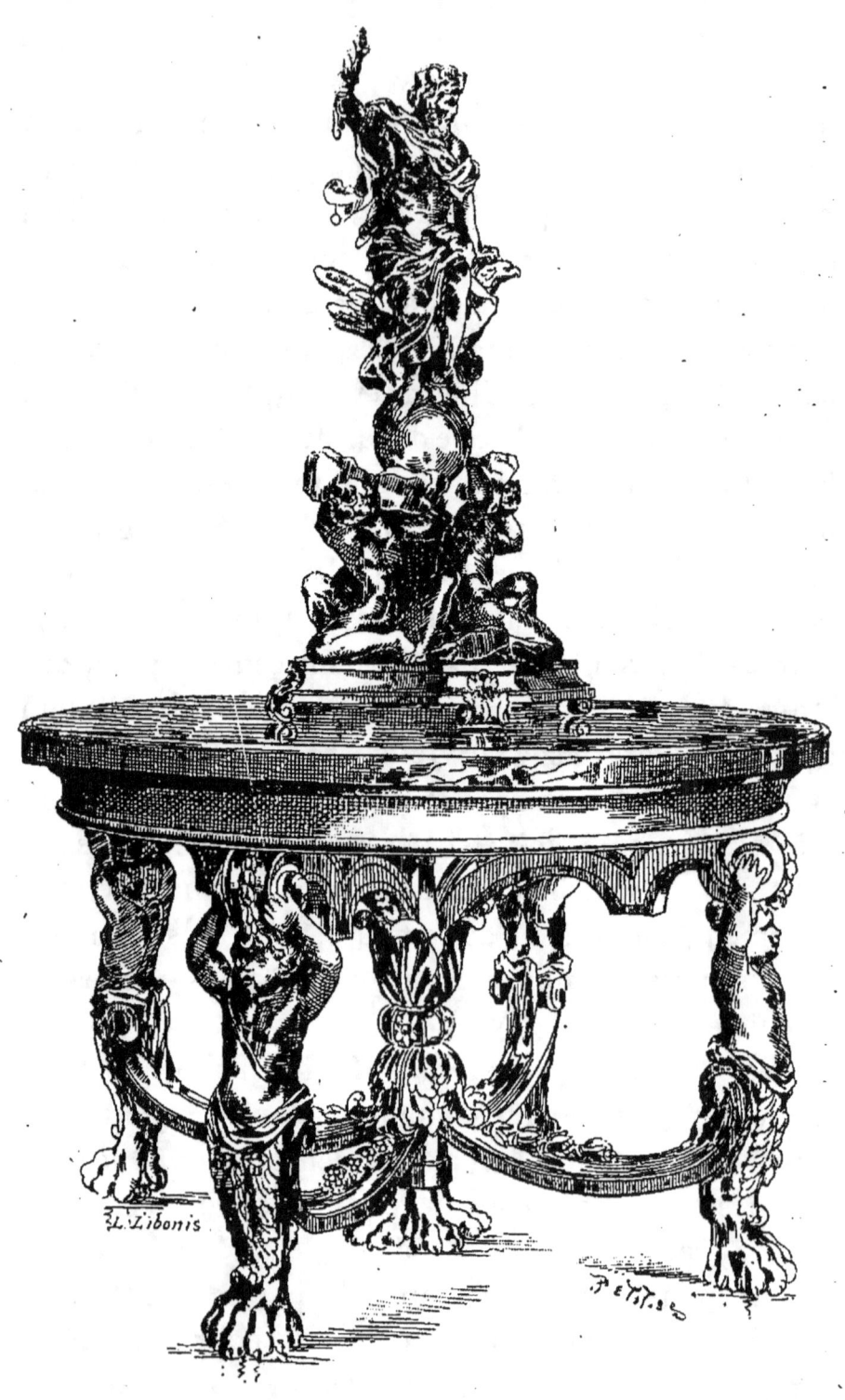

FIG. 11.
GUÉRIDON SCULPTÉ ET DORÉ. FRANCE, XVIIe SIÈCLE
(Musée du Louvre.)

dance des Bâtiments, d'indications précises sur les nombreuses pièces d'ameublement qu'il avait dû faire pour les résidences royales. On sait toutefois qu'il avait exécuté pour le Dauphin un coffre en marqueterie et on lui attribuait le grand buffet qui décora le salon central du château de Marly jusqu'à la Révolution. En 1679, on lui paya 1,000 livres pour une table de cinq pieds de long, enrichie de marqueterie de cuivre incrustée dans de l'écaille tortue, avec des compartiments d'ébène et des filets d'étain, destinée à un salon du petit appartement de Versailles.

Le travail le plus important commandé à André-Ch. Boulle est celui qu'il exécuta pour la décoration des appartements du grand Dauphin fils de Louis XIV, au château de Versailles. Son logement avait été primitivement disposé dans une autre partie de l'édifice, et Dangeau nous apprend qu'en 1684, ce prince régla avec M. de Louvois tout ce qu'il fallait pour transporter en bas son cabinet de marqueterie et de glaces qu'il avait en haut. Les appartements du Dauphin donnaient sur la galerie de Louis XIII; Félibien rapporte qu'on y voyait trois pièces, dont deux consacrées à ses objets d'art et un troisième cabinet ayant de tous côtés et dans le plafond des glaces de miroirs, avec des compartiments de bordures dorées, sur un fond de marqueterie d'ébène. Le parquet était aussi de bois de rapport et embelli de divers ornements, entre autres des chiffres de Monseigneur et de Madame la Dauphine.

Le logement du Dauphin était la merveille artistique de Versailles et le roi s'empressait de le montrer aux ambassadeurs et aux princes qu'il recevait. Le prince y

FIG. 12.

GRANDE CASSETTE SUR UNE CONSOLE; MARQUETERIE DE CUIVRE ET D'ÉCAILLE, PAR A.-C. BOULLE

(Collection de San-Donato.)

avait réuni une riche collection de cristaux de roche, de gemmes et de porcelaines de la Chine, enrichis de montures ciselées, et y avait joint les plus beaux tableaux appartenant à la couronne. Rien n'a survécu de ces arrangements; la collection du Dauphin a été dispersée et vendue en partie après sa mort, et les derniers vestiges de l'œuvre de Boulle ont été détruits lors des travaux d'installation du second Dauphin, fils de Louis XV. Il ne reste même pas de gravure ou de description qui permette de reconstituer cet ensemble, à l'exception d'un portrait appartenant à M. le baron Pichon, où le grand Dauphin est représenté dans son cabinet, recevant les adieux de son fils le jeune roi d'Espagne. M. Beurdeley a bien voulu nous communiquer plusieurs dessins, où un tapissier du temps a reproduit assez sommairement quelques-uns des meubles de ces appartements, sur lesquels sont inscrites leurs diverses destinations.

Quelques années après, en 1697, on trouve Boulle en difficulté avec le financier Crozat, pour lequel il devait exécuter quatre piédestaux, deux armoires et un socle. Lors de la commande, Crozat habitait la place des Victoires, qu'il avait quittée pour demeurer place Vendôme, et les mesures des meubles ne concordaient plus avec les dimensions du nouvel hôtel, ce qui poussait Boulle à chercher des atermoiements. L'artiste fut condamné et dut achever ses travaux. Un autre traitant, Samuel Bernard, lui aurait acheté, dit-on, un bureau au prix de 50,000 livres.

Malgré les sommes considérables qu'il gagnait, Boulle était sans cesse tourmenté par des besoins

d'argent. A un défaut d'ordre il joignait une passion immodérée pour les estampes, les dessins et les objets

FIG. 13. — PORTRAIT PRÉSUMÉ DE A.-C. BOULLE.
(D'après un panneau de marqueterie appartenant à M. Laurent.)

d'art, qu'il achetait sans relâche et sans avoir de quoi solder ses acquisitions. Ses créanciers obtinrent, en 1704, la contrainte par corps, et le roi dut étendre sur

lui, la sauvegarde du palais du Louvre, sous la condition qu'il s'arrangerait avec les poursuivants. Un nouveau malheur vint le frapper, et rendit sa situation plus pénible encore. Le 30 août 1720, le feu prit dans son atelier, et consuma toutes les richesses qu'il renfermait. Dans l'état qu'il dressa à la suite de ce désastre, il estimait la valeur de ses gravures, dessins et objets de curiosité à 221,380 livres, celle des meubles qui lui avaient été commandés et qui étaient en cours d'exécution à 72,000 livres, et de ceux qu'il faisait pour son compte à 30,000 livres. Le total de la perte s'élevait à la somme de 383,780 livres. La vente de ce qui avait été sauvé de l'incendie ne fut faite qu'après la mort de l'artiste et rapporta peu d'argent.

Boulle travailla aussi pour les cours étrangères. Les ducs de Savoie lui commandèrent des meubles ainsi que le duc de Lorraine, et l'on voit dans les papiers de Robert de Cotte, conservés à la Bibliothèque nationale, que cet architecte lui demanda, en 1713, un bureau et des commodes destinés au château de Buen-Retiro, qu'il construisait pour le roi d'Espagne Philippe V. Quelques années plus tard il exécuta, sur les dessins du même artiste, deux commodes pour le château de l'électeur de Cologne. On trouve dans le *Mercure de France* la relation de la visite que lui firent les princes de Bavière en 1725, aux galeries du Louvre.

Mais l'état de gêne de Boulle s'aggravait chaque jour et la vieillesse ne lui permettait plus de montrer la même activité. En même temps la mode se détournait des meubles incrustés d'écaille, pour se porter vers les placages de bois satiné, sur lesquels ressortaient des

cuivres ciselés, d'un goût plus léger. André-Charles

FIG. 14.

COMMODE EN MARQUETERIE DE CUIVRE SUR FOND D'ÉCAILLE, PAR A.-C. BOULLE
(Bibliothèque Mazarine.)

s'éteignit le 29 février 1732, dans son logement du Louvre, étant sur le point d'atteindre sa quatre-vingt-

dixième année. Il était entouré de ses quatre fils, Jean-Philippe, Charles-Joseph, André-Charles et Pierre-Benoît. Les deux premiers avaient obtenu, en 1725, la jouissance de l'atelier du Louvre en survivance de leur père. Charles-Joseph y termina sa vie en 1754; il eut pour héritiers ses deux cousins germains Pierre et Pierre Thilmant-Boulle. On ne sait pas encore quand s'éteignit Philippe[1].

André-Charles Boulle, le deuxième du nom, habitait la rue de Sèvres, près de la barrière. Il figura comme témoin, en 1741, dans l'affaire criminelle d'un duel entre Chantereau et Ferdinand Godefroy et signa sa déposition : Boulle de Sève, nom sous lequel il était connu. Il mourut en 1745. Le dernier fils du grand ébéniste, Pierre-Benoît, habitait la rue du Faubourg-Saint-Antoine et il mourut en 1741, également sans enfants. Ces quatre descendants avaient reçu le titre d'ébénistes du Roi et exécutèrent à leur tour des travaux d'ameublement pour les maisons royales; mais leurs œuvres n'ont jamais égalé celles de leur père. Les auteurs contemporains n'appréciaient pas leur talent, ils conservaient du moins la tradition du grand art de l'époque de Louis XIV, et ils étaient à la fois ébénistes, marqueteurs et ciseleurs. C'est dans leur atelier qu'avaient étudié les artistes qui devaient à leur tour créer les gracieuses fantaisies de l'ameublement du roi Louis XV.

Boulle a parfois travaillé d'après ses propres compositions, mais le plus souvent il suivait les dessins de

[1]. Voy. Jal. *Dictionnaire de biographie*, et J. Guiffrey, *Inventaires d'artistes*.

Jean Bérain, dessinateur de la chambre et du cabinet du roi, qui habitait, aux galeries du Louvre, un logement voisin du sien. Bérain s'était formé dans l'atelier de Charles Lebrun, d'où sortirent tant d'artistes en tous les genres, et il maintint, après la mort de son maître, ses traditions décoratives. Les dessins et les gravures qu'il terminait avec une fécondité inépuisable sont toujours d'un style noble et d'un aspect gracieux. L'influence de Bérain a été prédominante dans les diverses manifestations de l'art décoratif intérieur, et l'on retrouve dans toutes les pages de son œuvre les arabesques et les grotesques dont Boulle s'inspirait pour la disposition de ses marqueteries.

Outre les dessins de Bérain, Boulle empruntait le secours de divers artistes. Celui qui semble l'avoir aidé le plus souvent est Domenico Cucci, le faiseur de cabinets établi aux Gobelins, qui termina une quantité considérable de cuivres ciselés pour les bâtiments royaux. Les serrures, les verrous et les ornements de Versailles, dont il subsiste quelques pièces, étaient l'œuvre de Cucci, qui fondit également des figures et des bas-reliefs pour les meubles de Boulle. Ce dernier eut également recours à Warin, dont il possédait plusieurs modèles en cire, détruits dans l'incendie de 1720. L'état des pertes qu'il avait dressé à cette occasion mentionne trois chapiteaux de bronze d'ordre corinthien, dont un de l'orfèvre Claude Ballin et deux de Duval, auxquels on doit les admirables vases de bronze du parterre de Versailles. On y trouve aussi le nom du sculpteur Van Opstal, dont il avait moulé les bas-reliefs en ivoire appartenant au roi, et l'indication de mo-

dèles d'après Michel-Ange, François Flamand, Girardon et Lecomte.

Une des principales préoccupations de Boulle était la sculpture, et c'est à cette tendance qu'il a dû la majeure partie de son succès. Modeleur habile, il appliquait sur ses meubles des bronzes dorés dont l'expression large et spirituelle rappelait les beaux ouvrages de Coyzevox, de Girardon, de Coustou et de cette école de sculpture que développèrent les grands travaux entrepris par Louis XIV pour la décoration des résidences royales.

Ces ornements se détachaient sur un fond de marqueterie d'écaille noire incrustée d'arabesques de cuivre, dont la finesse et l'originalité ne seront sans doute jamais atteintes. La composition est si habilement pondérée que la grâce des détails ne vient jamais distraire de l'harmonie des lignes générales. Chaque meuble de Boulle présente une forme architectonique dont chacune des parties se font respectivement valoir. Après ces éloges, il convient d'ajouter que cet ameublement spécial n'a qu'une destination d'apparat et qu'il se prêterait mal à l'usage journalier, de même que les matières délicates et peu résistantes ayant servi à sa fabrication en rendent la conservation très difficile.

On ne saurait classer les ouvrages de Boulle suivant les diverses manières qu'il a employées pendant sa longue existence, sans risquer de s'aventurer ; la plupart de ses meubles, si nombreux cependant, ayant été réparés ou répétés par des élèves habiles. Il semble à ses débuts avoir pratiqué la marqueterie de bois, car l'inventaire de 1720 parle de cinq caisses de

FIG. 15
HORLOGE A GAINE
ORNÉE DE MARQUETERIE
ET DE FIGURES DE CUIVRE
STYLE DE BOULLE.
(Palais de Fontainebleau.)

différentes fleurs, d'oiseaux et d'animaux de bois de toutes sortes de couleurs naturelles du sieur Boulle, faits dans sa jeunesse. L'ébéniste n'abandonna jamais ce travail et l'on trouve des panneaux de bois intarsié décorant quelques-unes de ses plus belles œuvres. Dans la seconde partie de sa vie il paraît s'être pénétré davantage de l'esprit des grandes compositions de Lebrun. On pourrait reporter à ce moment, le plus brillant de sa carrière artistique, l'exécution de ces beaux meubles à figures dorées servant de cadres à des ornements fleuronnés de marqueterie de cuivre, appliqués sur un champ d'écaille noire. Plus tard enfin, il aurait adopté le style plus fantaisiste de Bé-

rain et semé ses grotesques et ses figures comiques ou mythologiques sur un fond d'écaille teinté de diverses couleurs, en joignant à ses cuivres des incrustations d'étain. Cette tentative de classification ne saurait au reste être rigoureuse; Boulle lui-même ne s'étant pas privé d'employer simultanément ces diverses manières, suivant sa fantaisie personnelle ou celle des amateurs qu'il avait à satisfaire.

Aucun ébéniste ne fut plus imité par ses contemporains et par ses successeurs. Nous avons vu que ses fils, « les singes de leur père », disait Mariette, avaient maintenu son atelier jusqu'à la moitié du dernier siècle; ils sont loin de représenter tout ce qui a été fait en meubles d'écaille incrustée de cuivre. Vers les premières années du règne de Louis XVI, les possesseurs de collections, fort nombreux à Paris, s'éprirent de passion pour les commodes et les cabinets de Boulle, qui faisaient ressortir merveilleusement la préciosité des montures des porcelaines et des bronzes. « Le Boulle » revint à la mode et plusieurs ébénistes connus exécutèrent des meubles répétés d'après les pièces originales du maître. Malgré leur adresse, ces imitations sont restées bien inférieures aux modèles originaux. Les bronzes de Boulle sont d'une exécution large et vigoureuse, tandis que ceux qui datent de la fin du xviiie siècle offrent une minutie de ciselure et une mièvrerie d'expression inconnues au maître. Les premiers sont dorés à l'or moulu, tandis que les autres le sont à l'or mat, ce qui détruit une partie de leur effet. La marqueterie à filets de cuivre sur fond d'écaille noire est remplacée par des ornements sans caractère, dans l'exécu-

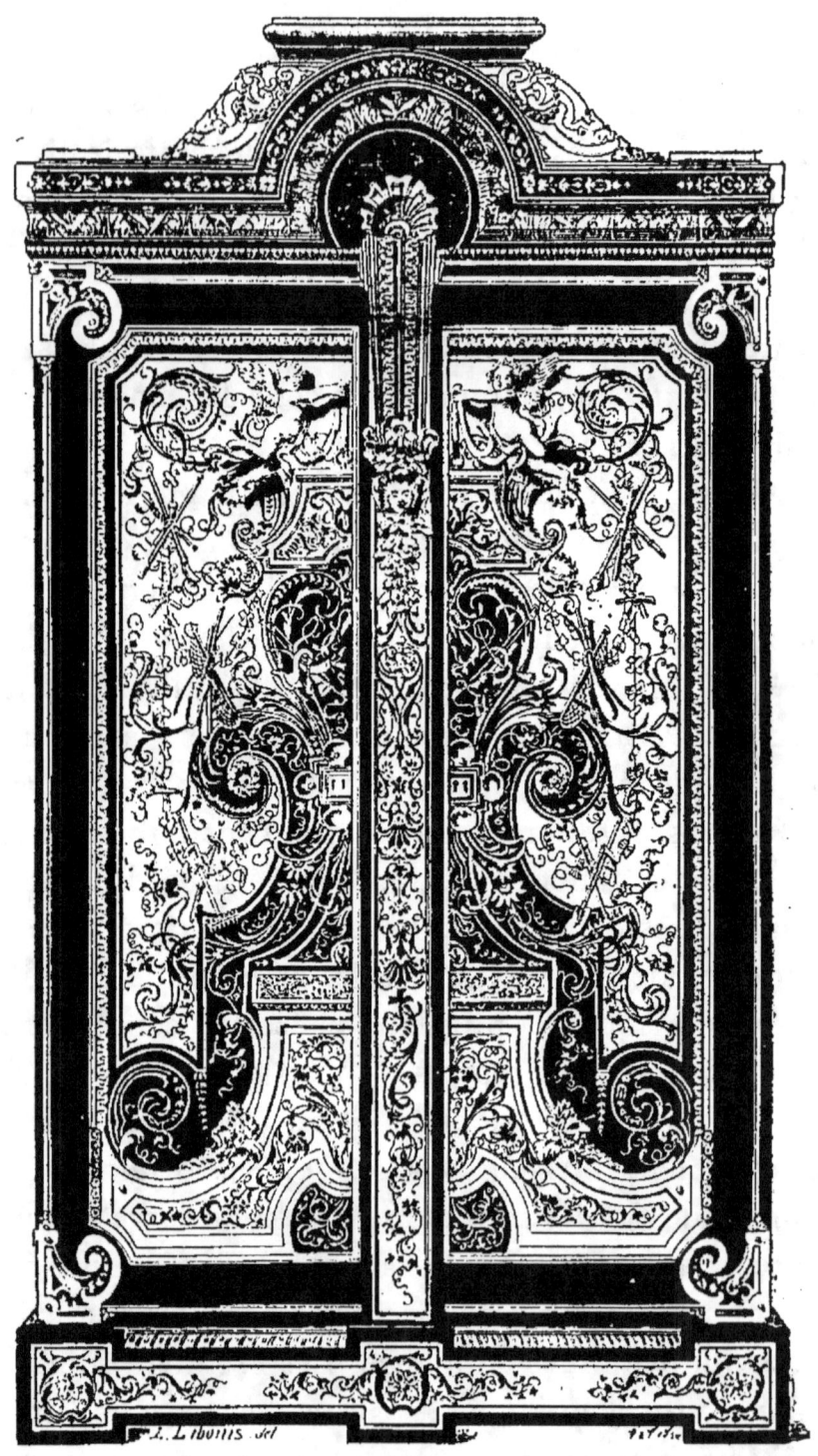

FIG. 16. — GRANDE ARMOIRE DÉCORÉE D'INCRUSTATIONS D'ÉCAILLE SUR FOND DE CUIVRE; STYLE DE BOULLE.
(Musée du Louvre.)

tion desquels c'est l'étain qui tient la place principale.

Il n'est aucune collection publique importante, aucune résidence souveraine qui ne possède des meubles dans le style de Boulle. Plusieurs collections particulières possèdent des trésors en ce genre, particulièrement celle de Sir Richard Wallace, qui permet d'apprécier sous toutes ses faces le talent de l'ébéniste. Les palais nationaux de la France ne renferment que des pièces relativement peu importantes; mais avant l'incendie du château de Saint-Cloud, le Musée du Louvre s'était enrichi d'une suite considérable de meubles qui sont placés actuellement dans la galerie d'Apollon. Nous nous bornerons à signaler celles de ces œuvres qui nous ont paru présenter un intérêt particulier comme travail artistique ou par suite de leur destination primitive. Il convient de déclarer, avant d'aborder cet examen, que la disposition primitive de la plupart des meubles de Boulle a été modifiée au siècle dernier. Jusqu'alors, ces cabinets étaient portés sur des pieds de bois sculpté, dont ils ont été séparés lorsqu'on en a fait des meubles d'appui d'usage plus facile.

Les deux pièces que l'on reconnaît généralement comme le type le plus pur du talent d'André-Charles Boulle sont les commodes qui, depuis la Révolution, sont placées sous la galerie de la Bibliothèque Mazarine. Elles sont décrites dans l'inventaire de M. de Fontanieu, et décoraient la chambre à coucher de Louis XIV à Versailles. Nous avons peine à admettre que ces belles œuvres aient été exécutées à l'époque de la guerre de la succession d'Espagne, lors du renouvellement du mobilier, destiné à remplacer les travaux d'orfèvrerie

envoyés à la Monnaie. Elles appartiennent plus vraisemblablement à une époque antérieure et rappellent, par leur aspect décoratif, les meilleures compositions de Lebrun. Les supports en sont formés par quatre figures de sphinx ailés en bronze doré, se terminant par des griffes de lion. Le corps de la commode comporte deux tiroirs rentrants à anneaux ciselés et vient s'ap-

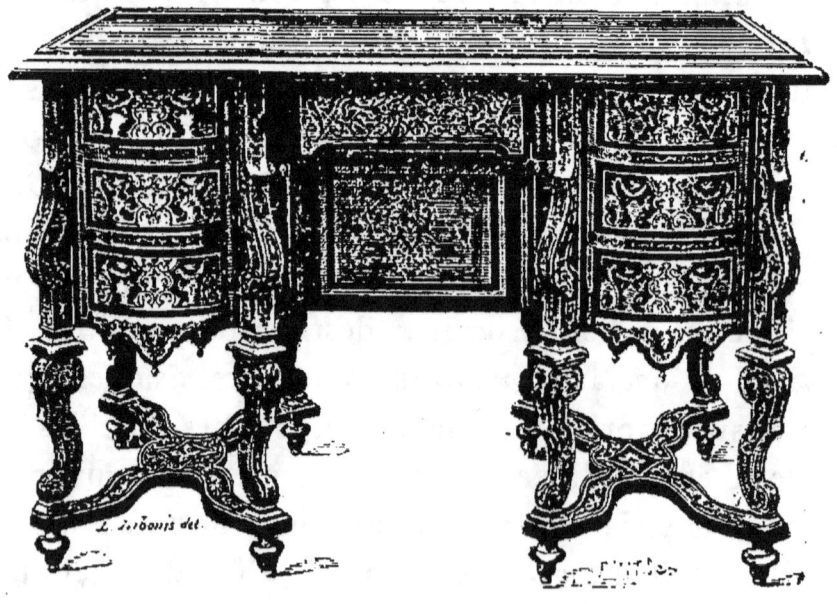

FIG. 17. — BUREAU DÉCORÉ D'INCRUSTATIONS DE CUIVRE SUR FOND D'ÉCAILLE; STYLE DE BOULLE.
(Palais de Fontainebleau.)

puyer sur un pied en hélice. Les panneaux des tiroirs sont revêtus d'une sévère marqueterie d'écaille noire, que viennent fleurir des arabesques de cuivre finement gravées. Ces meubles dont la tablette est d'un beau marbre griotte, sont exécutés tous les deux en première partie. Il semble que le travail de contre-partie, où le cuivre sert de champ aux incrustations d'écaille, n'ait été adopté que plus tard par Boulle, pour varier

l'effet de ses pièces d'ameublement. Un bureau conservé dans la salle du Conseil, au Palais de Versailles, peut être attribué à la meilleure période du talent de Boulle. Les pieds sont terminés par des figures de femme d'une belle exécution, qu'accompagne un travail de marqueterie de cuivre sur champ d'écaille noire, dont les encadrements échancrés rappellent la disposition des meubles de la Mazarine. Le Musée lorrain de Nancy conserve un obélisque triangulaire placé sur un pied de marqueterie de la meilleure exécution, dont les bronzes représentent la victoire du prince de Vaudémont, à Bingen, sur les troupes de l'électeur palatin en 1648 ; c'est l'un des plus délicats ouvrages que l'on connaisse en ce genre.

Dans les collections du palais San-Donato, qui ont été récemment dispersées, se trouvaient deux grands coffres de mariage, placés sur des consoles à caisson, soutenues par des balustres quadrangulaires. Chacun de ces coffres est à double couvercle et à panneau orné de cannelures en bronze doré, servant d'abattants et recouvrant six séries de tiroirs à bijoux. Dans les angles sont des mascarons à têtes barbues ; les entrées des serrures sont formées de dauphins affrontés. Ces meubles sont appuyés sur deux consoles dont l'une est à trois balustres, tandis que la seconde n'en montre que deux. Boulle a varié l'aspect de ces pièces, en mélangeant dans chacune le travail de la première et de la seconde partie. Elles ont été exécutées à l'occasion du mariage du Grand Dauphin avec la princesse de Bavière, et c'est vraisemblablement le seul reste authentique qui ait été conservé de l'ameublement de cabinets du

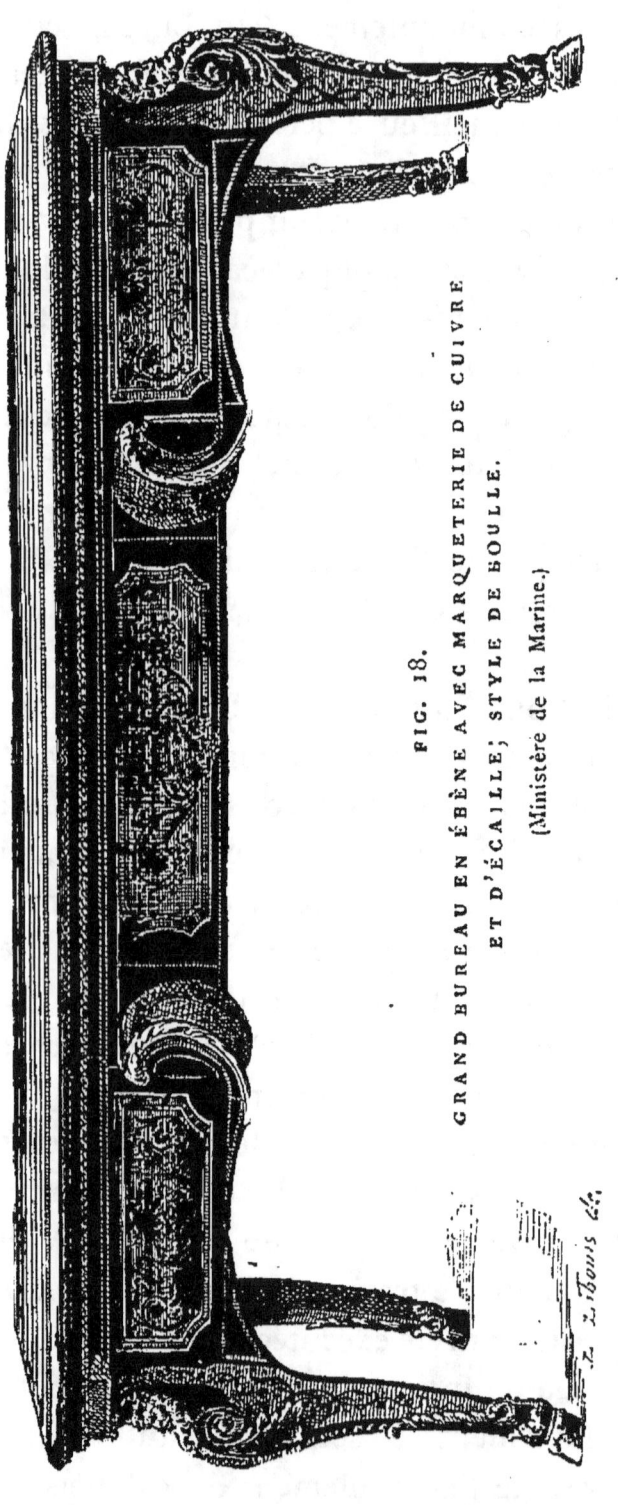

FIG. 18.

GRAND BUREAU EN ÉBÈNE AVEC MARQUETERIE DE CUIVRE ET D'ÉCAILLE; STYLE DE BOULLE.

(Ministère de la Marine.)

prince au château de Versailles. M. Stein possède une table carrée soutenue par quatre pieds rectangulaires, dont la facture offre les mêmes qualités générales de style. Sir Richard Wallace expose dans la principale galerie d'Hertford House quatre coffrets d'une dimension moins exceptionnelle, dont une couronne et les attributs royaux indiquent la destination première. La marqueterie date du meilleur temps de Boulle, mais les armoiries qui y ont été apposées par un pos-

sesseur moderne, s'opposent à ce que l'on connaisse la famille pour laquelle ces meubles avaient été exécutés. Boulle a produit une autre série de grands coffres revêtus de marqueterie d'un beau travail et bandés de longues charnières apparentes de cuivre ciselé, qui se rencontrent dans plusieurs collections importantes.

Quelques grandes maisons ont conservé l'ameublement de leurs ancêtres et l'on y retrouve d'importantes pièces de Boulle. La plus belle suite que l'on connaisse en ce genre appartient à M. le marquis de Vogüé, dans la famille duquel est resté tout le mobilier ayant appartenu à M. de Machault, d'abord contrôleur général des finances, puis garde des sceaux et enfin ministre de la marine. Au milieu d'un choix de précieux bronzes, de meubles d'appui et d'horloges, la première place revient à une grande armoire, l'un des plus majestueux travaux qui soient sortis des ateliers de Boulle. Ce meuble d'aspect monumental est fermé par deux battants à six compartiments dont les quatre principaux représentent les arts libéraux; sur les côtés de forme convexe sont placées d'autres figures en bas-relief; la corniche est surmontée de vases et d'ornements de bronze ciselé et la base s'appuie sur des dauphins réunis par groupes de trois. La marqueterie de cette armoire est en contre-partie et sur le fond de cuivre se détachent des fleurs et des ornements de nacre gravée et d'écailles teintes de vives couleurs. Nous connaissons à Paris une répétition de ce beau meuble, traitée en première partie; elle provient également du même ministre, ancien possesseur du château d'Armenonville. Lorsqu'on voit des pièces d'un si noble travail, on a peine à croire

qu'elles puissent dater de l'année 1750, où M. de Ma-

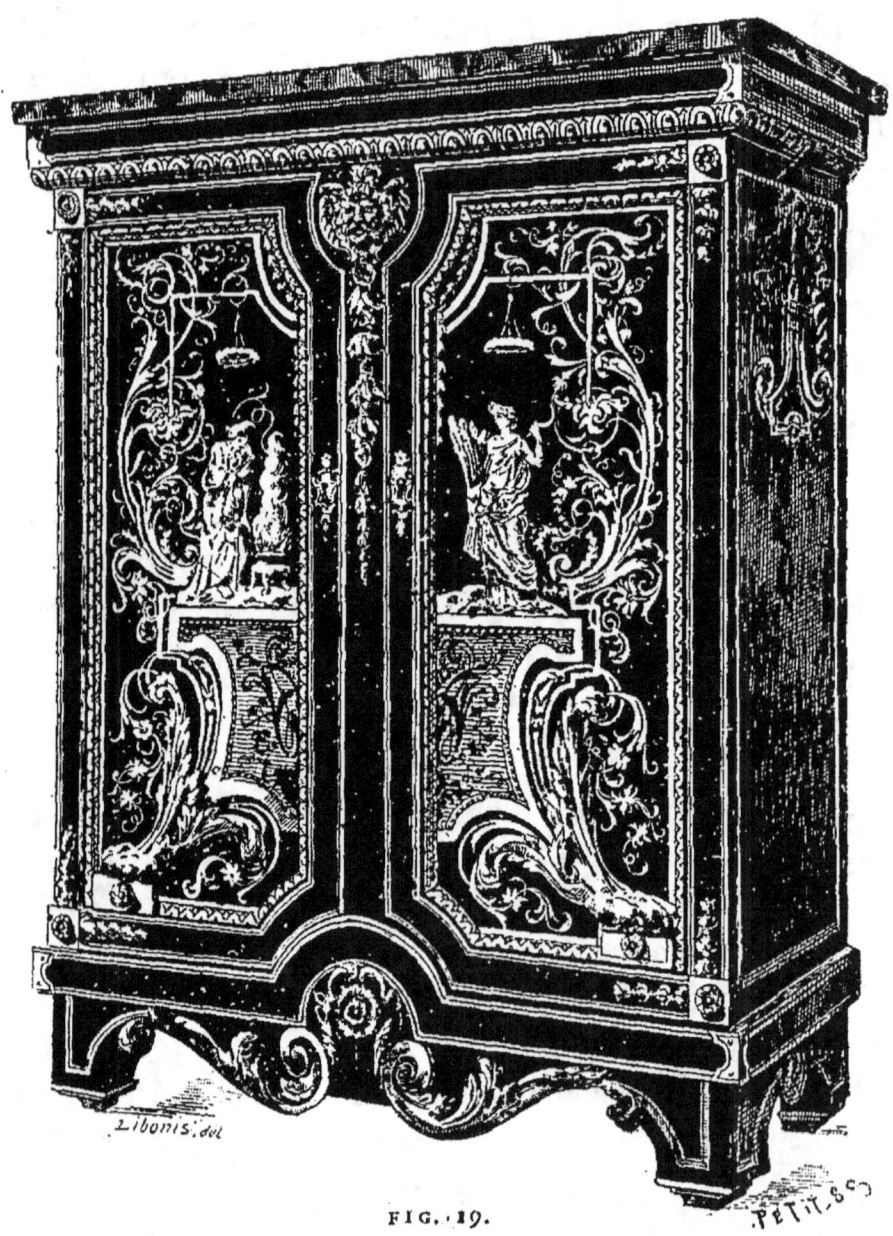

FIG. 19.
ARMOIRE A DEUX VANTAUX DÉCORÉE D'INCRUSTATIONS
DE CUIVRE SUR CHAMP D'ÉCAILLE, STYLE DE BOULLE.
(Musée du Louvre.)

chault devint ministre de la marine. Si ces armoires ne sont pas d'une exécution antérieure et si elles n'ont pas

été acquises par cet homme d'État après avoir passé par d'autres possesseurs, les auteurs contemporains nous tromperaient en parlant de la maladresse des fils de Boulle. Un atelier capable de produire de telles œuvres n'avait rien perdu de la grande manière du maître. M. de Vogüé possède un bureau que nous ne citerions pas, sa facture ne présentant rien de supérieur aux meubles identiques que l'on voit assez fréquemment, s'il n'était accompagné d'un cartonnier orné de riches bronzes et surmonté d'une pendule. L'usage était alors de placer des meubles verticaux à rayons occupés par des cartons, près des bureaux qui garnissaient le milieu des appartements. Le ministère de la marine a reçu de l'ancienne administration un grand bureau d'ébène avec cuivre incrusté d'écaille en contre-partie, que la tradition rapporte avoir servi de table de travail au ministre Colbert. Il est aujourd'hui veuf de son cartonnier et il était certainement accompagné d'un second bureau à fond d'écaille noire. Malgré son attribution, nous pensons que cet ouvrage, dont les pieds sont ornés de masques d'un assez pauvre travail, ne remonte pas au delà des dernières années du xviie siècle, vers l'époque du ministère du marquis de Seignelay.

Plusieurs établissements publics de Paris conservent des meubles de Boulle doublement intéressants, en ce qu'on connaît leur origine. Dans la bibliothèque de l'Arsenal est déposée une horloge à gaine provenant de l'abbaye de Saint-Victor, à laquelle elle avait été léguée, en 1765, par la veuve de Martinot Duplessis. Un second régulateur décore un des salons de l'Imprimerie nationale ; il était autrefois en la possession des princes

de Rohan, propriétaires de l'hôtel. Le Conservatoire des arts et métiers conserve dans ses collections une hor-

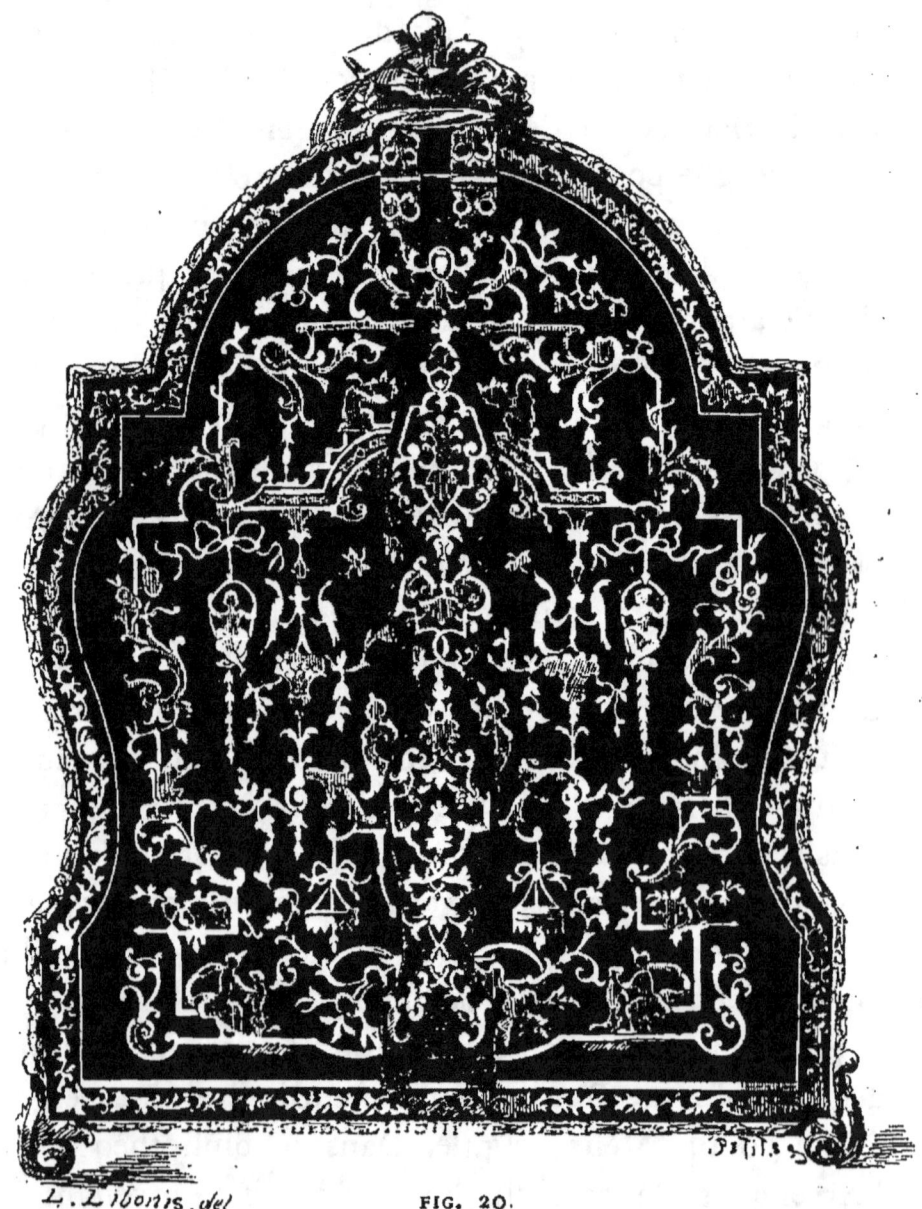

FIG. 20.
MIROIR EN MARQUETERIE DE CUIVRE ET D'ÉCAILLE, STYLE DE BOULLE.
(Collection d'Hamilton Palace.)

loge monumentale dont la base triangulaire est revêtue de panneaux de forme concave, ornée de marqueterie de

cuivre incrusté dans l'écaille. La sphère terminale servant de cadran tournant est supportée par les figures d'Hercule et d'Atlas, en bronze doré. La composition de cette pièce, un peu déflorée par une restauration récente, est très artistique. Il en existe une répétition dans la collection de Mme la baronne James de Rothschild, dont la base est tirée d'un bloc de marbre.

Le château de Windsor renferme des meubles de Boulle, auxquels des rénovations successives ont enlevé une partie de leur valeur. Les principaux sont quatre armoires formant une double paire, qui décorent le long corridor intérieur sur lequel viennent déboucher les appartements royaux. L'une de ces deux séries représente, dans ses bas-reliefs, la fable d'Apollon et de Daphné avec le supplice de Marsyas, que le maître se plaisait à répéter et à entourer de légères arabesques; le duc de Westminster possède deux semblables meubles. Les deux dernières armoires sont ornées de grands médaillons consacrés à l'histoire d'Hélène et à son enlèvement. Les corniches, les gonds et les entrées de serrures sont garnis de bronzes dorés d'un beau caractère. Quatre autres armoires basses ou meubles d'appui dont la marqueterie est alternée sont revêtues des figures de la Sagesse et de la Religion, où il faut voir sans doute une flatterie allégorique adressée au roi Louis XIV. Dans le même palais sont également conservées des horloges à socle et des commodes ornées de travaux de marqueterie d'un grand aspect, dont la conservation n'est pas toujours irréprochable.

La collection où l'on peut le mieux apprécier le talent de Boulle dans toutes ses manifestations est celle

de Sir Richard Wallace. La majeure partie des meubles qu'elle renferme datent d'une bonne époque et ils n'ont généralement pas subi les retouches qui souvent modifient les compositions originales de cet artiste. Parmi ces richesses on remarque deux grandes armoires en bois d'ébène dont les compositions médianes représentant les Saisons, avec deux figures de Renommées placées sur les côtés, et ressortant en bas-relief sur le fond même du bois, sans être accompagnées d'aucun travail de marqueterie. Si ces meubles étaient une production authentique de Boulle, ce serait une nouvelle manière à ajouter à celles dont il se serait servi. Une troisième armoire présente le même caractère; elle est divisée en six panneaux dont le centre est occupé par deux bustes antiques se détachant en profil sur un champ d'ébène. On se rappelle avoir vu à l'exposition des Alsaciens-Lorrains une bibliothèque basse, divisée en trois corps avec six panneaux vitrés, qui meuble aujourd'hui les salons de Manchester House. Cette pièce

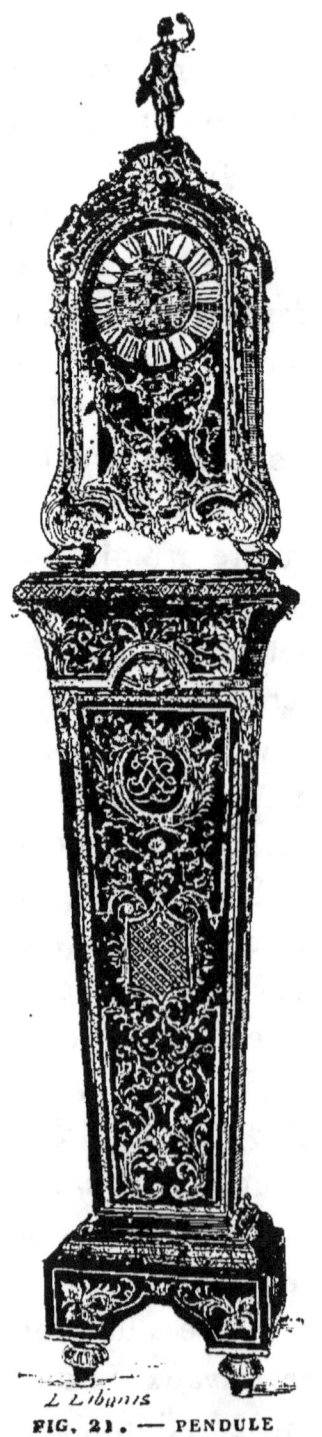

FIG. 21. — PENDULE A GAINE, EN MARQUETERIE; STYLE DE BOULLE.
(Musée de Berlin.)

se recommande surtout par sa dimension exceptionnelle et par son exécution très soignée. Un autre meuble d'aspect monumental est disposé en forme de grande armoire à trois panneaux, dont le centre est occupé par un régulateur surmontant un mascaron et des ornements en bronze doré. Les deux volets latéraux sont recouverts d'une marqueterie de cuivre incrustée d'écaille avec un entourage en métal doré. Viennent ensuite des meubles d'appui sur lesquels sont appliqués des bas-reliefs représentant les trois Parques; Hélène et Cassandre, Henri IV et Sully, la lutte d'Apollon et de Marsyas, les Saisons, tous ciselés dans le goût de Bérain; deux buffets ornés de bas-reliefs en bronze vert où se voient des satyres dansant, motif plus rare dans l'œuvre de Boulle, et deux autres dont la corniche centrale est surélevée pour recevoir une horloge ou un vase. La collection comprend plusieurs bureaux admirablement choisis dont les bronzes prennent place parmi les meilleurs morceaux de Boulle. Dans le nombre des pendules est une répétition de celle qui est conservée à la bibliothèque de l'Arsenal. Ce second exemplaire appartenait à la ville d'Yverdun; elle l'a vendu il y a quelques années, peu soucieuse de conserver le souvenir du généreux Français né à Paris, qui avait tenu à témoigner, par ce legs, sa reconnaissance aux habitants pour son long séjour dans leurs murs. Deux des commodes nous paraissent mériter une mention spéciale; la première offre le style de Boulle dans sa pureté primitive. Elle est disposée en forme de tombeau et ses tiroirs renflés portent des mascarons en relief et des anneaux de tirage d'une superbe exécution. Elle s'appuie sur des pieds rec-

tangulaires à console ornés de beaux bronzes. Cette com-

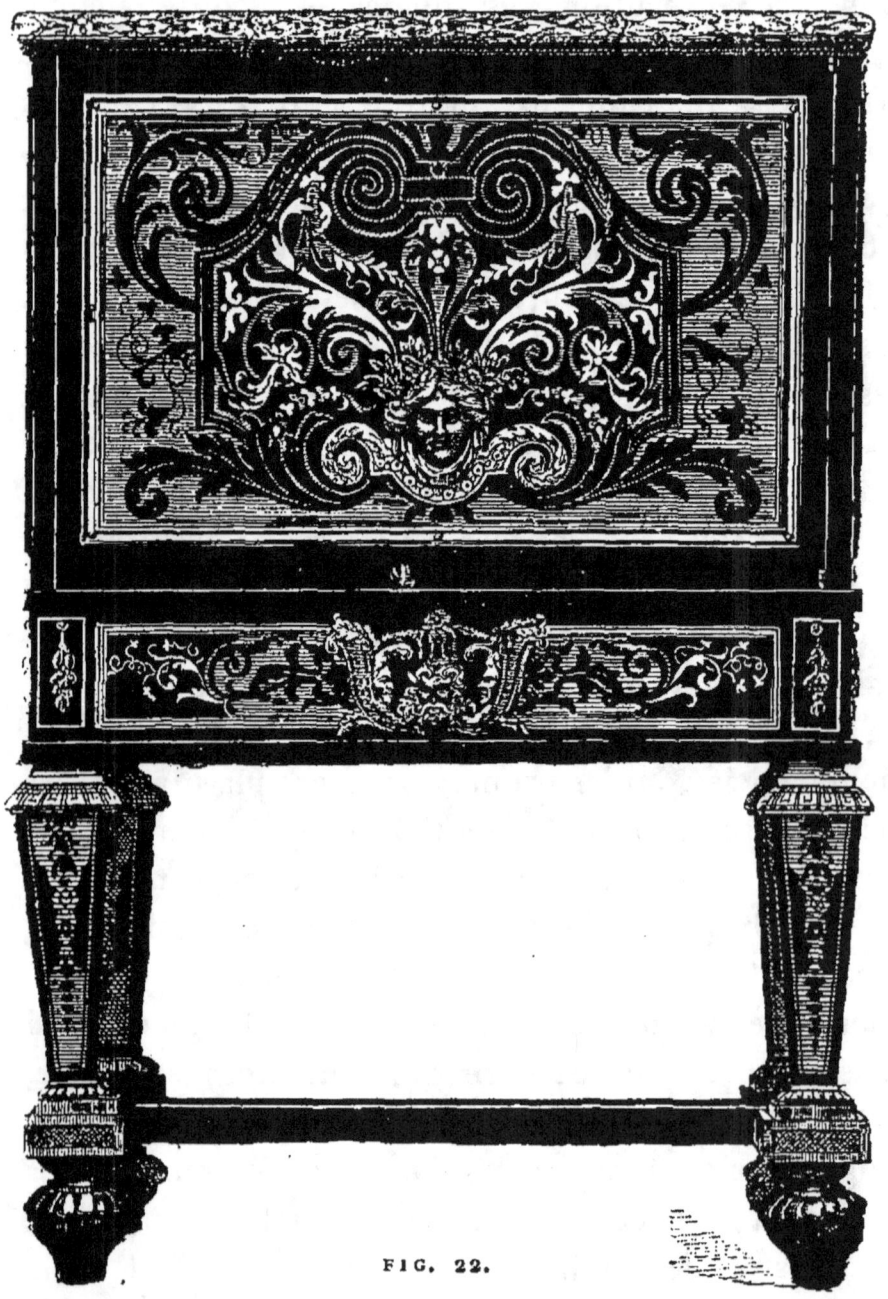

FIG. 22.
MÉDAILLIER EN MARQUETERIE DE CUIVRE ET D'ÉCAILLE; STYLE DE BOULLE.
(Collection de M. Michel Ephrussi.)

mode rappelle par son style les pièces de la biblio-

thèque Mazarine et elle se ressent visiblement de la grande manière décorative de Lebrun. La seconde se recommande moins par la pureté du style que par la richesse du travail. Les montants sont ornés de figures de guerriers à casque et tout le champ des tiroirs est plaqué d'une marqueterie de cuivre incrusté de nacre de perle et d'écaille qui révèle l'art du xviiie siècle. Sir Richard Wallace possède plusieurs tables de milieu dont l'une, soutenue par huit pieds en forme de balustre surmontés par des masques de cuivre ciselé, mérite une mention spéciale. Des coffrets et des objets de bureau accompagnent cet ameublement. L'une des écritoires porte, au milieu de la marqueterie de cuivre et d'étain incrustée de nacre et d'écaille, la date de 1710; elle a appartenu à l'ancienne Académie de chirurgie de Paris. Nous terminerons cette revue trop sommaire de ces trésors artistiques par la description d'une petite console d'applique placée dans le cabinet de Sir Richard Wallace. La tablette est soutenue par deux pieds de forme contournée qui sont terminés par des figures du plus grand style. Ce meuble, malgré ses dimensions restreintes, doit être placé au premier rang des productions de Boulle. C'est un véritable chef-d'œuvre suffisant à lui seul pour assurer la réputation de l'artiste qui l'a créé.

On cite comme l'un des ouvrages principaux du maître un cabinet surmonté d'une horloge et placé sur une console à quatre figures qui appartient au duc de Buccleugh, et dont nous empruntons la description à M. Rungerford Pollen[1]. Le corps du meuble est formé

1. Voy. *Ancient and modern and woodwork furniture in the South Kensington Museum.*

LE MEUBLE SOUS LE RÈGNE DE LOUIS XIV. 89

par quatre cariatides en métal; de chaque côté est une série superposée de trois tiroirs; au milieu est un berceau sous lequel est placée la figure de l'Abondance,

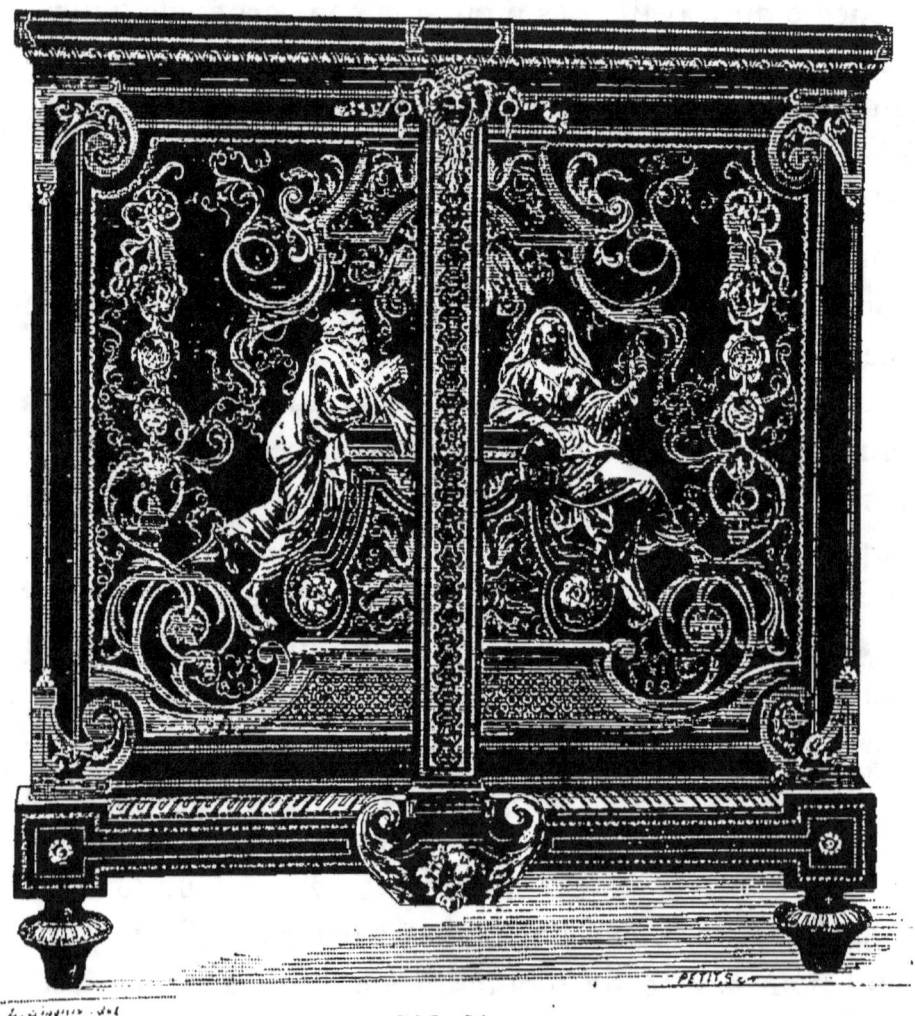

FIG. 25.

MEUBLE A DEUX VANTAUX EN ÉBÈNE AVEC MARQUETERIE
DE CUIVRE ET D'ÉCAILLE; STYLE DE BOULLE.

(Mobilier national.)

qui rappelle les compositions de Bérain. Les angles de ce petit monument reposent sur des lions qui tiennent des écus armoriés. Le centre de la corniche est occupé

par une horloge à pilastres, que domine une figure de la Renommée assise au-dessus du Temps et accompagnée de deux enfants. Ce meuble porte les chiffres de l'électeur de Bavière Maximilien-Emmanuel (1662-1724), qui visitait l'atelier de Boulle, un an avant sa mort. C'est l'une des pièces où cet artiste a déployé le plus de goût et de richesse, en mêlant à la marqueterie les pierres dures de Florence, et en substituant dans l'ornementation le vermeil au cuivre[1].

Le Garde-Meuble national de France possède dix armoires basses à deux vantaux provenant des anciens appartements des Tuileries où elles ont subi les atteintes de l'incendie de 1871. Nous ne les ferions pas figurer parmi les productions de Boulle, qui n'y a pas mis la main, si elles ne rappelaient une de ses entreprises les plus considérables. L'ébéniste royal avait reçu de Louis XIV la commande d'une suite de quatorze meubles sur lesquels se trouvaient les figures allégoriques de la Religion et de la Sagesse, qui inspiraient les actes du monarque. De chaque côté étaient suspendues par des rubans les médailles frappées à l'occasion des victoires ou des événements du règne, et pour lesquelles l'Académie des inscriptions avait composé des légendes qui sont en partie reproduites dans les peintures de la voûte de la galerie de Versailles. M. le baron Davillier a retrouvé un document établissant qu'une répétition de ces meubles, que l'on appelait les médailliers de Louis XIV, fut commandée à l'ébéniste Montigny, sous le règne de Louis XVI, pour remplacer les anciens

1. Voy. *Notice supplémentaire des dessins du musée du Louvre*, par le vicomte Both de Tauzia.

devenus hors de service. La plupart des cabinets déposés au Garde-Meuble portent l'estampille de Monti-

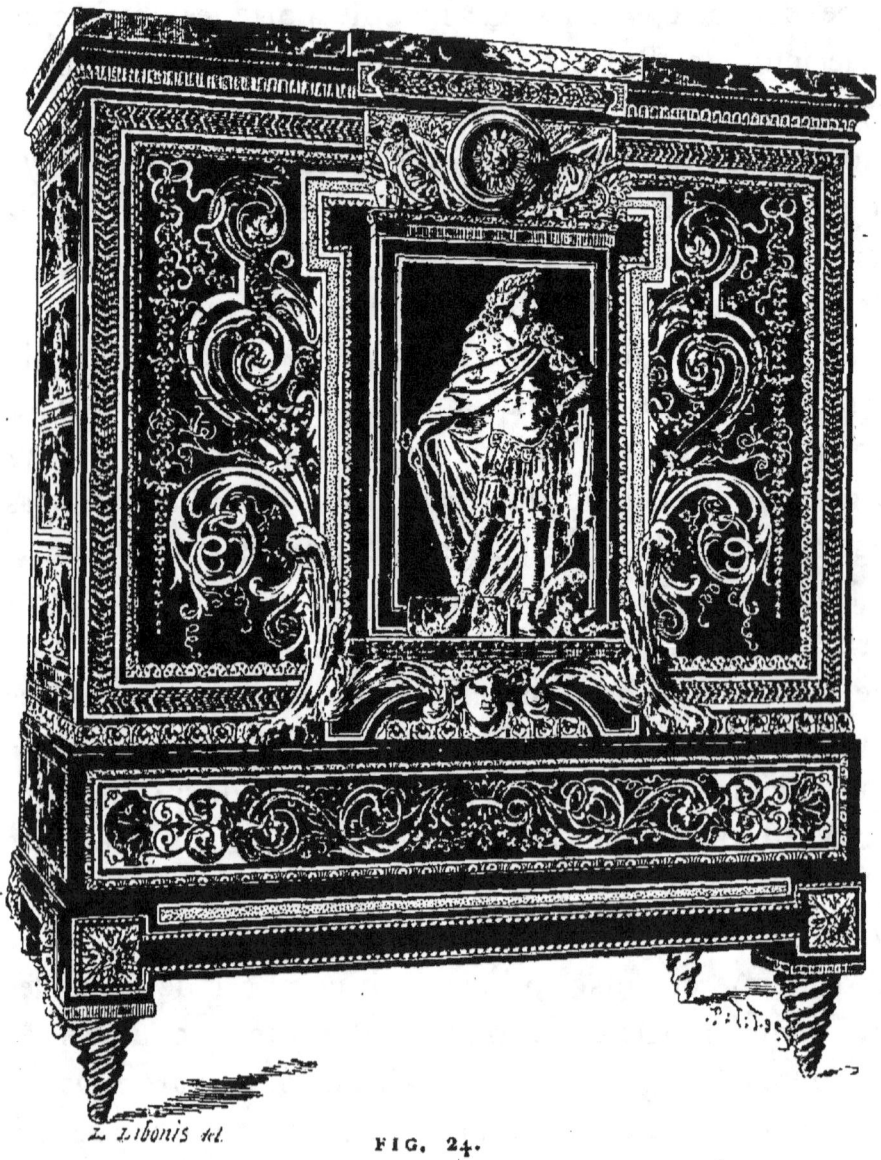

FIG. 24.

MEUBLE EN ÉBÈNE AVEC BAS-RELIEFS EN CUIVRE
ET MARQUETERIE D'ÉCAILLE ET DE CUIVRE; STYLE DE BOULLE.
(Musée du Louvre.)

gny, et les autres, celle de G. Jacob[1], qui lui fut adjoint

1. Voy. E. Williamson. *Les meubles d'art du mobilier national.*

pour ce travail. Quatre autres de ces armoires appartiennent à des collections particulières. Nous avons déjà signalé les pièces semblables appartenant à la reine d'Angleterre. Boulle, au reste, a souvent reproduit cette composition. M. le baron de Hirsch a acquis à la vente d'Hamilton Palace deux armoires très importantes dont le principal motif de décoration est formé par ces mêmes figures de la Religion et de la Sagesse. Nous doutons qu'elles aient fait partie du même ensemble, n'étant pas accompagnées des médailles honorifiques du grand roi.

Le Garde-Meuble conserve en outre de grands piédestaux à lambrequins dont les arabesques de cuivre et d'étain se détachent lourdement sur un fond partiel d'écaille teintée en bleu. On y a relevé les noms de Séverin et de Levasseur, habiles ébénistes de l'époque de Louis XVI, auxquels fut commandée la reproduction de ces socles. En comparant ces supports à la console d'applique d'Hertford House et à une suite de scabellons du même style, appartenant à M. Stein, on peut constater une infériorité sensible entre les ouvrages de Boulle de la première heure et ses œuvres postérieures, où il a sacrifié la pureté du style à l'effet de la richesse.

La collection des meubles incrustés conservée au Musée du Louvre présente un triste exemple du danger occasionné par les restaurations artistiques, lorsqu'elles sont confiées à des mains ignorantes. Il est difficile de reconnaître, en l'état actuel, si les pièces qui la composent ont été exécutées par Boulle lui-même, ou si elles ont été imitées d'après les anciens modèles de ce maître, pour la décoration de la galerie de Saint-Cloud, que le duc d'Orléans avait cédé en 1785 à la

reine Marie-Antoinette, après l'avoir démeublé. Longtemps après, le roi Louis-Philippe fit rassembler un certain nombre de meubles de Boulle pour décorer la grande galerie. Ces adaptations entraînèrent les changements les plus funestes pour la conservation de ces belles œuvres. Le nombre des pièces n'étant pas suffisant, on n'hésita pas à les dédoubler, en séparant les cabinets de leurs pieds et en leur ajoutant des soubassements et des tablettes supplémentaires. Les bronzes ne furent pas traités avec plus de ménagements, et les panneaux de marqueterie montrent souvent les traces d'une négligence dans le travail qui ferait douter de leur authenticité primitive. M. le baron Adolphe de Rothschild possède un de ces cabinets ayant conservé sa disposition primitive, qui fait comprendre ce que devaient être les meubles du Louvre, si somptueux encore, malgré leurs transformations.

L'ameublement actuel de la galerie d'Apollon n'étant qu'une réunion d'ouvrages de Boulle due au hasard, ne forme pas un ensemble commandé pour une destination spéciale. On y rencontre les différentes formes qu'il suivait dans ses ateliers, comprenant des armoires basses à trois vantaux avec les représentations des Saisons sur leur partie pleine; d'autres à deux volets décorées de figures allégoriques et d'enfants portant des attributs; des cabinets veufs de leurs consoles à double ou à triple pilastres, sur lesquels est placée, entre une double rangée de tiroirs, la statue pédestre de Louis XIV en costume héroïque et tenant la massue avec laquelle il a terrassé ses ennemis; ailleurs enfin, le médaillon du roi, disposé au milieu de trophées, surmonte un panneau

rectangulaire décoré de marqueterie de bois ou d'incrustations de cuivre et d'étain sur fond d'ébène. Dans ces œuvres, nous recommanderons principalement les bronzes représentant le roi, dont l'adaptation aux encadrements qui les entourent est assez grossière. Ces bas-reliefs, imités des compositions de Desjardins et de Coyzevox, sont d'une ciselure largement exécutée, très voisine des beaux ornements de Domenico Cucci.

On a exposé dans la salle des dessins une grande armoire en contre-partie dont nous ne connaissons pas jusqu'ici le spécimen complémentaire sur fond d'écaille. C'est un des plus importants ouvrages de Boulle, mais ce n'est point l'un de ceux où il s'est montré le plus inventif et le plus habile. Le dessin, emprunté en partie aux compositions de Bérain, manque d'unité. La décoration est formée par une sorte de soubassement à volutes, disposé de chaque côté d'un montant central terminé par une console s'appuyant sur un mascaron. Au-dessus règne une corniche dont le milieu cintré devait supporter primitivement une horloge ou tout autre ornement terminal. Le fond des panneaux est revêtu d'arabesques et de vrilles, où l'on distingue un assemblage d'instruments de jardinage et de pêche, d'instruments de musique, de pistolets et de cartouchières, pour lequel l'artiste n'a vraisemblablement suivi que sa fantaisie.

On voit au Louvre une deuxième armoire dont l'ornementation est réglée par un style plus sobre. Elle ouvre à deux battants divisés en six panneaux rectangulaires, dans lesquels sont encadrés des bouquets de fleurs exécutés en marqueterie de bois. Les gonds sont accusés

par des fleurons à nervure se détachant avec un grand goût sur les encadrements d'ébène. Un précieux dessin original de ce meuble a été récemment acquis par le Musée des Arts décoratifs. Boulle était très habile

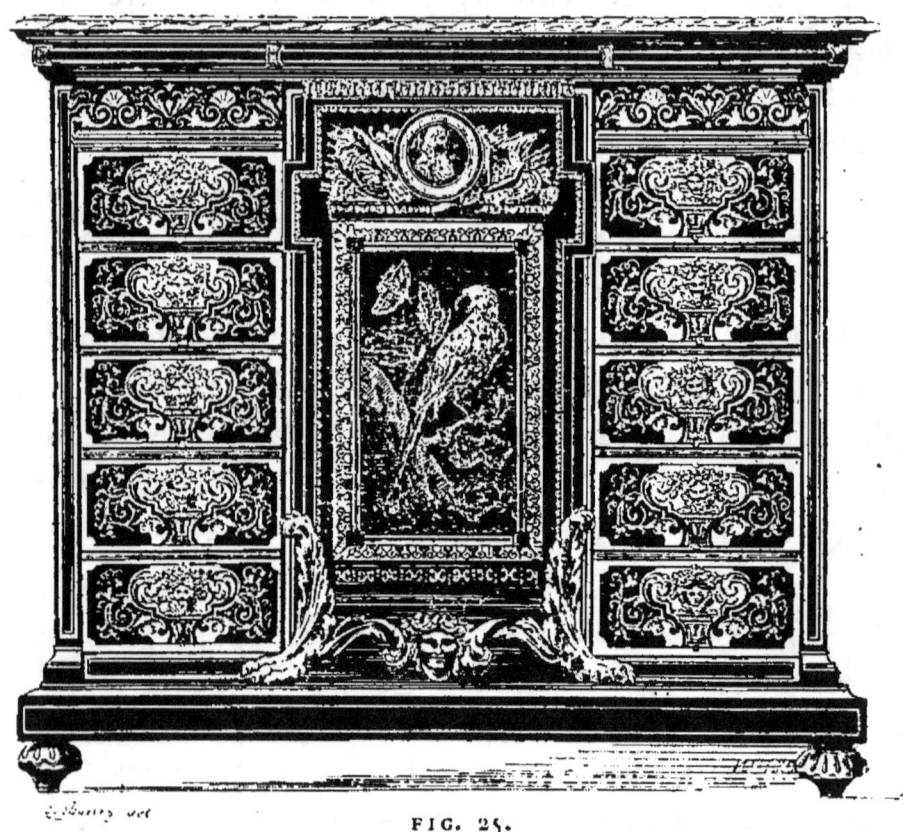

FIG. 25.

MEUBLE ORNÉ DE MARQUETERIE DE CUIVRE ET D'ÉCAILLE
AVEC PANNEAU CENTRAL EN BOIS INTARSIÉ; STYLE DE BOULLE.
(Palais de Versailles.)

dans la marqueterie de bois, à laquelle il s'était appliqué dans sa jeunesse. On a pu voir à l'exposition de l'histoire du bois, en 1880, deux commodes dans le style des premières années du règne de Louis XIV, qui étaient décorées d'une marqueterie intarsiée représentant des tiges et des fleurs de lis d'une belle exécution.

Rien n'empêche de supposer qu'elles ne soient l'ouvrage de Boulle et l'on pourrait citer d'autres exemples postérieurs de cette nouvelle face de son talent. On conserve notamment au Palais de Versailles, dans la chambre à coucher de Louis XIV, la partie supérieure d'un cabinet semblable à ceux du Louvre, dont le tableau central, en marqueterie de bois de rapport, représente des oiseaux, des papillons et des fleurs.

Le cabinet des Antiques de la Bibliothèque nationale a recueilli deux grands médailliers en forme d'armoire, qui montrent ce qu'étaient les meubles ornés de tableaux en pierres dures de la Chine, que le catalogue Gaignat attribue aux fils de Boulle. L'une de ces armoires est revêtue de panneaux imitant le laque de la Chine; la seconde, d'une meilleure exécution, est décorée d'une suite de bas-reliefs représentant des personnages et des scènes champêtres de la Chine, autour desquels règne une bordure terminale en incrustation de cuivre et d'écaille rouge.

Nous sommes loin d'avoir terminé l'examen des pièces qui sortaient de l'atelier de Boulle. Pour le rendre complet, il faudrait aborder la série des commodes incrustées dans le genre de Bérain, dont il reste tant de spécimens. Il a exécuté avec une abondance infatigable des bureaux plats, rappelant par leur disposition les meubles de l'époque de Louis XIII, et sur tous il appliquait des ciselures avec un talent toujours sûr de ses moyens. On connaît également de lui une suite de pendules à socle qui serait inépuisable, des encoignures à lambrequins de forme très originale et des médailliers placés sur des consoles. Nous terminerons en disant

d'un mot, que Boulle s'est essayé avec succès dans toutes les séries de l'ameublement.

Il resterait à développer un chapitre nouveau de son histoire et à présenter Boulle comme modeleur, fondeur et ciseleur de bronzes, après l'avoir vu ébéniste et marqueteur. Il a produit une quantité considérable de lustres, de flambeaux, de cartels, de torchères, de miroirs, de reproductions de statues antiques, pour accompagner les meubles qui lui étaient demandés sans relâche. Ces pièces, très recherchées par les amateurs, sont maintenant difficiles à rencontrer; M. le marquis de Vogüé en possède quelques-unes qui ont fait partie du mobilier de M. de Machault. On peut citer également les quatre lustres de la bibliothèque Mazarine, l'une des meilleures fontes que l'on connaisse de Boulle.

§ 2. — LES ÉBÉNISTES CONTEMPORAINS DE BOULLE : PIERRE POITOU; JACQUES SOMMER; JEAN NORMANT ET JEAN OPPENORDT

Les comptes des dépenses royales nous font voir les artistes demeurant aux Gobelins et ceux en possession d'un brevet de logement au Louvre, occupés aux mêmes travaux qu'André-Charles. La plus intéressante de ces mentions est celle qui ordonne le payement d'une somme de 1,257 livres à l'ébéniste Pierre Golle, dont nous avons déjà signalé des œuvres, « pour une table à écrire pour le Dauphin, sur laquelle il y avait deux manières de cassettes entaillées dont l'une servant d'escriptoire, et l'autre à serrer des papiers, avec ses pieds de marqueterie à fleurs et autres ornements de bois

doré, et celui d'une somme de 70 livres à l'orfèvre Merlin pour un encrier et un poudrier d'argent gravé aux armes du Prince. » (Comptes des Menus-Plaisirs 1681.) L'ameublement des appartements du Grand Dauphin n'était donc pas uniquement dû à Boulle. Pierre Golle lui avait déjà fourni une première table de bois de rapport en 1675.

Un nom d'ébéniste cité très fréquemment est celui de Pierre Poitou, faisant partie de la colonie des Gobelins. Il était sourtout marqueteur en bois de rapport. Il avait exécuté le parquet, incrusté de cuivre et d'étain du cabinet des médailles à Versailles et celui de la chambre de la Reine à Fontainebleau. Jean Macé, établi dans la galerie du Louvre depuis 1644, fut longtemps employé par le roi Louis XIV. La majeure partie des travaux que l'on connaît de lui sont des estrades en bois de rapport. En 1664, il fit celle de la chambre de la Reine mère au palais du Louvre; la même année, il termina celle de la grande galerie du Palais-Royal, et reçut un acompte pour une commande identique, concernant la chambre de la Reine à Fontainebleau. Une quatrième estrade fut exécutée par lui en 1666-1667 pour le palais des Tuileries. Un menuisier-sculpteur dont le nom rappelle le précédent, Nicolas Massé, sculptait à la même époque des bordures de tableaux pour l'appartement de la Reine mère au Louvre.

Jacques Sommer, qui avait marqueté de cuivre et d'étain plusieurs des parquets de Versailles paraît être d'origine étrangère. Il mourut en 1671 et sa veuve, aidée par Combort, continua d'être portée sur les états de la maison royale. Les Foulon, habiles ouvriers en

bois de Sainte-Lucie, avaient exécuté de nombreux travaux pour le Grand Dauphin. Jean Harmant fut

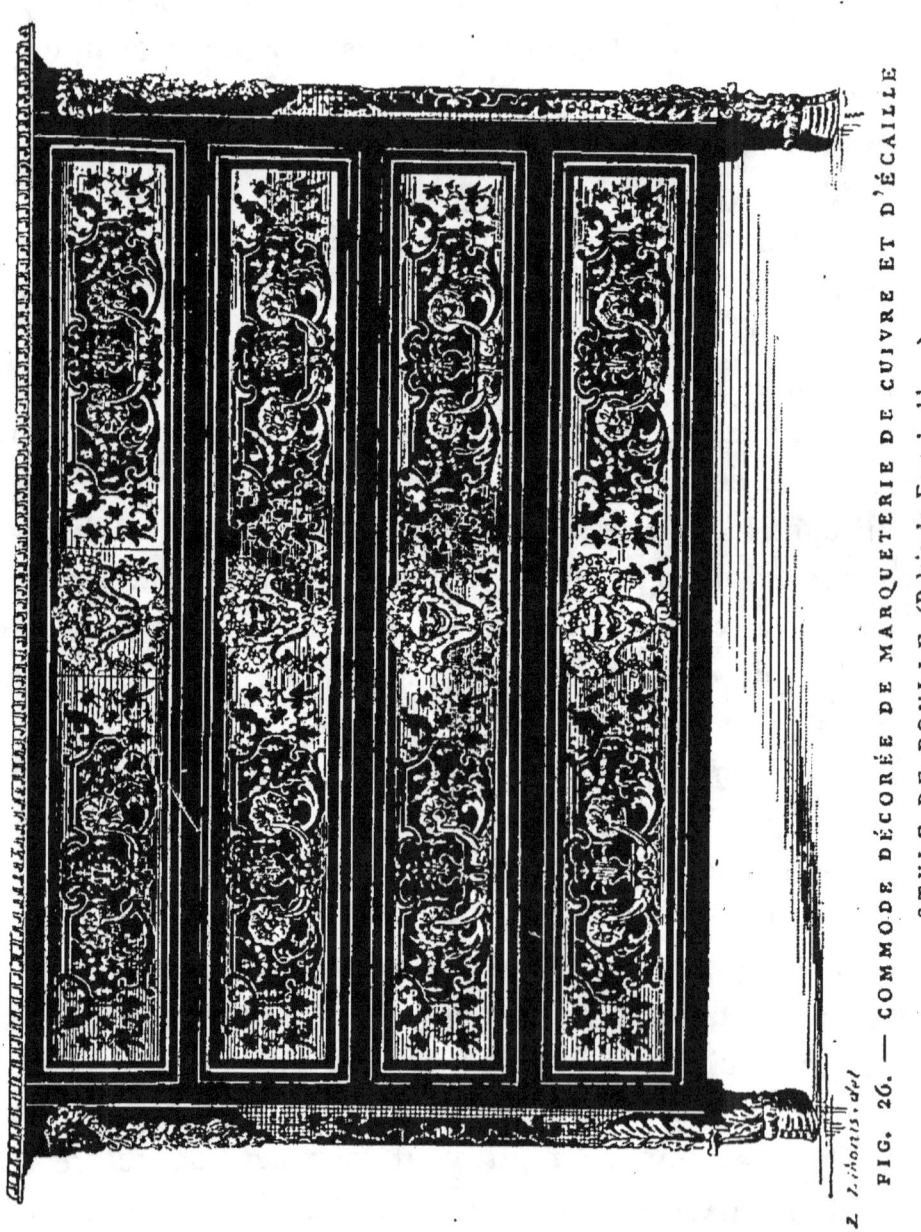

FIG. 26. — COMMODE DÉCORÉE DE MARQUETERIE DE CUIVRE ET D'ÉCAILLE STYLE DE BOULLE (Palais de Fontainebleau.)

également chargé d'élever des estrades en bois de rapport pour les palais du Louvre, de Versailles, des

Tuileries et de Fontainebleau. Lorsqu'il mourut en 1670, sa veuve reçut le payement d'un ouvrage de pièces de rapport fait à une table de marbre. Colson, menuisier en ébène, fut chargé de préparer des animaux pour les galeries du Jardin Royal; en 1678, le tapissier Boult fournit 36 chaises en noyer pour l'Académie française.

L'artiste qui semble s'être le plus rapproché de Boulle est Cander Jean Oppenordt dont on ne saurait apprécier actuellement le talent, n'ayant rien conservé de lui. Né dans les Gueldres en 1639, il était venu à Paris comme plusieurs ébénistes des Pays-Bas, pour y chercher la fortune. Il s'établit d'abord dans l'enclos du Temple, dont les antiques privilèges protégeaient les maîtres qui vivaient sous cette sauvegarde. Il fut ensuite nommé ébéniste du Roi, qui lui accorda des lettres de naturalisation en 1679 et lui concéda, en 1684, un logement dans les galeries du Louvre. Cet ébéniste eut trois enfants dont le plus connu est Gilles Marie Oppenordt (1672-1742), premier architecte du duc d'Orléans. Jean Oppenordt fut chargé de travaux d'ameublement pour le palais de Versailles. En 1688, il exécuta des meubles de marqueterie pour l'appartement du duc de Bourgogne. Quelques années auparavant, il avait livré un grand bureau entouré de tiroirs, quatre cabinets en bois violet et restauré douze armoires pour le salon des médailles établi dans le palais de Versailles par Louis XIV, qui prenait intérêt à ces raretés. Les bronzes de ce meuble avaient été fondus par le Nerve sur les modèles du sculpteur le Hongre. Ce chef-d'œuvre d'ébénisterie a disparu lorsque l'on fit exécuter par Jacob le buffet actuel du

cabinet des Antiques de la Bibliothèque nationale.

Oppenordt travailla en 1685 aux compartiments de deux bureaux pour le petit cabinet du Roi et il reçut la commande d'un travail en compartiments de bois de couleurs, pour le parquet de la petite galerie. Il est présumable que tous les meubles d'Oppenordt n'ont pas été détruits et l'on peut espérer revoir quelques-uns de ses ouvrages, que les auteurs du temps tenaient en grande estime.

Martin Dufaux est cité à la même époque comme ayant exécuté ou doré des écrans pour placer l'été devant les embrasures des cheminées de Versailles. Les menuisiers Saint-Yves, dont nous avons déjà relevé le nom; Guillemin, mort en 1665; Jean Danglebert et Claude Bergerat, reçurent différentes commandes pour la décoration des châteaux royaux, entre autres des balustrades placées dans les chambres à coucher. Jal cite dans son dictionnaire le nom de Claude Cochet, ébéniste du Roi et du régent, dont la fille épousa, en 1723, le fils de Belin de Fontenay. Un de ses ascendants avait été attaché en 1630 aux travaux du Luxembourg.

§ 3. — LES SCULPTEURS POUR MEUBLES : PHILIPPE CAFFIERI; PIERRE LEPAUTRE

Philippe Caffieri, qui avait été appelé de Rome par le cardinal Mazarin, était devenu l'un des meilleurs artistes travaillant dans l'enclos des Gobelins pour la cour de Louis XIV. Ce sculpteur reçut en 1665 des lettres de naturalisation, une année après celles accor-

dées à Domenico Cucci qui habitait près de lui. Des nombreux travaux de Caffieri à Versailles il ne subsiste malheureusement que quelques panneaux, et surtout les deux portes ouvrant jadis sur l'escalier des ambassadeurs, merveille du palais de Louis XIV, supprimée sous son successeur pour faire place à des logements particuliers. Les architectes Dorbay et Levau et le peintre Lebrun (1672) s'étaient réunis pour dessiner cette partie de Versailles. Les portes sculptées par Caffieri sont un des spécimens les plus purs que l'on connaisse de l'art décoratif français. On retrouve encore à Trianon des boiseries dont l'exécution peut être attribuée à Caffieri[1]. Il s'associait le plus souvent, pour terminer ses ouvrages, à Cucci, qui dans sa fonderie exécutait les serrures, les verrous, et les ciselait ensuite avec une adresse incomparable.

Les bordures des tableaux acquis par le Roi sont dues pour la plupart à Caffieri, qui sculptait les châssis préparés par le menuisier Jacques Prou et les faisait recouvrir d'une dorure par Paul Goujon, sieur de la Baronnière. Quelques-uns de ces cadres entourent encore les peintures de la collection de Louis XIV qui font partie des galeries du Louvre; ce sont des modèles de goût. Il serait trop long de rappeler tous les travaux exécutés par Caffieri à Versailles, à Saint-Germain, à Marly et dans les autres résidences. Les boiseries dont il avait décoré le grand salon de ce dernier château ont été dispersées lors de sa démolition; mais d'importants spécimens en ont été heureusement recueillis par

[1]. Sur Philippe Caffieri, voir : Jal. *Dictionnaire de biographie;* et J. Guiffrey, *Les Caffieri.*

M. Wilkinson [1]. Caffieri employa également son talent à la flottille de plaisance qui naviguait sur le grand canal. Ces derniers travaux le signalèrent à l'administration de la marine, qui l'appela à Dunkerque pour diriger la décoration des vaisseaux. Il y séjourna jusqu'en 1714 et revint mourir à Paris, en 1716, âgé de quatre-vingts ans. Caffieri ne se borna pas à sculpter le bois, il exécuta également des modèles pour les fondeurs de cuivre, d'après les dessins de Lebrun, à la famille duquel il était allié; lui-même fondit et cisela sur ses propres compositions.

L'ameublement des châteaux de Versailles et des Tuileries comptait de nombreuses pièces dues à Caffieri. En 1664, il sculpta, avec l'aide de Jean-Baptiste Tuby, un autre Romain

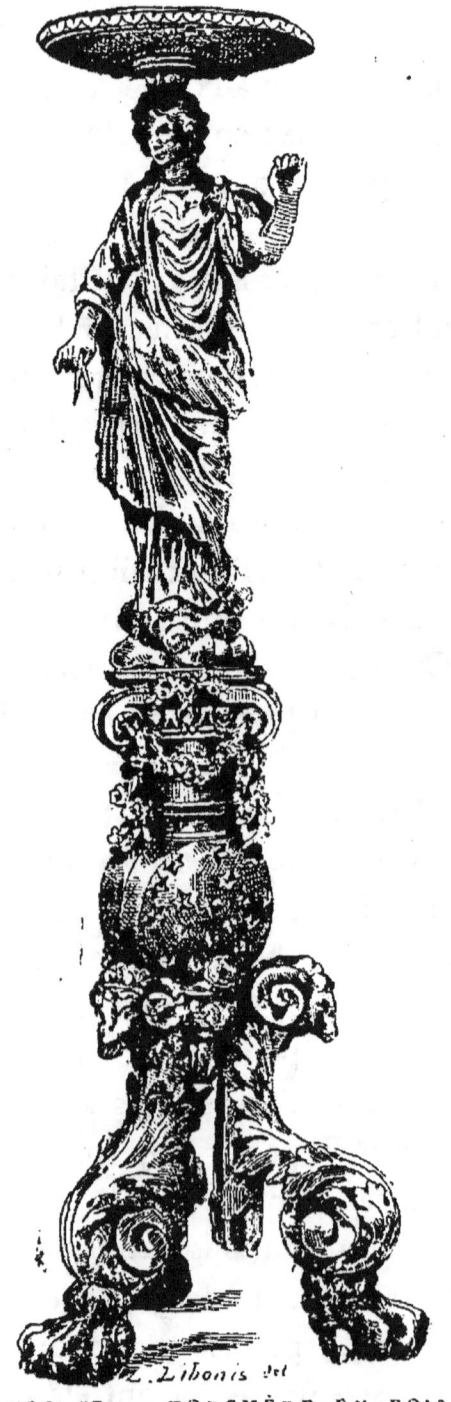

FIG. 27. — TORCHÈRE EN BOIS SCULPTÉ ET DORÉ, ÉPOQUE DE LOUIS XIV
École des Beaux-Arts)

1. Voy. *L'Art*, juillet 1884.

qui fut naturalisé en 1672, douze scabellons de bois de chêne; l'année suivante, il fournit deux autres scabellons et sept piédestaux; en même temps, il sculptait cinq fauteuils à l'antique et douze sièges pliants. Il fut chargé, en 1666, d'un travail important de sculpture pour une grande machine en forme d'armoire, destinée à exposer une partie des agates, cristaux et autres curiosités du Roi au palais des Tuileries.

Il apparaît à cette époque associé au sculpteur Mathieu Lespagnandelle pour la décoration intérieure de cette dernière résidence. Le palais de Trianon reçut, en 1670, dix grandes bordures de miroirs dues à cette collaboration. Caffieri seul fut chargé, en 1674, de la sculpture d'un grand lit de bois doré destiné à meubler le grand salon de Versailles, où étaient placées des tapisseries sur toile d'argent. Il exécuta, en 1671, deux lits, deux tables, quatre guéridons, des pliants et des fauteuils. Le payement des travaux qui lui avaient été ordonnés, en 1682, pour l'appartement du Dauphin n'est accompagné d'aucun détail qui permette d'en apprécier la nature. Il travailla également à une balustrade en bois doré destinée aux appartements du Roi, dont celle qui figure actuellement dans la chambre d'apparat de Louis XIV doit rappeler la disposition. Dès 1663, le jeune sculpteur, arrivé à Paris depuis trois ans seulement, avait livré au Roi six grands guéridons ornés de sculptures destinés à être placés dans le palais du Louvre. Ce travail lui fut payé 720 livres t^s. Les guéridons servaient de piédestaux à des girandoles ornées de plaques de cristal de roche ou de verre taillé. C'était une importation italienne qui

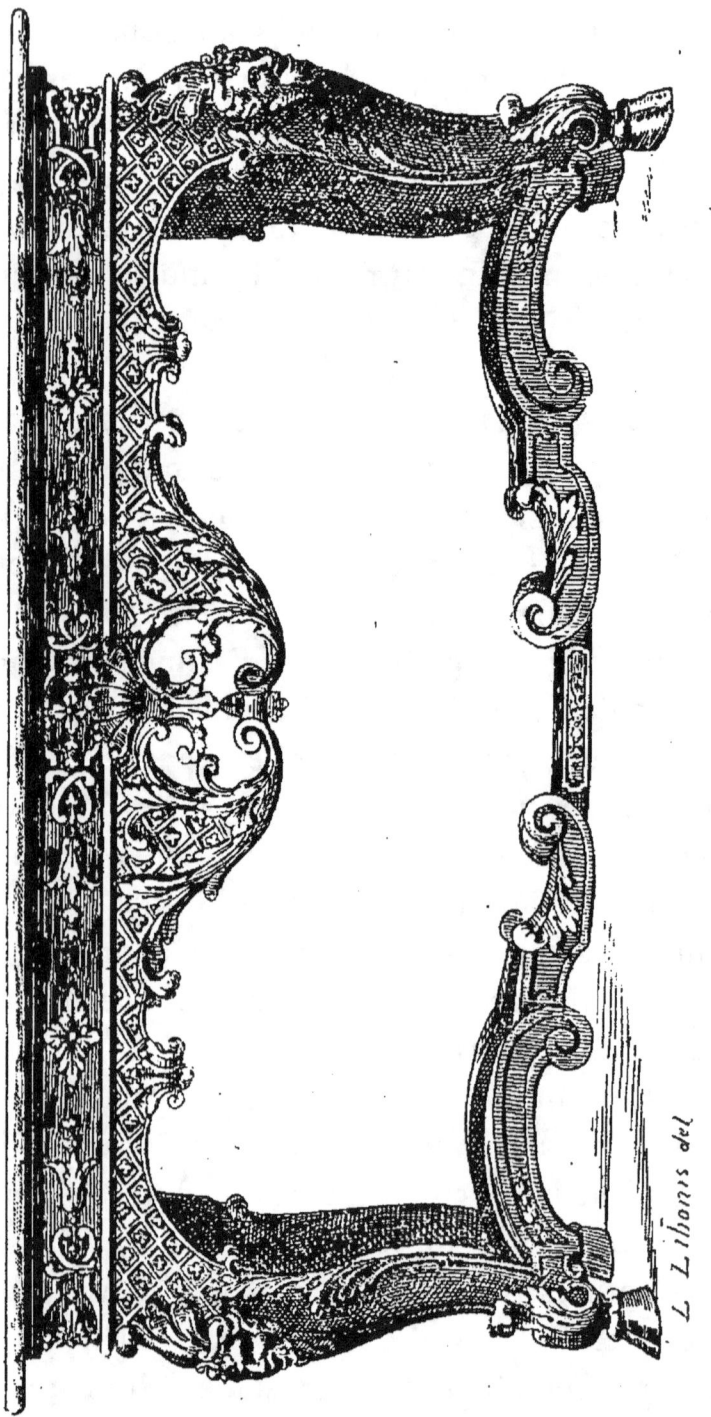

FIG. 28. — CONSOLE EN BOIS SCULPTÉ. ÉPOQUE DE LOUIS XIV
(Collection de M. Duquesne)

fut promptement adoptée en France. Rien, en effet,

n'est plus riche et plus élégant que ces candélabres soutenus par des tiges ajourées et reposant sur des consoles d'une courbe gracieuse. L'École des beaux-arts en possède qui proviennent originairement des salles de l'ancienne académie de peinture au Louvre. Un sculpteur dont le nom est aujourd'hui oublié, Davau, avait fait pour le Roi, en 1670, quatre grands guéridons également sculptés dans du bois de chêne et dorés. Sir Richard Wallace conserve un piédestal orné de huit cariatides dont on trouve chez M. Beurdeley le dessin original dû à Caffieri.

Antoine Lepautre, architecte des bâtiments du roi (1621-1691?), issu d'une ancienne famille de maîtres menuisiers établis à Paris dans le quartier Saint-Martin, exerça plus d'influence sur les ornemanistes de son temps par ses gravures que par ses travaux d'architecture. Lepautre commença par suivre la carrière paternelle et se fit recevoir maître menuisier; mais il devint bientôt habile dessinateur et grava avec succès ses propres compositions. Il fut nommé successivement architecte-ingénieur des bâtiments du roi et contrôleur général des bâtiments de Monsieur, frère du roi. Antoine Lepautre donna naissance à plusieurs fils qui se signalèrent comme sculpteurs et graveurs. Son œuvre est très considérable et l'on y trouve réunis tous les motifs de la décoration intérieure de la seconde moitié du xviie siècle. Ses ornements, moins variés que ceux de Bérain, se distinguent par un style plus noble et par des lignes architecturales mieux pondérées. La majeure partie des tables, des guéridons, des fauteuils et des lits en bois sculpté de cette époque sont tirés des gravures de Le-

paultre; lui-même, en souvenir de sa première profession, a certainement exécuté quelques-unes de ses compositions. Il fut aidé, dans ses travaux de sculp-

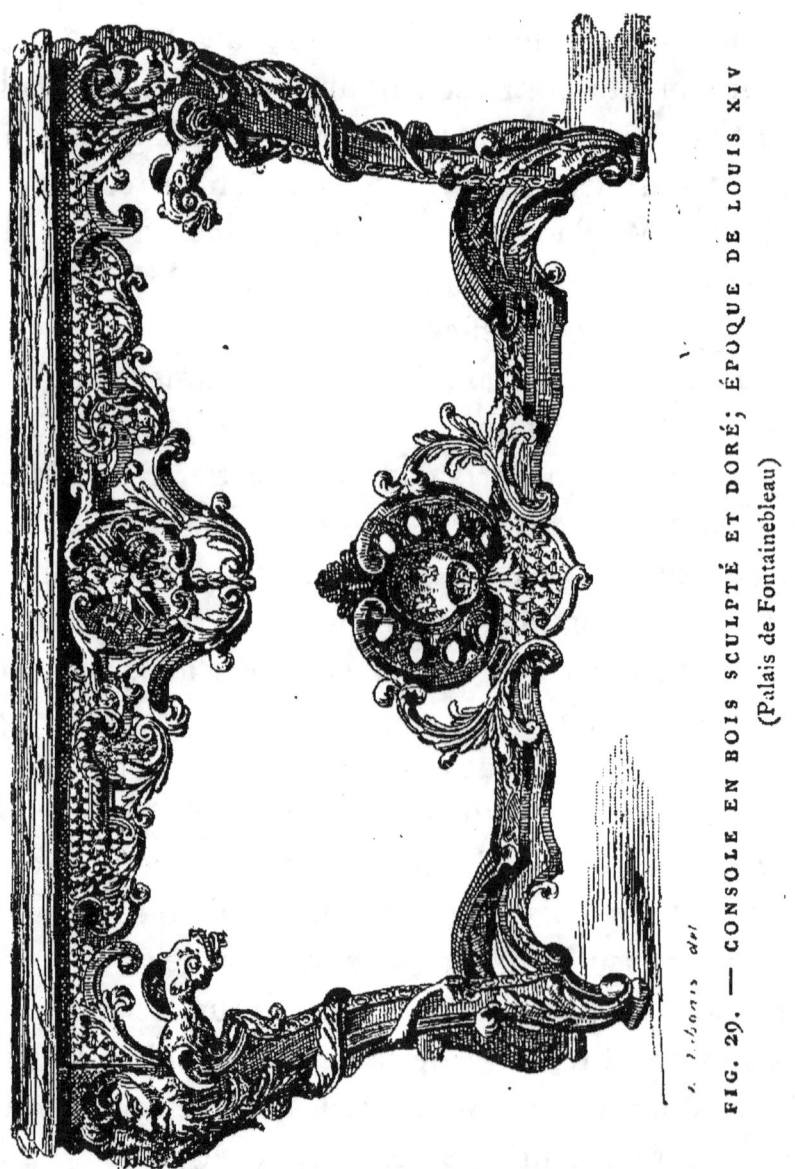

FIG. 29. — CONSOLE EN BOIS SCULPTÉ ET DORÉ; ÉPOQUE DE LOUIS XIV
(Palais de Fontainebleau)

ture, par son parent Pierre Lepautre, élève de Magnier. On lui attribuait les tables qui garnissaient les embrasures octogones du Cabinet des médailles à Versailles,

et que l'on retrouve dans son œuvre. Elles y supportaient les vases les plus précieux de la collection royale, aujourd'hui conservés au Musée du Louvre. Le château de Versailles montre encore quelques-unes de ces consoles; d'autres sont déposées au Garde-Meuble et dans les palais nationaux. L'Exposition rétrospective de l'histoire du mobilier (1882) comprenait de beaux spécimens de meubles rappelant les gravures de Lepautre, où se manifestaient hautement les qualités de style noble qui caractérisent les productions du règne de Louis XIV. Les consoles qui se rapprochent le plus de ce maître sont soutenues par des pieds en forme de pilastres rectangulaires, portant des ornements très fins; au-dessus règne une ceinture à losanges fleurdelisés dont le milieu est occupé par un médaillon ajouré. D'autres, plus mouvementées, sont décorées de figures de dragons s'enroulant autour de pieds arqués terminés par des mascarons, ou de cariatides d'un grand caractère dont les gaines, vigoureusement fouillées dans le bois, sont réunies par une galerie à rinceaux découpés. Nous mentionnerons spécialement une étroite console d'applique destinée primitivement à supporter une pendule, dont la partie centrale représente une Renommée placée sur un cippe et entourée de quatre pieds contournés à griffes et à mascarons; c'est l'un des plus gracieux morceaux de l'ameublement du xviie siècle. La sculpture sur bois fut chargée de remplacer les ouvrages d'orfèvrerie des Ballin, des Delaunay et des de Villers qui décoraient les appartements du grand roi et que les malheurs de la guerre avaient conduits aux creusets de la Monnaie.

A l'exposition de l'histoire du bois, on voyait d'autres meubles qui ne provenaient pas des résidences royales. Le Mobilier national a acquis, à la vente du

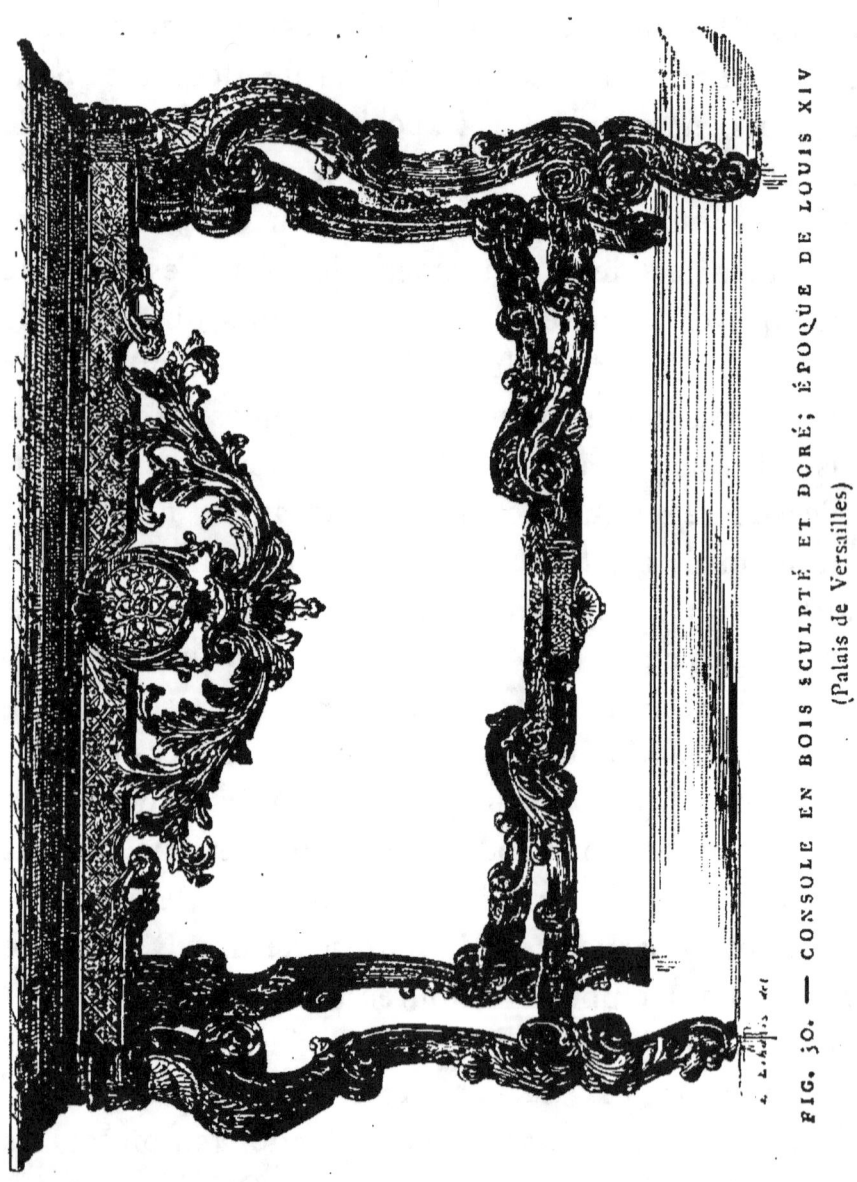

FIG. 30. — CONSOLE EN BOIS SCULPTÉ ET DORÉ; ÉPOQUE DE LOUIS XIV
(Palais de Versailles)

château de Bercy, une grande console soutenue par huit pilastres sculptés dans la meilleure manière de Lepautre. MM. Fourdinois et Duquesne avaient envoyé

deux consoles moins importantes, dont la composition presque identique se ressent également des ornements de Lepautre. Sur toutes ces consoles et ces tables étaient placées des feuilles de marbres rares ou de matières dures. Celles qui garnissaient les grands appartements étaient l'œuvre des frères Ferdinand et Horace Migliorini, ouvriers en pierres dures, originaires de la Toscane, des lapidaires Branchi et Louis Giacetti, également Toscans, qui avaient été appelés d'Italie par le cardinal Mazarin. Ces ouvriers étaient établis aux Gobelins, où ils travaillaient pour le roi avec l'aide d'un mosaïste français, Letellier. L'atelier, dirigé par Le Brun et auquel Robert de Cotte fournit ensuite des modèles, exécuta un nombre considérable de productions dont la facture est bien inférieure aux ouvrages créés par les artistes employés par les ducs de Toscane. Après avoir végété lors des dernières années de Louis XIV, qui dut restreindre dans une mesure considérable les subsides accordés aux Gobelins, la manufacture des meubles de la Couronne fut fermée sans retour sous le règne de Louis XV, et les Gobelins se bornèrent à l'exécution des travaux de tapisserie.

Les sièges, surmontés de dossiers élevés de forme rectangulaire, ont un aspect d'apparat qui répond à la solennité qui caractérise la décoration de ce temps. Dans quelques-uns, les pieds sont disposés en pilastres rappelant les ornements gravés par Lepautre. M. Guéroult possède un fauteuil de bois sculpté et doré, qui était compté parmi les meilleures pièces du mobilier royal. Il porte, sur la galerie du siège, les fleurs de lis unies aux chiffres royaux, et les montants du dossier,

formant un encadrement fleuronné, sont terminés par un cartouche aux armes du roi surmontées de la couronne. Ce meuble à fond canné est décrit dans les inven-

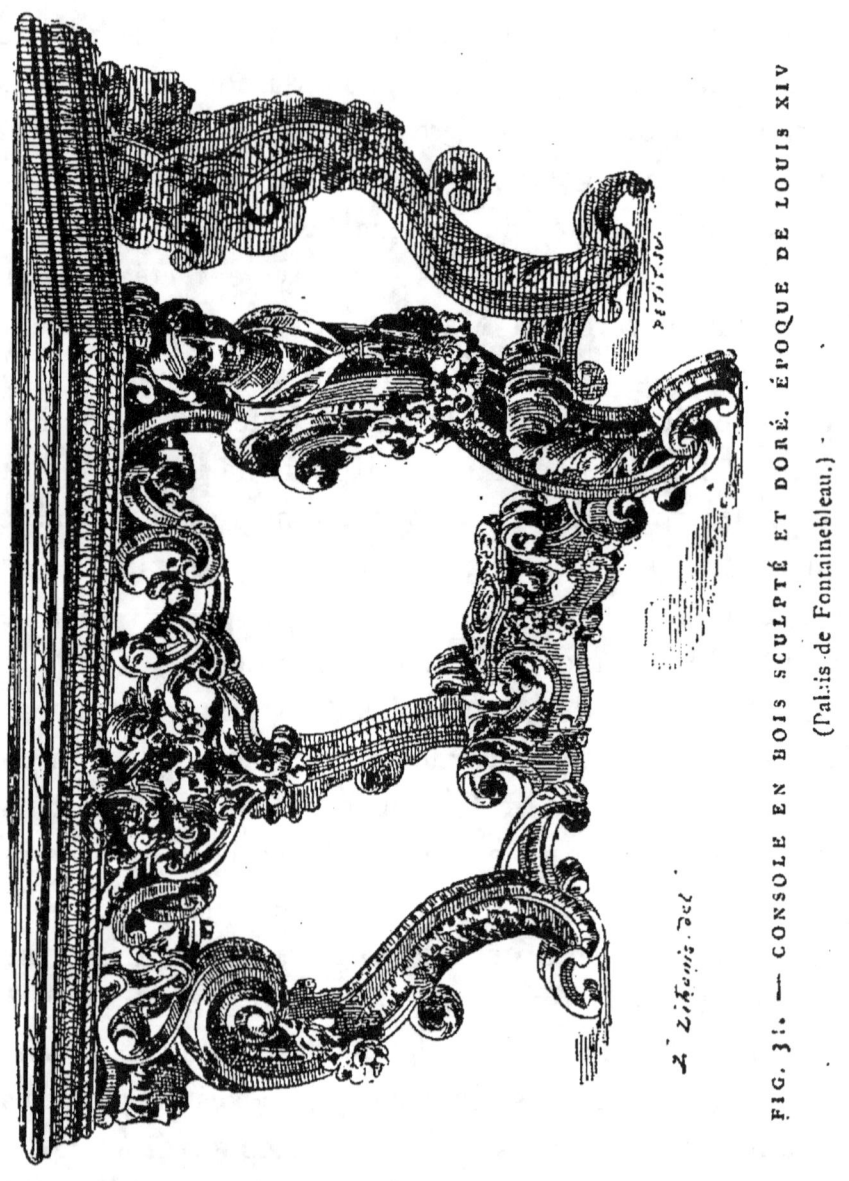

FIG. 31. — CONSOLE EN BOIS SCULPTÉ ET DORÉ. ÉPOQUE DE LOUIS XIV
(Palais de Fontainebleau.)

taires anciens, avant qu'il ait été offert par Louis XIV à l'un des abbés de Corneville-sur-Risle. Nos palais nationaux montrent encore quelques-uns de ces sièges, bien

que la plupart de ceux qui y figurent aient été reproduits fidèlement d'après des modèles que le temps avait mis hors d'usage. L'ameublement des salons et des galeries royales au xviie siècle ne comportait qu'un nombre restreint de fauteuils dont l'usage était réglé par l'étiquette; les courtisans ordinaires se contentaient de carreaux et les privilégiés se servaient de tabourets. Plus tard, ces distinctions furent oubliées et le mobilier royal prit une apparence plus égalitaire. Dans les demeures ordinaires, tous les sièges étaient uniformes et une part moins importante y était réservée à la sculpture.

Les lits présentaient toujours la disposition que l'on retrouve dans les gravures d'Abraham Bosse et ne se différenciaient que par l'ampleur et la beauté du travail. Nous avons vu Caffieri sculpter une monture de lit pour les appartements royaux; elle était sans doute complétée par des broderies exécutées dans la maison des Gobelins par Simon Fayette et Philbert Balland, le premier, célèbre par ses figures, et le second par ses paysages. Tous les deux retraçaient les modèles dessinés par les peintres Bailly, Bonnemer et Boulogne. La majeure partie de ces broderies était exécutée sur des étoffes de soie. Le travail le plus important que ces ouvriers aient terminé était la reproduction en miniature des tentures de l'*Histoire du roi*; sur du gros de Tours. Le luxe intérieur prenait chaque jour des développements énormes. Delobel, valet de chambre et tapissier du roi, avait composé pour la chambre de parade (salon de Mercure) à Versailles, un ameublement dont un manuscrit de la Bibliothèque nationale donne la description. Cet ameublement était

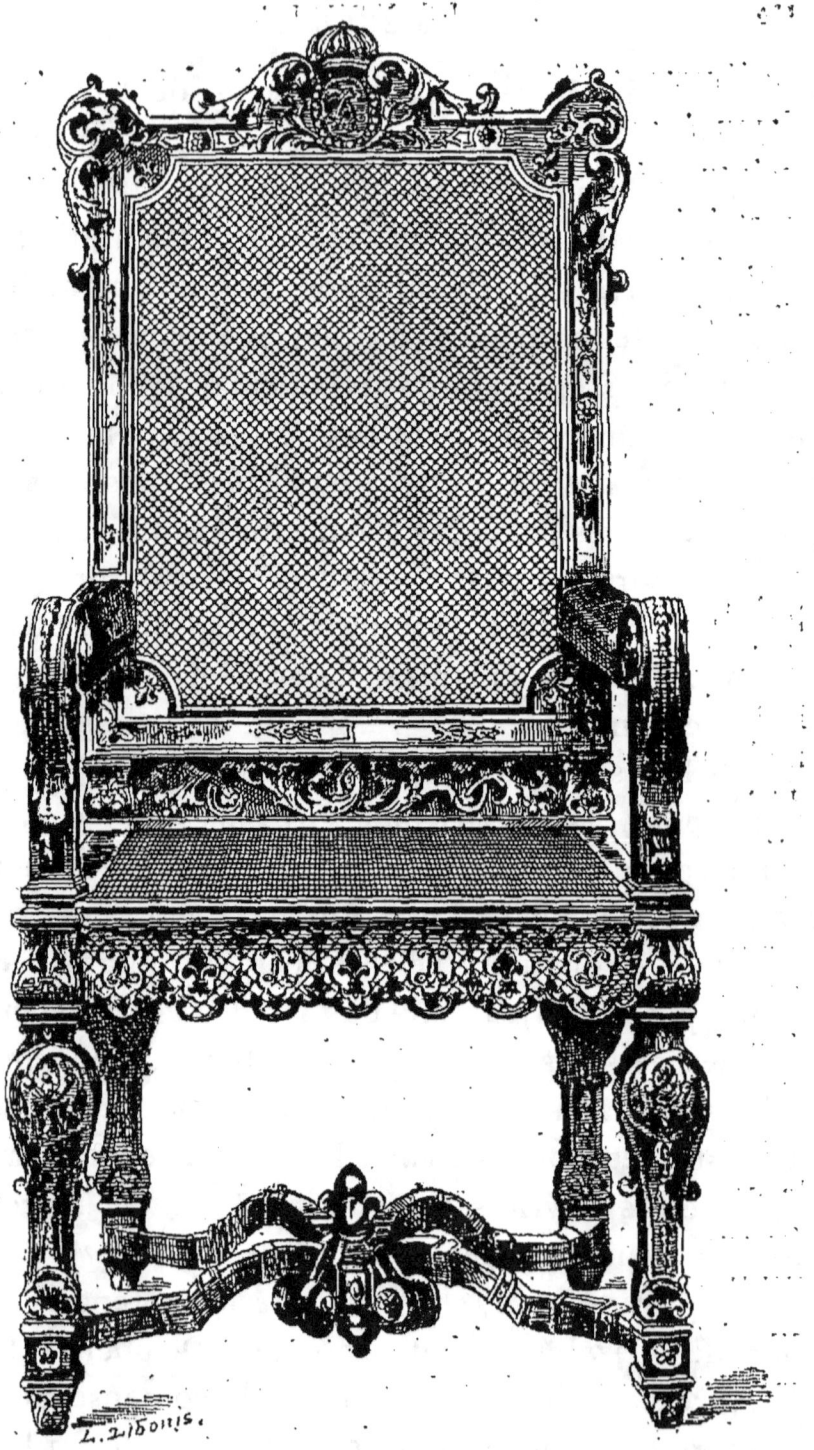

FIG. 32. — FAUTEUIL EN BOIS SCULPTÉ ET DORÉ AUX ARMES DE LOUIS XIV.

(Appartenant à M. Guéroult.)

entièrement d'étoffe travaillée à l'aiguille, et exécutée de façon à produire l'effet d'ornements empruntés à la peinture, à la sculpture et à l'orfèvrerie. Le sujet représentait le *Triomphe de Vénus*. Le lit, avec ses pentures, son baldaquin et sa couverture enrichis de dentelles d'or, de perles et de broderies d'or, était accompagné de fauteuils et de sièges, ainsi que de cinq grands panneaux à l'aiguille placés sur les murailles. Ce merveilleux travail fut brûlé en 1785 par le Garde-Meuble pour en retirer l'or[1]. Le lit actuel de Versailles ne doit sa conservation qu'à la médiocrité de sa broderie au petit point, dont les sujets sont à la fois mythologiques et tirés de l'histoire sainte. On le croit généralement un produit de l'atelier spécial de tapisserie établi dans la maison royale de Saint-Cyr par Mme de Maintenon, désireuse d'augmenter ainsi la dot octroyée aux jeunes filles qu'elle avait prises sous sa protection, lorsqu'elles sortaient pour se marier. Cette sorte de tapisserie se rencontre assez fréquemment; l'un des plus beaux échantillons que nous en ayons vu figurait à l'exposition de l'histoire du meuble. Il se composait de la garniture d'un lit complet, avec plusieurs pentures d'appartement et six fauteuils. On ne saurait trop en admirer la composition pleine de grâce, à laquelle se joint une étonnante fraîcheur de conservation. Un dessin de la Bibliothèque nationale représente le lit de Louis XIV, au château de Marly, avec ses courtines de velours rouge et ses panaches. Les auteurs du temps rapportent que Mme de Montespan avait offert au duc du Maine un

1. Voy. Thierry. *Rapport au Roi : Dépenses du Garde-Meuble*, 1789.

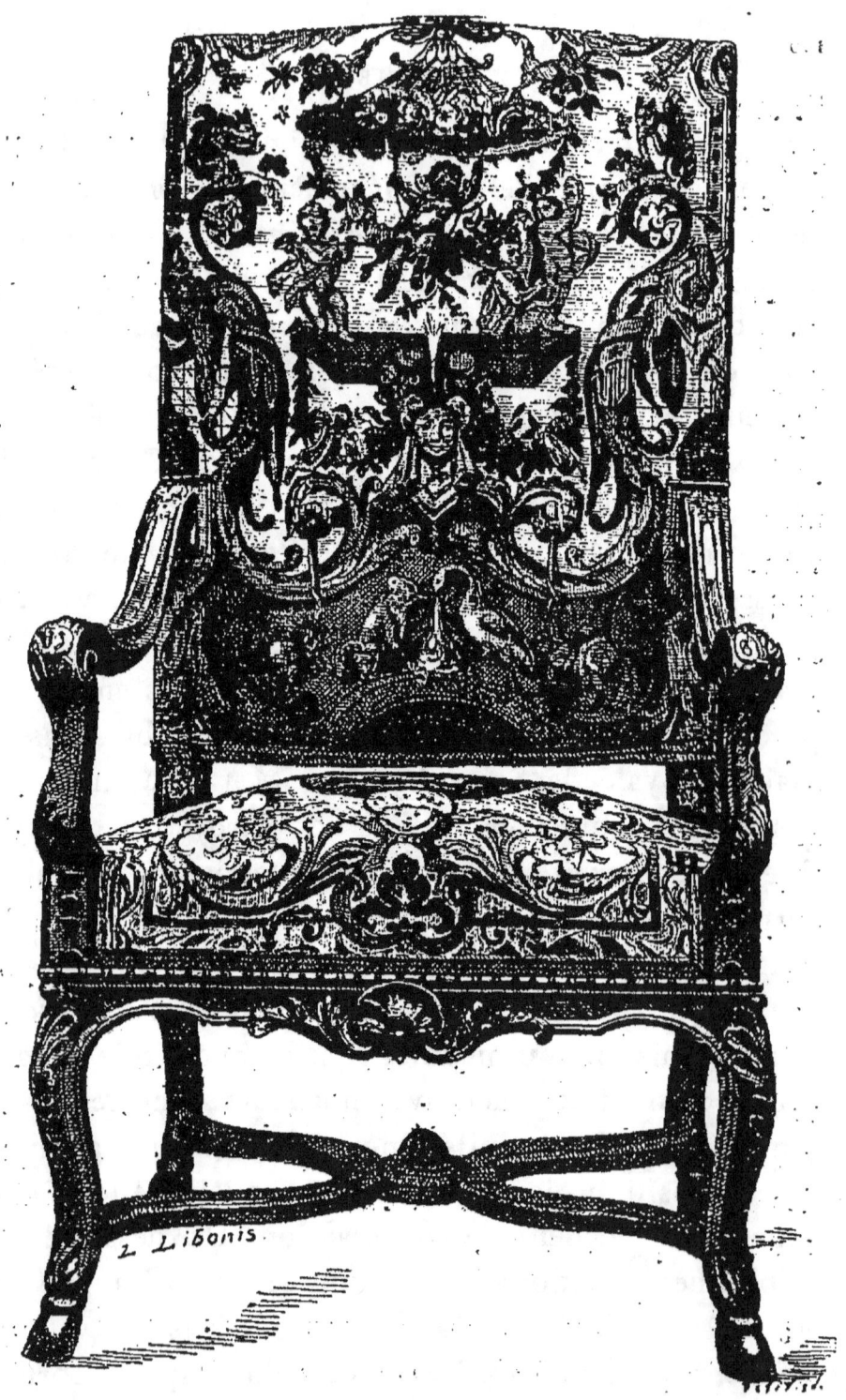

FIG. 33. — FAUTEUIL RECOUVERT DE TAPISSERIE AU POINT.
ÉPOQUE DE LOUIS XIV. (Collection de M. Barre.)

lit et une tenture faits par Behagle, à Beauvais, coûtant 40,000 écus. M. le duc de Beauffremont possède un lit avec sa garniture complète ayant appartenu au duc de Bourgogne.

Nous terminerons cette revue du mobilier à l'époque du grand roi par une grande pendule qui, par extraordinaire, n'a jamais quitté le palais de Versailles. Placée d'abord dans le salon de Mercure, elle décore actuellement la salle du Conseil. Cette horloge monumentale a été exécutée en 1706, pour contenir un mouvement dû à Morand de Pont-de-Vaux. Le meuble est divisé en deux corps dont le premier, de forme carrée, est divisé en caissons échancrés et plaqués en bois de rose et de violette; au-dessus sont placées les armes royales alternant avec les chiffres du souverain. Aux quatre angles sont des montants de cuivre ciselé, représentant des mascarons et terminés par des pieds de biche. Le mouvement occupe une lanterne à quatre glaces cintrées, soutenues par des pilastres à fleurs de lis et terminés par une coupole. A l'intérieur est disposée une statue du roi couronnée par la Victoire, qui sort d'un temple chaque fois que sonnent les heures. Il est regrettable que l'on ne connaisse pas l'auteur de ce beau meuble, sur lequel nous ne pourrions émettre que des conjectures exposées à être démenties par des découvertes postérieures.

§ 4. — LES SCULPTEURS ORNEMANISTES : DU GOULON, JEAN-BAPTISTE PINEAU, ROMIÉ, TORO, JULIENCE.

Les traditions du style de Louis XIV étaient déjà oubliées lors de la mort du monarque, et avant de dis-

paraître, il avait pu assister à l'éclosion d'une nouvelle manière plus légère et moins solennelle, dont l'épa-

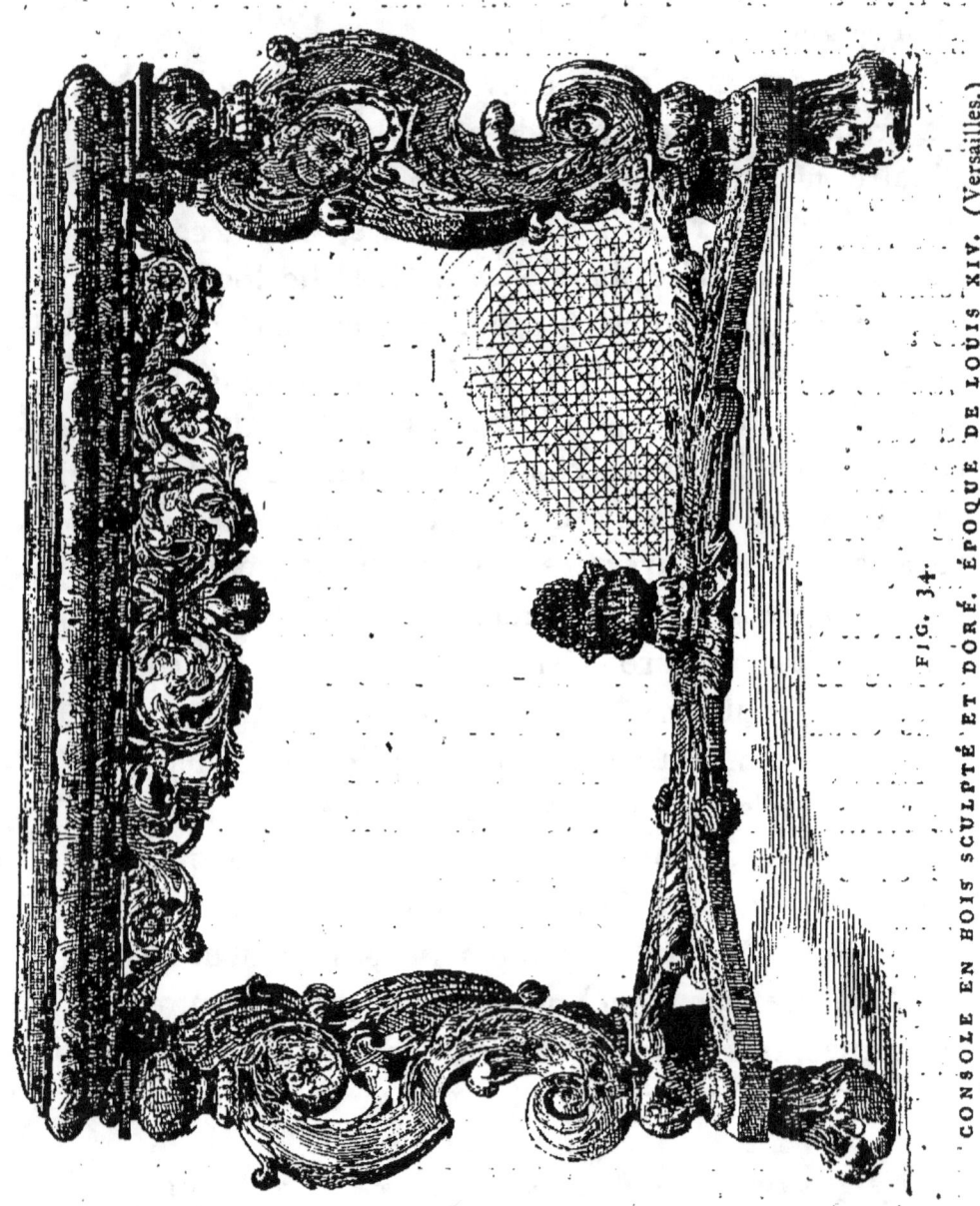

FIG. 34. — CONSOLE EN BOIS SCULPTÉ ET DORÉ. ÉPOQUE DE LOUIS XIV. (Versailles.)

nouissement complet coïncide avec la régence du duc d'Orléans. Le principal auteur de cette évolution artis-

tique est l'architecte Robert de Cotte (1636-1735), beau-frère de J. Hardouin Mansart, qui reçut, en 1699, le titre d'intendant et d'ordonnateur général des bâtiments, jardins, arts et manufactures du roi, dont il était déjà le premier architecte. De Cotte fut un des artistes les plus féconds de l'école française, et le Cabinet des estampes possède un recueil de ses dessins originaux, attestant son extrême facilité et sa pratique habile. On y remarque quelques meubles charmants et des modèles de tapisserie et de mosaïque d'un très grand goût. L'influence de Robert de Cotte se fit sentir surtout dans la sculpture des lambris qui furent adoptés pour la décoration des hôtels; il en subsiste un nombre infini de pièces de la meilleure exécution, et variées avec une abondance inépuisable. Le travail le plus important qu'il ait dirigé en ce genre est la suite de boiseries qui décore le chœur de Notre-Dame de Paris. Quoique tous ceux qui s'attachent à respecter les monuments anciens doivent regretter amèrement l'exécution du vœu de Louis XIII, qui est venu défigurer l'aspect original de cette vieille basilique, il faut reconnaître aux panneaux sculptés par Louis Du Goulon, avec l'aide de Louis Marteau et de Jean Nel, une valeur artistique qui ne permettait pas de les détruire lorsqu'on a rétabli l'ancienne disposition du chœur. Du Goulon avait déjà exécuté pour la cathédrale d'Orléans une série de lambris sculptés d'une disposition identique, qui, après bien des vicissitudes, sont venus orner la chapelle du séminaire de cette ville. Bien qu'il ne soit pas possible de comparer ces ouvrages aux magnifiques sculptures des cathédrales d'Amiens et d'Auch, il est juste de

reconnaître chez Du Goulon la trace des qualités de goût et d'exécution qui animaient ses prédécesseurs; mais l'esprit des grandes entreprises s'affaiblissait chaque jour, et les stalles de Notre-Dame sont le dernier exemple que l'on puisse citer de la décoration d'ensemble d'un monument religieux, affranchie de l'invasion du style baroque.

Ce ne fut pas le seul travail de Du Goulon, et nous pouvons admirer sans réserve les boiseries du salon de l'Œil-de-Bœuf, à Versailles, une partie de celles de la chambre à coucher de Louis XIV et surtout celles des petits appartements du roi, que rien ne surpasse en ce genre. Il sculpta également, sous la direction de Robert de Cotte, plusieurs ornements pour le palais de Philippe V, et fut aidé par Legoupil, Taupin et Bélan, habiles praticiens qui avaient collaboré avec lui lors des travaux de décoration de l'Œil-de-Bœuf. Les menuisiers Charmeton et Vilaine avaient sculpté des bordures de tableaux et les vantaux des portes des Tuileries, et le sculpteur Jouvenet avait obtenu la commande des boiseries de l'appartement de M^{me} de Maintenon. Jean-Baptiste Pineau fut aussi l'un des meilleurs ornemanistes de cette époque de transition. Il faut ajouter aux noms des artistes qui avaient sculpté les boiseries de Notre-Dame ceux moins connus de Charpentier, auteur des pilastres, et de Belleau, qui avait fait les cartouches des bas-reliefs. Robert de Cotte eut souvent recours au talent de Romié, sculpteur du roi, dont on connaît la magnifique boiserie du chœur dans l'église Saint-Thomas d'Aquin, autrefois noviciat général des Jacobins. Il a représenté dans les panneaux

l'union des figures des mystères avec leur réalité, sujet dont l'obscurité n'a pas gâté l'exécution. Romié fit, en 1727, de grandes bordures pour les portraits des souverains. A la même époque (1739), le maître menuisier Bardou exécutait la boiserie du chœur de l'église Notre-Dame des Victoires, dont les divisions sont formées par des pilastres d'ordre ionique. On trouve le nom de Robert Lalande, sculpteur ornemaniste, comme étant chargé de nombreuses sculptures sur bois et de bordures de tableaux en 1701-1702, mais sans une mention plus précise. En 1739, le maître menuisier Regnier terminait le buffet d'orgues et la chaire à prêcher de l'église Notre-Dame des Victoires, pour la maison des Petits-Pères. Ces sculpteurs exécutaient en même temps, dans la province et dans les maisons particulières, de nombreux ouvrages dont la nomenclature excéderait de beaucoup les limites étroites de cette étude. Nous nous bornerons à citer les salons de l'hôtel Soubise, terminés sur les dessins de l'architecte Boffrand, qui comptent parmi les plus délicats spécimens de la décoration intérieure de la première moitié du xviii^e siècle. C'est à la même époque que vivait Bernard Toro, sculpteur et dessinateur, qui, après avoir décoré des vaisseaux pour la marine royale et exécuté des consoles, des encadrements et des statues dans les hôtels d'Aix en Provence, vint à Paris, où il publia une suite de gravures d'ornement.

Antérieurement à Robert de Cotte, plusieurs monuments importants de l'art du bois avaient été élaborés à Paris. L'un des plus célèbres est la chaire de l'église Saint-Étienne du Mont, sculptée en 1640 par Claude

LE MEUBLE SOUS LE RÈGNE DE LOUIS XIV.

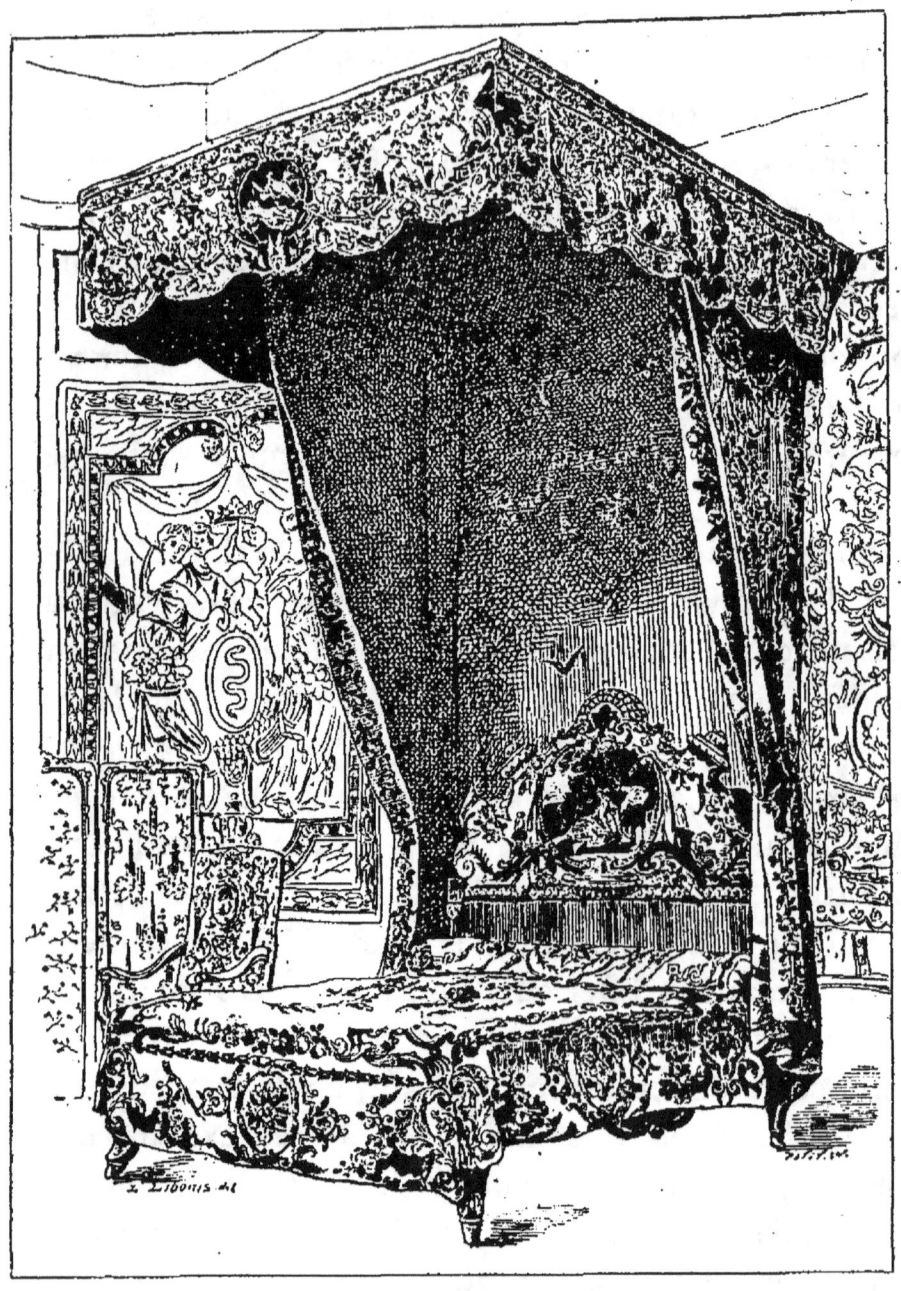

FIG. 35. — LIT EN TAPISSERIE, A L'AIGUILLE.
ÉPOQUE DE LOUIS XIV.
(Collection de M. Barre.)

L'Estocard, sur les dessins de Laurent de la Hyre. La

menuiserie, d'après une communication de M. J. Guiffrey à la Société de l'histoire de Paris, est de J. Pilon, fils du sculpteur, bien qu'un dessin contemporain conservé au Cabinet des estampes de la Bibliothèque nationale l'attribue à Fremery, maître menuisier du cardinal de Furstenberg. On connaît plusieurs ouvrages exécutés sur les dessins de Lebrun, entre autres le banc d'œuvre de Saint-Germain l'Auxerrois, dont le baldaquin, soutenu par deux anges, est appuyé sur des colonnes accouplées; la menuiserie est de François Mercier. Un second banc d'œuvre dans l'église de Saint-Eustache est dû au sculpteur Pierre Lepautre, parent de l'architecte et descendu comme lui d'une famille de maîtres menuisiers. Le dessin de cette œuvre est de l'architecte Cartaud. Avant la Révolution, on voyait, dans l'église des Chartreux, une série de stalles portant la signature du frère Henri Fusiliers, en 1682, avec un grand lutrin sculpté par Julience. Cette dernière pièce est aujourd'hui conservée dans le chœur de la cathédrale de Paris. Julience avait exécuté de nombreuses boiseries pour les hôtels de la capitale.

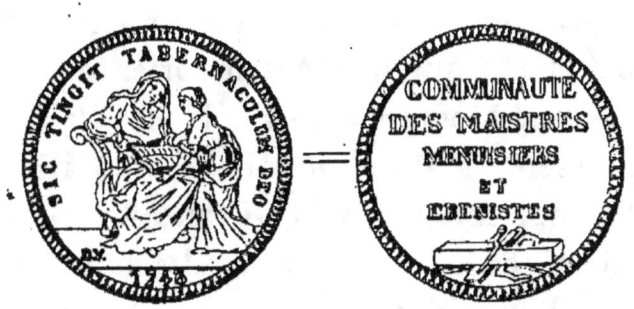

JETON DES MENUISIERS-ÉBÉNISTES DE PARIS
(XVIIIᵉ SIÈCLE).

CHAPITRE III

LE MEUBLE A L'ÉPOQUE DE LA RÉGENCE ET SOUS LE RÈGNE DE LOUIS XV.

§ 1ᵉʳ. — CHARLES CRESSENT.

L'artiste qui caractérise le mieux l'ameublement français, à l'époque de la régence, est Charles Cressent, auquel le duc d'Orléans, alors qu'il exerçait le pouvoir souverain, avait accordé le titre de premier ébéniste de sa maison. La vie de Cressent est peu connue et ses œuvres sont presque toutes à retrouver. On savait seulement qu'il était d'Amiens et qu'il appartenait à une famille de sculpteurs picards, lorsque M. Duthoit, architecte, nous a communiqué une série d'actes de naissance relevés par M. Dubois sur les registres des anciennes paroisses d'Amiens, qui viennent apporter les premières bases d'une étude biographique sur la famille Cressent. Charles Cressent, maître menuisier et Marie Annebique sa femme, eurent un fils François Cressent, né le 9 novembre 1663. Ce dernier étudia la sculpture et il a laissé en Picardie plusieurs ouvrages, notamment un groupe de pierre représentant l'Assomption de la Vierge, que l'on voit dans l'hôpital général d'Amiens,

et deux anges adorateurs placés autrefois dans la cathédrale d'Abbeville. On peut joindre à ces ouvrages un Christ de bois, dont le catalogue d'une des ventes de l'ébéniste fait hommage à son père, et diverses sculptures exécutées pour l'abbaye de Corbie et pour quelques édifices d'Amiens dont M. Dubois a bien voulu nous dresser la liste. — François Cressent épousa Marie-Madeleine Bocquet, qui lui donna deux fils : 1° François, né le 24 mai 1684, sur la paroisse de Saint-Firmin le Confesseur; 2° Charles Cressent, né le 16 décembre 1685, qui devint l'ébéniste du régent; et plusieurs filles, dont la dernière naquit en 1701. M. J. Guiffrey est venu confirmer définitivement ces renseignements en publiant l'inventaire dressé au 10 janvier 1768, lors de la mort de Charles Cressent, qui ne laissait que des héritiers collatéraux [1].

La carrière artistique de Cressent devait se ressentir des doubles occupations de sa famille. Chez son grand-père, il avait eu l'occasion de s'assimiler les pratiques de l'ébénisterie, tandis que son père lui avait enseigné les principes du dessin et de la sculpture. Ces deux courants se manifestent dans toutes les œuvres de Cressent, qui ne perdait jamais l'occasion de rappeler qu'il était sculpteur et fils de sculpteur.

On ignore à quelle époque François Cressent quitta sa ville natale pour venir à Paris, où il devint sculpteur du roi. Nous ne savons pas davantage comment Charles Cressent connut le Régent, auprès duquel il était en faveur. Il ressort cependant des documents que nous

1. Voy. J.-J. Guiffrey, *Nouvelles Archives de l'Art français* (*Inventaires d'artistes*).

avons cités et des renseignements qui les complètent, que François Cressent vit la fortune lui sourire dans la seconde partie de son existence, et que ses œuvres étaient assez appréciées à Paris pour lui permettre d'acquérir un cabinet de tableaux dont son fils vantait plus tard la richesse. L'ébéniste Charles Cressent comptait déjà trente années lors de la Régence[1] et était plus

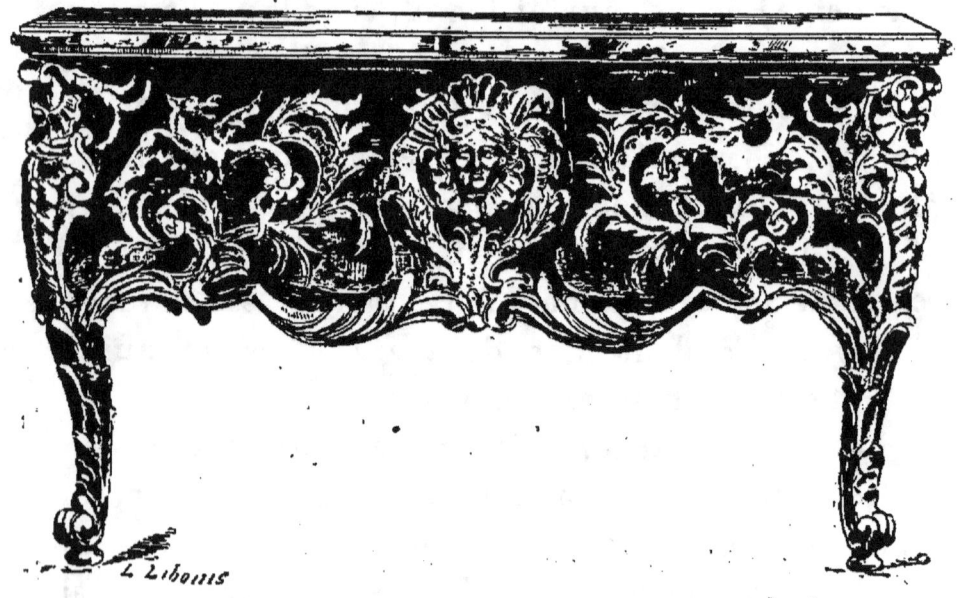

FIG. 36. — COMMODE ORNÉE DE CUIVRES CISELÉS,
PAR CHARLES CRESSENT.
(Collection de Sir Richard Wallace.)

qu'octogénaire lorsqu'il mourut, ce qui concorde parfaitement avec les dates de sa naissance et de sa mort.

Ce que l'on connaît en plus sur Cressent est tiré des avant-propos placés en tête des trois catalogues de vente de meubles et de tableaux qu'il fit en 1749, en 1757 et en 1765. Ajoutons que ces ventes paraissent n'avoir eu

1. Extrait du registre des actes de baptême de Saint-Firmin le Confesseur (1685), communiqué par M. le maire d'Amiens.

qu'un succès médiocre et que plusieurs des objets ayant figuré dans la première reparaissent dans les autres. Cressent raconte, dans un style qui serait outrecuidant par sa vanité naïve, si on ne devait y voir le légitime orgueil d'un artiste sentant sa valeur, qu'il a été élevé dans le dessin, la sculpture et l'architecture sous les yeux d'un père aussi connu par ses ouvrages que par la beauté de son cabinet. En 1757, l'ébéniste annonçait qu'il était forcé de renoncer à sa profession, par suite de son âge déjà avancé et de la faiblesse de sa vue. Il explique que sa première vente a été interrompue à la cinquième vacation, ce qui fait que plusieurs articles reparaîtront sous les yeux du public, et que depuis, il a été chargé de faire des ouvrages magnifiques d'ébénisterie pour différents seigneurs et qu'il a acquis de plus plusieurs pièces de différentes natures exécutées dans une grande perfection. Comme curieux, Cressent dit qu'il a pris le goût des tableaux chez le duc d'Orléans, qui le consultait sur ses acquisitions, et dans ses rapports avec MM. Crozat et de la Chataigneraye. L'avant-propos de la dernière vente est plus sobre de renseignements et se borne à l'énumération des objets offerts au public amateur.

A l'exemple de Boulle, qu'on lui donne pour maître, sans preuves certaines, Cressent était sculpteur et cette pratique de l'art entre pour beaucoup dans le grand style qui distingue ses principaux ouvrages. Par ses catalogues de vente, on connaît plusieurs productions de son ciseau : un médaillon de marbre de grandeur naturelle représentant Louis XIV; trois crucifix, l'un taillé dans le buis et les deux autres dans le bois de

chêne, et enfin un buste de bronze représentant le duc d'Orléans, fils du régent, mort en 1752 à l'abbaye Sainte-Geneviève. Cette sculpture, qui n'a jamais cessé de figurer dans la bibliothèque Sainte-Geneviève, avait

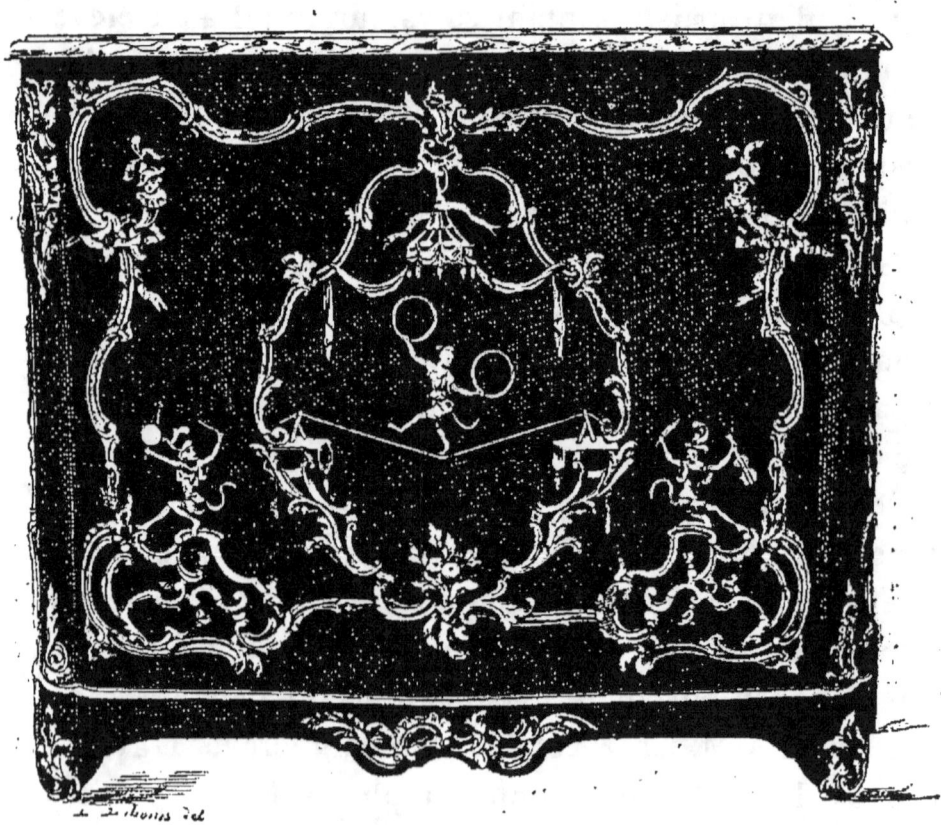

FIG. 37. — MEUBLE D'APPUI ORNÉ DE CUIVRES CISELÉS. STYLE DE CRESSENT.

été commandée pour perpétuer le souvenir du legs fait à l'abbaye, du cabinet de pierres gravées appartenant au prince. La famille d'Orléans échangea ces pierres contre une collection de médailles renfermée dans une armoire à deux corps et ornée de bronzes dorés, que surmontait le buste de Cressent. Nous pensons que ce meuble est conservé actuellement au Cabinet des mé-

dailles, où il a suivi la collection d'antiques et des médailles des génovéfains. Presque à la même époque, un sculpteur du nom de Cressent exposait aux Salons de l'Académie de Saint-Luc, en 1753 et 1756, avec le titre d'adjoint à professeur, divers sujets représentant des nymphes, des jeux d'enfants et des bas-reliefs modelés en cire et un Manassès dans les chaînes au repentir de ses crimes. M. Paul Mantz, dans la magistrale étude qu'il a consacrée aux meubles du xviiie siècle, pense qu'il s'agit d'un autre sculpteur portant également le nom de Cressent, et resté inconnu jusqu'à ce jour. Bien qu'il soit assez présumable que Cressent, suivant l'exemple de Boulle, ait fait partie de l'Académie de Saint-Luc, aucun renseignement n'est venu jusqu'ici établir une admission sur laquelle il serait imprudent d'insister. Il est bon d'ajouter que, parmi les membres de la famille de Cressent, assistant ou représentés à la pose des scellés faite chez lui, aucun ne prend le titre de sculpteur. Notre ébéniste demeurait rue Joquelet, au coin de la rue Notre-Dame des Victoires, tandis que le domicile de l'associé de Saint-Luc est indiqué dans la rue Meslay. Il reste à reconstituer cette seconde personnalité qui jette encore une ombre sur la famille des Cressent, avec laquelle le sculpteur des Salons des années 1753 et 1756 n'avait peut-être aucun point d'attache.

Les catalogues de Cressent renferment quelques renseignements sur ses travaux de ciselure. Dès 1724, il répara un Jupiter en bronze modelé par Girardon, et

1. *Les Meubles au* xviiie *siècle,* par Paul Mantz; *Revue des Arts décoratifs,* 1884.

un Mars de l'un des frères Anguier ; ces deux morceaux étaient destinés à entrer dans le cabinet de Girardon. Il y joignit une figure d'Andromède, ciselée pour l'auteur M. Le Lorrain. Plus tard il exécuta douze grands médaillons d'empereurs romains, fondus en bronze et entourés de bordures d'ébène, qui parurent à sa dernière vente. Enfin, pour montrer que Cressent abordait tous les genres, on trouve dans le catalogue de M. de Selle, qui possédait de beaux meubles de notre ébéniste, une grande marine à la plume et lavée à l'encre par Cressent.

Le recueil des statuts des maîtres fondeurs-ciseleurs de Paris, montre, à deux reprises, cet ébéniste traduit devant le Châtelet par la communauté. Le 5 septembre 1723, Charles Cressent reçut défense de fabriquer ou de garder chez lui aucun ouvrage qui ne serait pas sorti des mains d'un maître-fondeur. Vingt ans après, (29 mars 1743), surgit une nouvelle difficulté basée sur le même motif. Cressent employait chez lui, pour ses ornements de cuivre, le fondeur Jacques Confesseur. Tous les deux sont condamnés à une amende, avec défense à Confesseur d'avoir deux ouvroirs. Confesseur avait également travaillé pour Charles-André Boulle ; il habitait la petite rue Taranne.

Les ornements de cuivre tiennent la place la plus importante dans les meubles de Cressent ; l'on devrait dire, pour être rigoureusement exact, que l'ébénisterie n'y joue qu'un rôle accessoire, destiné à faire ressortir la richesse et l'élégance de ses bronzes. Nous avons déjà vu, vers la fin du règne de Louis XIV, la mode abandonner le bois d'ébène et la marqueterie

d'écaille, dont l'aspect sévère s'accordait à merveille avec le style des grands appartements de Versailles, pour adopter les placages de bois de rose et d'amarante aux tons doux, plus en rapport avec les goûts raffinés de la société nouvelle. L'ameublement coquet de la régence semble inspiré par Watteau, créateur des charmantes compositions où les femmes du monde facile sont travesties en bergères. On retrouve aussi les lignes de Robert de Cotte dans le profil des meubles de Cressent; mais les sujets de ses bas-reliefs sont le plus souvent tirés des compositions de Gillot, graveur fécond, qui exerçait alors une réelle influence sur les artistes. On doit reconnaître que si les bronzes semblent être la préoccupation principale de Cressent, plus sculpteur qu'ébéniste, il ne négligeait aucun détail dans l'exécution des œuvres qui sortaient de son atelier. Rien ne surpasse, au point de vue technique, la perfection de ses meubles aux courbes larges et savantes, et ceux qui nous sont parvenus n'ont jamais eu besoin de ces restaurations répétées qui ont été si funestes au mobilier créé par Boulle. Il nous semble que l'histoire de l'art industriel en France devra rendre à Cressent la place d'honneur que ses contemporains lui avaient décernée, en le tirant du long oubli où l'avait condamné une génération trop amie des productions bâtardes imitées de l'antiquité. Cressent paraît avoir été l'un des premiers à mettre en vogue les commodes dites à la Régence, à la Chartres, à la Bagnolet, à la Charolais, à la Harant, à la Dauphine, etc., que l'on trouve citées dans les catalogues du temps.

Il serait intéressant, pour faciliter les recherches des curieux, de reproduire la mention des pièces ayant figuré aux ventes faites par Cressent ou qui ont passé dans les collections du xviii^e siècle. Cela nous entraînerait trop loin et nous nous bornerons à signaler quelques meubles que ces descriptions nous ont fait retrouver dans diverses galeries, en espérant que cette liste ne tardera pas à s'augmenter par de nouvelles découvertes. La collection de M. de Selle, vendue en 1761, contenait plusieurs œuvres de Cressent qui semblent décrites par l'artiste lui-même ; c'étaient notamment « une commode d'un contour agréable de bois de violette garnie de quatre tiroirs et ornée de bronzes dorés, d'or moulu. Cette commode est un ouvrage (quant aux bronzes) d'une richesse extraordinaire ; ils sont très bien réparés et la distribution bien entendue ; on voit, entre autres pièces, le buste d'une femme représentant une espagnolette qui se trouve placée sur une partie dormante entre les quatre tiroirs ; deux dragons dont les queues relevées en bosse servent de mains aux deux tiroirs d'en haut ; les tiges de deux grandes feuilles de refend d'une belle forme sont aussi relevées en bosse et servent de mains aux deux d'en bas ; on peut dire que cette commode est une véritable pièce curieuse. » Nous avons conservé à dessein le texte de l'artiste qui, malgré son emphase, n'est qu'absolument juste dans son appréciation. La commode aux dragons de Cressent que nous avons fait reproduire, fait partie des merveilles d'art français réunies chez sir Wallace à Hertford House, et ce meuble est certainement l'un des plus remarquables que notre école ait produits. Le

ministère de la guerre possède un bureau avec quatre figures de femme formant angles, qui est décrit dans les catalogues de vente de Cressent. Cette table est accompagnée d'un cartonnier surmonté de la statuette de Diane avec deux groupes de cerf et de sanglier. Cressent avait exécuté deux médailliers ornés de groupes d'enfants occupés à frapper des monnaies en l'honneur du roi. M. de Selle avait acquis, à l'une des ventes de l'ébéniste, un de ces deux meubles dont l'admirable travail nous donne tout lieu d'espérer qu'ils n'auront pas été détruits et que nous les verrons reprendre leur place dans la curiosité. Sir Richard Wallace conserve, au château de Bagatelle, deux meubles d'appui en bois de satiné, dont les bas-reliefs représentent un singe et une guenon dansant sur la corde entre d'autres singes faisant de la musique. Ces sujets sont aussi délicatement ciselés qu'heureusement composés. On sait que Cressent affectionnait l'ornementation simiesque très à la mode à l'époque de la Régence.

La collection du baron Ferdinand de Rothschild, à Londres, est celle qui renferme le plus d'ouvrages de Cressent. On y voit deux commodes formant pendant, « de la forme la plus élégante, dont les bronzes d'une richesse extraordinaire représentent, sur le devant, deux enfants balançant un singe » qui ont fait partie de la vente de 1749. Dans le même salon est une troisième commode, dont les vantaux et les côtés également cintrés sont ornés des chiffres entrelacés du Roi et exécutés dans le style des bronzes de Cressent, ainsi qu'un grand bureau soutenu par quatre figures de femmes. Le

reste de l'ameublement de ce salon, dont toutes les pièces

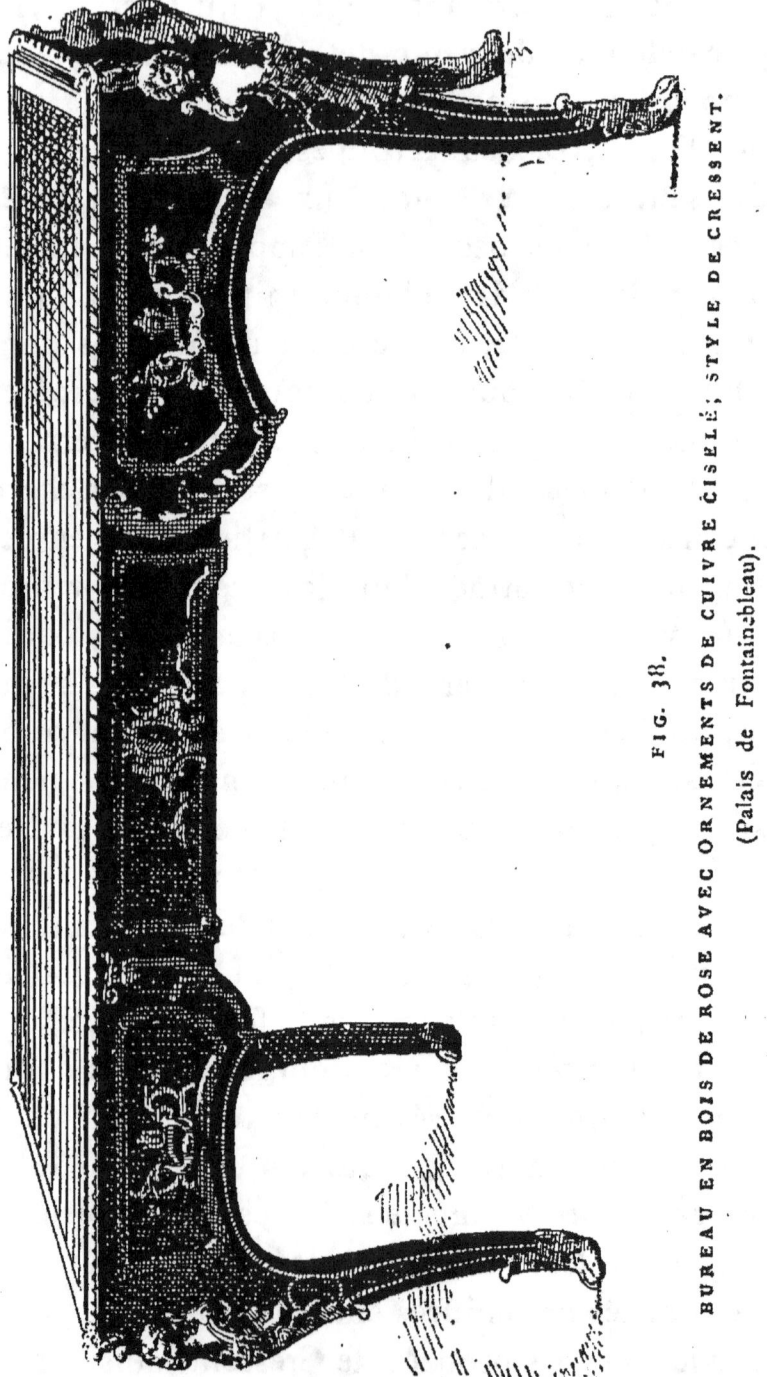

FIG. 38.

BUREAU EN BOIS DE ROSE AVEC ORNEMENTS DE CUIVRE CISELÉ; STYLE DE CRESSENT.
(Palais de Fontainebleau).

datent de la même époque, se retrouve dans les catalogues

de Cressent. Un cartel d'applique en bronze représente un de ces sujets d'intention mythologique dont l'allégorie serait assez difficile à saisir sans les explications de l'artiste. « Sur un nuage est assis un enfant, qui paraît effrayé en voyant deux dragons qui sont placés sur le pied et une tête de lion sortant au milieu d'une fente de rocher. » Cette pendule, préconisée par Cressent, est un très beau morceau de ciselure. Près de là, est un grand régulateur dont le cadran supporte une figure de femme; au-dessous sont placés deux têtes représentant les Vents; et dans la partie centrale de l'oculus, se voit un beau bas-relief de l'Abondance. Nous citerons encore deux grands scabellons de forme renflée, en marqueterie, dont les mascarons entourés de rayons godronnés rappellent tout à la fois les œuvres de Cressent et les appliques de bronze de la grande pendule de la salle du Conseil, à Versailles.

Dans le palais du roi de Bavière, à Munich, on retrouve une horloge, décorée dans sa partie supérieure d'une statuette de l'Amour appuyée sur un sablier. Au-dessous du cadran est la figure du Temps tenant sa faux et posé sur le chaos du monde; les pieds sont formés de deux grands arbres, le tout parfaitement bien ciselé, ajoute Cressent. M. le baron Gustave de Rothschild possède le cartel sur lequel est représenté le Temps menaçant de sa faux, l'Amour confiant et couché dans des rochers, qui faisait partie de la première vente faite par l'artiste.

Nous avons à Paris des meubles très importants, que l'absence seule de documents empêche de classer dans l'œuvre de Cressent. Le ministère de la marine

avait envoyé à l'Exposition rétrospective de l'histoire du mobilier un grand bureau plat en bois de rose, dont les coins arrondis sont décorés des bustes des quatre parties du monde, disposés suivant les modèles de Cressent. Ce meuble, qui rappelle un second bureau décrit dans le catalogue du maréchal de Richelieu sous le nom de l'ébéniste, proviendrait du palais Bourbon, suivant une tradition qui ne doit être acceptée qu'avec réserve. Plus importants encore sont deux buffets qui décorent la salle à manger du même ministère. Le plus grand est divisé en cinq vantaux séparés par des pilastres revêtus de bronzes dorés. Sur le fond des panneaux de bois satiné, se détachent cinq médaillons à bas-reliefs dont celui du centre, représentant la Géographie, est à fond bleu; sur les autres sont des attributs maritimes. Le second buffet n'offre que trois vantaux semblablement décorés. Nous pensons que ces deux spécimens artistiques ont été commandés pour l'hôtel de la Marine, à Versailles. Ils furent rendus, quelques années après la Révolution, à la nouvelle administration installée à Paris, en même temps que le bureau dont nous avons parlé. On a vu également au palais des Champs-Élysées, en 1882, un bureau plat de bois d'amarante, provenant du château de Fontainebleau, dont les angles, ornés de bustes de femmes à collerettes plissées et à plumes, ressemblent trop aux espagnolettes de Gillot et de Watteau, pour ne pas toucher de très près à Cressent.

On peut joindre à ces ouvrages une superbe commode à deux tiroirs, soutenue par des pieds de bronze, sur laquelle se voient quatre enfants jouant dans des

branchages, qui, après avoir figuré dans la collection d'Hamilton Palace, est entrée chez un grand amateur parisien.

Outre les meubles et les bronzes destinés à la garniture des cheminées, Cressent se livrait également à la marqueterie d'écaille et de cuivre; mais ce travail ne paraît pas avoir longtemps retenu son talent souple et vigoureux, qu'une exécution trop minutieuse ne pouvait captiver. Il recherchait surtout la fantaisie originale des lignes et la légèreté capricieuse dans la disposition des bronzes. Ces qualités, que nul n'avait atteintes avant lui, justifient l'ardeur avec laquelle sont recherchés actuellement les ouvrages de Cressent, moins surchargés et moins lourds que les meubles de Boulle, mais plus robustes d'aspect que les productions parfois trop finies de l'époque de Louis XVI. Il faut également tenir compte de la longue existence de cet artiste qui, contemporain des dernières années du grand roi, n'a cessé de travailler pendant toute la durée du règne suivant.

Nous mentionnerons à la suite des œuvres de Cressent, plusieurs meubles qui présentent certaines analogies avec celles-ci, mais dont on ne connaît pas les auteurs. Le cabinet des antiques de la Bibliothèque nationale possède un médaillier de bois d'amarante en forme de commode, et deux encoignures qui proviennent de Versailles où ils décoraient les petits appartements de Louis XV. Ces meubles ont été commandés lors de la translation du cabinet des antiques de la Bibliothèque royale, ordonnée en 1720 et effectuée seulement en 1741. C'est à cette dernière date qu'il faut

reporter l'achèvement de cette salle, si malencontreusement détruite, dont les superbes boiseries sculptées servaient d'encadrement aux peintures de Boucher, de Carle Van Loo et de Natoire. Il ne subsiste de cet ensemble, que les consoles et la table en bois doré, où l'on retrouve le style élégant de l'architecte Robert de Cotte.

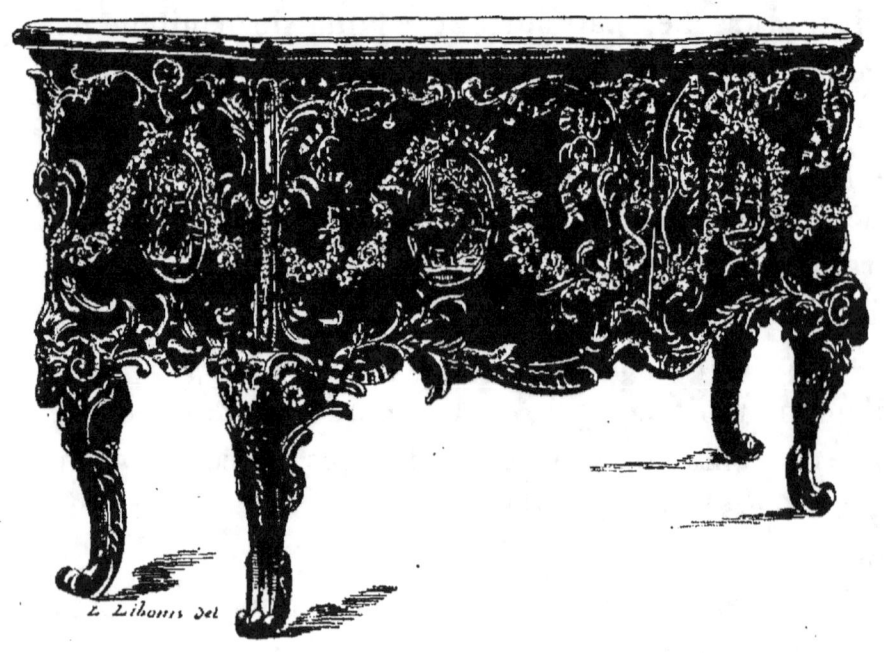

FIG. 39. — MÉDAILLIER DU ROI LOUIS XV.
(Cabinet des médailles de la Bibliothèque nationale).

Le médaillier de Versailles avait été exécuté pour renfermer la suite des pièces en or du règne de Louis XIV, que son successeur désirait conserver près de lui. On le trouve mentionné dans le supplément de l'inventaire des meubles de la couronne, dressé en 1730, en même temps que deux commodes placées depuis peu de temps dans la nouvelle chambre à coucher

du roi à Versailles, dont Louis XV prit possession en 1738. Les encoignures qui accompagnent ce meuble semblent postérieures de quelques années, et elles auront probablement été commandées pour contenir la suite commémorative des médailles du règne de Louis XV. Elles portent, au reste, leur date d'exécution sur les jetons qui sont suspendus par des nœuds de rubans, et dont l'un est frappé au millésime de 1747. Le duc de Luynes raconte, dans ses Mémoires, qu'après la destruction du cabinet des Médailles et des raretés à Versailles, les pierres gravées et les médailles restées dans le palais furent placées dans un des cabinets du roi, au bas de la petite galerie. Piganiol de la Force, dans l'une de ses descriptions de Versailles, vient apporter un renseignement de plus, mais son assertion n'est pas rigoureusement exacte. Après avoir parlé de l'ancien cabinet des Médailles, il ajoute que ce précieux trésor n'est plus à Versailles et qu'il a été transporté à Paris dans un magnifique médaillier enrichi du portrait des grands hommes de l'antiquité, qui a été fait par Grodereau, le plus fameux ébéniste du temps. Il est facile de voir que Piganiol commet une erreur en s'exprimant ainsi, puisque nous savons par le duc de Luynes que le médaillier était placé dans les appartements du rez-de-chaussée et que, d'après Dumersan, son transport à la Bibliothèque nationale n'eut lieu qu'en 1780. Cette confusion s'explique facilement, si l'on songe que ces meubles étaient dans une partie du palais inaccessible au public et que l'envoi à Paris du reste des collections était très récent. La partie la plus intéressante de la note de Piganiol est celle qui concerne le nom de l'ébé-

niste Grodereau, auquel il attribue l'exécution du médaillier. Nous dirons tout d'abord que nous nous trouvons en face d'une erreur matérielle et que ce nom doit être rectifié par celui de Gaudreau, ébéniste qui a beaucoup travaillé pour les Menus-Plaisirs. On ne connaissait jusqu'ici aucun ouvrage qui pût lui être attribué et nous espérons que des renseignements ultérieurs nous édifieront sur l'exactitude de la note de Piganiol.

Le médaillier de la bibliothèque est disposé en forme de commode à double cintre dont les profils renflés du centre et des côtés sont encadrés de tiges de palmier et d'ornements de style rocaille; au milieu sont quatre médaillons à bas-reliefs représentant des enfants montés sur des chèvres et des divinités mythologiques qui se détachent sur fond bleu. Ils sont entourés par des guirlandes de roses et accompagnés de médailles soutenues par des rubans. La partie dormante du centre se termine par une tête de style antique. Les angles reposent sur des pieds de bronze massif à têtes de béliers. La même décoration se retrouve dans les deux encoignures, à l'exception des médailles qui, comme nous l'avons dit, sont remplacées par des jetons du xviiie siècle. Malgré leur richesse, ces bronzes n'offrent ni la disposition gracieuse ni la légèreté d'exécution de ceux de Cressent. Jamais cet artiste n'eût employé des pieds dépassant sans motif apparent les angles du meuble, qui semblent ne s'y appuyer que par l'effet du hasard. Il semble difficile d'admettre, dans le cas où le meuble serait de Gaudreau, que cet ébéniste soit également l'auteur de ces bronzes qui, malgré le décousu de leur composition, n'en sont pas moins fort bien ciselés.

L'ameublement des galeries de Versailles, et surtout celui des petits appartements, a été l'occasion de nombreux travaux commandés aux sculpteurs et habiles modeleurs Antoine Vassé (1683-1736) et à son fils Louis-Claude (1719-1772). Cette résidence a conservé dans la chapelle, dans le salon d'Hercule et dans quelques

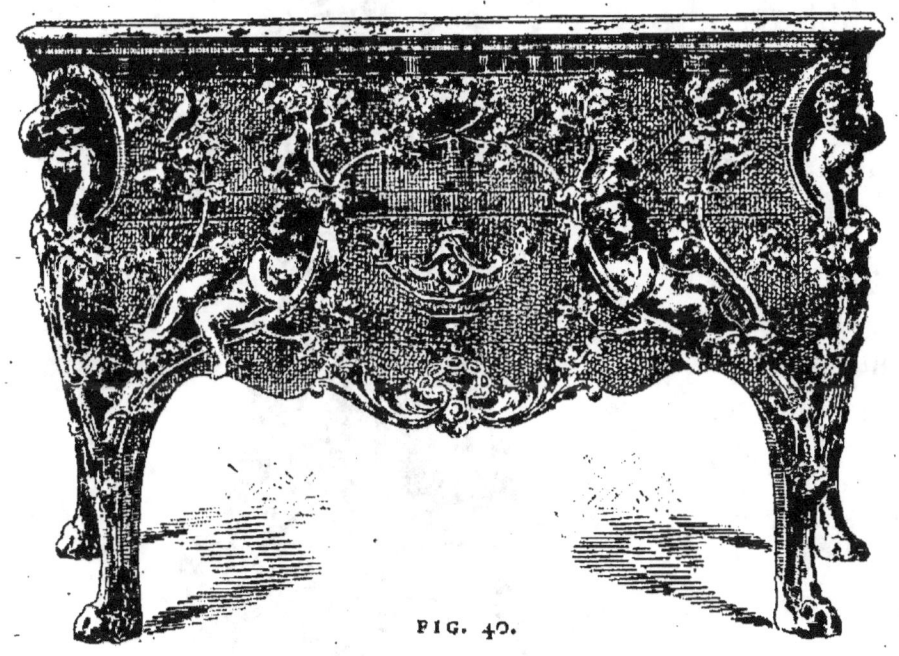

FIG. 40.

COMMODE ORNÉE DE BRONZES CISELÉS. ÉPOQUE DE LOUIS XV.
(Collections d'Hamilton Palace).

appartements du rez-de-chaussée, de beaux spécimens de leur talent de bronzier; mais on n'y retrouve plus aucun des meubles pour lesquels ils avaient exécuté des appliques d'ornement ou des bas-reliefs. Nous croyons que les palais de Dresde et de Moritzbourg sont les seuls qui possèdent des horloges à gaine, sinon faites par eux, rappelant au moins les pièces d'ameublement qu'ils ont gravées.

§ 2. — JACQUES ET PHILIPPE CAFFIERI (2ᵉ DU NOM).

Vers le milieu du règne de Louis XV, l'artiste qui créait les dessins des ornements exécutés pour la Cour ou pour les grands seigneurs étrangers qui suivaient les modes de Versailles, était Meissonnier (Juste-Aurèle), né à Turin en 1695, orfèvre et ciseleur, qui reçut le titre de dessinateur du cabinet du Roi. Quoique les compositions

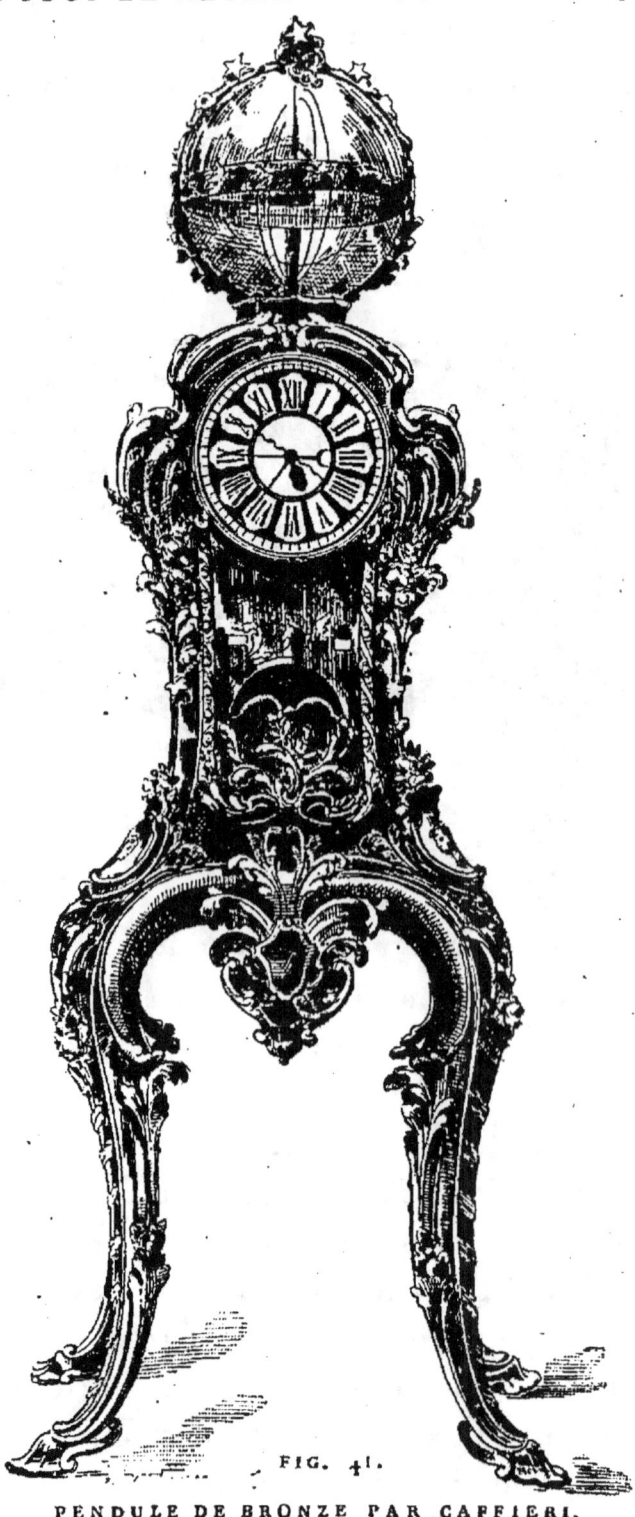

FIG. 41.
PENDULE DE BRONZE PAR CAFFIERI.

de Meissonnier manquent de simplicité et qu'il ait abusé des lignes brisées et formées par des enroulements à coquille que rien ne justifie, il faut reconnaître chez lui une imagination inépuisable et une originalité toujours nouvelle. Certaines boiseries d'appartement, sculptées d'après ses compositions, sont empreintes du caprice le plus charmant. A la même époque, Peyrot, peintre-ornemaniste, obtenait le brevet de dessinateur du garde-meuble de la Couronne et il fit un grand nombre de compositions de fleurs et d'arabesques, entre les années 1748-1752. Le meilleur traducteur qu'ait eu Meissonnier, pour ses travaux de décoration et d'ameublement dans les châteaux royaux, est Jacques Caffieri, cinquième fils de Philippe Caffieri, le sculpteur de Louis XIV[1]. Jacques, né en 1678, portait le titre de sculpteur, fondeur et ciseleur du Roi; il avait été reçu maître fondeur et, en 1715, il dessinait le modèle du poêle des membres de la communauté. Il habitait une maison de la rue des Canettes, qu'il quitta quelques années avant sa mort (1755) pour s'établir près de là, rue Princesse. Né dans la manufacture des Gobelins, Jacques Caffieri avait pu recevoir les conseils de Domenico Cucci, l'habile fondeur de Louis XIV, et c'est là qu'il puisa son goût pour la sculpture ornementale. Bien qu'à l'exemple d'André-Charles Boulle et de Charles Cressent il se soit souvent appliqué à des travaux d'ébénisterie, sa principale préoccupation était la ciselure des bronzes destinés à décorer les appartements, et peut-être s'était-il assuré la coopération d'un

1. Voy. J. Guiffrey, *les Caffieri*.

maître ébéniste chargé d'exécuter les panneaux de bois sur lesquels il appliquait ses compositions de métal doré. On connaît quelques bustes de bronze dans lesquels Jean-Jacques Caffieri a manifesté son talent de sculpteur. Ce sont deux portraits des barons de Besenval, dont l'un représentant Jean-Victor, baron de Besenval, porte l'inscription : Fait par Caffiery, à Paris, 1735; l'autre donnant les traits du fils de Besenval, est daté de 1737. Ces deux ouvrages avaient été confiés à l'exposition des Alsaciens-Lorrains par la famille de Besenval. Dans l'étude complète qu'il a consacrée aux Caffieri, M. J. Guiffrey a relevé toutes les sommes payées à Jacques pour différents travaux exécutés dans les châteaux royaux, de 1735 à 1755. Il fut également employé à Bellevue par Mᵐᵉ de Pompadour. Ces payements, ne concernant que des ouvrages de ciselure sans désignation spéciale, nous semblent inutiles à reproduire ici; nous préférons signaler les œuvres qui portent la signature de Caffieri, en espérant que cette liste sera prochainement augmentée par des découvertes ultérieures. L'œuvre qui touche le plus directement le sujet que nous traitons est une commode en bois de rapport, à deux tiroirs, ornée de superbes encadrements de bronze de style rocaille, qui fait partie des collections de Sir Richard Wallace. Placée dans la galerie en regard de la commode de Cressent, ce meuble y devient pour le visiteur l'objet d'une comparaison très instructive. Si l'on aperçoit dans l'œuvre de Cressent plus de grandeur et de sève, on constate dans celle de Caffieri un sentiment supérieur de la grâce et de l'élégance. Une autre commode de laque de moindre dimension, appartenant à

M. le baron Gustave de Rothschild, est également signée par l'artiste. En dehors de ces meubles, nous ne connaissons plus de Caffieri que des pièces de bronze ciselé. Sir Richard Wallace a acquis, dans ces dernières années, deux lustres et des bras de lumière provenant du palais ducal de Parme, où l'on croit qu'ils avaient été envoyés par Louis XV, lors du mariage de l'infant d'Espagne, don Philippe, avec Louise-Élisabeth de France. Ce riche ensemble a été partiellement détruit dans l'incendie du Pantechnicon de Londres ; il n'en subsiste plus actuellement que les lustres, dont le plus important porte l'inscription gravée en capitales : Caffieri, à Paris, 1751. C'est une pièce d'une grandeur exceptionnelle et d'une admirable fonte, dont les quatre bras à trois lumières se détachent horizontalement d'une tige ajourée à renflement. Le second lustre de forme moins monumentale rappelle les deux charmants ouvrages de Caffieri que possède la Bibliothèque Mazarine ; mais il est d'une dimension plus grande. Les autres bronzes qui portent le nom de notre fondeur sont le plus souvent signés : Caffiery, en souvenir sans doute de l'origine italienne de la famille. Nous pouvons citer une paire de flambeaux ayant appartenu à M. Alibert, portant le nom de Caffiery ; une horloge avec son socle d'applique appartenant à M. Miallet, dont les deux parties sont marquées : Fait par Caffiery, et Caffiery ; un grand cartel que l'on nous signale comme appartenant à une famille des environs de Chartres, signé : Caffiery ; — deux pendules dont le cadran est supporté par une figure d'éléphant, l'une faisant partie de la collection Jones, au South Kensington Museum, avec la légende : Fait par

Caffieri; la seconde, chez M. le baron de Leusse, revê-

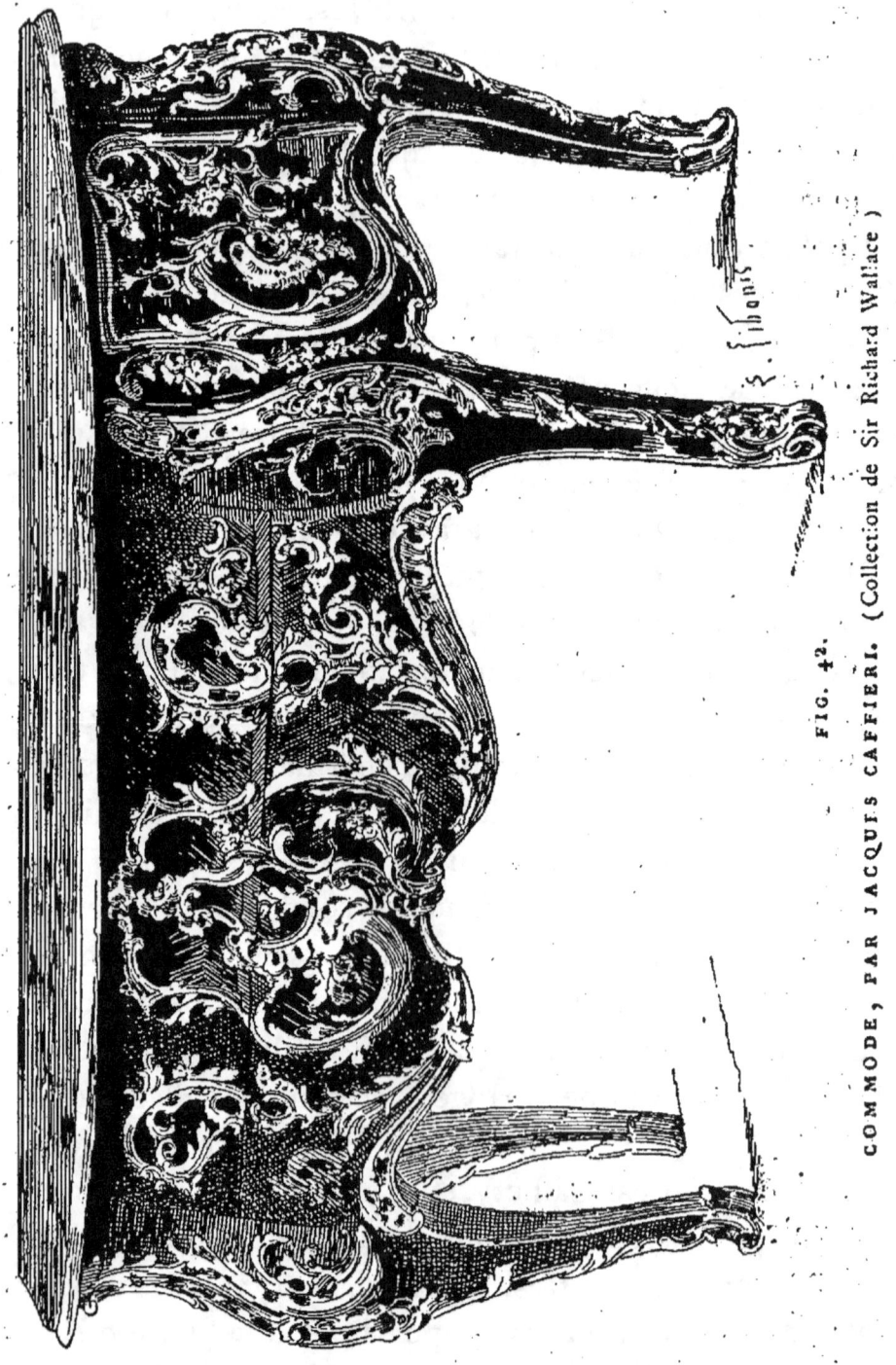

COMMODE, PAR JACQUES CAFFIERI. (Collection de Sir Richard Wallace.) FIG. 42.

tue de l'inscription : Fait par Caffiery; — un petit car-

tel chez M^me Helft : Fait par Caffiery ; — un cartel chez
M. Aquarone, marqué : *Caffieri fecit;* — une autre horloge du même genre, qui appartenait, en 1867, à M. le
vicomte Clerc et qui porte la même inscription ; — une
pendule-cartel de la galerie Poldi-Pezzoli à Milan, signée : *Caffiery fecit*. On pourrait prolonger ces citations, si quelques-unes des pièces qui portent le nom
de Caffieri n'étaient pas d'un médiocre intérêt.

En 1742, Caffieri reçut la commande d'un travail
artistique très important : il s'agissait des présents envoyés par le roi Louis XV au Grand Seigneur. Caffieri
fut chargé d'exécuter les bordures de deux grands miroirs de bronze doré, de 15 pieds de haut sur 8 de large.
Chacun d'eux comprenait une glace de la manufacture
royale, de 95 pouces de haut sur 56 de large, et deux
pilastres latéraux sur fond de glace, de même hauteur.
Les bordures et les couronnements de ces miroirs représentaient les attributs de l'empire ottoman avec des
trophées d'armes et les richesses de la mer. Ils avaient
été exécutés et fondus par Caffieri, sur les dessins et
sous la direction de Gabriel, premier architecte du
Roi, et avaient coûté la somme de 24,982 livres. A ce
cadeau étaient joints un buffet d'orgues avec des ornements de bronze doré et une grande armoire de bois
des Indes, travaillée en fleurs de bois de rapport et à
trois portes, garnie de bronzes ciselés qui étaient probablement l'œuvre de J. Caffieri. Nos recherches, pour
savoir si ces ouvrages existaient encore dans une des résidences impériales de Constantinople, n'ont pu aboutir.

Le palais de Versailles a conservé une grande caisse
d'horloge de bronze doré, renfermant un mouvement

inventé par Passemant et exécuté par Dauthiau. On sait, par les Mémoires du duc de Luynes et par les *Étrennes astronomiques* de 1748, que cette horloge fut présentée à l'Académie des sciences. Le roi Louis XV, auquel elle avait été offerte, chargea Jacques Caffieri de ciseler une boîte monumentale pour ce chef-d'œuvre de mécanique. Jacques, déjà avancé en âge, s'associa pour ce travail avec son fils Philippe, qui devait le remplacer comme fondeur et ciseleur du Roi. L'horloge de Passemant est placée dans une caisse à parois vitrées, supportée par quatre pieds de forme contournée et surmontée d'une sphère en cristal contenant le système planétaire. Ce monument, chargé d'enroulements à coquilles et de guirlandes de fleurs, est d'un aspect assez bizarre, mais la fonte et la ciselure des ornements en sont admirables. Sur les côtés on lit ces deux inscription : « Les bronzes exécutés par Caffieri » et « Les bronzes sont composés et exécuté *(sic)* par Caffieri. » La pendule de Versailles ne fut terminée qu'en 1753.

Il est impossible de déterminer exactement la part respective qui revient dans ce monument à Jacques Caffieri et à son fils. C'est le fruit d'une collaboration commune à laquelle on doit probablement une partie des pièces que l'on rencontre portant le nom de Caffieri n'étant suivi d'aucun prénom. Philippe Caffieri porta plus haut encore la renommée de la maison et avait même absorbé la gloire de son père, jusqu'à ces derniers temps où elle a été tirée de l'oubli. Il était né en 1714, et M. Guiffrey a publié des renseignements curieux sur un épisode galant de sa jeunesse, dans lequel son père dut intervenir. On sait par la biogra-

phie de l'abbé de Fontenay que cette aventure n'avait pas laissé trace de division dans la famille et qu'il participa aux travaux de Jacques dans les dernières années de la vie de ce dernier. A partir de 1755, il apparaît dans les comptes royaux comme succédant à son père, et il exécuta, pour les châteaux de Versailles, du pavillon de Saint-Hubert près Rambouillet, de Choisy, de Compiègne, de Fontainebleau et enfin pour le Garde-Meuble de Paris, des travaux qui s'étendent jusqu'à l'année 1769. Philippe reçut des commandes importantes pour diverses églises. En 1759, il fit marché avec le chapitre de Notre-Dame de Paris, pour la fourniture d'une grande croix, de six chandeliers d'autel et de deux torchères, en remplacement de la garniture d'autel de l'orfèvre Claude Ballin portée à la Monnaie. Il fournit ensuite les flambeaux et la croix de la chapelle de la Vierge, et termina les ornements de bronze de la nouvelle sacristie construite par l'architecte Soufflot. En 1763, le chanoine Jean-Louis Chevalier lui commanda une grande châsse pour les reliques de saint Germain et de saint Babolin, et trois années après on lui demanda le modèle d'un grand lustre, qui ne paraît pas avoir été exécuté. Ces divers ouvrages ont disparu dans le creuset révolutionnaire. La cathédrale de Bayeux, plus heureuse, conserve encore une garniture d'autel, qui est dans le même goût que celle de Notre-Dame. Elle porte les légendes : Inventé et exécuté par Philippe Caffiery, l'année 1771. — Doré par moi, Pierre-François Carpentier, à Paris, en 1771. Cet ornement avait été offert à l'église par l'évêque de Rochechouart; il est composé dans le style des dernières années du règne

de Louis XV, après qu'on eut renoncé aux bizarreries capricieuses du rococo. La sacristie de la cathédrale de Clermont renferme un superbe candélabre pour le cierge pascal, dont la description se trouve dans une lettre publiée par M. Guiffrey, où sont mentionnés plusieurs ouvrages exécutés par Caffieri. Ce chandelier porte l'inscription : Inventé, exécuté par Philippe Caffieri Laisné à Paris, en l'année 1771. Un dessin pour cette pièce appartient à M. Beurdeley. Il a égale-

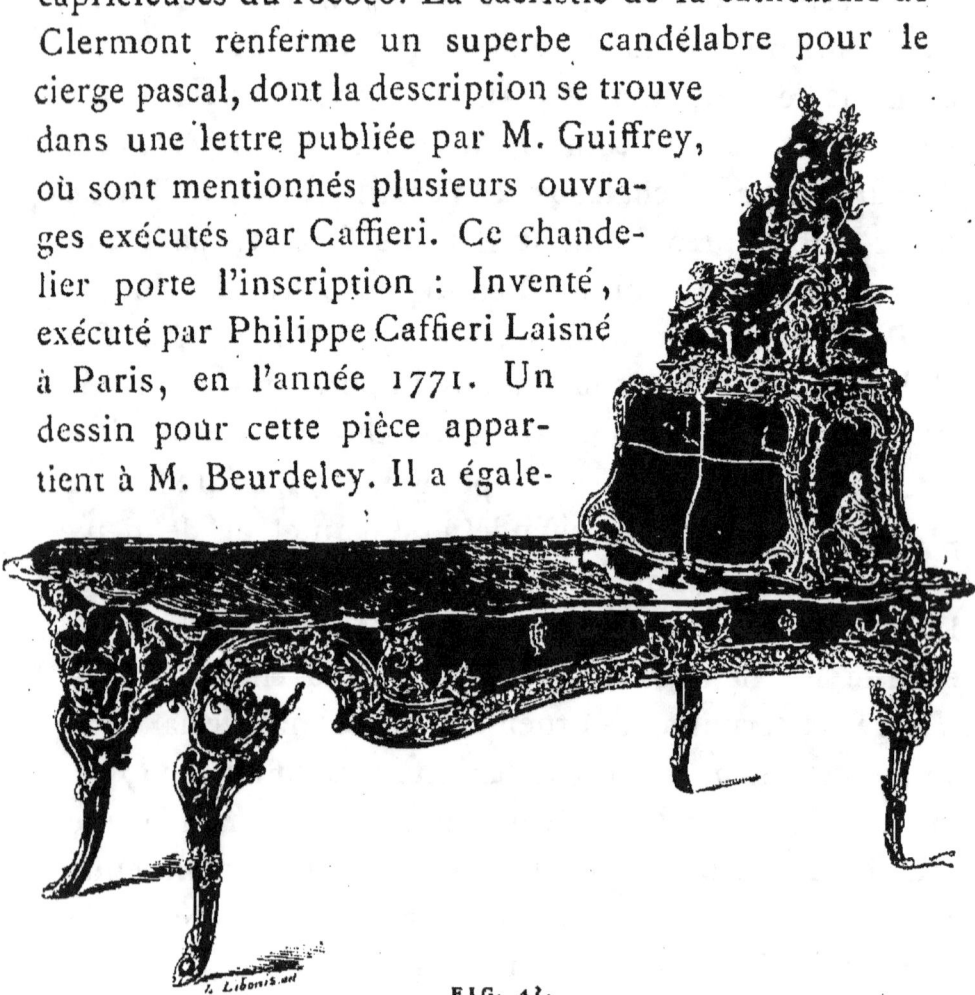

FIG. 43.

BUREAU ORNÉ DE BRONZES CISELÉS ET ATTRIBUÉS A CAFFIERI.
(Collection de S. A. le prince de Metternich.)

ment gravé sur un pied de vase conservé au Garde-Meuble : « Fait par P. Caffiery en 1761. » Carpentier semble avoir été le collaborateur habituel de Caffieri, qui lui confiait le soin de dorer les bronzes modelés et ciselés par lui. Notre fondeur était en même temps habile

dessinateur ; M. Vaillant a retrouvé au British Museum, un cahier de six planches gravées, représentant des panneaux et frises propres aux sculpteurs et aux peintres, inventez et dessignés par Caffiery, sculpteur. Il composa en 1765, la toilette de vermeil de la princesse des Asturies, commandée aux orfèvres Chancellier et Th. Germain. M. Beurdeley possède une suite de dessins où l'on trouve des lustres portant son nom, et des ornements de genres divers.

Il ne nous est parvenu aucun meuble authentiquement travaillé par Philippe Caffieri seul, bien que les catalogues des collections du xviiie siécle en mentionnent qui devaient être très importants. Chez M. Lalive de Jully se trouvait un grand coquillier en forme d'armoire à quatre portes de face, accompagné d'une table de bureau, d'un secrétaire et d'un écritoire décorés dans le style de Boulle. La collection du peintre Boucher renfermait des girandoles, des bras et des flambeaux ciselés par Caffieri, mais la pièce la plus intéressante pour l'histoire de l'art de l'ameublement était un coquillier plaqué en bois de violette par Oëben, et monté en bronze doré par Philippe Caffieri. Il est vivement désirable que l'on puisse retrouver ce spécimen de la collaboration de deux des principaux artistes ornemanistes de l'époque de Louis XV.

Nous croyons devoir parler à la suite des œuvres des deux Caffieri, d'un grand bureau plat surmonté d'un cartonnier, qui appartient à S. A. le prince Richard de Metternich. La face principale de cet admirable meuble est soutenue par deux pieds, disposés en forme de console, dont le centre est occupé par une figure de

femme à mi-corps, sortant d'un médaillon à rocaille. Des figures d'enfant décorent les angles, d'où s'échappe un large bandeau orné de guirlandes de fleurs servant de ceinture circulaire; à l'extrémité opposée s'élève le cartonnier simulant un rocher, qui supporte des tiges

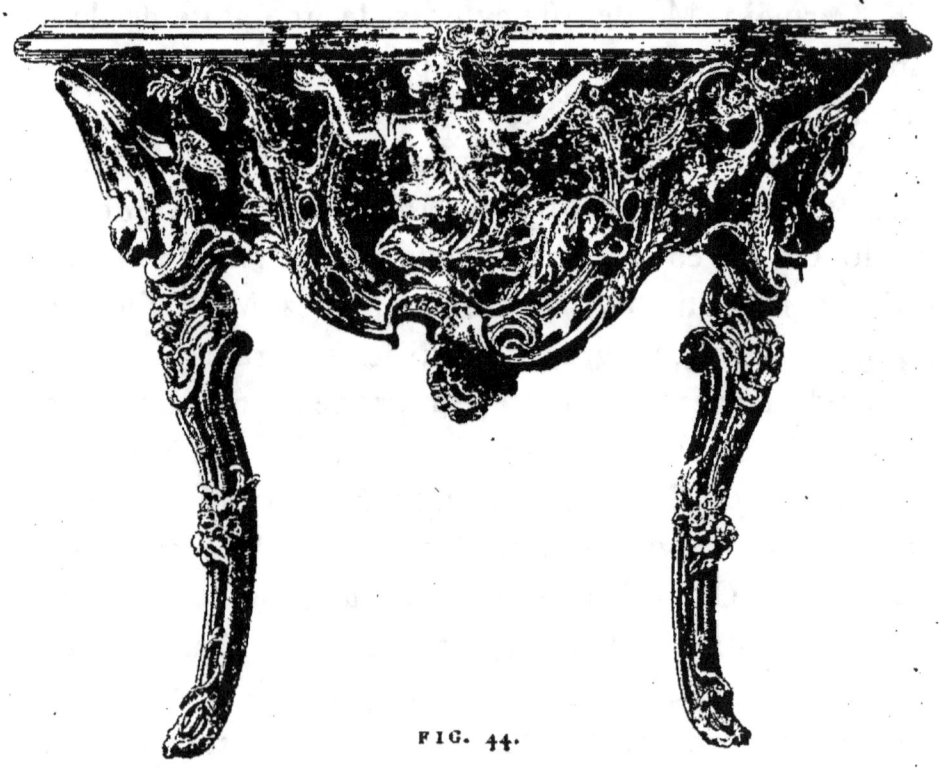

FIG. 44.

PIED DE BUREAU DÉCORÉ DE BRONZES ATTRIBUÉS A CAFFIERI.
(Collection de S. A. le prince de Metternich.)

d'arbres et divers personnages mythologiques. L'analogie des bronzes de ce bureau avec ceux de la pendule de Versailles, dont les pieds notamment présentent la même courbe et les mêmes détails, est si frappante, qu'il paraît difficile de faire honneur de cette œuvre à un autre artiste que Caffieri. On ne possède

malheureusement, pas de renseignement certain sur l'origine de ce meuble, dont on attribue la commande au duc de Choiseul. Il nous semble possible qu'il ait été exécuté sur l'ordre de ce ministre pour l'hôtel du dépôt des Affaires étrangères, construit à Versailles, de 1759 à 1761, par l'ingénieur Berthier, d'où il serait passé dans les mains du prince de Talleyrand, son dernier possesseur, avant le prince de Metternich. Nous nous hâterons d'ajouter que nous ne présentons cette opinion qu'à titre de simple conjecture. Nous avons, au reste, la conviction qu'on ne saurait rester longtemps dans l'ignorance sur les antécédents historiques de l'une des plus belles œuvres de bronze qui soient sorties des ateliers de nos ciseleurs français.

On trouve fréquemment des bronzes marqués d'un poinçon composé de la lettre C, surmontée d'une fleur de lis, que l'on a commencé par attribuer à Caffieri, sans établir de distinction entre le père et le fils. Cette opinion est aujourd'hui abandonnée, bien que plusieurs rédacteurs de catalogues de vente la maintiennent, afin de rehausser la valeur des pièces ainsi frappées. Après bien des hypothèses, dont aucune n'a été absolument concluante, on s'accorde généralement à y voir l'empreinte d'un poinçon de contrôle. Il serait absolument impossible de placer dans le bagage artistique des Caffieri tous les bronzes portant cette lettre, qui présentent des inégalités très saillantes dans le fini de l'exécution et dans le goût de la composition. Nous ajouterons que l'on trouve cette marque sur des bronzes antérieurs aux Caffieri et sur d'autres qui ne sont même pas d'origine française. Nous avons eu l'occa-

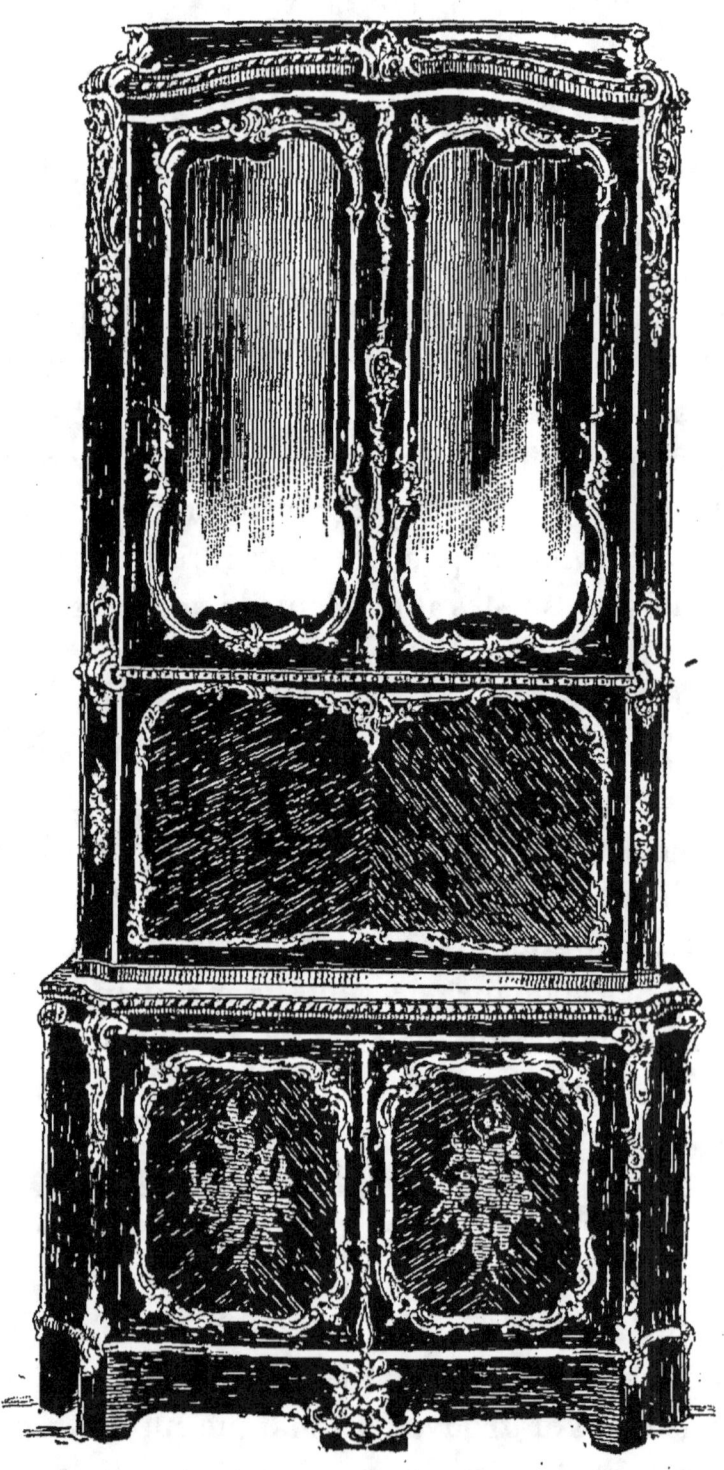

FIG. 45. — BIBLIOTHÈQUE EN BOIS DE ROSE; ÉPOQUE DE LOUIS XV. (Évêché du Mans.)

sion de voir un bureau cylindrique, à panneaux de laque noir sur lesquels sont placées environ cinquante appliques de bronze de fabrication ordinaire. Est-il admissible que les Caffiery aient pu marquer chacune de ces pièces infinitésimales ?

§ 2. — J.-F. OËBEN ET LES ÉBÉNISTES DU RÈGNE DE LOUIS XV.

Jean-François Oëben nous ramène aux ouvrages d'ébénisterie qui, vers la fin du règne de Louis XV, tendent à prendre le pas sur les bas-reliefs et les ornements de bronze ciselé que modelaient les artistes pénétrés des traditions de Charles-André Boulle. Oëben, dont on ne connaît pas la date de naissance et sur lequel on n'a de renseignements biographiques qu'indirectement, obtint en 1754 le brevet d'ébéniste du roi, avec la jouissance d'un logement dans les dépendances de l'Arsenal, concession qui fut confirmée en 1760 et 1761. Les termes du brevet qui lui fut accordé portent qu'il était élève de Boulle, et, dans cette même année, on le trouve établi aux galeries du Louvre, chez Charles Boulle[1], qui lui avait sous-loué une partie de son logement ; c'est ainsi vraisemblablement qu'il obtint le titre d'ébéniste royal à la mort de son maître. Oëben était surtout marqueteur, et il ne semble pas avoir ciselé lui-même les ornements de bronze de ses meubles, qu'il demandait à Philippe Caffieri et plus tard à Duplessis.

C'était dans le magasin d'Oëben que Lazare Duvaux, marchand suivant la cour et fournisseur de la

1. Voy. J.-J. Guiffrey, *Inventaires et scellés d'artistes*.

marquise de Pompadour et de la plupart des curieux du temps, choisissait les meubles et les bordures de miroirs et de tableaux destinés à ses clients. Le journal de ce négociant, publié par les soins de M. Courajod [1], renferme la suite des acquisitions faites par la favorite pendant les années 1748 à 1759 ; quelques-unes sont accompagnées du nom d'Oëben, auquel on peut attribuer une partie du mobilier qu'elle entassait dans ses hôtels de Paris, de Fontainebleau, de Compiègne, de Versailles et dans ses châteaux de Bellevue, de Crécy, de Champs, de la Celle Saint-Cloud et de Saint-Ouen. Elle ne paraît pas être entrée en relations directes avec Oëben, auquel les commandes étaient transmises par Duvaux. Cette longue suite de fournitures, qui lui attirèrent la protection de Mme de Pompadour, ne fut sans doute pas étrangère à son brevet royal. Il avait épousé Françoise-Marguerite van der Cruse, fille de Roger van der Cruse, demeurant faubourg Saint-Antoine, dont la vie se prolongea assez pour qu'il devînt syndic de la communauté des ébénistes en 1782. Lorsqu'Oëben mourut (vers 1765 ?) sa veuve continua à gérer son établissement, et bientôt elle épousa son premier garçon (contremaître), Henri Riesener. L'une des filles d'Oëben et de Marguerite van der Cruse devint, par son mariage avec Charles Delacroix, la mère du peintre Eugène Delacroix.

Une complication vient obscurcir la biographie d'Oëben. Les Tablettes royales de Renommée (1772) citent parmi les ébénistes les plus connus : « Ho-

1. Voy. L. Courajod. *Le journal de Lazare Duvaux*, publication de la Société des bibliophiles français. Paris, 1773.

benne, aux Gobelins, tient fabrique et magazin considérable de meubles en ébénisterie, fait des envois en province et à l'étranger ; — Hobenne (veuve), à l'Arcenal, tient magasin considérable d'ébénisterie. » On voit qu'il y avait deux ébénistes du même nom, vraisemblablement frères, dont l'œuvre est à reconstituer. Jean-François Oëben avait obtenu en 1754 un brevet de logement aux Gobelins. Nous ne savons point comment son homonyme reçut en 1760 la permission de s'établir dans la partie de l'enclos de l'Arsenal avoisinant les bâtiments des Célestins, où il fut autorisé en 1761 à construire des hangars sur ce terrain agrandi. Les tableaux de la communauté nous apprennent qu'un Jean-François Oëben, admis à la maîtrise le 28 janvier 1764, demeurait aux Gobelins, et plus tard, en 1787, que la veuve Simon Oëben y exerçait également la profession d'ébéniste. En 1784, deux apprentis ébénistes aux Gobelins, Georges Riesener et Maugié ayant travaillé plus de dix ans sous le premier Oëben, sollicitaient la maîtrise. Nous avons réuni ces renseignements insuffisants pour en tirer autre chose que des conjectures. Il en ressort cependant, qu'il a existé deux Oëben, pourvus tous les deux du brevet d'ébéniste royal, et habitant, l'un aux Gobelins, et l'autre à l'Arsenal.

On rencontre assez souvent des meubles portant l'estampille : J.-F. Oëben, sans que rien indique s'ils proviennent des Gobelins ou de l'Arsenal. L'exposition rétrospective des Champs-Élysées comprenait deux grands chiffonniers en bois de rapport, et garnis de bronze, qui étaient ainsi marqués. Ces meubles, fermés par des vantaux à coulisse, présentent une disposition

identique à celle d'un coquillier en bois d'amarante, décrit dans le catalogue de M^me Dubois-Jourdain en 1766, comme ayant été inventé et exécuté par le célèbre Ébeine, ébéniste du Roi. La collection Jones, au South Kensington Museum, possède des encoignures à panneaux décorés de grands bouquets de lis en marqueterie de bois de rapport, portant le même poinçon. La marque S. Oëben se découvre sur un bureau plat à pieds cannelés et ornés de feuilles d'eau en bronze ciselé, entouré d'une bordure de marqueterie losangée à coins arrondis dans le style de Louis XVI, qui fait partie du musée anglais. Nous connaissons une commode, d'une forme très simple et dont les ornements sont finement exécutés, qui a reçu l'empreinte : S. Oëben. Nous avons vu chez M. Sichel une commode à marqueterie de disposition, signée par J.-F. Oëben, dont les cuivres à têtes de béliers rappellent le style de Delafosse. On nous a signalé une bordure de glace d'un beau travail portant la même empreinte, qui rappelle les précieux encadrements qu'il exécutait pour la marquise de Pompadour.

Les Tablettes de Renommée nous paraissent insuffisamment renseignées, lorsqu'elles avancent que la veuve d'Hobenne tenait encore son magasin en 1772, alors que depuis plusieurs années elle avait épousé Riesener.

Une commande qui, mieux que les meubles cités précédemment, peut faire apprécier le talent d'Oëben et justifier la célébrité dont il jouissait, est celle d'un grand bureau à secrétaire destiné au roi Louis XV, et que la mort l'empêcha de terminer. Bien que commencé par Oëben, ce meuble sur lequel est placée la signature de Riesener, doit être classé parmi les œuvres de ce der-

nier. Nous signalerons quelques autres monuments dont l'analogie est frappante avec le bureau royal conservé au musée du Louvre. On voit dans le château de Chantilly deux grands meubles d'entre-deux qui ont été exécutés pour le comte de Penthièvre. Le plus important est orné de quatre figures de bronze doré formant cariatides et représentant Hercule et Mars, la Tempérance et la Justice. Dans les panneaux entourés de guirlandes de feuilles et de bordures en cuivre ciselé, sont placés des vases de fleurs et des corbeilles de fruits dont la marqueterie est finement exécutée. Au centre se détache le masque du soleil, entouré de rayons de cuivre ciselé, et dans le bas sont disposées les armes de France sur fond lapis, accompagnées d'une guirlande de roses en bronze ciselé. La seconde commode, placée dans la tribune de l'école italienne, est arrondie à ses deux extrémités. Les bustes de femmes qui la décorent se terminent en gaines; au centre, dans la partie supérieure, se voit une dépouille de lion; de chaque côté sont des figures d'enfant, l'une avec une flèche, l'autre avec un flambeau. La marqueterie du panneau central représente les attributs de la musique. Ces deux beaux meubles, qui peuvent prendre rang immédiatement après le bureau du roi, nous paraissent appartenir à la même époque et au même art. On y retrouve une égale délicatesse dans l'exécution des mosaïques avec autant de perfection dans la ciselure des bronzes. Nous nous garderions bien cependant d'affirmer qu'ils sortent de l'atelier d'Oëben ou de Riesener, nous bornant seulement à dire qu'ils en seraient dignes. Il existait des pièces presque identiques, qui sont

décrites dans l'inventaire des meubles du palais de Versailles, dressé sous le règne de **Louis XVI**. Il est bon d'ajouter que les Tablettes de Renommée citent Joubert, butte Saint-Roch, ébéniste ordinaire du roi, comme venant d'exécuter des meubles très précieux pour Madame la Dauphine et la comtesse de Provence. On ne connaît de lui jusqu'ici que deux petites tables ornées de plaques de vieux Sèvres, dans le plus charmant style de Louis XV. Renaud, rue des Vieilles-Tuileries, est noté également dans le même livre comme menuisier de Mgr le duc de Penthièvre, mais ses travaux n'avaient probablement aucun rapport avec les meubles de luxe.

Un ébéniste, très estimé à cette époque, s'est dérobé jusqu'à ce jour à la curiosité de nos amateurs. Il s'appelait Bernard, et, d'après les Almanachs, il demeurait rue des Fossés-Saint-Germain. Le catalogue de la collection Blondel de Gagny (1776) décrit une belle commode de bois satiné richement garnie de bronze qui était son ouvrage. Pour la collection du peintre Boucher (1771), il avait fait un vide-poche de bois de rose et d'amarante, avec un bouquet de fleurs de bois de violette. Enfin dans celle de Bonnemet, on voyait deux armoires et un secrétaire pouvant tenir leur place dans les cabinets les plus distingués, et exécutés par Bernard. Cet artiste enrichissait quelquefois ses productions de plaques en porcelaine de Saxe. Un ébéniste a laissé son chef-d'œuvre de maîtrise au musée d'Angers, accompagné de l'inscription : Bernard ébéniste et facteur de forte-piano, fait toutes sortes de meubles en bois d'ébène et étrangers, rue de la Roë. Peut-être devrait-il être rapproché de l'ébéniste parisien ?

Nous avons, du reste, peu de renseignements sur les œuvres de plusieurs fabricants que l'on sait avoir travaillé pour le roi, et l'on ne peut joindre que des indications incomplètes aux noms d'Aufrère; de Voisin qui, de 1735 à 1751, fit des meubles pour Versailles, ainsi que son confrère Jabodot; de Coulon[1], dont l'adresse apprend qu'il demeurait au Fort Bureau de l'Isle, rue Plâtrière, qu'il faisait, vendait et tenait magasin de toutes sortes d'ouvrages d'ébénisterie et de menuiserie, etc., à Paris en 1751; de Guesnon (Jean-François), menuisier ordinaire du cabinet, conseiller du Roi et employé par la favorite aux travaux des châteaux de Crécy et de Bellevue; de Pleney, menuisier de la Chambre, et de Bouvet. Migeon, ébéniste de Mme de Pompadour et pensionné par elle de 1,000 écus, demeurant rue du Faubourg-Saint-Antoine, a signé une commode de bois de rose, ornée de beaux cuivres aux chiffres du Dauphin, qui a fait partie de la collection Lefrançois de Rouen.

Quelques fabricants ont été plus heureux : Boudin, ou mieux encore Bondin, demeurant rue Traversière-Saint-Antoine, signalé par les Tablettes comme tenant un des plus fameux magasins d'ébénisterie, a laissé son empreinte sur des meubles revêtus d'une très fine marqueterie, et dont les pieds élevés sont décorés d'ornements de bronze ciselés dans le style de Louis XV. Pierre Meunier, demeurant rue de la Roquette, reçu maître ébéniste en 1767, avait exécuté l'ameublement de Mme Geoffrin, dont une partie est actuellement conservée dans sa famille.

Désireux de s'affranchir de la présence gênante des

[1]. L. Courajod. *Le journal de Lazare Duvaux.*

domestiques, le roi avait adopté la mode des tables mou-

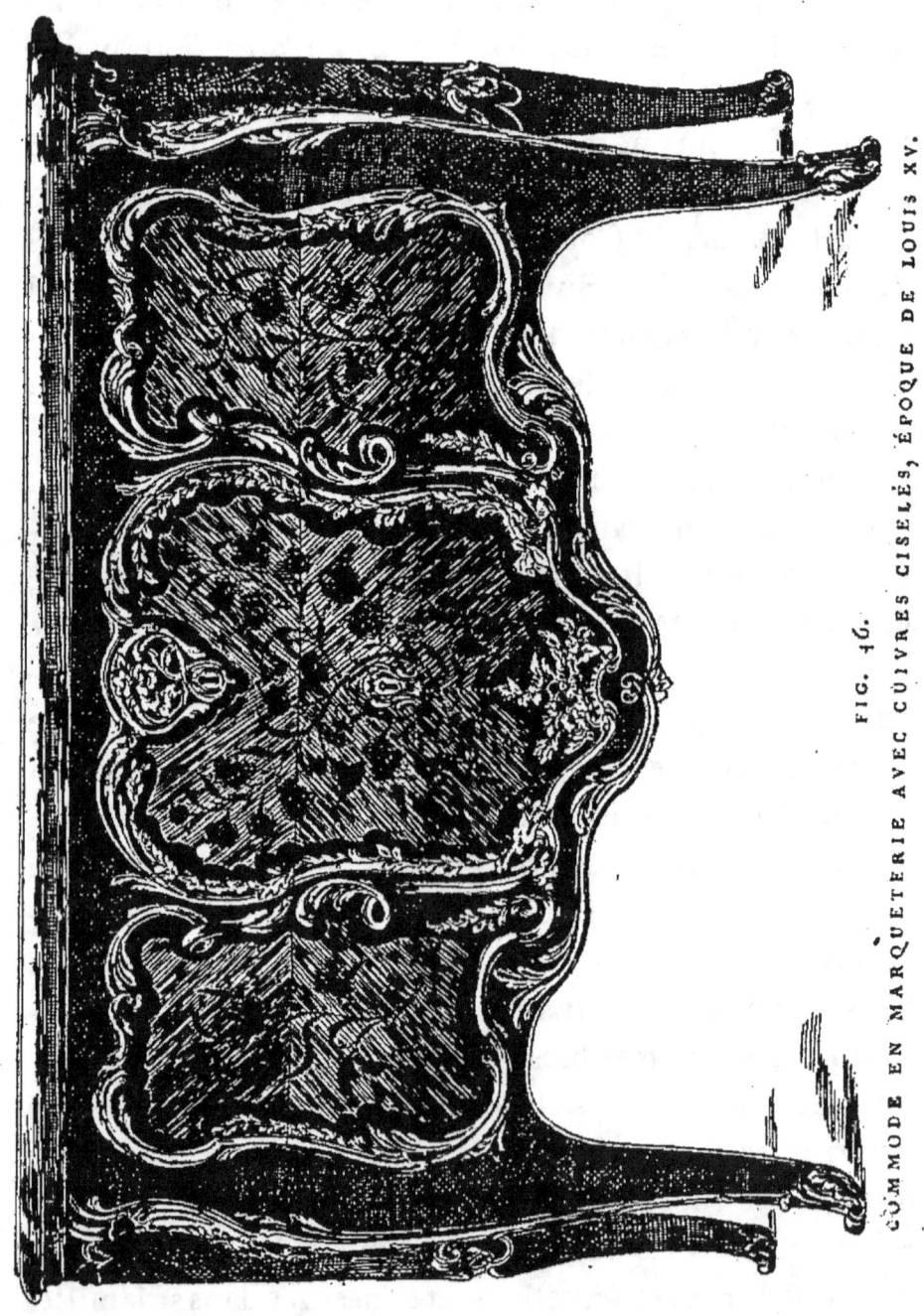

FIG. 46. — COMMODE EN MARQUETERIE AVEC CUIVRES CISELÉS, ÉPOQUE DE LOUIS XV.

vantes ou servantes qui, dans les soupers, descendaient à

chaque service et remontaient chargées de mets nouveaux. Celle du château de Choisy avait été exécutée par l'ébéniste Sulpice. Pour les petits appartements de Versailles, on s'était adressé à Arnoult. C'est l'ingénieur Loriot, logé dans les galeries du Louvre, et dont le portrait par Valade fut envoyé au Salon de 1763, qui termina celle dont on voit encore la place sur le parquet du petit Trianon. Cette machine fut citée comme un prodige de mécanisme, et devint l'objet d'une exposition publique. Un horloger mécanicien, Magny, connu par les modèles de machines qui faisaient partie du cabinet Bonnier de la Mosson, a exécuté, en 1762, une table avec un cylindre déroulant, pour la grande marche de Charles Parrocel, représentant la Publication de la paix en 1739. Ce dessin a été légué par le peintre au Musée du Louvre.

L'ébéniste Olivier avait travaillé pour le roi sans qu'on connaisse la nature de ses occupations. Le musée de Cluny a recueilli un coffre à secret en marqueterie renfermant « l'estalon des mesures à l'huile, commandé par la communauté des maîtres chandeliers-huiliers de Paris en 1743 », et portant le nom d'Olivier. Nous avons relevé aux Archives des affaires étrangères la mention d'un payement de 240 livres, fait en 1742, à Benoit Chéré, pour la fourniture d'un médaillier en bois d'amarante, à compartiments, avec ornements de cuivre doré, contenant les médailles du roi, offertes aux seigneurs étrangers. Un ébéniste royal, Roussel, est porté sur les comptes des Menus-plaisirs comme ayant livré pour le roi un grand tric-trac d'ébène et d'ivoire, avec ses cornets de dés et fichets d'ivoire.

Le nom de Dubois était porté, vers 1770, par un ébéniste dont il n'est pas possible d'établir l'état civil exact au milieu de ses nombreux homonymes qui

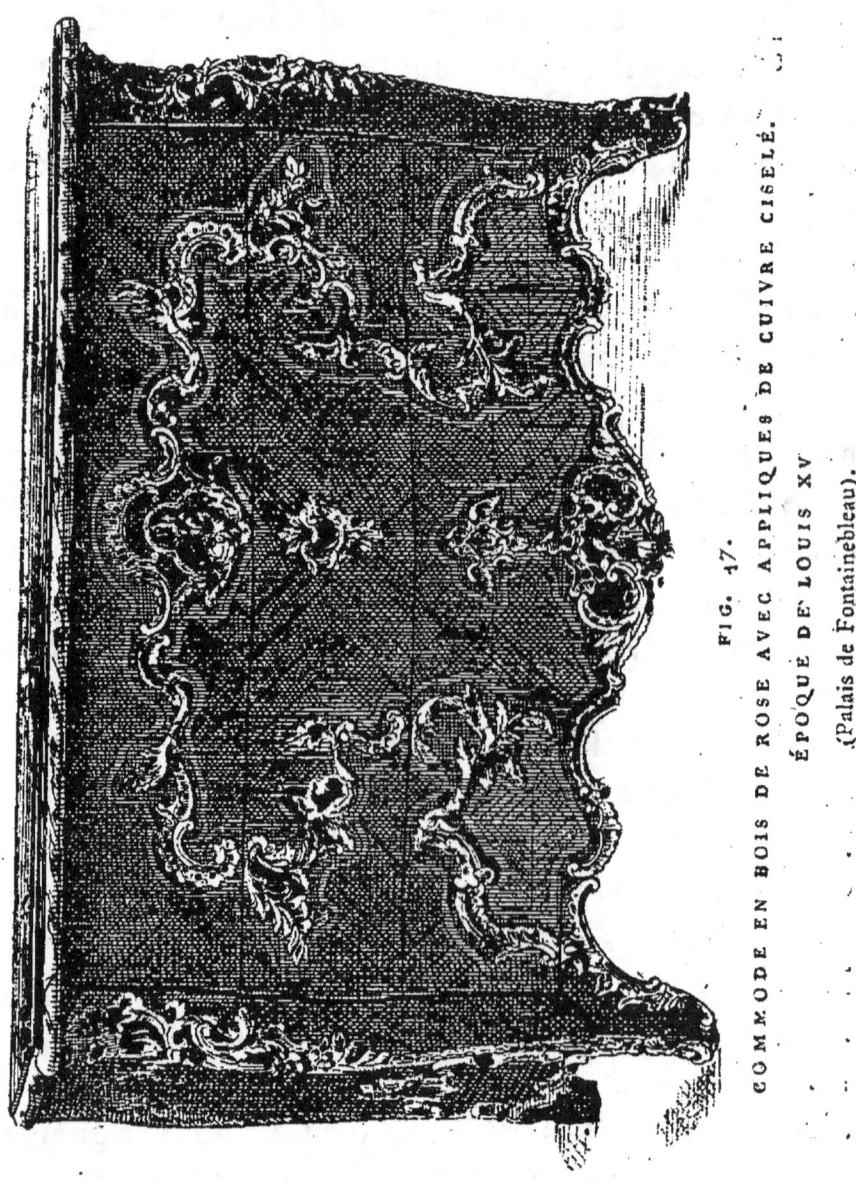

FIG. 17. — COMMODE EN BOIS DE ROSE AVEC APPLIQUES DE CUIVRE CISELÉ.
ÉPOQUE DE LOUIS XV
(Palais de Fontainebleau).

figurent sur les tableaux de la communauté. Nous nous contenterons de dire que, d'après les Tablettes de Renommée, il demeurait rue de Charenton, et qu'il tenait

fabrique et fameux magasins d'ébénisterie. Il faisait précéder son nom de la lettre I, indiquant probablement le prénom d'Ignace, sur les meubles qu'il estampillait. La collection de Sir Richard Wallace renferme plusieurs ouvrages importants de Dubois, qui semblent dater des dernières années du règne de Louis XV. Nous citerons, en première ligne, un bureau avec son écritoire et son cartonnier de bois revêtu d'un vernis vert et enrichi de bronzes dorés. Les quatre pieds de table sont surmontés par des figures accouplées de sirènes ; sur la ceinture est posée une galerie d'oves en bronze, dont on retrouve le modèle sur certaines pièces de Riesener. Le couronnement du serre-papier supporte plusieurs figures représentant l'Amour et Psyché, la Paix et la Guerre. Cet ensemble, un peu criard de ton, a constitué un cadeau royal fait par Louis XV à l'impératrice Catherine de Russie. Dans le même salon est placée une commode élevée sur des pieds ronds, terminés par des figures de sirènes semblables aux précédentes et émergeant d'une niche à coquille. Les panneaux de laque noire qui revêtent ce meuble sont ornés, dans leur milieu, d'un cartouche rectangulaire à bordure de cuivre d'un bel effet décoratif, ainsi que la frise ajourée qui lui sert de ceinture. Les autres meubles de Dubois, que nous avons rencontrés chez M. E. Taigny, chez M. le comte de Greffulhe et chez Sir Richard Wallace lui-même, prouvent qu'il faut le ranger parmi les meilleurs représentants de cette époque de transition qui caractérise les dernières années du règne de Louis XV. Nous ne connaissons que par les mémoires fournis au Garde-Meuble en 1786 le nom

de Sauvage, dont trois commodes, commandées pour l'appartement de la reine à Versailles, furent alors restaurées par l'ébéniste Beneman. Ces meubles, ornés de figures et d'ornements de bronze accompagnés de marqueteries, paraissent avoir été très importants.

Quelques ouvriers habiles se dissimulent derrière des lettres initiales qui n'ont pas encore été expliquées. On connaît un certain nombre de meubles revêtus de marqueterie à losanges, avec des fleurs de bleuet se détachant sur un fond blanc, que l'on croit provenir de l'ameublement de M^{me} Du Barry, à Luciennes. Ce sont des petits bureaux, des guéridons et des meubles d'un usage intime, qui portent, séparées par des fleurs de lis, les lettres R. V. L. C. M. le comte de Greffulhe possède un grand bureau plat, soutenu par huit pieds carrés à cannelures, qui aidera peut-être à percer ce mystère. Il porte, auprès de ces quatre initiales, l'estampille de R. Lacroix, dont on connaît plusieurs commodes assez importantes; mais il faudrait supposer qu'il a existé un ébéniste s'appelant Robert-Victor La Croix et les tableaux de la communauté ne donnent pas de nom semblable. On a vu, à la vente récente du baron d'Ivry, un secrétaire en bois de rose, de forme bombée, garni de beaux cuivres ciselés et revêtu de branchages fleuris, exécutés en bois de violette sur le champ du panneau. Ce joli meuble portait les initiales B. V. R. B., que l'on retrouve sur des commodes et des encoignures de laque ornées de beaux cuivres chantournés, appartenant à M. le marquis de Vogüé ou léguées au South Kensington Museum par M. Jones. Un ébéniste inconnu a laissé sur divers meubles de la-

que avec appliques de bronze du même style les deux lettres F. D., qui n'ont pas encore été interprétées. Nous ne connaissons que par son estampille l'ébéniste Joseph, qui a dû être fort habile, si l'on en juge par les œuvres qu'il a exécutées. Il l'a placée sur deux commodes de laque noire, garnies de bronze, appartenant l'une à M. Stein, l'autre au South Kensington Museum, et sur des meubles d'appui à panneaux de mosaïque en pierres dures, entourés d'encadrements, dans le style de Boulle, qui, après avoir figuré dans la collection du duc d'Aumont, sont maintenant déposés au musée du Louvre. Ces armoires et d'autres pièces moins importantes, que nous avons eu l'occasion de relever, montrent que la vie de Joseph a dû se prolonger jusqu'aux dernières années du xviiie siècle.

L'Encyclopédie de Tomlinson, dans le chapitre spécial à la marqueterie, signale l'ébéniste Cremer comme se servant du procédé de teinture de bois, découvert par M. Boucherie, qui donnait des tons vigoureux; il employait aussi les bois brûlés pour les ombres. Nous n'avons pas rencontré jusqu'ici de meuble qu'on puisse indubitablement attribuer à cet ébéniste; bien qu'une commode du musée du Mobilier national porte une estampille à demi effacée qui semble pouvoir se lire : Cremer ou Cramer. Nous ne connaissons pas non plus de pièce d'ameublement exécutée par André-Jacques Roubo, habitant le faubourg Saint-Jacques, et auteur d'un traité sur l'*Art du menuisier*, dans lequel on trouve les renseignements les plus utiles sur les procédés de fabrication et sur les divers meubles en usage au xviiie siècle. Lorsque Roubo commença la publication de son premier volume, il

n'était encore que compagnon ; il devint maître en 1770. Son aïeul, Claude Roubo mourut en 1765, âgé de quatre-vingt-cinq ans. Roubo nous apprend que Jean Ancelin le jeune, compagnon menuisier (il fut admis à la maîtrise en 1779 et demeurait rue Béthisy), lui avait donné

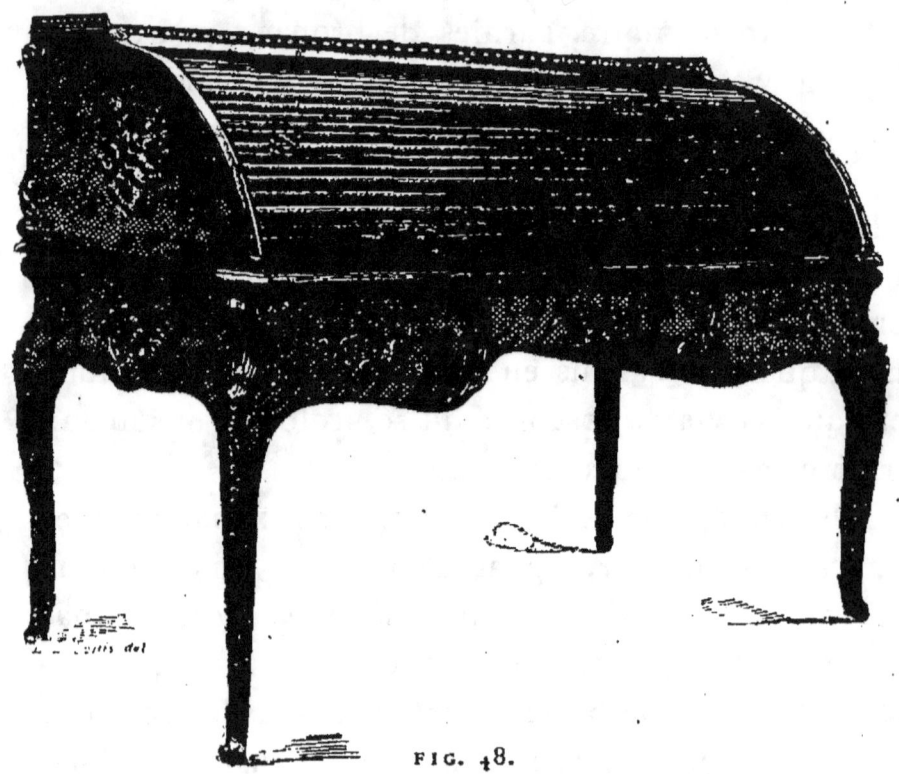

FIG. 48.
BUREAU A CYLINDRE AVEC ORNEMENTS DE CUIVRE CISELÉ
ÉPOQUE DE LOUIS XV
(Banque de France.)

l'idée d'une machine à canneler les bois de placage.

Malgré l'aridité que présentent toujours les listes d'artistes, disparus et oubliés le plus souvent, nous croyons, dans l'intérêt de ceux que préoccupe l'histoire de notre école, devoir citer les noms d'ébénistes dont nous avons rencontré des pièces estampillées, en les faisant suivre de l'indication de leurs demeures et de

la date de leur admission à la maîtrise. Ce sont : Pierre Lathuile, rue Lévêque (8 mai 1837), dont le Garde-Meuble possède une commode en bois d'acajou ; — Jean-Baptiste Hédouin, rue Traversière-Saint-Antoine (22 mai 1738) ; — Pierre Denizot, rue Neuve-Saint-Roch (1ᵉʳ août 1740), représenté dans la collection Jones, au South Kensington Museum, par une charmante petite commode ornée de marqueterie, et dont on a vu un secrétaire à la vente Hamilton ; — Martin Duhamel, rue de la Calandre (17 décembre 1743), renommé pour les boîtes d'horloge enrichies de bronzes; on en voit une au Conservatoire des arts et métiers ; — André-Louis Gilbert, rue Traversière-Saint-Antoine (20 juillet 1844), qui introduisait des figures d'ivoire dans ses marqueteries de bois ; — Claude-Pierre Lebesgue, rue Saint-Nicolas, faubourg Saint-Antoine (6 mai 1750), ancien député de la communauté ; — Pierre Remy, rue Poissonnière (8 mai 1750), habile sculpteur de siéges et de consoles ; — Gilles Petit, rue Princesse (26 juillet 1752), ancien député, qui a fait de petits bureaux de dames ; — Jean-Jacques-Baptiste Tillard, rue de Cléry (26 juillet 1752), sculpteur de fauteuils et de siéges ; — Louis-Charles Carpentier, rue de Cléry (26 juillet 1752). On connaît de ce sculpteur deux grands ameublements, qu'il avait exécutés pour le château d'Hénonville, d'où ils étaient passés dans la collection du baron d'Ivry ; — Jean-Charles Ellaume, rue Traversière-Saint-Antoine (6 novembre 1754), auteur de bureaux plats ornés de bronzes ; — Jean-Baptiste Boulard, rue de Cléry (17 avril 1755), député, dont il nous est parvenu beaucoup de meubles en bois sculpté ; — Jean-

Henri Nadal, rue de Cléry (22 septembre 1756), également sculpteur, qui marquait les bois de ses fauteuils : Nadal l'aîné; — François-Adrien Mondon, rue de Charenton (31 décembre 1757), dont M. Joyant a acquis une commode de forme Régence, ornée de belles consoles d'angle à masques de femme, en cuivre ciselé ; — P.-N. Pasquier, rue des Fossoyeurs (23 juillet 1760; sa veuve exerçait encore en 1789). Le catalogue de la vente Hamilton décrit un secrétaire portant son estampille, en ajoutant qu'il avait été exécuté pour Mme Du Barry. — Louis Delanoy, rue des Petits-Carreaux (27 juillet 1761), sculpteur pour meubles; — Sulpice Brizard, rue de Cléry (13 février 1762), autre sculpteur pour sièges et canapés; — François Reizell, rue du Petit-Lion-Saint-Germain (29 février 1764), qui a exécuté divers meubles, les uns dans le style de Louis XV, les autres dans le goût de Delafosse; — Jacques-André Fromageau, rue Bergère (24 juillet 1765). Il est indiqué dans les Tablettes royales de Renommée comme ébéniste de renom, grande rue du faubourg Saint-Antoine, tenant fabrique et magasin de toutes sortes de meubles précieux, et envoyant en province et à l'étranger. Nous avons vu une pièce estampillée : Fromageau, qui ne répond pas à cette recommandation. Peut-être n'était-elle pas du même ébéniste? — Pierre Pionniez, rue Michel-le-Comte (14 août 1765); le musée de South Kensington s'est enrichi d'un charmant petit secrétaire orné de plaques de vieux Sèvres et provenant du legs Jones, dû à cet excellent fabricant; — Louis Foureau, faubourg Saint-Denis (27 novembre 1755), qui signait Foureau jeune; — François-Gaspard Teuné, rue de Charonne

(29 mars 1766) ; — François Rubestuck, rue de Charenton (7 mai 1766), bon marqueteur ; — Louis Gillet, rue Guérin Boisseau (4 juin 1766) ; — Jean-Stumpff, rue Saint-Nicolas, faubourg Saint-Antoine (27 août 1766) ; — Pierre Mantel, rue de Charenton (1er octobre 1766) ; qui ne paraissent pas avoir fait autre chose que de la bonne fabrication courante ; — Alexandre-Roch Tricotel, faubourg Saint-Antoine (14 février 1767), dont quelques marqueteries de bois incrusté d'ivoire, représentant des personnages de style allemand, portent le monogramme M. W. ; — Pierre Othon, rue des Vieux-Augustins (8 janvier 1760), sculpteur pour meubles ; — Pierre Garnier, rue Neuve-des-Petits-Champs (31 décembre 1742), cité dans les Tablettes de Renommée comme excellent ébéniste, vivait encore en 1787. Il mérite une mention spéciale, tant à cause de sa fabrication soignée que du nombre considérable de pièces qu'il a produites. Le marquis de Wesminster possède de lui deux belles encoignures, dont les panneaux de marqueterie sont entourés de bronzes finement ciselés. Le meuble le plus fini que nous connaissions de P. Garnier qui, vers la fin de sa carrière abandonna le style Louis XV, est une petite table carrée dont les quatre pieds en cuivre ciselé encadrent deux tablettes, l'une de marbre et l'autre de porcelaine de Sèvres portant le chiffre de 1759. Ce précieux spécimen du luxe féminin en France fait partie du legs Jones ; il en existe une répétition non signée chez Sir Richard Wallace ; — Charles Besson, rue Neuve-Saint-Martin (5 juillet 1758) ; — Nicolas Petit, faubourg Saint-Antoine (21 janvier 1661), syndic de la

communauté en 1784. Il assista, en 1780, au mariage de son confrère Jean Pafrat, en qualité de témoin. Petit est l'un des meilleurs ébénistes qui aient travaillé dans la seconde moitié du XVIIIe siècle; la majeure partie de ses œuvres, qui sont assez nombreuses, montrent chez lui la recherche du style antique, adoptée par les artistes de l'époque de Louis XVI. Les pièces les plus importantes qu'il ait signées sont deux meubles d'appui en ébène, avec des panneaux de laque noire garnis de cuivres ciselés, dont

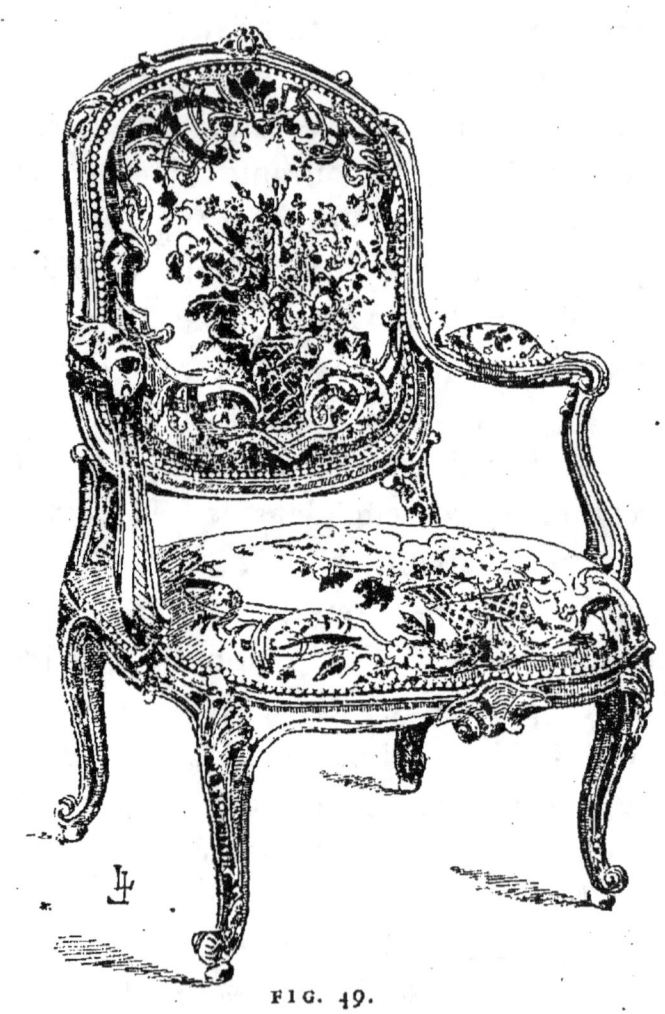

FIG. 49.
FAUTEUIL GARNI DE TAPISSERIE DE BEAUVAIS;
ÉPOQUE DE LOUIS XV.

l'un fait partie du legs Jones, et l'autre de l'ameublement de Buckingham Palace, ainsi que deux boîtes identiques de régulateur en bois de rose, ornées de marqueterie et surmontées de fleurs de tournesol,

conservées : la première au Conservatoire des arts et métiers, et la seconde chez S. M. la Reine, à Londres ; — François Bayer, rue du Vieux-Colombier (5 décembre 1764), ébéniste et marqueteur; M. P. Mantz nous a appris qu'il travaillait encore en l'an XI ; Guillaume Kemp, rue de la Roquette (3 octobre 1764), très habile marqueteur, que nous trouverons postérieurement employé avec Beneman dans les travaux commandés par le Roi; — Georges Jansen (8 avril 1747); — Jacques-Laurent Cosson, rue de Charenton (4 septembre 1765) ; Daniel Deloose, rue Saint-Nicolas (1767), trois marqueteurs dont on trouve les estampilles réunies sur une table de la collection Jones ; — Louis-Hyacinthe Delion, rue Saint-Sauveur (4 septembre 1766, sculpteur d'un tabouret de la collection d'Ivry ; — Pierre Bernard, rue de Lappe (24 janvier 1766), sculpteur de meubles; — Joseph Canabas, faubourg Saint-Antoine (1er août 1766); — Pierre-François Guignard, rue de la Roquette (21 janvier 1767), dont une commode de laque à montants terminés par des faisceaux de licteur, appartenant au ministère des finances, vient prouver qu'il vivait encore à l'époque de la Révolution ; — Nicolas Lainée, rue Geoffroy l'Asnier (22 juin 1768) ; — Claude-Mathieu Magnien (17 avril 1771), dont voici l'adresse imprimée au revers d'une carte à jouer, qui nous est communiquée par M. le baron Pichon : « Grande rue du faubourg Saint-Antoine, au nom de Jésus, à droite en entrant par la porte Saint-Antoine. Magnien, ébéniste ; son atelier est dans le grand passage, en face des Quinze-Vingts. Il tient aussi magasin de toutes sortes de meubles, à Paris ; » — Adrien-Pierre Dupain,

rue de Charonne (16 décembre 1772), a fait beaucoup de meubles sculptés; — Charles Topino, rue du faubourg Saint-Antoine (14 juillet 1773), parent du peintre conspirateur Topino Lebrun, et qui a laissé plusieurs pe-

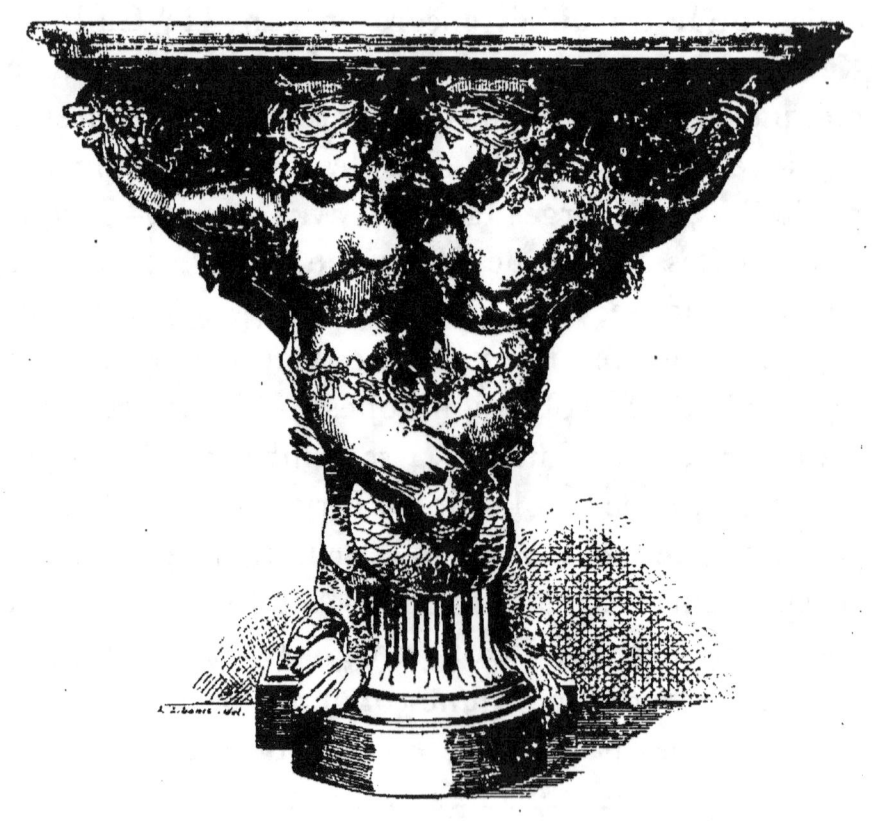

FIG. 50. — CONSOLE EN BOIS SCULPTÉ ET DORÉ AVEC TABLETTE EN MOSAÏQUE DE PIERRES DURES; ÉPOQUE DE LOUIS XV.
(Palais de Compiègne.)

tites tables ornées de bouquets de fleurs en marqueterie; — Antoine Héricourt, faubourg Saint-Honoré (20 octobre 1773), syndic de la communauté en 1786; — Godefroy Dester, faubourg Saint-Antoine (27 juillet 1774), avait exécuté un meuble vitrine pour la chambre de Voltaire, au château de Villette; — Jean Erster, rue

des Jardins (4 mai 1774) ; — Ferdinand Bury, *au fond de Tarabie* (27 juillet 1774); — Louis Aubry, rue de Grammont (31 août 1774), commodes garnies de beaux cuivres dans le goût de Delafosse ; — André-Nicolas Louis, rue Neuve-Saint-Laurent (2 mai 1775) et Jean-Baptiste Lelarge, rue de Cléry (1er février 1775), sculpteurs pour meubles; — Christophe Wolff, rue Neuve-Saint-Denis (10 décembre 1775), et Pierre Mary Mewesent, Faubourg Saint-Antoine (29 mars 1766), qui ont fait de charmants bureaux.

Cette liste, quoique bien longue, serait incomplète, si l'on n'y ajoutait les ébénistes dont nous avons relevé les noms sans avoir recueilli sur eux de détails biographiques. Jacques d'Autriche, qui a décoré de marqueteries à sujets de fleurs des commodes portant des appliques de bronze d'après les gravures de Delafosse. L'almanach de 1782 dit que sa veuve exerçait sa profession dans le faubourg Saint-Antoine. Un Delorme, ébéniste, dont il est impossible de préciser l'atelier, au milieu de tous ses confrères qui ont porté le même nom, a signé de charmantes tables à ouvrage à dessus de marqueterie à fleurs sur fond de bois de rose, sans y ajouter l'indication de son prénom. Un de ces meubles a fait partie de la collection Double ; l'autre est chez M. Henri Lavoix. On connaît également de lui des commodes qui rappellent les formes de la Régence. Peut-être est-ce Adrien Delorme, demeurant rue du Temple, et juré de la corporation d'après l'*Essai général d'indication* (?). Marbré, fournisseur des Menus-Plaisirs, demeurant rue Saint-Honoré en 1771 ; J.-B. Foulet, qui travaillait dans les premières années du règne de

Louis XVI; G.-F. Normand, inventeur du fauteuil de Voltaire provenant du château de Villette et conservé à l'hôtel Carnavalet; J.-B. Tuard, duquel on trouve plusieurs commodes à marqueterie et des meubles de laque avec des bronzes soignés; Marchand, menuisier ébéniste, auquel les maîtres-fondeurs font défenses, en 1756, d'employer le fondeur Bonnière pour ses appliques sans avoir soumis ses ouvrages à la communauté; D. Genty, qui a signé une délicieuse table ronde, en bois de satiné, à pieds arqués et à tablette en porcelaine tendre de Sèvres, appartenant à M. le baron Adolphe de Rothschild; Carel, dont nous avons vu quatre grandes encoignures à buffet, décorées de marqueterie à fleurs sur un fond plein de bois d'acajou, dans le style chantourné de Louis XV; L. Cresson, habile sculpteur pour meubles; Balthazard Lieutaud, horloger, rue d'Enfer, renommé pour les boîtes de montre et de pendule et pièces de fonte en couleur (Tablettes royales de Renommée); sa veuve tenait son commerce, en 1789, rue d'Enfer en la Cité, et d'après Alexandre Lenoir, la maison existait encore en 1807. Plusieurs de ses régulateurs nous sont parvenus; il en existe un au palais de Versailles, qui se trouve répété, avec des variantes, dans la collection Jones, au South Kensington Museum et dans des collections particulières.

§ 3. — LES SCULPTEURS ORNEMANISTES VERBERCKT ET MAURISAN

Parmi les derniers noms qui viennent d'être cités, nous avons trouvé plusieurs sculpteurs sur bois auxquels avaient été commandés les meubles des maisons

royales ; il nous reste à connaître les artistes chargés de décorer les lambris de ces résidences. Celui dont le nom revient le plus souvent dans les comptes des Bâtiments est Jacques Verberckt, né à Anvers en 1704, et mort à Paris en 1771. Il était agréé à l'Académie de peinture et de sculpture et exécuta ou dirigea la plus grande partie des sculptures décoratives faites à Versailles pendant le règne de Louis XV. D'abord associé avec le sculpteur Jules Dugoulon, il continua seul, après la mort de ce dernier, les travaux qu'ils avaient entrepris conjointement. Verberckt attaquait indifféremment le marbre, le bois et le cuivre, et ses œuvres sont traitées avec le ciseau le plus délicat. Il fut employé par la marquise de Pompadour à la décoration de son château de Bellevue, avec un autre ornemaniste très habile, Maurisan, élève de son père et sculpteur des bordures des tableaux du Roi. Le comte d'Hoym, célèbre bibliophile et ministre de l'électeur de Saxe à Paris, avait commandé à Maurisan plusieurs bordures et des consoles en bois sculpté et doré[1], pour placer les curiosités de son cabinet. Le ministère des affaires étrangères lui avait également demandé des cadres pour les portraits du Roi et de la Reine. Les sculpteurs Rousseau, le père et le fils, furent employés à Bellevue, ainsi qu'aux lambris et aux ornements de Versailles. En même temps qu'eux, les artistes Berja, Gervais, Haize, Herpin, Magnonais et Monthéant figurent sur les états de payement des Bâtiments. En 1769, l'expert

1. Voy. le baron Pichon. *La vie du comte d'Hoym*, publiée par la Société des bibliophiles français

Remy rédigeait le catalogue de la vente du sculpteur Cayeux, membre de l'Académie de Saint-Luc, mais on n'y rencontre aucun renseignement sur les ouvrages de cet artiste, renommé dans son temps et qui avait été employé à Versailles. Les bordures des portraits et des tableaux du Roi fournissaient à plusieurs artistes l'occasion de se signaler. Nous ajouterons aux noms que nous avons déjà donnés ceux du sculpteur Robinot qui exécuta, en 1755, un beau cadre pour le portrait du Roi, destiné à Saint-Cyr, et doré par Bouret; de Poulet ancien directeur et garde de l'Académie de Saint-Luc, qui entoura de bordures les portraits du Dauphin[1]; de Nicolet maître découpeur et sculpteur des cadres du Roi; de Liot fournisseur de bordures pour la cour; de Le Grand sculpteur, demeurant rue des Jeûneurs; de Guibert sculpteur d'Avignon, auquel furent commandés les encadrements des marines de Joseph Vernet, son beau-frère; de Francastel; de Renaudin rue du Petit-Lion, et de Tremblin, peintre et sculpteur du Roi qui de 1738 à 1748, livra des bordures très importantes pour les portraits du cardinal de Fleury, du Roi et des membres de la famille royale, envoyés en présent aux souverains étrangers.

Pour l'exécution des lambris du charmant pavillon de Luciennes, M^{me} du Barry s'adressa au sculpteur Guichard, à Lebas, à Thibaut et à Lanoix, menuisiers en meubles; nous avons déjà rencontré ce dernier sous le nom de Delanois. Le doreur Cagny était chargé de revêtir d'une couche d'or les sculptures et les ornements

1. Voy. Courajod. *Le journal de Lazare Duvaux.*

de ces artistes. Ce sont les seuls ébénistes-menuisiers qui se rencontrent dans les comptes de Mme du Barry[1]. On sait qu'à l'exemple de la favorite sa devancière, qui s'approvisionnait chez Lazare Duvaux, son mobilier avait été fourni par le marchand Poirier, lequel se gardait bien de laisser sur les pièces qu'il vendait, le nom des fabricants auxquels il s'adressait pour garnir ses magasins. L'ameublement de Luciennes était le plus luxueux que l'on eût vu jusque-là et les moindres détails étaient dignes des merveilleuses ciselures de Gouthière, qui en avait exécuté presque tous les ornements. Réservé, à l'époque de la Révolution, pour faire partie du Museum national, il eut à subir plus tard des détournements qui privèrent la France de ces trésors artistiques. Dans ces dernières années, MM. les barons de Rothschild sont parvenus à faire revenir en France quelques pièces très importantes, notamment une commode et une table ornées de délicates peintures, chefs-d'œuvre de la manufacture de Sèvres[2], qui comptaient parmi les meubles les plus rares de la comtesse.

Les consoles et les tables de bois sculpté du règne de Louis XV peuvent lutter sans désavantage avec celles du siècle précédent. Ce qu'elles ont en moins, au point de vue de la largeur et de l'harmonie des lignes, elles le rachètent par la légèreté et la grâce. C'est parmi les sculpteurs que nous venons de signaler qu'il

1. Charles Vatel. *Histoire de Mme du Barry.*
2. Voy. baron Davillier. *Les Porcelaines de Sèvres de Mme du Barry*; baron Pichon. *Notes sur l'inventaire de Mme du Barry.*

faudrait chercher les créateurs de tant d'ouvrages charmants. Parmi les spécimens qui nous restent de cette époque, nous citerons trois meubles appartenant à

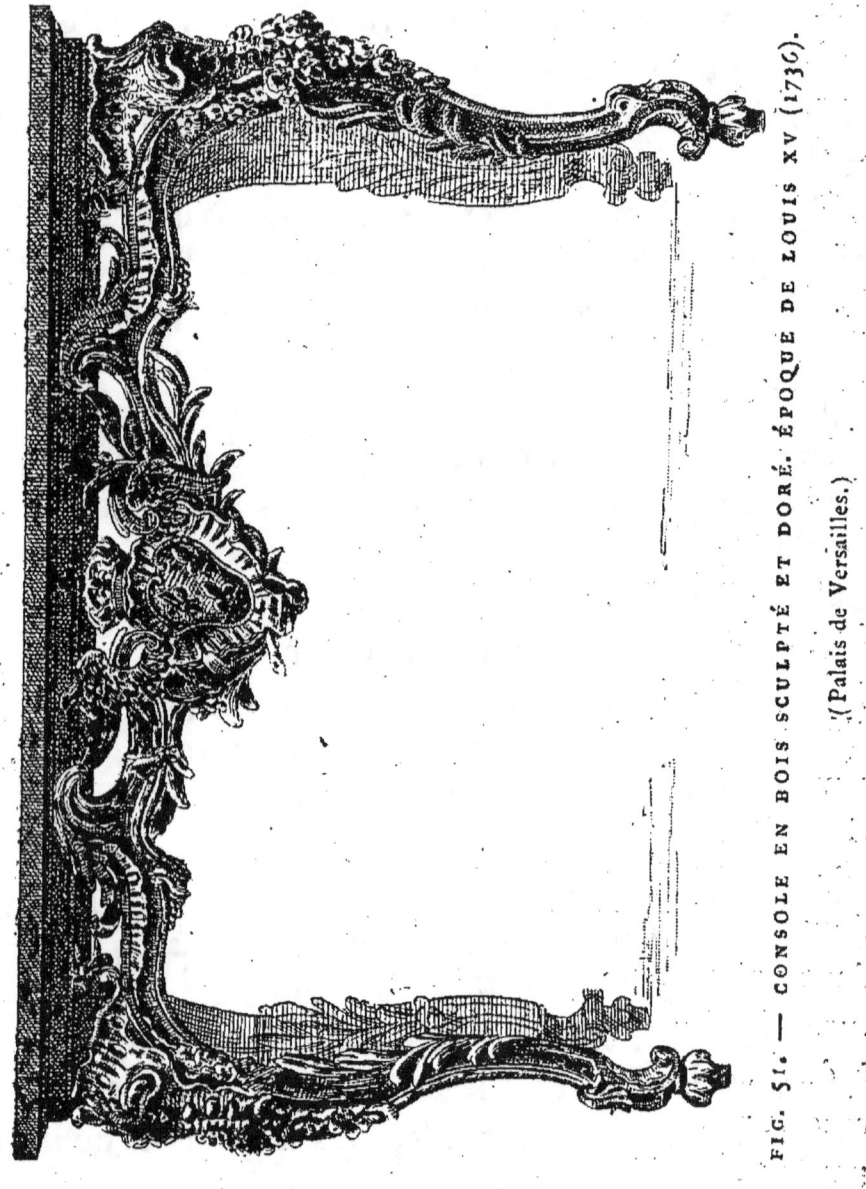

FIG. 51. — CONSOLE EN BOIS SCULPTÉ ET DORÉ. ÉPOQUE DE LOUIS XV (1736).
(Palais de Versailles.)

nos palais nationaux et qui avaient été envoyés à l'Exposition rétrospective de l'histoire du Mobilier. Le premier est une console de milieu, faisant partie d'un

ensemble composé de cinq pièces aux armes royales, et dont les tablettes sont recouvertes de plans des châteaux royaux en stuc peint, exécutées en 1736 par le géographe Andrieux de Benson, et par Ducy. La composition de cette table, soutenue par des pieds chantournés à tiges de roseau, est évidemment inspirée par le dessinateur du cabinet du Roi, Meissonnier, et cependant on y retrouve une harmonie générale qui rappelle les œuvres vigoureuses de Robert de Cotte. Après la mort de Meissonnier, Sébastien-Antoine Slodtz fut nommé dessinateur de la chambre et cabinet du Roi, et il composa, avec l'aide de son frère Dominique, des projets nombreux de décorations pour les fêtes publiques et pour les appartements, dans le style de son prédécesseur.

On avait emprunté, en 1882, au salon du Conseil du palais de Fontainebleau, une console d'applique qui montre jusqu'où était descendu le goût français, à l'instant où la réaction en faveur de l'antique vint ramener l'art dans sa voie. Les peintures du salon du Conseil remplissent une des meilleures pages de l'histoire de Boucher, admirable et inépuisable décorateur dont l'influence fut immense sur l'école française. Pendant près d'un quart de siècle, il fournit les manufactures de Beauvais et des Gobelins de cartons destinés à être traduits en tapisserie, en même temps que les amateurs se disputaient ses pastorales galantes et ses paysages, touchés avec un pinceau d'une légèreté inimitable. L'imitation du maître eut pour conséquence regrettable de jeter l'école dans le faux et dans la recherche du bizarre, en s'éloignant chaque jour de la nature.

Cette tendance s'accuse ouvertement dans le recueil des gravures publiées par le sieur Boucher fils, d'après les différentes pièces du mobilier contemporain. Quelques-unes de ces compositions sont assez originales, mais la plupart, d'ailleurs gravées sans talent, n'offrent d'intérêt

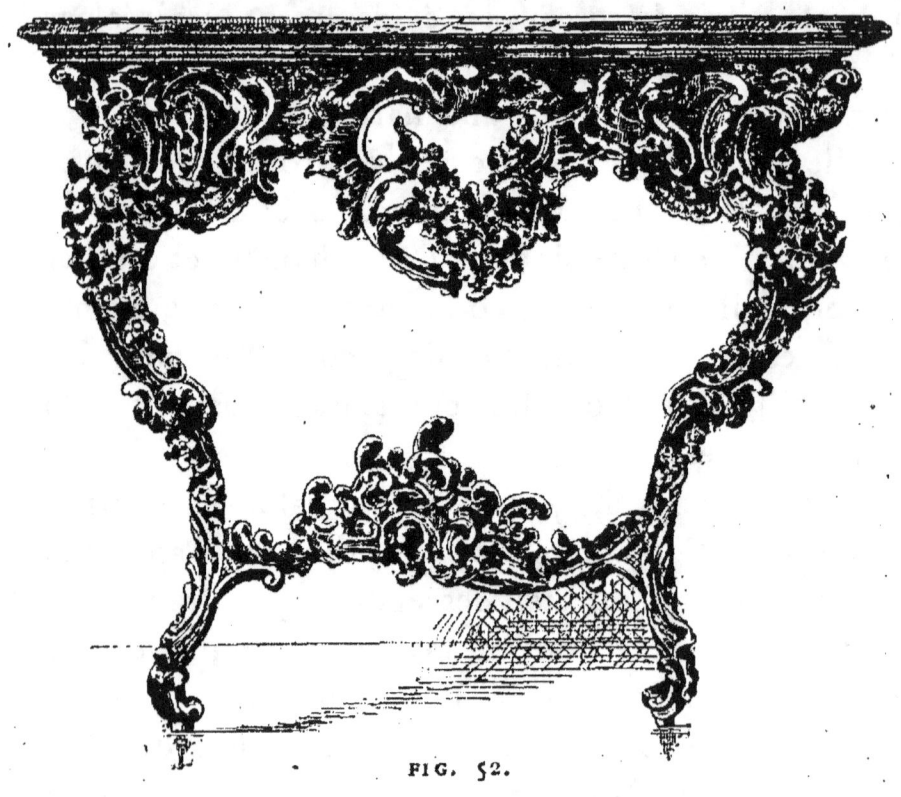

FIG. 52.

CONSOLE EN BOIS SCULPTÉ ET DORÉ; STYLE DE BOUCHER.

(Palais de Fontainebleau.)

qu'aux curieux désirant connaître les détails, variés jusqu'à l'infini, de l'ameublement du xviii^e siècle. La console décorant l'un des trumeaux du salon de Fontainebleau est, malgré ces critiques générales, une des plus remarquables productions que l'on ait conservées de l'école de Boucher, et l'on a peine à penser qu'on ait

pu assouplir le bois au point de lutter avec la délicatesse des bronzes ciselés par les Caffieri. Une troisième console d'applique provenait du palais de Compiègne. Elle est supportée par un pied unique, autour duquel vient s'enrouler la partie inférieure de deux figures de sirènes dont les bras soulèvent une tablette recouverte d'une mosaïque de pierres dures, à bordure de fleurs sur un champ de papillons et d'oiseaux. Ce meuble appartient à la dernière époque de Louis XV, où l'étude de l'antique ravivée par les architectes Gabriel, Antoine, Louis et Soufflot, et par l'école de France à Rome, venait apporter des modèles plus simples et mieux pondérés.

Les comptes royaux donnent les noms des tapissiers Deshayes, Gamard, Lequeustre, en qualité de fournisseurs ordinaires du Garde-Meuble. Sallior avait vendu, en 1751, une série considérable de meubles pour le château de Marly et pour celui de Madrid.

§ 4. — LES PEINTRES-VERNISSEURS MARTIN.

Une branche spéciale de l'art a pris naissance en France pendant le xviiie siècle, et ne lui a pas survécu. Nous voulons parler du vernis découvert par Martin, afin d'affranchir notre industrie du tribut payé à l'extrême Orient pour ses laques, si recherchés par les curieux du temps. Ce n'était pas, à proprement parler, une invention nouvelle, car dès les premières années du règne de Louis XIV on constate des tentatives faites pour imiter les vernis du Japon. Les inventaires dressés à la mort de ce monarque décrivent une telle quantité de cabinets et de meubles enrichis de laques, qu'il faut

bien admettre que tous n'avaient pas été importés par le commerce, et qu'une bonne partie avait été fabriquée en France. On sait également que le fameux Huygens avait appliqué le vernissage à la tabletterie et aux pâtes moulées. Il existe de nombreux panneaux

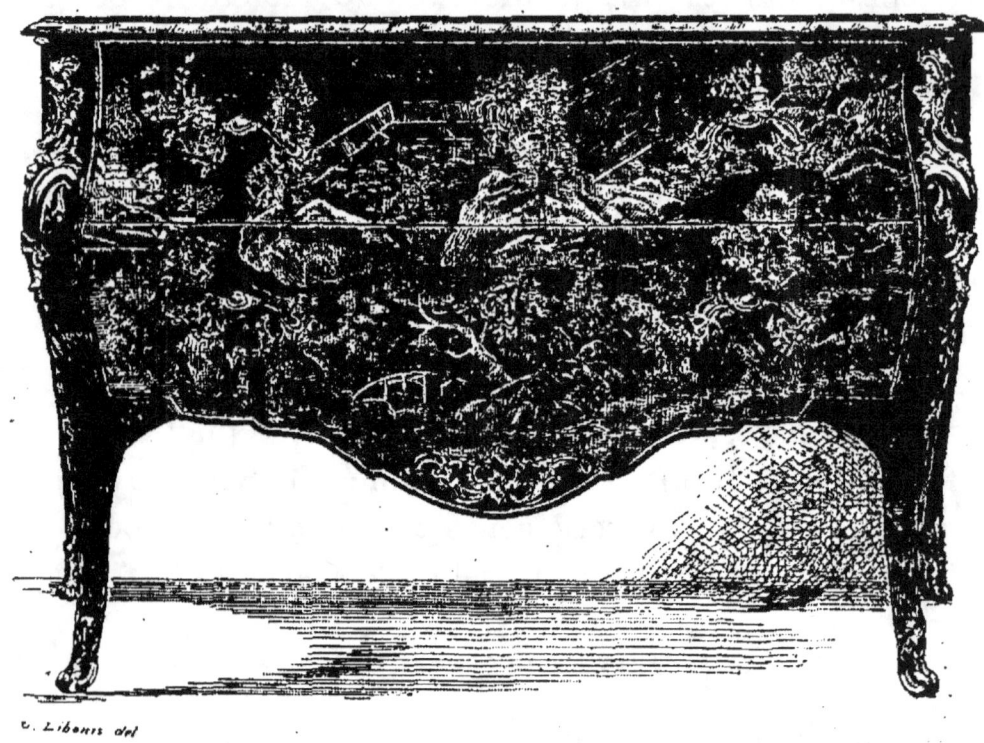

FIG. 53. — COMMODE EN VERNIS MARTIN, AVEC ORNEMENTS DE CUIVRE CISELÉ.

(Palais de Fontainebleau.)

enrichis de peintures exécutées sur fond d'or et vernies pour la décoration des appartements et même du mobilier; mais ce ne sont pas encore des véritables vernis destinés à rappeler les produits orientaux. Les frères Audran, habiles graveurs et dessinateurs féconds, demeurant au Luxembourg, exécutaient des

ouvrages de dorure d'or bruni, pour lesquels ils avaient obtenu un privilège. Tous les curieux connaissent ces légères figures peintes sur fond d'or qui décorent des lambris, des clavecins du temps de Louis XIV, et dont on ne peut trop admirer l'effet décoratif. Une des premières indications d'un travail de vernis se trouve dans le *Livre commode* de Pradel, publié en 1692, et si précieux pour l'état des sciences et des arts à la fin du xviie siècle. Il signale Le Roy à l'entrée du faubourg Saint-Antoine, vis-à-vis le Croissant, comme peignant toutes sortes de meubles en vernis de la Chine. Il ajoute que Langlois père et fils aîné font des paravents et cabinets façon de la Chine d'une façon supérieure ; ils demeuraient grande rue Saint-Antoine, près celle de Charonne. Langlois le cadet, rue de la Tixeranderie, chez M. Perducat, chirurgien, excellait pour les figures et ornements de la Chine. En 1655, Louis le Hongre enrichissait de peintures de vernis deux cabinets à Versailles, et il exécutait des peintures du même genre à Versailles (Comptes des Bâtiments du Roi). Martin Dufaux est porté sur ces comptes pour des travaux similaires. La tentative des Martin avait donc eu des précurseurs dont il serait facile de grossir le nombre par des recherches plus suivies. Leur véritable mérite est d'avoir perfectionné les procédés employés par leurs devanciers et d'avoir donné une grande extension à cette nouvelle production de l'art industriel.

La famille des Martin, sur laquelle il reste beaucoup à apprendre, était sortie du faubourg Saint-Antoine. Étienne Martin, tailleur d'habits, époux de Claude Glau, devint le père de quatre fils : Guillaume, Simon-

Étienne, Julien et Robert, qui furent tous maîtres peintres-vernisseurs. Comme les artistes que nous avons précédemment cités, les Martin se proposaient simplement d'imiter les laques de Chine. C'est en travaillant à surprendre les procédés orientaux qu'ils découvrirent la composition nouvelle, qui obtint immédiatement une vogue inouïe. Ils l'appliquèrent d'abord à la décoration des carrosses et des chaises à porteurs; mais bientôt elle s'étendit aux meubles et à tous les ustensiles de la vie privée. Deux arrêts du Conseil, en date du 27 novembre 1730 et du 18 février 1744, permirent à Simon-Étienne Martin le cadet, exclusivement à tous autres, à l'exception de Guillaume Martin, l'aîné de la famille, de fabriquer pendant vingt ans toutes sortes d'ouvrages en relief de la Chine et du Japon ; en 1748, leurs divers établissements furent déclarés : Manufacture Nationale. Ces fabriques étaient au nombre de trois : faubourg Saint-Martin, faubourg Saint-Denis et rue Saint-Magloire. Les frères semblent avoir vécu et travaillé ensemble. L'aîné, Guillaume, qui avait épousé Marie Lamy, demeurait encore, en 1713, dans le faubourg Saint-Antoine et prenait le titre de maître-peintre, lorsqu'il fit baptiser son fils Guillaume-Jean Martin. Ce dernier, à l'âge de dix-huit ans, épousa, en 1731, Claude-Marguerite Rousseau, en présence d'Étienne Martin, maître-peintre, demeurant faubourg Saint-Martin, et de Julien Martin, maître-peintre, demeurant faubourg Saint-Laurent, ses deux oncles paternels. Robert Martin, le plus jeune des quatre frères, le seul dont on connaisse la date de naissance (1706), épousa en 1733, à l'église de Saint-Laurent, devenue la paroisse

de la famille, Marie-Jeanne-Geneviève Papillon, en présence de ses frères Guillaume, Julien et Étienne-Simon Martin. Il mourut rue du faubourg Saint-Denis, le 3 avril 1765, âgé de cinquante-neuf ans. L'acte mortuaire qui fut dressé en cette circonstance à Saint-Laurent lui donne le titre de peintre-vernisseur du Roi. Robert Martin laissait trois fils : André-Germain, Jean-Alexandre et Antoine-Nicolas. Deux d'entre eux seulement embrassèrent la profession de leur père; ce sont Jean-Alexandre, qui se mariant à l'âge de vingt-neuf ans, en 1767, s'intitula : Vernisseur du roi de Prusse, fils de feu Robert Martin, et Antoine-Nicolas Martin, peintre, qui se maria la même année que son frère.

Les quatre membres de la famille exécutaient conjointement les différents travaux qui leur étaient demandés de tous les côtés ; il en résulte qu'on ignore ce qu'il faut attribuer spécialement à chacun d'eux. L'un de ces vernisseurs fut employé de 1749 à 1756 à des peintures exécutées dans les appartements du Dauphin et de la Dauphine, à Versailles. A ce moment, on détruisit les beaux ouvrages que Boulle avait faits pour les cabinets du fils de Louis XIV, et on les remplaça par une décoration nouvelle, plus en rapport avec la mode du jour. Les Martin y peignirent en vert un cabinet pour le Dauphin et une autre pièce décorée de fleurs et d'oiseaux en miniature, mêlés à des cartouches dans le goût de Bérain. La promptitude avec laquelle ces travaux avaient été exécutés entraîna leur destruction ; il fallut les remplacer par des sculptures peintes en relief et vernies, se détachant sur des encadrements et

sur un fond de menuiserie de couleur blanche. Ces ornements ont disparu à leur tour, faute d'entretien et par suite des travaux de restauration du château sous le roi Louis-Philippe ; à peine en retrouve-t-on quelques

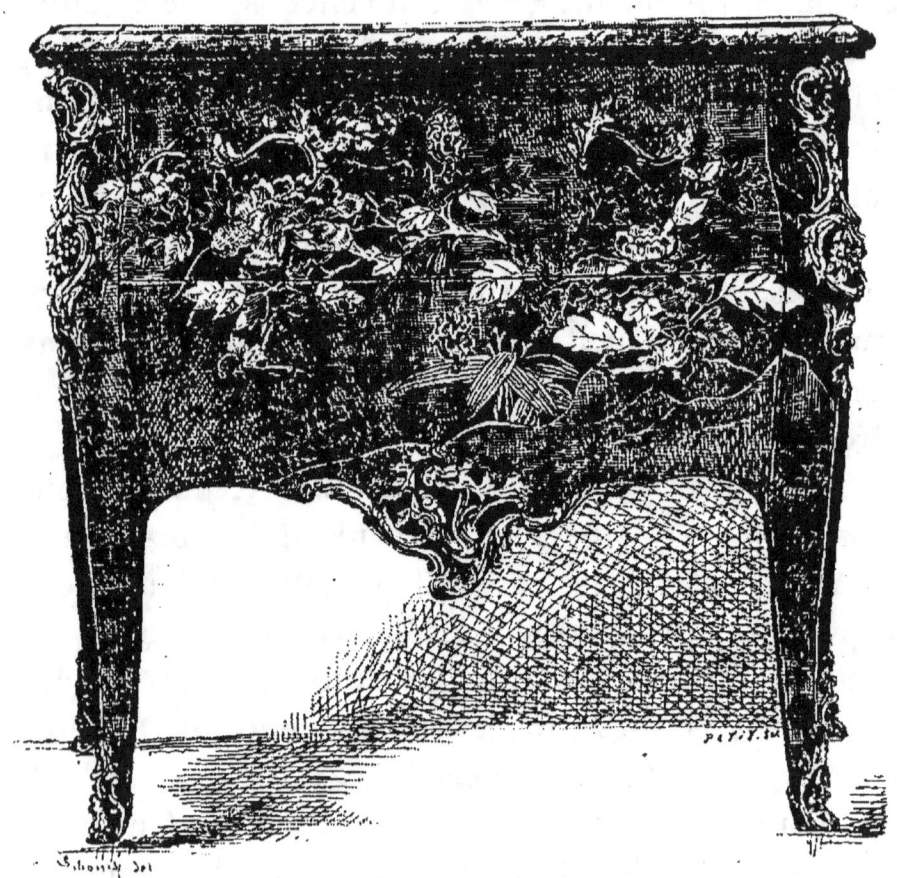

FIG. 54. — COMMODE EN VERNIS MARTIN
AVEC APPLIQUES DE BRONZE.

(Palais de Fontainebleau.)

traces sous le badigeon qui couvre les boiseries. Peu de temps après, ils peignirent le cabinet de Madame Victoire. La marquise de Pompadour, cette grande bâtisseuse, s'adressa également à l'un des Martin pour les embellissements de son château de Bellevue. Vers 1752,

le vernisseur employé par elle toucha 58,208 francs pour ces travaux. En même temps, Lazare Duvaux lui vendait sans relâche des meubles, des boîtes et des ustensiles de toute sorte, sortant des ateliers de ces vernisseurs, auxquels fut confiée, à diverses reprises, la restauration des laques du Japon dont la favorite possédait une immense collection.

Les auteurs du temps, qui ont si souvent parlé des vernis Martin, les uns pour en faire la dernière expression du luxe, les autres les proscrivant comme signe de la dégénérescence des mœurs, nous donnent parfois des renseignements sur cette fabrication. Mme de Graffigny, décrivant en 1738 les appartements de Mme du Chatelet à Cirey, dit qu'un des plafonds était peint et verni par un élève de Martin, qui y travaillait depuis trois mois. Elle ajoute que le château renfermait des encoignures admirables de laque. Voltaire, qui présidait avec la marquise à ces embellissements, était lui-même très enthousiaste de l'art des Martin.

Il semble qu'après la mort des frères Martin leurs fils se séparèrent. On trouve, en effet, dans le *Géographe parisien* de 1769, que la manufacture pour les beaux vernis était faubourg Saint-Martin et rue Saint-Merri, à l'hôtel Jabach. Sur l'*Essai général d'indication* de la même année sont portés deux Martin, peintres pour les voitures, l'un faubourg Saint-Martin et l'autre faubourg Saint-Denis ; c'étaient encore les anciennes manufactures de la famille. La décoration des carrosses était toujours la principale occupation de ces vernisseurs.

Dans l'acte de décès de Robert Martin, son fils Jean-Alexandre prit le titre de vernisseur du roi de Prusse.

Ce n'était pas une fonction honoraire ; il fut appelé à Sans-Souci par le grand Frédéric et peignit, dans le nouveau palais, le cabinet tout entier du roi. Les résidences de Sans-Souci et de Potsdam sont, en grande partie, l'œuvre d'artistes français que ce prince avait fait venir à sa cour. Il recherchait les tableaux de Watteau et de son école, en même temps qu'il demandait à Boucher des modèles pour les montures des vases précieux, actuellement conservés dans les pièces de Sans-Souci. Amédée Van Loo peignait les cartons de ses tapisseries. Pesne faisait les portraits de la famille royale, tandis que Coustou, Vassé et Pigalle lui envoyaient leurs meilleurs marbres. Un autre vernisseur parisien, le sieur Chevalier, fut chargé de décorer un second cabinet de forme ovale, dans le même château. Enfin et pour montrer la promptitude avec laquelle l'esprit germanique a su, à toutes les époques, s'assimiler les découvertes françaises, la quatrième chambre de l'ancien château de Sans-Souci est décorée d'un beau vernis à la Martin, dont les ornements sont tous en relief : ce sont des fleurs, des oiseaux et des fruits, tous coloriés d'après nature sur un fond jaune et très bien exécutés par Oppenhaupt le jeune[1]. Ces produits de l'art du vernisseur sont les mieux conservés qui existent, et ceux qui voudraient connaître le caractère des œuvres décoratives des Martin devront faire un voyage en Prusse ; notre pays ayant laissé disparaître les beaux spécimens qu'il possédait de cette fragile composition.

La véritable originalité du talent de Robert Martin

[1]. Voy. *Description des deux palais de Sans-Souci,* par Mathieu Osterreich, 1773.

est non pas d'avoir répété servilement les laques orientaux, mais d'avoir su détacher ses ornements et ses peintures sur ces fonds pailletés d'or, qui donnent tant d'éclat aux boîtes et aux ustensiles du Japon. Les sujets qu'il peignait habituellement sont des pastorales, des scènes galantes ou des allégories mythologiques ; ils sont entourées d'une bordure à cadre sur laquelle courent des guirlandes de fleurs. Tout le champ est formé par un semis de poudre d'or jeté sur un champ aventuriné, bleu lapis ou vert émeraude, qui atténue la crudité de ces tons. C'est sur les panneaux des carrosses et des chaises à porteurs que l'art des Martin brille de tout son éclat. Nous ne saurions en citer un meilleur exemple que la grande voiture d'apparat, dont la caisse est ornée de figures champêtres et de guirlandes de fleurs sur fond vert aventuriné, qui fait partie des collections du Musée de Cluny. Ce carrosse, qui n'a subi aucune retouche, est de fabrication française, quoiqu'il ait été acquis à Milan. Il est à craindre que son exposition dans une salle humide n'occasionne des dégradations qui sont déjà sensibles et qui iront sans cesse en s'aggravant, si la conservation ne prend pas des mesures pour arrêter cette détérioration. Le Musée de Cluny possède encore plusieurs panneaux détachés, probablement d'une magnifique chaise à porteurs. On voit, au reste, passer assez souvent dans les ventes des spécimens de ces meubles portatifs dont les peintures vernissées sont fort belles. Les Martin ont également construit des traîneaux dont le goût était très répandu à leur époque. Le Musée de Cluny en possède un spécimen à fond vert uni, d'une exécution identique aux

pièces précédemment citées. Le Musée des voitures du palais de Trianon renferme plusieurs traîneaux et chaises à porteurs dont les plus anciens remontent à Louis XIV, et les autres datent de Louis XVI, mais cette collection n'a rien qui rappelle les beaux vernis de Martin, et le traîneau le plus remarquable qui y figure ne mérite d'attirer l'attention que par la hardiesse et la franchise de sa sculpture en bois doré. Les grandes collections de Madrid, de Lisbonne et de Moscou, si riches en équipages princiers, sont mieux partagées en ce genre que le dépôt de Trianon.

La quantité de meubles décorés de vernis imitant le laque à fond noir, sur lequel se détachent des pagodes, des animaux et des paysages est innombrable. On manquerait absolument de données pour en faire le classement, les spécimens vraiment authentiques et vierges de restauration, qui représentent des sujets européens sur fond mordoré, étant fort rares. La majeure partie de ceux qui sont cités dans les catalogues des collections Gaignat, Blondel de Gagny et d'autres cabinets n'existent plus ou sont confondus avec des œuvres anonymes. Nous nous bornerons à signaler comme les plus belles pièces que nous connaissions, les deux encoignures qui font partie de la collection de M. le baron Alfred de Rothschild, à Londres. Le palais de Fontainebleau avait envoyé à l'Exposition rétrospective de l'histoire du mobilier plusieurs commodes de facture assez ordinaire et de forme cintrée, qui semblent dater du règne de Louis XV. La plus intéressante, d'une dimension restreinte, est soutenue par des pieds élevés, d'un profil élégant; elle est décorée de

deux touffes de fleurs très habilement disposées. Une seconde provenant également de ce château, n'offre pas une grâce égale, bien qu'elle ait été sans doute exécutée pour faire partie du même ameublement. Les détails des fabriques et du paysage manquent d'unité, et la proéminence des tiroirs la rend particulièrement lourde.

Il y a quelques années, les anciens hôtels de Paris renfermaient encore des décorations peintes par les Martin. Nous ne croyons pas qu'il en existe actuellement, et le dernier que nous ayons vu avait été placé dans l'hôtel Pontalba, après avoir été enlevé de l'hôtel d'Havré. Les panneaux étaient revêtus de personnages et de pagodes se détachant en or sur un fond noir, d'un travail assez sommaire. D'autres fragments, d'un meilleur style, avaient été acquis à la vente du marchand Monbro pour les collections de l'hôtel Carnavalet. Deux dessus de porte, entourés d'une bordure de bois découpé avec la plus grande richesse, sont les parties les mieux conservées de cet ensemble. Ils représentent des sujets de chasse et de pêche en Chine, et permettent d'apprécier une nouvelle face de cet art spécial, celui du vernis appliqué sur des ornements en relief.

Nous avons peu de renseignements sur le vernisseur Chevalier, qui a travaillé à Sans-Souci. Il avait été employé au château de Bellevue en même temps que Martin, et, en 1752, sa veuve reçut 6,520 francs pour les travaux de sculpture exécutés par lui. Il est présumable que ce vernisseur était en même temps ébéniste, car il existe plusieurs petits meubles, de style

Louis XV, estampillés : Chevalier. Il finit sa carrière à Berlin, où le roi fit bâtir, en 1705, une maison à Montbijou, pour y installer ses ateliers de vernis. Chevalier y exécutait des voitures, des chaises et des meubles à la façon des Martin de Paris[1]. Gérard Dagly, de Liège, intendant des Bâtiments royaux, imitait les vernis de la Chine avec un grand talent. C'est lui qui avait peint en vernis les armoires du cabinet des Antiques et les meubles du château royal. Georg Stobwasseur fabriquait toutes sortes de tables et d'encriers de carton verni à l'épreuve de l'eau bouillante.

FIG. 55.
CHAISE A PORTEUR EN VERNIS MARTIN
ÉPOQUE DE LOUIS XV.

Le Musée de Cluny possède le modèle en bois sculpté et doré, revêtu d'orfèvrerie, du carrosse com-

1. Voy. Osterreich, *Description de Berlin*.

mandé pour le sacre du roi Louis XV. Nous ne pensons pas que ce petit monument, conservé jusqu'à ces dernières années dans la famille du joaillier Chobert, ait jamais été verni. Cette mode ne vint que plus tard. M. Jacquemard a publié, dans la *Gazette des Beaux-Arts* (1861), les lettres patentes autorisant la veuve Gosse et son gendre, François Samousseau, à établir à Paris une manufacture de vernis, façon Chine, pour l'appliquer sur toutes sortes de métaux, bois, cuir, carton, pierre, etc.; à placer au-dessus de leur porte une inscription portant ces mots : *Manufacture royale de vernis façon Chine,* et à avoir un suisse à leur livrée. Le secret de ce vernis, découvert par le sieur Gosse, maître peintre-sculpteur et vernisseur, paraît s'être appliqué bien plus aux productions industrielles qu'à celles de l'art. Le magasin de Wolf est cité, en 1773, comme contenant une foule de petits ustensiles, nécessaires, boîtes et tabatières en beau vernis.

L'*Essai général sur l'Almanach d'indication* (1769) recommande J. Goyer (qu'il appelle Gayer), peintre et vernisseur, pour l'ornement et la décoration de l'Opéra, demeurant rue Poissonnière. Goyer, ou l'un de ses parents, était en même temps ébéniste, et, le 14 mars 1756, il fut cité au Châtelet par les syndics de la corporation des maîtres fondeurs pour se voir interdire d'exercer à la fois les deux métiers de fondeur et d'ébéniste; il habitait alors le faubourg Saint-Antoine. Le Garde-Meuble conserve une pendule à fleurs, sur fond vert, qui ne témoigne pas en faveur de l'habileté de ce vernisseur. Un autre ébéniste, Sevrir, rue Dauphine, possédait le secret du vernis d'Angleterre pour mettre les

bronzes en couleur (Tablettes de Renommée). Un vernisseur de plus haute volée était Aubert, sculpteur, peintre-doreur et vernisseur du Roi, qui avait ses ateliers dans les petites écuries du Roi. Il avait travaillé à Versailles avec Martin, et les peintures des dessus de porte du cabinet de la Dauphine étaient son œuvre. Aubert était chargé de la décoration et de l'entretien des carrosses royaux. Il était en même temps curieux et il possédait un cabinet d'histoire naturelle et d'antiques cité par Thiéry dans son *Guide des Amateurs*. Malgré son titre officiel, Aubert n'avait pas été appelé à exécuter les magnifiques peintures qui décoraient le carrosse du sacre de Louis XVI. Elles avaient été commandées à Jean-François-Marie Bellier, peintre du cabinet de la Reine, né à Paris en 1745. Ces peintures représentaient primitivement la France aux pieds du Roi, mais la Reine fit substituer à cette dernière figure celle de Minerve. Les ornements de bronze avaient été ciselés par l'habile burin de Prieur. Roussel, dans *le Château des Tuileries pendant la Révolution*, raconte comment fut détruite cette merveille artistique. Les harnais des huit chevaux furent échangés à l'étranger contre des grains. La voiture avait été réservée; mais David, jugeant les panneaux de mauvais goût, les condamna et les biffa avec la pointe d'un couteau. On dépéça ce carrosse pour en retirer l'or. Les autres voitures et les traîneaux de la cour furent achetés par un souverain du Nord.

M. Paul Mantz a emprunté au *Mercure* de 1724 la description d'une immense voiture offerte au roi par M. de Beringhen. La caisse, longue de neuf pieds, était

l'ouvrage du carrossier Fontaine; les ornements, où le bois doré était mélangé avec le bronze ciselé, représentaient des attributs de la chasse sculptés par Haise, et les panneaux étaient peints par Oudry. Plus tard, en 1770, le sellier Francien exécuta pour la Dauphine deux berlines décorées par Trumeau, de broderies d'or représentant les quatre Saisons et les quatre Éléments. A son tour, M^{me} Du Barry commanda un vis-à-vis dont les quatre panneaux dorés étaient revêtus de ses armoiries, avec tous les attributs de l'Amour, et surmontés de fleurs en burgau, chef-d'œuvre de l'art qui était vraisemblablement verni. Le peintre des équipages de la favorite se nommait Lavallée; il figure parmi les créanciers de M^{me} Du Barry, en 1774, pour un mémoire de 10,960 livres. Son menuisier en carrosse portait le nom de Chopard.

Le luxe des équipages s'étendit encore plus loin. Le duc d'Aiguillon avait offert à M^{me} Du Barry un carrosse d'apparat dont le prix de revient s'élevait à une somme prodigieuse. La comtesse n'osa s'en servir, de peur du scandale public, et la voiture resta sous la remise. En même temps régnait la mode des carrosses ornés de porcelaines de France à sujets peints et montés en bronze. On citait celui de M^{me} de Valentinois, qui rivalisa à Longchamps avec l'équipage d'une petite actrice, M^{lle} Beaupré. Il y avait des voitures dont les caissons étaient revêtus de carreaux de porcelaine enchâssés dans des cloisons losangées de cuivre doré. Cette disposition se retrouve sur une superbe commode à plaques de porcelaine semées de bouquets sur fond vert, entièrement sertie en bronze, qui appartient

à M. le baron Alphonse de Rothschild. On a conservé le souvenir d'un carrosse semblable offert à M^{lle} Duthé par le comte d'Artois.

Nous citerons encore quelques noms de vernisseurs. Watin, demeurant rue Sainte-Apolline, associé plus tard à Ramier, rue du Faubourg-Saint-Martin, a publié, en 1772, l'*Art du peintre-doreur-vernisseur*, dans lequel il donne des renseignements sur divers ouvrages exécutés pour la Cour. Pierre de Neufmaison, peintre du roi, occupait un atelier aux Gobelins, où il faisait des ouvrages de la Chine; c'était surtout un carrossier. La veuve de Claude Duret, peintre-vernisseur, faubourg Montmartre, réclamait, après la mort du duc d'Aumont, le mémoire des travaux faits par son mari pour cet amateur. L'*Almanach d'indication* ajoute à cette liste quelques noms de peintres-vernisseurs, celui de Girardin, faubourg Saint-Germain, pour les équipages du prince de Condé; Lacour, rue Saint-Séverin, pour les bâtiments du même prince; Lequay, rue de Montmorency, pour les bâtiments du prince de Conty; Lemé, rue Saint-Martin, et Magny, rue du Gros-Chenet, pour les équipages; Vincent, faubourg Saint-Denis, pour les équipages du roi. Il faut y ajouter Lebel, peintre de bouquets de fleurs sur des œufs d'autruche, fantaisie du jour partagée par M^{me} Du Barry et par la reine; Dutemps et Leblanc, peintres-doreurs, qui sont portés en 1791, sur les états de gages arriérés de la maison du roi; Gabriel Desoches, demeurant faubourg Saint-Martin, mort en 1758.

L'étranger comptait aussi des carrossiers qui appliquaient le vernis sur les caissons de leurs voitures. Ce

genre d'industrie était très répandu en Italie; nous en avons quelques spécimens dans nos collections. Un grand carrosse de gala, provenant de la famille Tanara, à Bologne, et ayant appartenu au pape Paul V, a été acquis pour le Musée de Cluny; il est orné de peintures représentant les aventures de Télémaque, signées par Mauro Gandolfi. Une autre voiture du même musée, en forme de sédiole, porte la légende : *Depinto da Gio. Batta Maretto verniciante premiato per Vernicie Verona.* Il ne serait pas difficile de relever un plus grand nombre de signatures de vernisseurs, que l'on voit assez souvent sur les voitures italiennes.

Le vernis Martin fut imité à son tour par le carton pâte ou le papier mâché verni. Plusieurs industriels répandirent des réclames pour faire connaître leurs procédés. Le sculpteur Gardeur exposa en 1779, au Salon de correspondance, des dessus de porte et des cadres de tableaux en carton peint qui se démontaient et se lavaient. Il devint plus tard directeur du théâtre des petits comédiens du comte de Beaujolais, au Palais-Royal, et il exécutait des décorations sculptées en carton pour les salles de bal et les théâtres.

M. Paul Mantz a signalé, dans son travail sur les meubles au xviiie siècle[1], un procédé de décoration populaire dont il a eu l'occasion de retrouver plusieurs exemples. Il consiste en l'application de gravures découpées sur un bâti de bois blanc. Cette sorte de décalcomanie, très en faveur dans la bourgeoisie au temps

1. Paul Mantz. *Les Meubles au* xviiie *siècle; Revue des Arts décoratifs*, année 1884.

de Louis XV, n'a aucun rapport avec l'art de l'ébénisterie et ne mérite d'être citée qu'à titre de renseignement curieux.

§ 5. — LES ÉBÉNISTES ÉTRANGERS : KAMBLY, PIFFETTI

La comparaison du mobilier français avec celui des autres contrées relève singulièrement le mérite de nos artistes. Ce n'est pas qu'à l'étranger il n'y ait eu aussi des ébénistes habiles; mais depuis le règne de Louis XIV, toute l'Europe suivant les modèles français, il arrivait qu'à distance les ouvriers du dehors exagéraient involontairement les lignes principales de nos dessinateurs. Les industriels parisiens, au contraire, plus voisins du maître et connaissant mieux sa pensée, sauvaient par la légèreté de leur exécution ce que des compositions d'un goût parfois douteux présentaient d'inférieur. C'est surtout à l'époque de Louis XV que cette différence devient sensible, lorsqu'il s'agit de la traduction des ornements maniérés et tourmentés de Meissonnier, des Slodtz et de Boucher. Nous ne devons donc pas juger les artistes des contrées voisines avec des yeux exclusivement français, et il est juste de leur reconnaître une valeur personnelle en dehors de ces imitations malheureuses. Beaucoup d'entre eux sont encore estimés dans leur pays, parce qu'ils en ont fidèlement reproduit les faits historiques, ou parce que leurs ouvrages répondent aux besoins spéciaux du climat sous lequel ils habitaient. Nous disons simplement que ces artistes, originaux alors qu'ils suivaient leurs traditions nationales,

devenaient des copistes inférieurs, en répétant des dessins dont ils ne comprenaient pas suffisamment l'esprit.

L'Angleterre présente en première ligne le nom de Grinling Gibbons, 1650?-1720, qui fut un excellent sculpteur et travailla spécialement le bois. Il fut protégé par Charles II, pour lequel il exécuta de nombreuses décorations, enrichies de bas-reliefs portant des fruits, des animaux, des personnages entourés de nœuds de rubans et de bordures dans le style rocaille. Son œuvre la plus importante en ce genre paraît être la superbe boiserie du salon des Ambassadeurs, au palais de Windsor. D'autres châteaux possèdent également des sculptures de Gibbons qui suivait, en les transformant, les modèles de Robert de Cotte. Un second sculpteur du xviiie siècle, Thomas Chippendale, fit paraître, en 1769, un livre de modèles pour l'ameublement. Il exécuta un nombre considérable de sièges en bois d'acajou massif ou de palissandre, sculptés dans le style rococo, où l'on trouve le style britannique accusé avec beaucoup de franchise. Les frères Robert et James Adam ont exercé une grande influence sur la décoration dans leur patrie, en y introduisant le style Louis XVI. Ils ont produit de nombreux dessins et dirigé des travaux de rénovation dans plusieurs châteaux et grands hôtels. Ils ont donné également des modèles pour des meubles, qu'exécutaient sous leur direction les modeleurs Giuseppe Ceracci; Capitsoldi; Voyer; le peintre Cipriani qui les enrichissait de sujets à camée; et Pergolèse, connu par ses arabesques. Les dessinateurs Heppelwhite et Thomas Sheraton ont aussi

fourni des dessins aux ébénistes anglais de la fin du siècle dernier.

Quelques œuvres égarées en France ou conservées dans les musées ont tiré de l'oubli des noms d'artistes qui vivaient dans les pays septentrionaux. « G. Naupt, ébéniste à Stockholm », a exécuté un grand cabinet minéralogique offert, en 1774, par le roi de Suède au prince de Condé, et qui n'a pas cessé de faire partie du mobilier et du château de Chantilly. Ce meuble est disposé en forme de secrétaire à abattant, monté sur quatre pieds à console de bronze ciselé. Le panneau central est décoré d'une marqueterie à guirlande de fleurs ; sur le fronton sont placés des ornements représentant des échantillons de minéralogie ; le style général est assez sobre, mais l'exécution en est lourde. Nous ne citerons qu'à cause de sa richesse un cabinet en bois de rose, finement incrusté de nacre et d'ivoire, exécuté en 1735 pour le roi de Danemark Chrétian VI, par Chrétien Frédéric Lehmann, nommé en 1755 menuisier-ébéniste de la Cour. Ce meuble, qui fait partie du musée historique du château de Rosenberg, est un type achevé de mauvais goût. Nous avons vu un bureau dont la marqueterie à personnages et à paysages sur fond blanc est signée : Karl Dankbar in Wienn.

Les palais de Potsdam et de Sans-Souci, où Frédéric le Grand a réuni tant d'œuvres françaises, renferment des meubles autochtones qui peuvent lutter avec ceux importés du dehors. Le meilleur artiste qu'ait employé le roi est Melchior Kambly, de Zu-

1. Voy. *Description des deux palais de Sans-Souci et de Potsdam,* par Mathieu Osterreich, 1773.

rich, marqueteur en marbre, en nacre de perle, en écaille et en bois, établi à Potsdam au XVIIIe siècle. Il a laissé dans ce château une table incrustée de nacre de perle, imitée de celle de Dirck van Ryswick, que nous avons déjà citée. Dans une chambre voisine est une commode à dessus de lapis-lazuli incrusté d'or, dont les panneaux sont revêtus d'écaille ornée de bronzes; dans le cabinet du roi, Kambly a fait une commode d'écaille richement incrustée d'argent; celle de la salle à manger est surmontée d'une tablette en mosaïque dans le goût des ouvrages de Florence; enfin, dans la chambre à coucher, on voit une belle et précieuse armoire en mosaïque florentine de pierres fines et d'agate orientale; le pied sur lequel elle est placée est un ouvrage d'écaille, orné de bronze doré, comme le meuble. Auprès de Kambly travaillait Spindler le jeune, de Bayreuth, dont le château de Potsdam conserve une commode d'écaille et de nacre de perle incrustée d'argent d'un très beau dessin, et un autre meuble semblable monté en argent. Les frères Calame se sont livrés principalement à la mosaïque en pierres dures, et ils ont incrusté plusieurs tables de chrysoprase de Silésie. Le palais de Potsdam renferme des meubles de bois sculpté garnis en argent, dont le style rappelle ceux du château de Brulh, exécutés sur les dessins de Robert de Cotte. Les travaux du vieux palais ont été dirigés par Auguste Nahl, appelé en 1741 de Strasbourg à Berlin, et qui avait étudié en France. Son œuvre la plus importante est la décoration de la grande salle à manger, composée d'ornements de cuivre doré appliqués sur des lambris peints en blanc, et de can-

délabres, de consoles de cheminée, également en bronze doré, le plus étonnant travail peut-être qui ait été fait en ce genre [1] ? Il fut remplacé en 1781 par J. Hoppenhaupt, dessinateur fécond, qui exagérait maladroitement les modèles français.

Le meilleur sculpteur sur bois qu'ait possédé l'Italie depuis la grande époque de la Renaissance est André Brustolon (1670-1732), de Zoldo près Bellune, dans l'État vénitien. Son activité fut immense et n'eut d'égale que la hardiesse avec la-

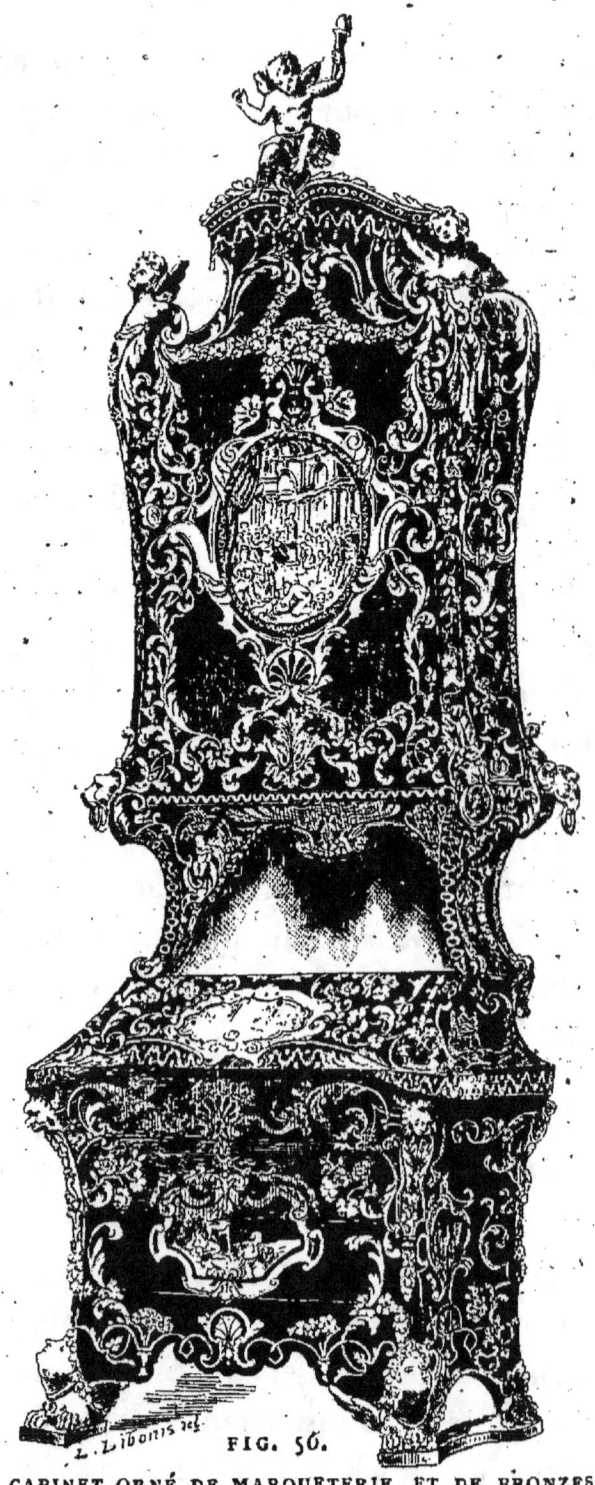

FIG. 56.
CABINET ORNÉ DE MARQUETERIE ET DE BRONZES CISELÉS, PAR PIETRO PIFFETTI (XVIIIe SIÈCLE.)

1. Voy. Émile Michel. *Revue des Deux-Mondes*, 15 avril 1883.

quelle il attaquait le bois. Venu au moment de la décadence, Brustolon en ressentit les effets, et on peut lui reprocher d'avoir trop recherché l'expression théâtrale. Il exécuta d'importants ouvrages dans les églises de Venise, principalement à la sacristie de Frari et dans les édifices de sa ville natale. Le musée Correr et le palais du prince Giovanelli, à Venise, possèdent des pièces importantes d'ameublement sculptées par lui. On rencontre assez fréquemment, dans les collections particulières, des consoles et des fauteuils appuyés sur des figures mouvementées et de tournure bizarre, mais dont la superbe exécution montre chez Brustolon une imagination richement douée.

Pietro Piffetti mérite une mention particulière. Il était né en 1700, et reçut en 1731 le titre de premier ébéniste du roi de Sardaigne. Il était marqueteur, et ses travaux importants sont intarsiés de nacre de perle, d'écaille, d'ivoire et d'ébène et enrichis d'ornements de bronze doré. Ses plus belles œuvres sont placées dans le palais de Turin et décorent le petit oratoire du roi Charles-Albert, la chambre de toilette, qui lui fut payée 11,290 ducats, et le parquet du salon du café, exécuté en bois rapporté. Dans le palais, on conserve également un tableau incrusté d'ivoire sur fond d'ébène, représentant la levée du siège de Turin, en 1706. Le tabernacle de la chapelle royale du Saint-Suaire et le retable de l'église de Saint-Philippe sont encore de lui. Il mourut en 1777, et fut enterré dans le dôme de Turin. Nous avons fait reproduire à titre comparatif un cabinet de Piffetti, qui nous a été communiqué par M. le sénateur marquis d'Azeglio. Un élève

de Piffetti, qui travailla au palais de Turin et qui se proposa d'imiter les anciens laques de Chine, Giuseppe Maria Bonzanigo, né à Asti en 1740, se distingua à la fois comme sculpteur sur bois et comme marqueteur. Son œuvre principale est une allégorie en l'honneur de la Paix, qui se trouve actuellement au musée civique de Turin; c'est une production de sa vieillesse. Le palais royal de Milan renferme plusieurs meubles revêtus de marqueterie de bois ombrés, faits par l'intarsiatore Maggiolino, qui travaillait dans les dernières années du XVIII^e siècle.

On fabriquait à Naples des meubles et des coffrets d'écaille dans laquelle on incrustait de l'or. Ce genre de travail s'appelait : posé d'or, lorsque le dessin formait une masse découpée; piqué d'or, quand il était obtenu par de petits clous indiquant les lignes, et clouté d'or, si les clous étaient plus grands. Sarao, de Naples, a signé plusieurs de ces coffrets et M. le baron Gustave de Rothschild possède des ouvrages importants posés d'or, par Laurenti de Naples. Ce procédé fut adopté par les tabletiers français, qui lui donnèrent une grande extension.

Nous ne saurions donner aucun renseignement sur des travaux de marqueterie à grandes fleurs jaunes et vertes, que portent des meubles de forme renflée du plus mauvais goût et que l'on attribue, en Hollande, aux frères Moraves. Nous pensons que l'établissement qui fabriquait ces produits était installé dans la petite ville de Neuwied, près de Coblentz, où cette industrie fut assez active dans la seconde moitié du dernier siècle.

CHAPITRE IV

LE MOBILIER SOUS LOUIS XVI

§ 1ᵉʳ. — ÉTABLISSEMENT DE LA COMMUNAUTÉ DES MENUISIERS ÉBÉNISTES.

Le développement de l'industrie des meubles de luxe entraîna une seconde transformation de l'ancienne corporation des huchiers-menuisiers. En 1751, cette production s'était tellement augmentée, qu'elle nécessita un dernier dédoublement de cette association. Sur l'avis de son conseil, le roi, après avoir constaté qu'une partie des menuisiers s'étaient depuis plusieurs années appliqués uniquement à l'ébénisterie, marqueterie et placage, et avaient pris le titre de menuisiers-ébénistes ou simplement d'ébénistes, sans cependant faire un corps de communauté séparé, approuva les statuts, privilèges, ordonnances et règlements d'une nouvelle communauté des maîtres menuisiers et ébénistes. Les dispositions de cette concession rappellent, sans changements importants, les termes de l'arrêt du Conseil du 18 juillet 1645, que nous avons reproduits dans notre premier volume. Ce règlement resta en vigueur jusqu'à la suppression des corpora-

tions édictée par le roi en 1776, sur les conseils du ministre Turgot, qui divisa l'industrie française en qua-

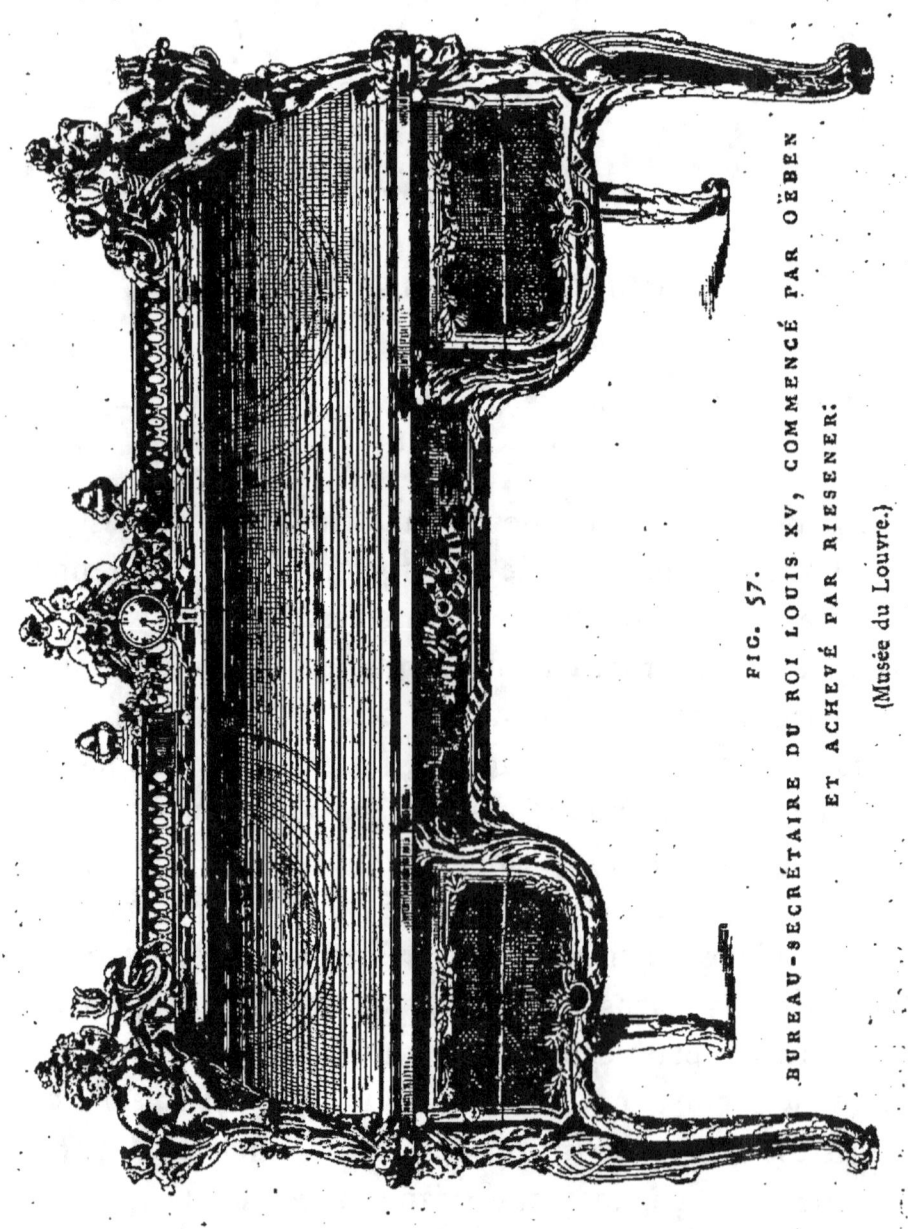

FIG. 57. — BUREAU-SECRÉTAIRE DU ROI LOUIS XV, COMMENCÉ PAR OËBEN ET ACHEVÉ PAR RIESENER.
(Musée du Louvre.)

rante-quatre communautés adjointes aux six anciens corps de métiers. La trente-deuxième communauté

fut composée des menuisiers-ébénistes, des tourneurs et des layetiers réunis. La somme à payer pour la réception dans la nouvelle corporation fut fixée à 500 livres; le montant du droit de réunion fut taxé pour les anciens maîtres à 166 francs, 13 sols, 4 deniers, faisant le quart des droits de maîtrise, dans lequel sa trouvait compris celui de confirmation. Le règlement intérieur de cette communauté rendait les réceptions à la maîtrise plus faciles et atténuait, dans une large mesure, les défenses exclusives de l'exercice du métier en dehors de la corporation. Le bureau était composé de syndics administrateurs élus dans certaines conditions par les maîtres, et chargés de la gérance des affaires intéressant la communauté. La maison syndicale était la même que celle des menuisiers-ébénistes, située rue de la Mortellerie; c'est là que se tenaient les assemblées pour l'élection des syndics et des députés. En vertu de l'article 36 de l'ordonnance de 1751, chaque maître ébéniste était tenu d'avoir une marque particulière; la communauté ayant aussi la sienne. Les empreintes de ces marques devaient être déposées au bureau sur une nappe de plomb, et les maîtres ne pouvaient délivrer aucun ouvrage qu'ils ne l'eussent auparavant marqué, à peine de confiscation et de 20 livres d'amende. Cette prescription, assez fidèlement observée, comme nous l'avons vu, par les maîtres ébénistes de la fin du règne de Louis XV, leur fut imposée plus rigoureusement par les règlements de 1776, et la majorité s'y conforma. Il suffit donc de relever patiemment les estampilles frappées sur les anciens meubles, pour reconstituer l'œuvre de chaque fabricant. Le bureau de la commu-

nauté fit publier en même temps les tableaux annuels des membres de la communauté, et quoique la série de ces volumes soit incomplète, elle contient l'histoire entière de l'ébénisterie, pendant la seconde moitié presque tout entière du XVIII^e siècle.

L'adoption du nouveau style antique remontait déjà à plusieurs années, lorsque Louis XV expira. Que sont, en effet, les pavillons du Petit-Trianon et de Luciennes construits par Ledoux et Gabriel, sinon des édifices où l'on se propose d'allier les lignes pures des monuments antiques aux coquettes dispositions de l'art français? Ce goût nouveau pour l'antiquité romaine avait pour origine les découvertes que l'on faisait chaque jour dans la ville de Pompéi ensevelie sous les laves du Vésuve, et dont

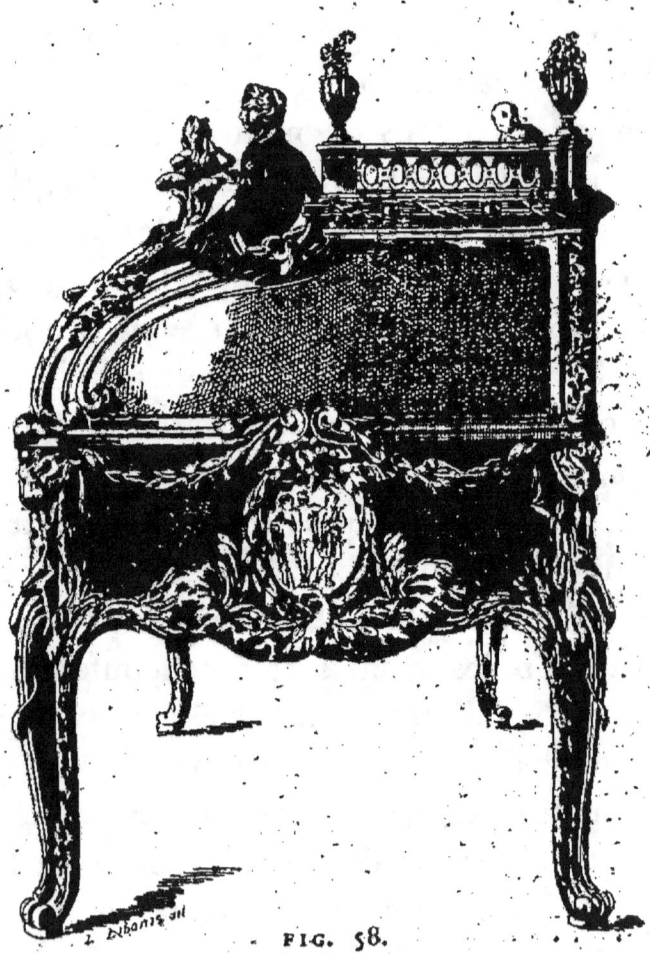

FIG. 58.
BUREAU DU ROI LOUIS XV, PAR OEBEN ET RIESENER
(Musée du Louvre.)

les fouilles ramenaient à la lumière les trésors inépuisables. Les ouvrages de Winckelmann et de l'abbé Barthélemy avaient appris à connaître sinon l'art grec, qui ne devait être apprécié à sa valeur que de nos jours, au moins l'art romain, dont les grands monuments enthousiasmaient les amateurs. Il en résulta la création d'une manière nouvelle, qui s'était formée sans répudier absolument les qualités d'originalité et de fantaisie des maîtres de la période antérieure. Une heureuse fusion s'opéra entre les œuvres antiques et celles de nos grands sculpteurs, Pigalle, Houdon, Falconet, Pajou, au bénéfice de la perfection des formes. Dans la peinture, Vien, Greuze, Lagrenée et David s'efforçaient de ramener l'art à un sentiment plus vrai de la nature. Plus que tous les autres, les artistes ornemanistes entrèrent dans cette voie féconde, et les terres cuites de Clodion ainsi que les ciselures de Gouthière semblent inspirées par le génie de l'art grec. Avec Ledoux, les dessinateurs qui ont le plus aidé à cette rénovation sont l'architecte Bellangé, chargé des bâtiments du comte d'Artois; Dugourc Jean-Démosthène, son beau-frère, dessinateur du Garde-Meuble et intendant des bâtiments de Monsieur; Cauvet, et Delalonde, admirables compositeurs; Forty, ciseleur et graveur d'ornement.

§ 2. — JEAN-HENRI RIESENER.

En suivant rigoureusement l'ordre chronologique, nous eussions fait figurer Jean-Henri Riesener parmi les ébénistes du temps de Louis XV, mais ses travaux principaux datant du règne suivant, on ne saurait priver

cette dernière période de l'un de ses plus beaux fleurons artistiques. Riesener, dont la vie est maintenant connue dans ses points les plus importants, était né en 1735, à Gladbach, près de Cologne; il vint jeune à Paris et

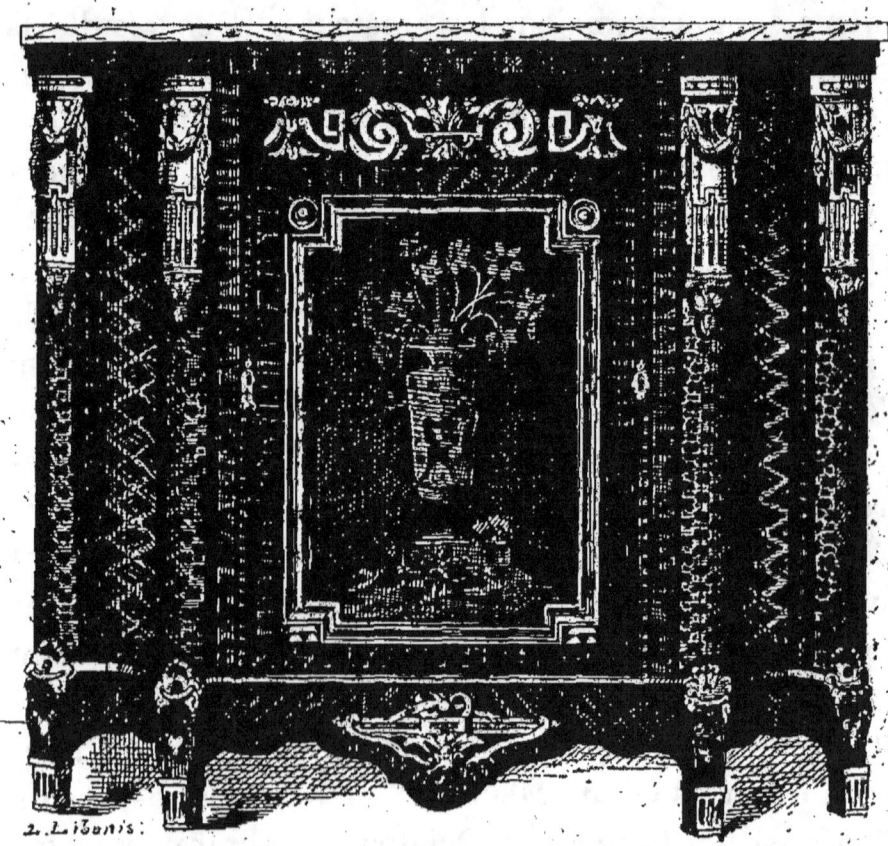

FIG. 59. — MEUBLE D'APPUI ORNÉ DE MARQUETERIE ET DE BRONZES CISELÉS; FIN DU RÈGNE DE LOUIS XV.
(Palais de Fontainebleau.)

entra dans l'atelier d'Oëben, où son talent se forma en prenant part aux grands ouvrages commandés par la Cour. Vers 1665, Oëben mourait et Riesener était appelé à diriger la maison de la cour de l'Arsenal, en qualité de premier garçon. Deux ans après, âgé de trente-deux ans,

il épousait la veuve de son patron, et l'année suivante (1768), il se faisait recevoir maître menuisier-ébéniste. Le contrat de mariage de Riesener et de Marguerite van der Cruse est conservé par la veuve du peintre Riesener, petit-fils de l'ébéniste, et sa publication a fourni des documents très précieux sur la fortune de la veuve d'Oëben et sur les travaux qui étaient en cours d'exécution dans son atelier. En 1776, Marguerite van der Cruse mourut, et six ans après, Riesener épousait Anne Grezel, fille d'un bourgeois de Paris. Cette union fut moins heureuse que la première, et les deux époux divorcèrent dès que la nouvelle législation le leur permit. Lors de son premier mariage, Riesener n'avait encore aucune fortune; dix ans après, en épousant Anne Grezel, il déclara, dans son contrat de mariage, qu'il possédait, tant en deniers comptants qu'en ce qui lui était dû par Sa Majesté, la famille royale et divers particuliers de Paris, la somme de 504,571 livres, sans compter les marchandises terminées dans ses magasins, ses modèles de bronze, ses bijoux et ses effets personnels, et enfin plusieurs rentes viagères importantes. C'était une fortune d'environ un million gagnée en dix années, et qui représenterait aujourd'hui une valeur bien plus considérable. Il avait obtenu, comme son prédécesseur, le titre d'ébéniste du Roi. Quand la Révolution éclata, l'industrie de Riesener était en pleine activité et deux de ses plus beaux meubles, un secrétaire et une commode qui ont fait partie des collections du duc d'Hamilton, portent les dates de 1790 et 1791 inscrites dans leur marqueterie. Une marque apposée par le garde-meuble de la Reine constate qu'ils avaient été

commandés pour l'ameublement de la nouvelle résidence de Saint-Cloud. Lors de la vente des richesses des

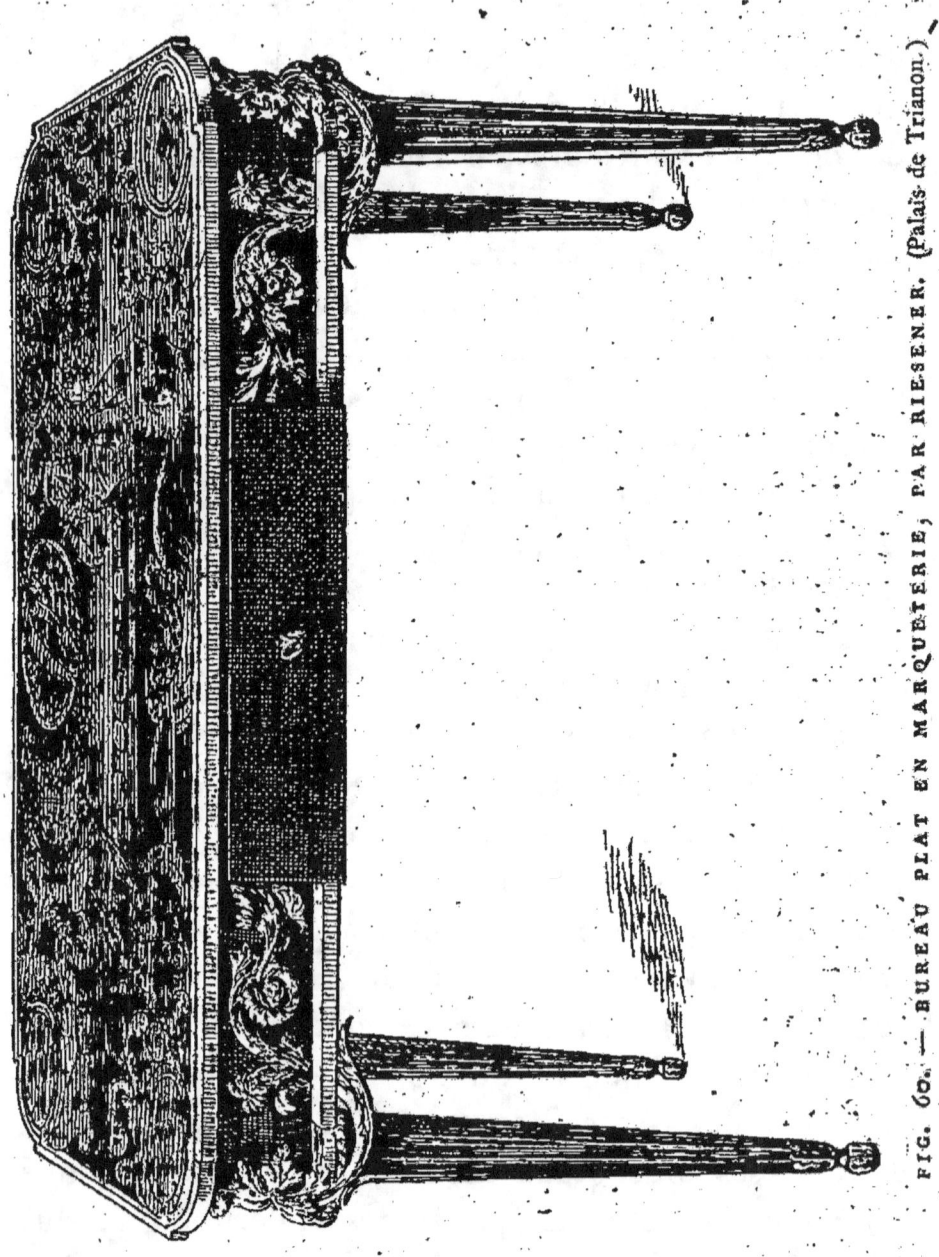

FIG. 60. — BUREAU PLAT EN MARQUETERIE, PAR RIESENER. (Palais de Trianon.)

châteaux royaux, Riesener, regrettant de voir aliéner à vil prix les pièces qu'il avait terminées, en racheta quel-

ques-unes ; il fut aidé dans cette opération par Charles Delacroix, mari de la fille de Marguerite van der Cruse et d'Oëben, qui dirigeait la vente faite à Versailles. Le procès-verbal d'adjudication porte souvent le nom de l'ébéniste comme acquéreur. Mais les temps meilleurs n'arrivaient pas, et Riesener se décida à revendre ces meubles qu'il ne pouvait plus garder. Il fit imprimer, en date du 11 pluviôse, an II, l'annonce d'une vente de beaux meubles de la fabrique de Riesener, ébéniste à l'Arsenal, dont une grande partie provenant des cabinets intérieurs de Versailles et de Trianon, et visibles chez lui. Cette opération ne dut pas obtenir un grand succès, et bientôt Riesener quitta l'Arsenal, où il n'était qu'en survivance de la concession royale faite à Oëben. Ses dernières années furent attristées par ses démêlés avec sa seconde femme, et il était presque sans fortune quand il mourut, le 6 janvier 1806, à soixante et onze ans, dans l'enclos des Jacobins, laissant un fils, né de son premier mariage, qui prit rang parmi les bons peintres de portraits de notre école.

Riesener est incontestablement le premier des ébénistes qui vivaient sous le règne de Louis XVI. On ne saurait rencontrer de faute de goût dans aucun de ses meubles, dont les lignes, toujours étudiées, sont complétées par des sujets en marqueterie d'une très grande finesse et par des bronzes de la délicatesse la plus achevée. Il était doué d'un véritable génie créateur et les principes du dessin lui étaient certainement familiers. Un portrait peint par Vestier, qui appartient à Mme Riesener, le représente accoudé sur une table conservée actuellement à Compiègne, et tenant le crayon qui lui

servait à tracer ses œuvres. On ne saurait lui reprocher, vers la fin de sa carrière, qu'un penchant pour les formes grêles et trop étudiées; mais, à ce moment

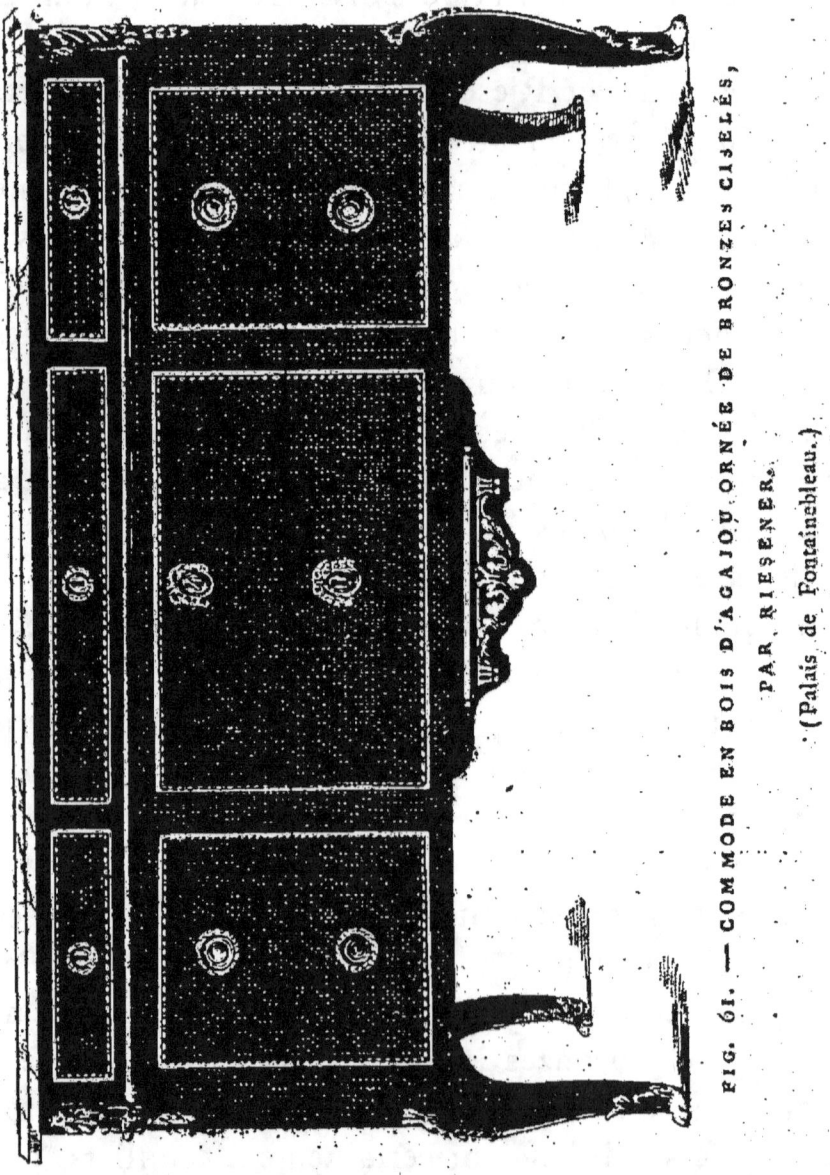

FIG. 61. — COMMODE EN BOIS D'ACAJOU, ORNÉE DE BRONZES CISELÉS, PAR RIESENER.
(Palais de Fontainebleau.)

même, cette légère tendance est rachetée par l'originalité et l'admirable composition de ses bronzes.

En prenant la direction de l'atelier d'Oëben, il y

trouvait en cours d'exécution plusieurs meubles, et notamment un grand bureau commandé par le Roi, auquel il mit la dernière main. Ce chef-d'œuvre, conservé au Musée du Louvre, appartient plus au style de Louis XV qu'à celui de son successeur, et nous savons que sa conception primitive est due à Oëben. Il est en

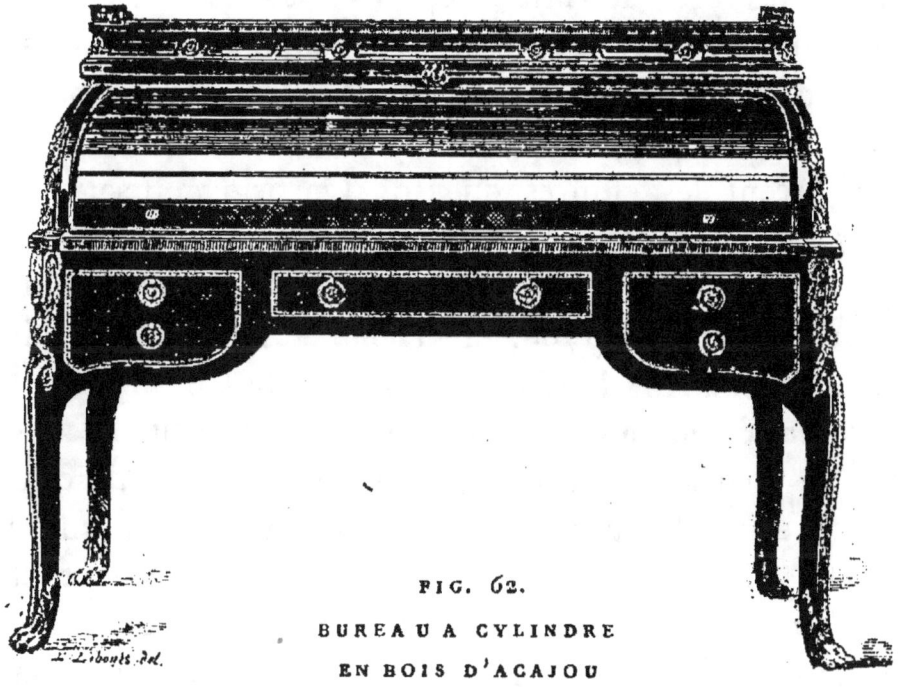

FIG. 62.
BUREAU A CYLINDRE
EN BOIS D'ACAJOU
AVEC APPLIQUES DE BRONZE CISELÉ, PAR RIESENER.
(Musée du Mobilier national.)

forme de secrétaire, — on appelait ainsi les bureaux à cylindre[1], — et orné sur toutes ses faces de tableaux en marqueterie représentant les attributs royaux, des bouquets de fleurs, la poésie dramatique et la poésie lyrique

[1]. Le prince de Kaunitz, ambassadeur de Marie-Thérèse en France, passe pour être l'inventeur du bureau à cylindre. On voit souvent ces meubles désignés sous le nom de bureau à la Kaunitz, dans les auteurs du xviiie siècle.

symbolisant deux des quatre éléments : le Feu et l'Air, avec les attributs de la marine et de la guerre. De chaque côté du cylindre sont disposées deux figures de bronze doré, Apollon et Calliope, tenant des girandoles à deux branches. Sur la caisse s'applique un bas-relief en cuivre doré, dans lequel sept enfants caractérisent les arts de Minerve; au-dessus se voit une pendule soutenue par un groupe d'enfants représentant les arts. Le long des faces latérales, dans des médaillons entourés de rubans, deux bas-reliefs de porcelaine remplacent les chiffres du Roi. L'artiste a inscrit sa signature dans le champ de la marqueterie ombrée qui revêt le côté gauche du meuble; elle est ainsi conçue : « Riesener fa, 1769, à l'Arsenal de Paris ». On avait attribué pendant longtemps les superbes bronzes qui décorent ce bureau à Philippe Caffieri, lorsque le contrat de mariage de Riesener, appartenant à sa descendante et publié par M. Sené[1], est venu apprendre qu'ils étaient du modeleur Duplessis et de Winant, et qu'ils avaient été fondus et ciselés par Hervieux. Cette découverte ne pouvait manquer d'attirer l'attention des amateurs sur ces artistes déjà connus par d'autres œuvres, mais qu'on ne croyait pas capables de s'élever jusqu'à la production de bronzes dont on faisait honneur à l'un de nos plus grands ciseleurs.

Sir Richard Wallace possède un meuble presque semblable à celui du Louvre, dont l'existence a contribué à obscurcir l'origine du grand chef-d'œuvre artistique de Riesener. Ce bureau est de dimensions à

1. Voy. *Nouvelles Archives de l'Art français*, année 1878.

peu près égales, et la comparaison en est rendue plus facile dans la galerie centrale d'Hertford House, par une reproduction exacte du bureau du Louvre, qui est placée vis à vis du meuble de Sir Richard. Sur la partie cylindrique de ce second spécimen sont représentés un trophée d'instruments de musique et, de chaque côté, des colombes se becquetant et un coq. La tablette, entourée d'une galerie et de quatre vases de cuivre, est ornée de deux bouquets de fleurs en marqueterie et d'un médaillon contenant des volumes sur lesquels on lit cette inscription, dont nous respectons la teneur : « L'an mil sept cent soixante-neuf, le vingtième février, furent *pre perpetre* à Paris, ce... Riesener *fecit*. » De l'autre côté est ouverte une lettre commençant par le mot « Monsieur », dont le texte allemand semble concerner le roi de Pologne. Derrière le cylindre est la figure du Secret, le doigt sur la bouche, que l'on rencontre souvent reproduit par Riesener, avec des bouquets et des mappemondes. Sur les côtés, les chiffres L. R. sont entrelacés et entourés d'une couronne de lauriers et de guirlandes de fleurs.

On se demande pourquoi une pièce de cette importance n'a pas figuré également dans les apports de Marguerite Van der Cruse. N'aurait-elle été exécutée que postérieurement, entre les années 1767 et 1769, en se servant du bâti fait pour le meuble du roi de France ? Ce n'est pas supposable, puisque le roi Stanislas Leczinski, dont le chiffre y est placé, est mort en 1766, et que sa fille, la reine de France, ne lui survécut que deux ans. Il est présumable que les Menus-Plaisirs avaient été chargés par Marie Leczinska de poursuivre

la commande faite par son père, et qu'aucune avance n'avait été faite avant 1767. On sait seulement, d'après

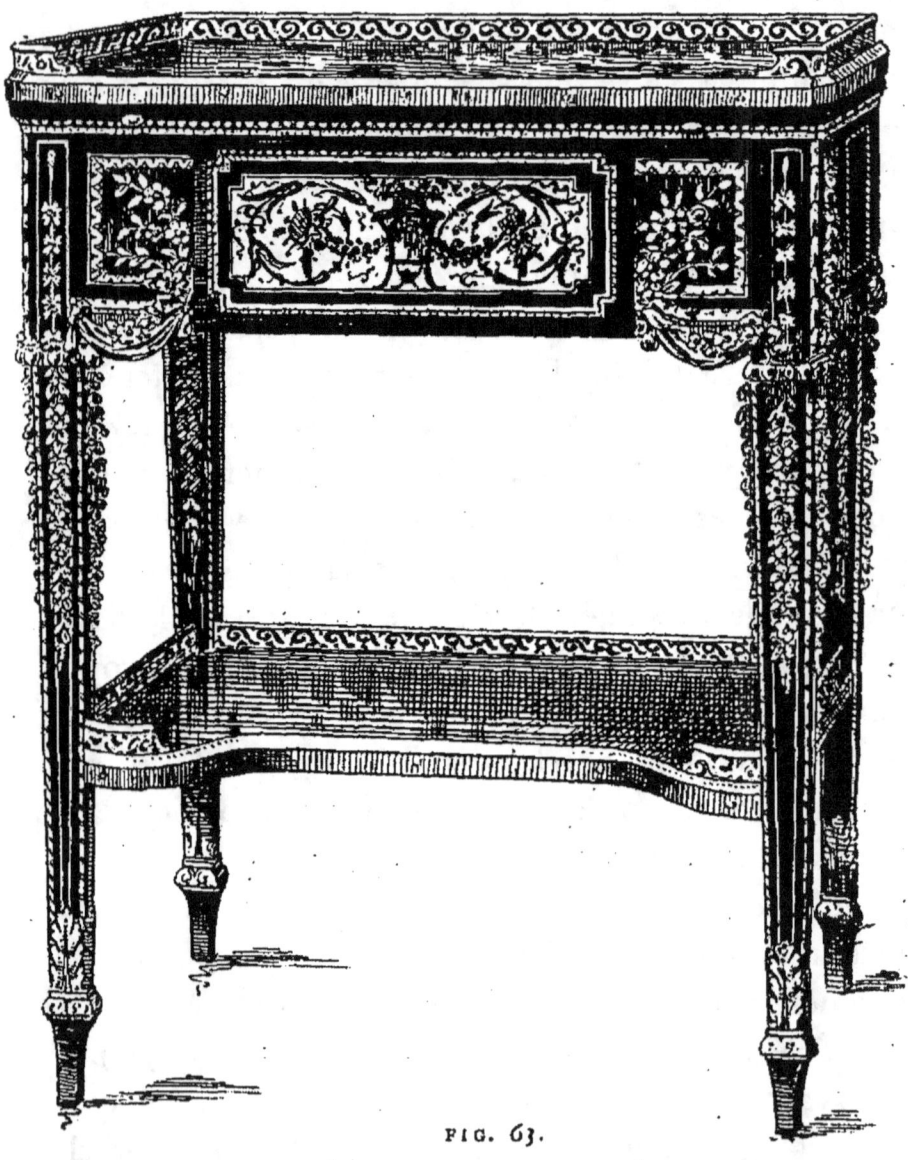

FIG. 63.
PETIT BUREAU ORNÉ DE BRONZES CISELÉS PAR RIESENER.
(Collection de M. le baron Ferdinand de Rothschild.)

l'annonce d'une vente de meubles faite en Hollande par le Comité d'échanges et d'approvisionnements, lors de

la Révolution, et publiée par M. Davillier, que le bureau de Stanislas faisait partie de l'ameublement royal. Il avait été — dit le catalogue imprimé — d'abord réservé pour le Muséum, mais un autre s'étant trouvé presque semblable, il a été décidé qu'il serait mis en vente[1]. Acheté, lors de la Révolution, par l'ambassadeur d'Angleterre lord Hamilton, ce bureau fut retrouvé à Naples par Sir Richard Wallace, qui le joignit aux richesses d'Hertford House.

Le palais royal de Buckingham renferme un troisième bureau exposé à Londres en 1862, qui rappelle tout à la fois, dans ses traits principaux, les meubles faits pour Louis XV et pour le roi Stanislas. Il est enrichi des mêmes bronzes et porte des sujets semblables exécutés en mosaïque. De chaque côté de la partie cylindrique sont placées des torchères à deux lumières, mais elles ne sont pas soutenues par des figures, comme dans le bureau du Louvre. Sur le cylindre est une grande mosaïque représentant les attributs du commerce entre deux vases de fleurs. D'autres médaillons à fleurs se détachent du fond losangé des côtés et de la caisse. Au centre de la partie postérieure et des deux faces latérales sont placés des bas-reliefs de cuivre ciselé, représentant des bouquets de fleurs et de roses sauvages, identiques à ceux que l'on retrouve parmi les ornements de plusieurs meubles ayant fait partie des collections d'Hamilton Palace.

Il existe un quatrième bureau appartenant à M. le baron Ferdinand de Rothschild, dont la composition

1. Voy. Baron Davillier. *La vente du mobilier de Versailles; Gazette des Beaux-Arts*, t. XIV, 1876.

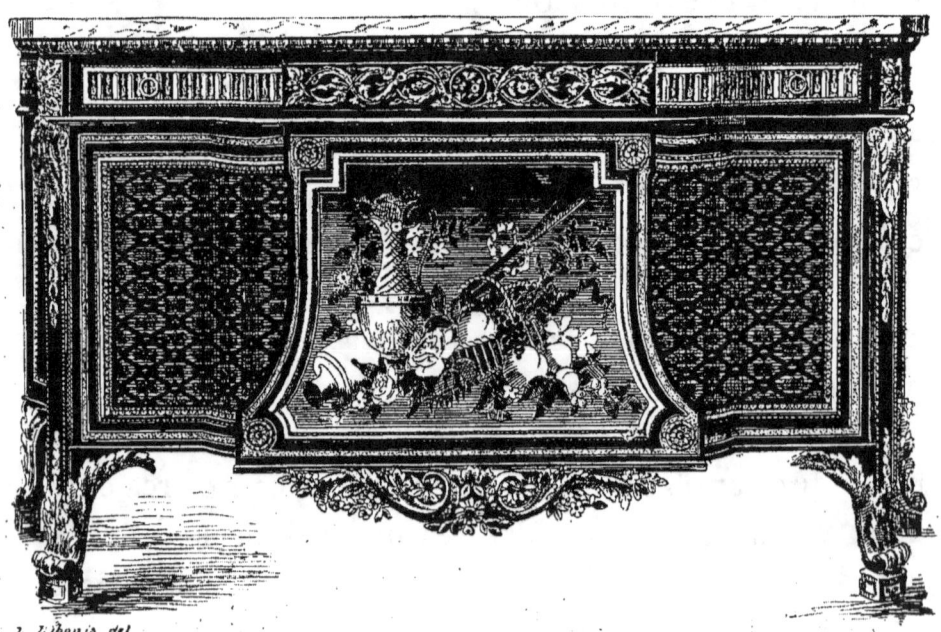

rappelle les pièces précédentes, quoique la dimension en soit un peu plus faible. C'est encore un bureau cylindrique, dont deux torchères de bronze garnissent les côtés. Sur l'abattant est un sujet en marqueterie représentant des instruments de musique, accosté de médaillons à vases de fleurs. Les panneaux latéraux sont décorés de fleurs et d'attributs, accompagnant les chiffres entrelacés de Marie-Antoinette. Au milieu de la caisse est placé le même buste du Silence, inscrit dans un médaillon, que nous avons déjà vu sur le meuble d'Hertford House. Cette figure surmonte l'écu armorié de la dauphine Marie-Antoinette, se détachant sur un fond bleu. Ce meuble et le précédent ne portent pas de signature apparente. Un cinquième spécimen identique et provenant d'un palais royal d'Angleterre appartiendrait, nous a-t-on dit, à S. M. le roi des Belges.

On se trouve par suite, en présence d'un type répété quatre fois avec des différences notables de détail, mais n'enlevant rien à la conception générale, qui reste la même. Sur chacun de ces bureaux, dont l'exécution ne peut être postérieure à 1774, nous rencontrons les mêmes pieds à baguettes contournées et à dépouilles de lion, avec des médaillons entourés de rubans et des tiges fleuronnées sortant du calice d'une marguerite, dont la disposition est si gracieuse. Ces meubles forment un ensemble qui caractérise la première manière de Riesener, alors qu'il suivait encore les modèles de son prédécesseur et avant qu'il eût adopté un nouveau style. On peut, en les étudiant, s'édifier sur la disposition des modèles de Duplessis, et nous pensons qu'un examen sérieux conduira à attribuer à cet artiste une

partie des ornements de cuivre qui décorent les meubles de Riesener. Jusqu'ici, ces ciselures avaient été considérées comme l'œuvre de Gouthière, auquel on a donné tout ce que l'art du bronzier a produit de plus délicat à l'époque de Louis-XVI; mais aujourd'hui on

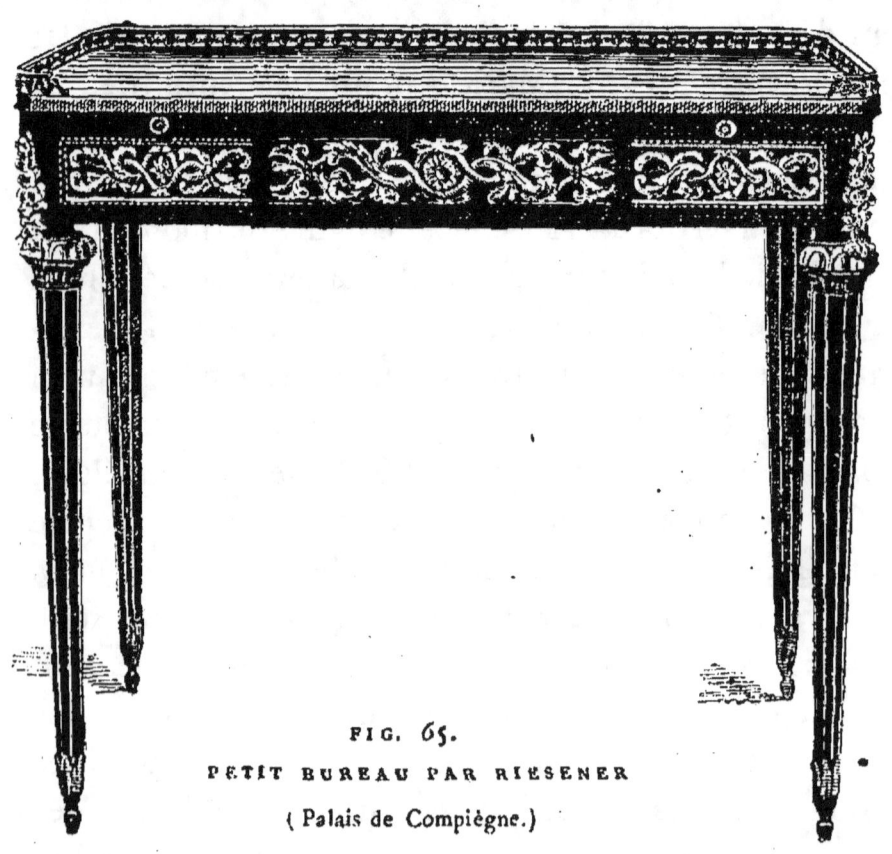

FIG. 65.
PETIT BUREAU PAR RIESENER
(Palais de Compiègne.)

reconnait qu'il avait des rivaux, qui parfois se sont montrés ses égaux. On n'a retrouvé, au reste, aucun document établissant la collaboration de Riesener et de Gouthière, et nous pensons qu'elle a dû être assez restreinte, si même elle a existé. Au moment de la plus grande activité de la fabrication de Riesener, notre

grand ciseleur faisait des travaux importants pour M^me Du Barry, pour la duchesse de Mazarin, pour le duc d'Aumont. D'après ses déclarations, nous voyons avec quel soin il modelait et ciselait ses ornements, et il ne pouvait lui rester beaucoup de temps disponible pour l'industrie privée. On sait aujourd'hui que Gouthière a été peu employé par la Cour et que les beaux bronzes des meubles du Louvre ne sont pas son ouvrage, comme on l'a cru longtemps.

Riesener accomplit des travaux importants pour l'ameublement de Versailles. Le montant des sommes qu'il reçut du Garde-Meuble, entre les années 1775 et 1785, s'élève environ à 500,000 livres. Il est intéressant de constater que l'architecte Gondonin est porté sur les mêmes états de payement comme exécutant le dessin des meubles destinés aux maisons royales.

On peut suivre pendant quelques années encore, dans les productions de Riesener, la trace du style particulier aux dernières années du règne de Louis XV et l'imitation des modèles qu'il avait trouvés dans l'atelier d'Oëben. Nous avons déjà cité, à la suite des œuvres de ce dernier ébéniste, les admirables commodes du château de Chantilly, qui présentent tant de rapports avec les bureaux dont nous venons de parler. On peut en rapprocher des encoignures de bois de rose, dont la marqueterie représente des trophées d'armes entourés de beaux bronzes à guirlandes et à nœuds de rubans. Les supports sont formés par des gaînes se terminant en figures casquées, et se détachant sur des bordures de bois d'amarante, suivant la grande manière de Cressent. Deux de ces meubles appartiennent à M. le baron

Gustave de Rothschild; une paire semblable est chez Sir Richard Wallace. On voit sur l'inventaire du palais de Versailles que d'autres encoignures portant cette décoration accompagnaient le secrétaire de Riesener dans

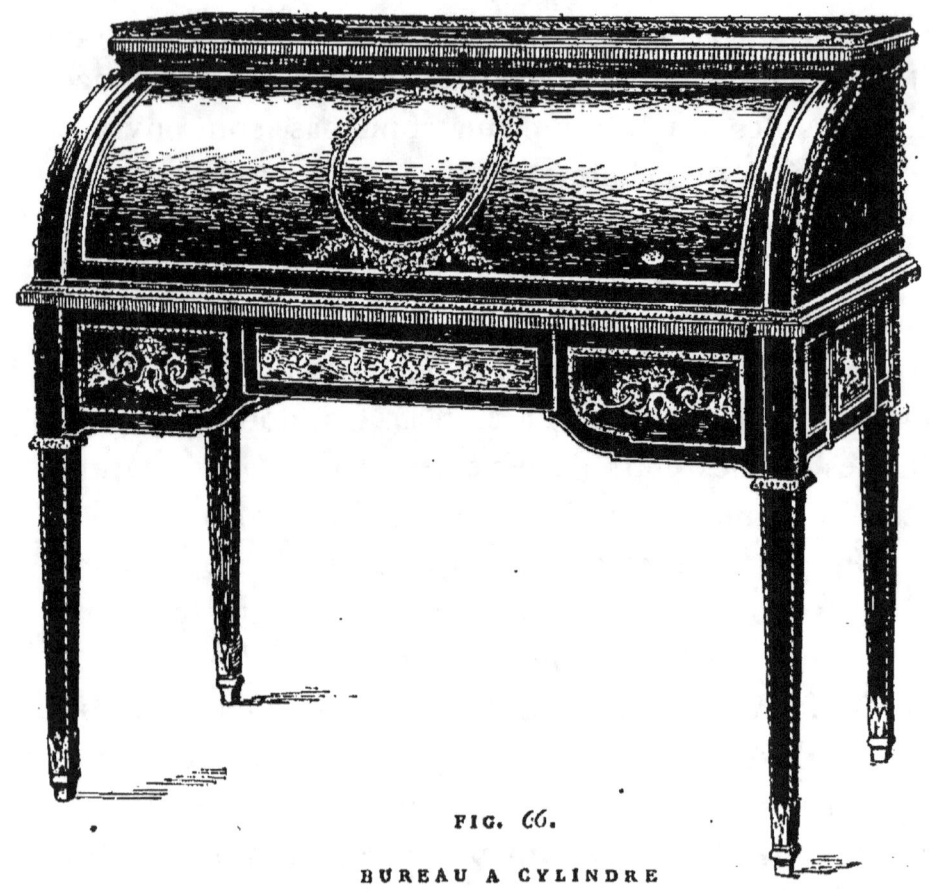

FIG. 66.
BUREAU A CYLINDRE
ORNÉ DE MARQUETERIES ET DE BRONZES CISELÉS PAR RIESENER.
(Palais de Trianon.)

le cabinet du Roi. Nous connaissons un meuble de fabrication très simple qui n'est qu'une reproduction des chiffonniers d'Oëben, exposés aux Champs-Elysées en 1882, et qui lui serait certainement attribué, s'il ne portait l'estampille authentique de Riesener.

L'une des œuvres les plus charmantes de l'ébénis-

terie française, est un petit bureau plat actuellement conservé au Petit-Trianon. Nous le regardons comme la meilleure œuvre de marqueterie qui soit sortie des mains de Riesener et la disposition originale de ses bronzes en fait un meuble hors ligne. Sur la tablette, la Géographie et l'Astronomie sont représentées, ayant autour d'elles les instruments relatifs à ces sciences. Cette marqueterie est d'un faire large, que plus tard Riesener abandonnera pour exécuter des travaux plus fins, plus délicats, mais moins vigoureux. Sur la ceinture se déroulent des rinceaux feuillagés sortant d'un fleuron angulaire, et se repliant avec une grâce inimitable, pour franchir la ligne du carderon. Nous avons déjà trouvé dans les premiers meubles de Riesener cette disposition, que cette table nous montre arrivée à son plein épanouissement. On sait, par un document dû à M. Williamson, que cette pièce a été exécutée en 1771 et elle figure dans un mémoire d'ouvrages faits pour le Garde-Meuble, où elle est portée à la somme de 5,000 livres[1]. On ne saurait reprocher à ce bureau que les pieds cannelés qui sont trop minces pour la largeur de la tablette ; mais le maître ne devait pas tarder à trouver une forme harmonieuse pour cette partie du meuble. Le Garde-Meuble possède un grand bureau à secrétaire de bois d'acajou, dont les profils accentués rappellent les belles œuvres que nous avons citées. Si les bronzes dorés n'en sont pas aussi riches, cette infériorité est largement compensée par le goût avec lequel les ornements sont placés, sans jamais distraire l'œil de la destination du meuble.

1. Voy. Williamson. *Les Meubles d'art du Mobilier national.*

Nos ébénistes ne sauraient trop étudier l'aspect simple et grandiose de cette œuvre, qui date de la première

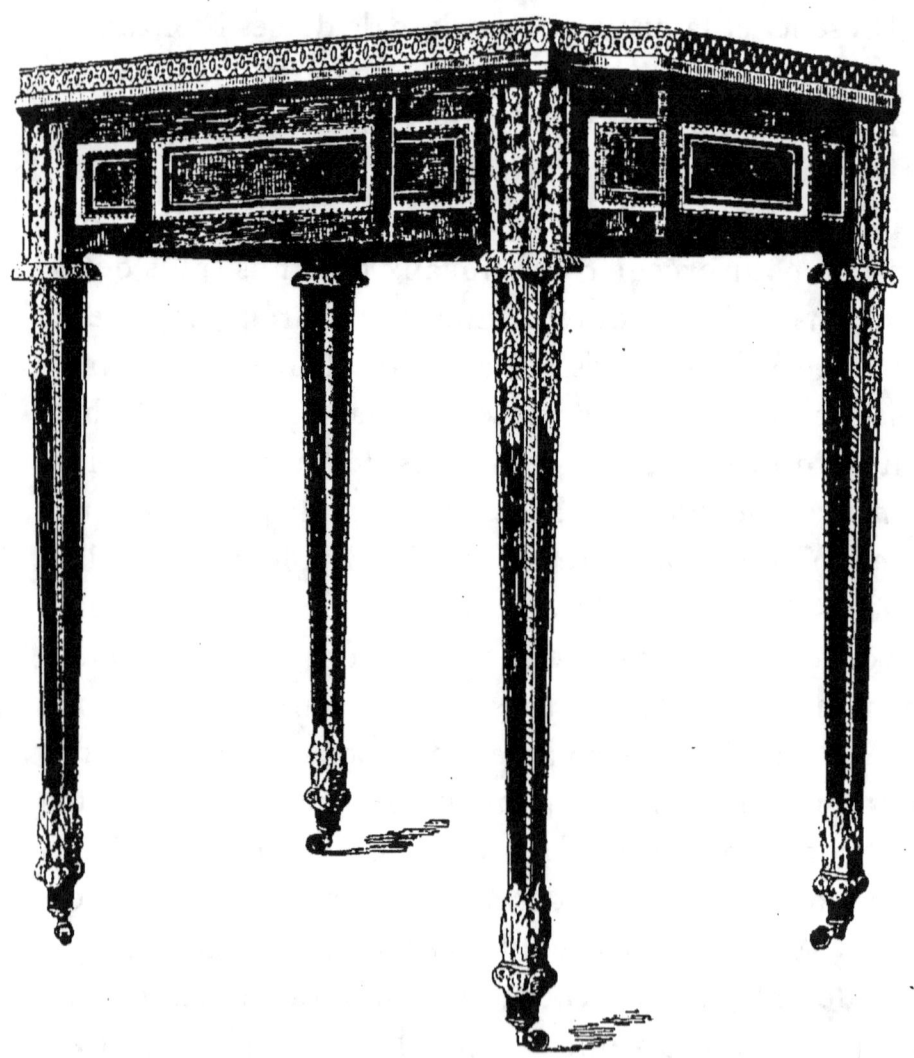

FIG. 67. — PETIT BUREAU EN MARQUETERIE AVEC ORNEMENTS DE BRONZE PAR RIESENER.
(Musée du Louvre.)

période de Riesener et qui a été souvent copiée par l'industrie moderne. Dans le pavillon du Petit-Trianon est placé un bureau à cylindre de plus faible dimension, qui nous servira d'exemple pour montrer la trans-

formation de style qui en peu d'années s'était introduite chez Riesener. Les comptes du Garde-Meuble établissent que ce meuble a été exécuté, en 1777, sur l'ordre de M. de Fontanieu, et que l'artiste qui en demandait la somme de 4,640 livres, a vu rabattre ses prétentions à 4,000 francs [1]. La forme et les ornements de ce bureau sont du style Louis XVI le plus pur ; c'est le modèle définitif auquel Riesener restera fidèle jusqu'à la Révolution. La marqueterie losangée est d'un fini exquis, sans avoir l'importance artistique de ses devancières ; les bronzes sont admirablement ciselés, mais plus précieux que vigoureux, et enfin les angles reviennent aux lignes droites si longtemps oubliées par notre école.

L'activité industrielle de Riesener a presque égalé celle de Boulle. Malgré le nombre considérable de meubles que nous a enlevés l'étranger et ceux qui ont été détruits, il en reste de fort importants dans nos palais nationaux et dans les collections particulières de Paris. Nous nous bornerons à citer les pièces qui se distinguent par un caractère exceptionnel.

Le Musée du Louvre, qui a hérité des chefs-d'œuvre d'ébénisterie enlevés du palais de Saint-Cloud avant l'investissement de Paris en 1871, est relativement pauvre en spécimens de la seconde manière de Riesener. Il ne peut montrer qu'une petite table à pieds cannelés et à feuillages de bronze, que sa marqueterie à losanges et ses formes un peu grêles rapprochent du bureau à cylindre de Trianon. Le palais de Fontainebleau est plus riche ; il conserve des spécimens importants de son ameublement primitif et d'autres qui y ont

1. Voy. Williamson. *Les Meubles d'art du Mobilier national.*

été déposés récemment. Des trois commodes que l'on y rencontre, l'une, en bois d'acajou, est divisée en panneaux rectangulaires à encadrements qui appartiennent au premier style de Riesener. La deuxième se signale surtout par la hardiesse des deux consoles, sur lesquelles s'appuient des guirlandes de fleurs à rubans qui viennent terminer les montants du meuble, d'ailleurs taillé très largement

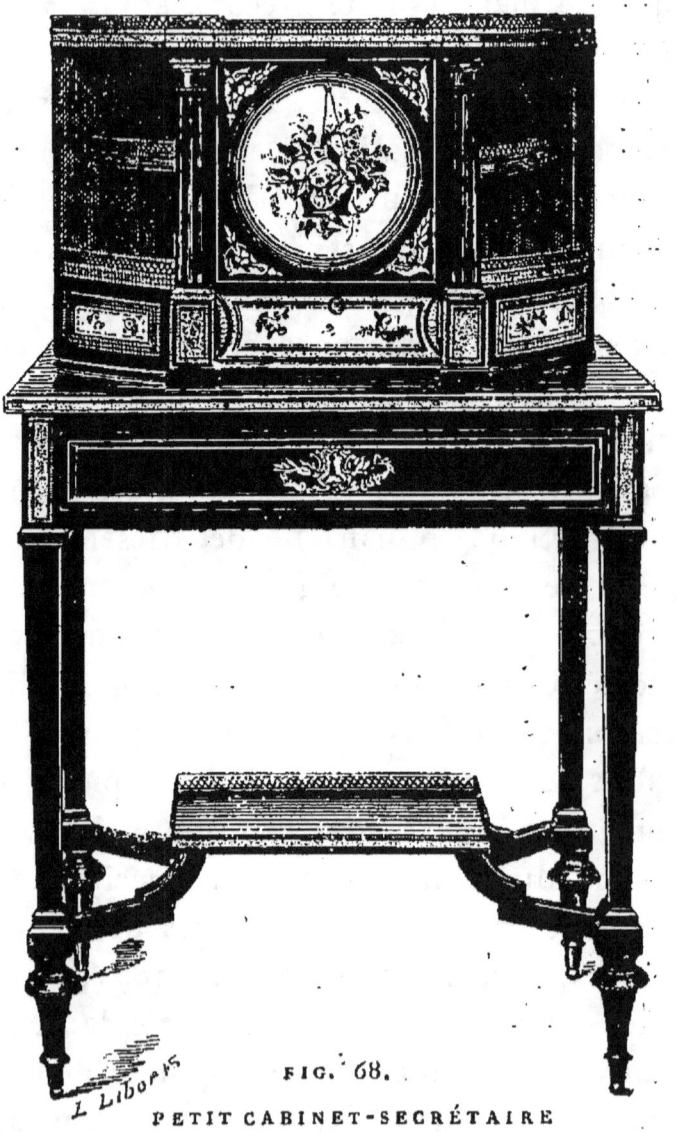

FIG. 68.
PETIT CABINET-SECRÉTAIRE
ORNÉ DE PLAQUES DE PORCELAINE, PAR RIESÉNER.
(Musée de South Kensington.)

dans un bois d'acajou d'une belle patine; c'est encore une œuvre de transition. La dernière com-

mode date de l'époque la plus fleurie et la plus ornementée de Riesener. Sur l'avant-corps du milieu, un sujet en marqueterie, de forme échancrée, représente des vases, des fleurs et des instruments de jardinage ; le reste du meuble est revêtu d'un fond quadrillé à plusieurs teintes. Les consoles et les pieds à feuillages, ainsi que la ceinture à oves et à guirlandes ajourées de cuivre ciselé, donnent à cette commode l'aspect le plus riche. On voit en outre, à Fontainebleau, un petit meuble d'appui non signé, dont le vantail est revêtu d'une marqueterie à vase de fleurs sur un fond à losanges, rappelant celui de certains meubles de Riesener. Bien qu'il soit anonyme, nous pensons devoir le rattacher aux premiers travaux de son atelier, le style des cuivres étant imité des compositions de Delafosse qui servirent de modèles aux artistes des règnes de Louis XV et de Louis XVI.

Les collections de MM. les barons de Rothschild, à Paris, possèdent de beaux ouvrages de Riesener. On trouve à Londres, chez Sir Richard Wallace, des trésors en ce genre ; ce sont des commodes, des chiffonniers, des cabinets et des tables décorées de sujets en marqueterie, sur lesquels sont appliqués des bronzes du goût le plus délicat. La collection Jones, qui est venue augmenter les galeries du South Kensington Museum de toute une grande collection de productions de l'art décoratif français, renferme des meubles de Riesener qui, s'ils n'ont pas l'importance de ceux d'Hertford House, n'en sont pas moins très bien choisis. Celui dont la composition nous semble la plus heureuse est un petit cabinet-secrétaire de forme demi-circulaire et décoré de plaques de vieux

Sèvres à bouquets de fleurs. Il repose sur une table à quatre pieds angulaires réunis par un entrejambe à corbeille carrée. Comme tous ses confrères, Riesener devait suivre le goût du jour, et vraisemblablement ce n'avait pas été sans protester qu'il s'était décidé à décorer ses meubles au moyen de porcelaines peintes, système faux auquel il était obligé de sacrifier les belles marqueteries et les moulures harmonieuses de ses panneaux. La collection Jones à Londres possède de nombreux spécimens de cette nouvelle face du talent de Riesener, que les grands amateurs recherchent avec passion. Le château de Windsor conserve quelques grandes pièces d'ameublement qui proviennent de Versailles, entre autres des buffets bas à gaines représentant des figures de femmes.

Nous avons hâte d'arriver à un événement artistique récent qui a marqué le prix que les connaisseurs attachent aux œuvres de Riesener. Lorsqu'on a mis en vente, il y a deux ans, les raretés de toute sorte que renfermait la résidence d'Hamilton Palace en Écosse, ce sont les œuvres de l'ameublement français qui ont le plus excité l'enthousiasme des curieux, et parmi elles, les meubles de Riesener ont atteint des prix inouïs. Nous nous bornerons à citer deux ameublements qui étaient les pièces capitales de la vente. Le premier comprenait un secrétaire et une commode. La composition et le décor rappelaient le meuble de Fontainebleau que nous avons décrit, mais le panneau de la partie centrale était occupé par un médaillon de bronze ciselé appliqué sur un champ de mosaïque fleuronnée, dans lequel on lisait la signature *Riesener fec*, avec la date de 1790 pour le secrétaire, et celle de 1791 pour la commode. Derrière était flâtré

le chiffre de Marie-Antoinette avec la légende: « Garde-meuble de la Reine ». Ces meubles, destinés probablement au palais de Saint-Cloud, propriété personnelle de la reine et où la cour séjourna pendant l'été de 1790, sont l'un des derniers travaux de Riesener. Ils étaient accompagnés d'un petit bureau à mosaïque fleuronnée, rappelant par sa forme celui du Louvre, mais dont les bronzes à bouquets, avec draperies reliant la partie centrale aux chapiteaux et les guirlandes retombant sur les quatre faces des pieds, étaient un chef-d'œuvre de ciselure. Cette table fait actuellement partie des collections de M. le baron Ferdinand de Rothschild.

La deuxième suite des meubles d'Hamilton Palace avait été exécutée pour Saint-Cloud et figure sur l'inventaire dressé lors de la vente des meubles de ce château, où elle fut adjugée à un prix dérisoire. On la voit remise aux enchères au mont-de-piété, le 28 germinal an XI, dans la vente d'une collection anonyme. C'est vers cette époque que lord Hamilton, venu en France, l'acheta avec d'autres morceaux sortis du palais de Versailles. Cet ensemble se compose d'une commode, d'un secrétaire et d'un cabinet serre-bijoux élevé sur quatre pieds. Ces trois meubles sont en panneaux de vieux laque de Japon de la plus belle qualité et leurs dispositions générales sont celles que Riesener avait adoptées pour ses pièces importantes. Ce qui leur donne une valeur exceptionnelle, c'est la profusion et l'exécution merveilleuse des bronzes qui les décorent. Sur la ceinture courent des couronnes de fleurs se succédant, au milieu desquelles se voient les chiffres de Marie-Antoinette. De chaque côté, sont suspendues des guirlandes

relevées par des clous et des fleurons, d'où s'échappent

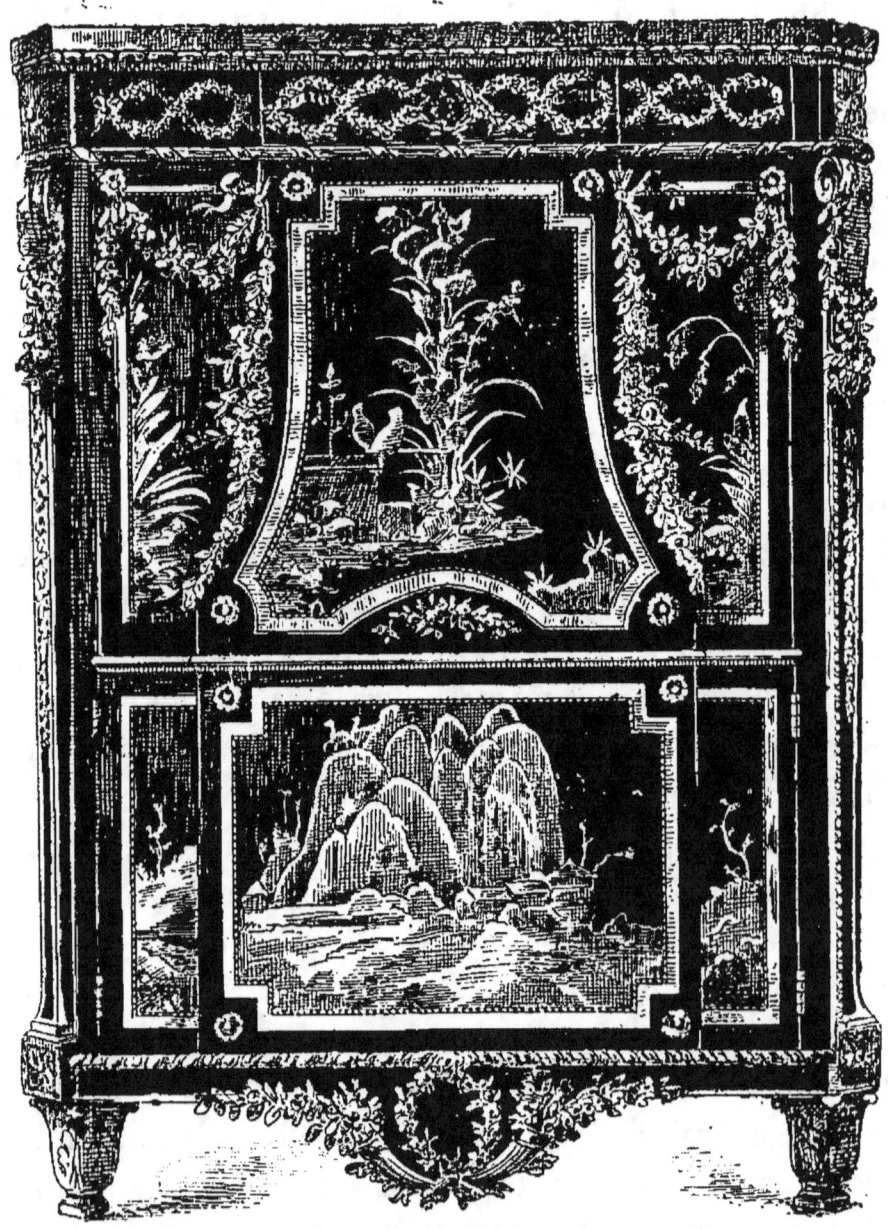

FIG. 69.
SEGRÉTAIRE DÉCORÉ DE PANNEAUX EN LAQUE DE CHINE
ET DE BRONZES EN CUIVRE CISELÉ.
(Collections d'Hamilton Palace.)

des retombées de fleurs d'une richesse inouïe, qui

suivent l'échancrement du panneau central. Le culot, les pieds, les consoles, tout est recouvert de bronzes d'une végétation luxuriante. Rien ne surpasse la délicatesse de ces ornements ciselés avec une souplesse inépuisable, qu'en raison de leur importance exceptionnelle on a attribués à Gouthière. Nous doutons cependant que cet ornemaniste ait mis la main à ce travail qui n'aurait pas été indigne de son talent, mais ses œuvres authentiques sont généralement moins exubérantes et d'un dessin plus arrêté. Cette décoration florale présente une composition facile, visant principalement à l'effet gracieux et n'ayant nul souci des lignes antiques. Nous ne connaissons pas assez la vie de Duplessis ni celle d'Hervieux pour mettre leurs noms en avant, à propos d'ouvrages, qui rendront célèbre leurs auteurs encore ignorés, mais nous devons signaler les rapports évidents qui se remarquent entre certains détails de ces meubles et ceux de la première manière de Riesener.

§ 3. — J.-F. LELEU; C.-C. SAUNIER; M. CARLIN; MONTIGNY; E. LEVASSEUR.

Ainsi que Riesener, plusieurs ébénistes ayant débuté sous le règne de Louis XV appartiennent, par la période la plus active de leur production, au règne de son successeur. Le plus connu de ces artistes est Jean-François Leleu, demeurant rue Royale et admis à la maîtrise le 19 septembre 1764, qui devint syndic de la communauté en 1776, et figura sur les tableaux des maîtres jusqu'à l'année 1782. Les Tablettes royales de

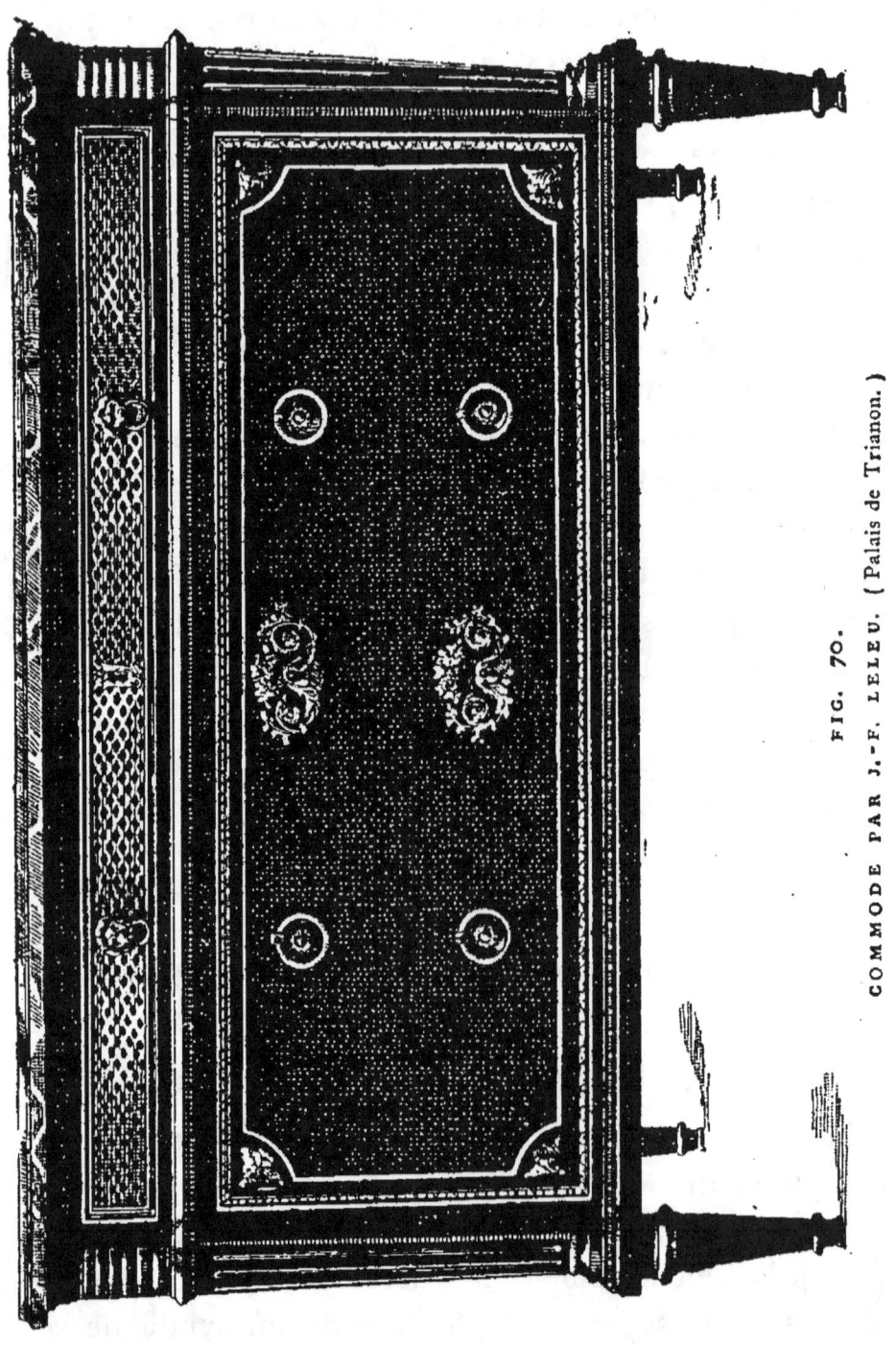

FIG. 70. — COMMODE PAR J.-F. LELEU. (Palais de Trianon.)

Renommée nous apprennent qu'il tenait fabrique et

magasin d'ébénisterie et envoyait en province et à l'étranger. Les meubles que nous connaissons de lui sont d'une exécution soignée, mais ils ne sauraient être comparés à ceux de Riesener. Leleu ne semble jamais avoir pratiqué la marqueterie. Le château de Trianon avait prêté à l'Exposition de l'histoire du mobilier une grande commode à ventre renflé, enrichie de bronzes assez fins et deux petits meubles bas à un seul vantail. M. le baron Alfred de Rothschild possède un bureau plat entouré de plaques de Sèvres décorées de peintures, avec un casier-écritoire de même décor qui, dans le catalogue des collections de San-Donato, dont il a fait partie, est décrit comme provenant du mobilier du château de Luciennes. Mgr le duc d'Aumale a acquis chez le duc d'Hamilton un grand bureau accompagné de son cartonnier en bois d'ébène; il est soutenu par huit pieds à griffes de lion et enrichi d'une frise en bronze doré avec des guirlandes de feuillage rattachées par des rubans, dans le style de Delafosse. On connaît plusieurs familles pour lesquelles Leleu avait travaillé; il fut aussi employé par le Garde-Meuble. A la vente récente du baron d'Ivry, on a vu deux commodes qui lui avaient été commandées pour l'ameublement du château d'Hénonville, et diverses collections parisiennes se sont partagé des pièces provenant du mobilier de l'un des anciens gouverneurs de la Bastille, qui portent son estampille.

Malgré tous les soins dont il entourait ses productions, le talent de J.-F. Leleu ne saurait se comparer à celui de Claude-Charles Saunier, demeurant rue du Faubourg-Saint-Antoine. Il avait été admis à la maîtrise le 31 juillet 1752 et vivait encore en 1792, car on

LE MEUBLE SOUS LOUIS XVI. 237

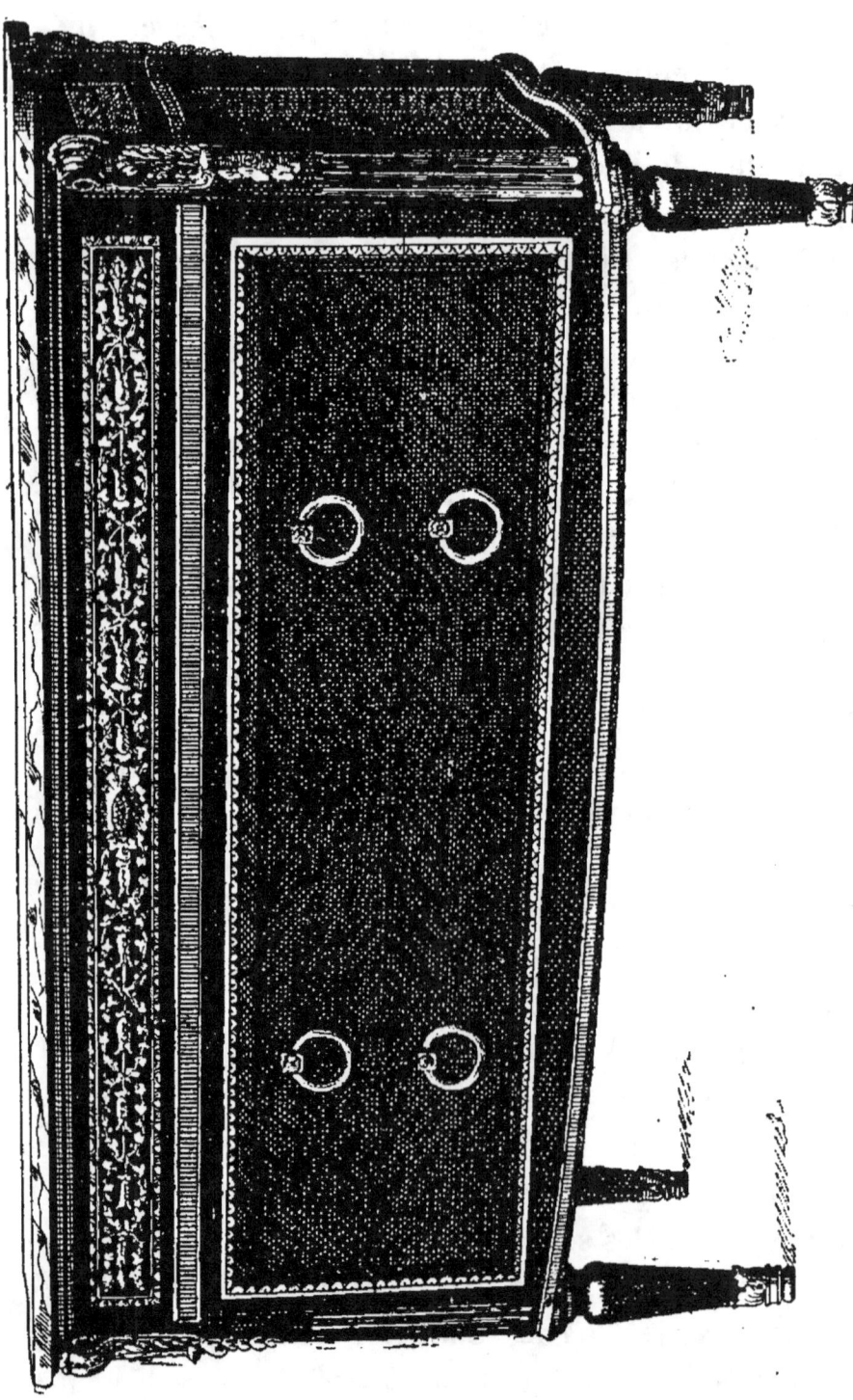

FIG. 71.
COMMODE PAR C.-C. SAUNIER. (Palais de Fontainebleau.)

le trouve à cette époque tenant sur les fonts baptismaux

le fils d'un maître serrurier, Quest. On constate deux manières très tranchées dans les œuvres de Saunier. Il se montre d'abord attaché aux compositions moins directement inspirées par les souvenirs classiques; dans la seconde période de son existence artistique, on le trouve suivant l'imitation du style antique. C'est vers la première phase de sa carrière que se sont produites les meilleures œuvres de Saunier, celles qu'il enrichissait de marqueteries d'une exécution remarquable. Plus tard, sa manière se refroidit et il finit par employer des profils ultra-classiques.

Le meuble le plus important que nous connaissions de lui est un chiffonnier-secrétaire de bois d'amarante, faisant partie des collections de Sir Richard Wallace. Au-dessous de la tablette de marbre blanc, entourée d'une galerie en cuivre ajouré, court une frise au centre de laquelle sont placées deux figures de femmes terminées par des rinceaux, qui supportent un écu armorié. Au milieu du principal panneau est disposé un médaillon ovale soutenu par des rubans de cuivre ciselé qui encadrent l'entrée de la serrure. De chaque côté sont représentés des trophées militaires, sur le fond intarsié desquels se lit la signature de l'artiste. Deux gaines de bronze, terminées par des têtes de femmes, soutiennent les côtés de ce meuble. Par la largeur de ses bronzes et par la perfection de sa marqueterie, ce secrétaire rentre dans la série des belles œuvres que nous avons admirées chez Oëben et chez Riesener. C'est un des meilleurs spécimens de l'ébénisterie française, appartenant à l'époque de transition des dernières années de Louis XV. Nous pensons qu'il est possible de rapprocher de ce

secrétaire un charmant bureau-toilette qui fait partie du legs Jones, au South Kensington Museum. Ce meuble, dont on attribue la commande à la reine Marie-Antoi-

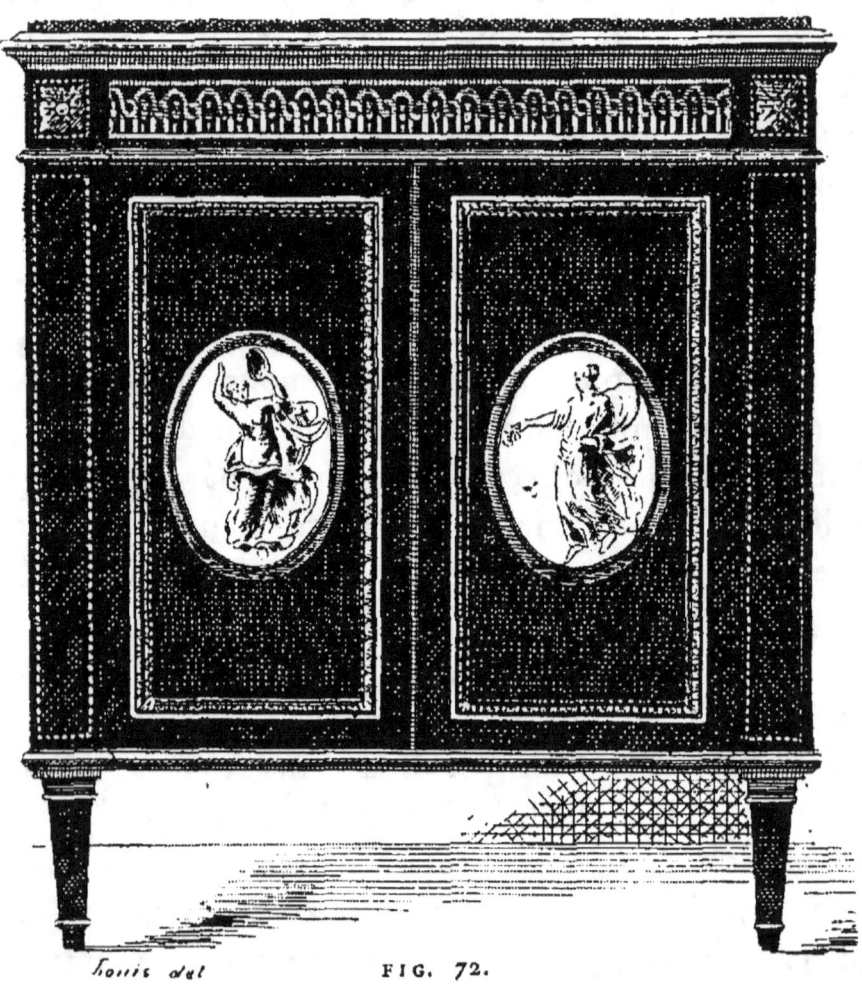

FIG. 72.
MEUBLE D'APPUI DÉCORÉ DE PLAQUES EN PORCELAINE
PAR E. AVRIL.
(Palais de Fontainebleau.)

nette, sans que l'on sache sur quelle base repose cette assertion, est revêtu d'une superbe marqueterie, dont les tons doux et discrètement encadrés rappellent le style des travaux de tarsia dus à Saunier. Les ornements de

bronze que porte ce gracieux spécimen d'ameublement féminin sont appliqués avec beaucoup de goût. M. le comte de la Guiche conserve deux buffets à gradins arrondis, commandés à Saunier par sa famille. Les volets de laque en sont accompagnés de bronzes ciselés dans le style le plus efflorescent de l'époque de Louis XVI.

On connaît aussi un Louis-Jacques Saunier, rue des Prêtres-Saint-Germain-l'Auxerrois (22 juillet 1782), qui a marqué quelques pièces de fabrication ordinaire.

Étienne Avril, ébéniste de la rue de Charenton, reçu maître en 1774, a laissé plusieurs meubles d'acajou à panneaux rectangulaires encadrés de bronzes à perles. Le palais de Fontainebleau possède de lui une armoire basse dont les vantaux sont ornés de plaques de porcelaine représentant des personnages sur fond bleu. On attribue à cet ébéniste des estampes décoratives qui portent le nom d'Avril.

Le plus connu des fabricants de cette époque est Martin Carlin, dont les nombreuses productions rivalisent parfois avec les œuvres artistiques de Riesener. Nous avons peu de renseignements sur cet ébéniste, qui habitait la rue du Faubourg-Saint-Antoine et qui fut reçu maître le 30 juillet 1766. Malgré la date à laquelle s'ouvre sa carrière industrielle, tous les meubles que l'on connaît de Carlin sont du style Louis XVI le plus pur. Sa vie dut se prolonger longtemps, car il exécuta des travaux pour l'ameublement du château de Saint-Cloud lorsqu'il fut acquis par Marie-Antoinette, et le Conservatoire des arts et métiers conserve une boîte d'horloge à pied, ornée de marqueterie et de bronzes ciselés, que Carlin a datée de l'année 1779. Le plus sou-

vent il mettait en œuvre des panneaux de laque d'origine orientale, qu'il encadrait de bronzes ciselés de la plus grande richesse. Les ébénistes avaient renoncé, à cette époque, à se servir des imitations de laque si em-

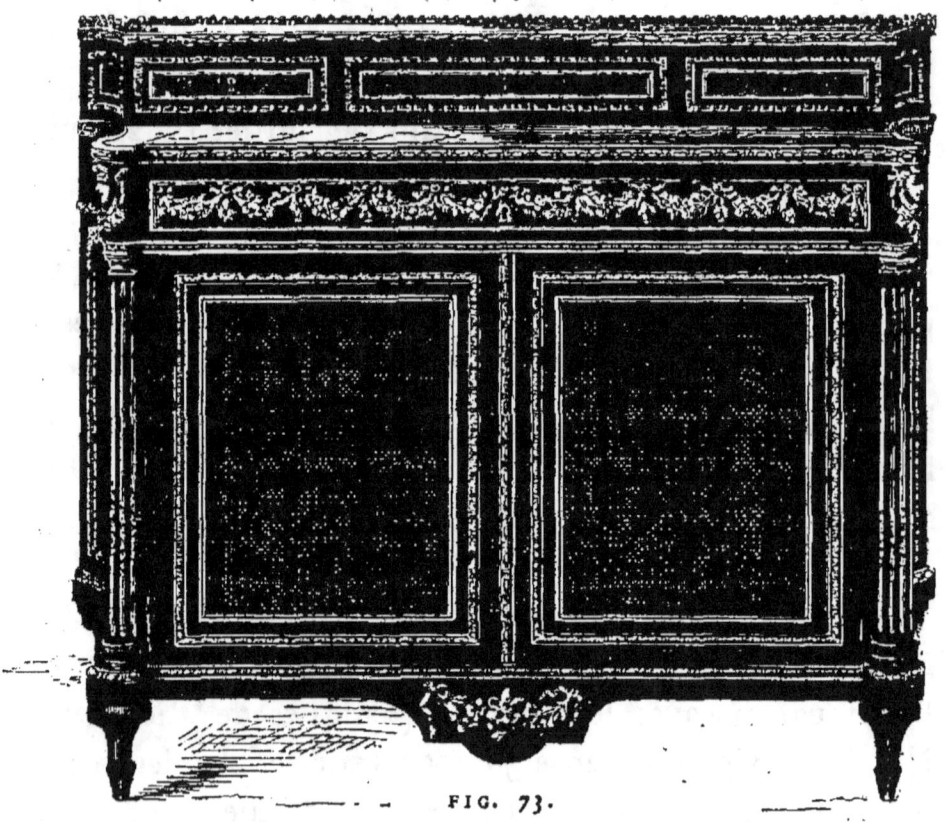

FIG. 73.
BUREAU-CHIFFONNIER AVEC ORNEMENTS DE CUIVRE CISELÉ, PAR M. CARLIN.

(Mobilier national.)

ployées quelques années auparavant, ne les trouvant plus en rapport avec la délicatesse des matières dont ils ornaient leurs meubles.

Le Musée du Louvre a donné asile, depuis l'investissement de Paris, à plusieurs productions très importantes de Carlin, conservées auparavant à Saint-Cloud.

La série la plus remarquable comprend une commode accompagnée de deux encoignures à panneaux de vieux laque, dont les encadrements sont ornés de feuillages et de guirlandes de bronze précieusement ciselé. Les montants angulaires sont formés par des balustres détachés, à profils amaigris, terminés par des corbeilles de fleurs. Une seconde suite se compose d'une grande commode et de deux encoignures à panneaux de laque, d'une ornementation moins exceptionnelle. Ces ameublements constituent l'ensemble le plus artistique qui nous soit parvenu de cet ébéniste.

Une des spécialités de Carlin était la fabrication des tables et des bureaux, dont le Musée du Louvre, la collection Jones et celle de Sir Richard Wallace possèdent de nombreux spécimens. Presque toujours ils sont en ébène, ornés de panneaux de laque, de mosaïque en pierres dures, et entourés de draperies relevées par des glands de bronze ciselé. M. le baron Alfred de Rothschild a acquis une table-bureau sur la tablette de laquelle est un cartonnier en bois de rose, avec des cuivres encastrant des plaques carrées de porcelaine de Sèvres.

L'un des meubles les plus remarquables que nous connaissions de M. Carlin est une commode divisée en trois panneaux, appartenant à M. Eugène Joyant. La marqueterie centrale représente une grande rosace, et de chaque côté sont des ornements losangés de bois teints de diverses couleurs. Les bronzes de la ceinture et des montants, ainsi que les bordures des panneaux rappellent les meilleurs ouvrages de Riesener, dont ce meuble serait digne, si l'exécution de la marqueterie n'était pas inférieure à celle de cet artiste. Nous serions disposé à

attribuer à Carlin, un superbe baromètre provenu de Saint-Cloud et figurant dans la salle des dessins du

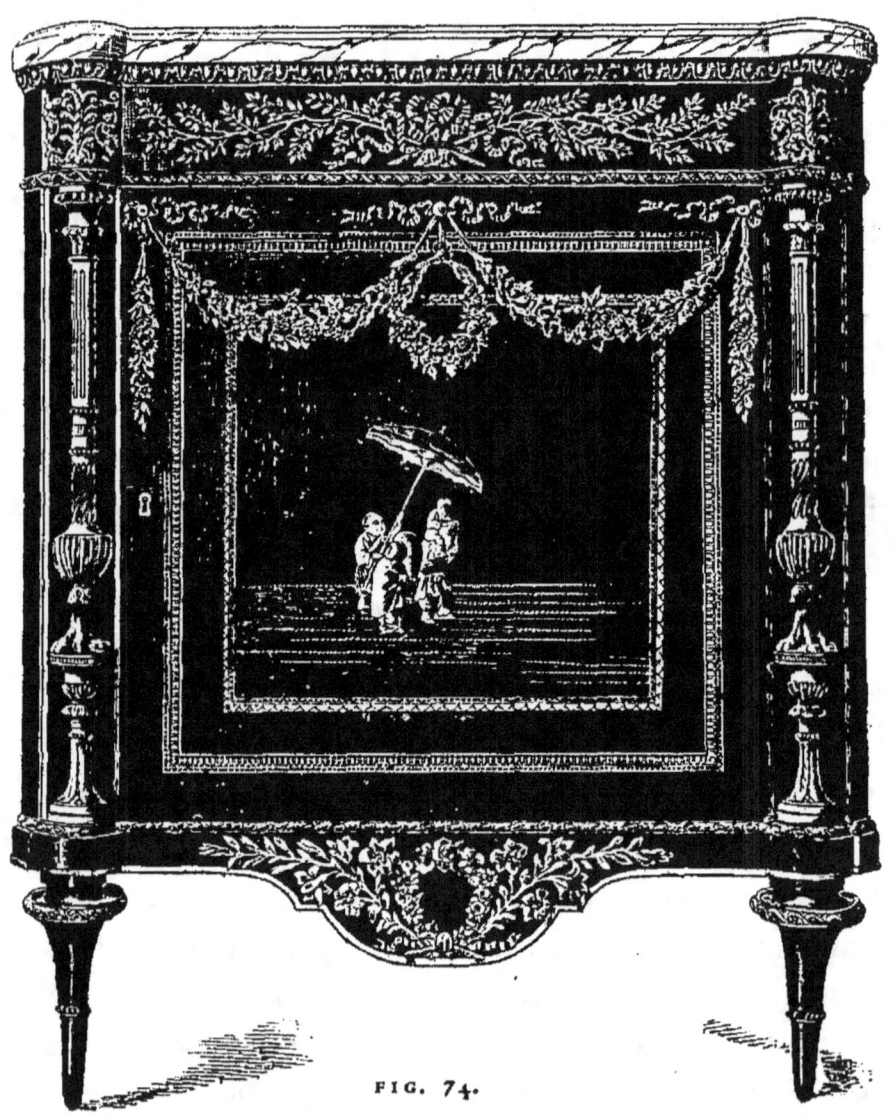

FIG. 74.
ENCOIGNURE DE LAQUE AVEC ORNEMENTS DE CUIVRE
CISELÉ, PAR M. CARLIN.
(Musée du Louvre.)

Musée du Louvre. Il est orné de bronzes dont la composition et la ciselure peuvent être citées parmi les meilleures productions de la fin du xviiie siècle. Sur

le couronnement du cadran est placé un groupe d'enfants; au milieu de la gaine qui le supporte se voit le masque du soleil. Ces cuivres, auxquels une dorure admirablement conservée donne l'aspect d'une pièce d'orfèvrerie, ressortent sur un fond de bois de diverses nuances. Quoique non signé, ce baromètre se rapproche, par le style de ses ornements, de la belle horloge à pied faisant partie des collections du Conservatoire des arts et métiers, et portant l'estampille de M. Carlin avec la date de 1779, que nous avons déjà signalée. L'on ne connaît pas le nom de l'artiste qui modelait les bronzes décorant les meubles de Carlin. On retrouve assez souvent, sur les œuvres de ce dernier et sur celles d'ébénistes de mérite inférieur des motifs qui figurent sur les productions de Riesener. Il faut en conclure que ces bronzes se trouvaient dans le commerce et que les grands ébénistes ne s'adressaient directement aux sculpteurs et aux modeleurs que lorsqu'ils avaient à exécuter des commandes artistiques.

On peut placer près de Carlin un ébéniste qui a souvent travaillé avec lui, Jean Pafrat, reçu maître en 1785 et habitant la rue de Charonne. Il avait épousé, le 28 août 1780, dans l'église de Saint-Laurent, Thérèse Ruthen, en présence de Nicolas Petit, ébéniste au faubourg Saint-Antoine; d'Antoine Balton, ébéniste, rue Montmartre; de Nicolas Waflard, maître doreur, rue Guérin-Boisseau, et d'André Luguet, maître tapissier, rue Transnonain. Le Jones-bequest au South Kensington Museum, contient une table-pupitre de forme carrée, dont la tablette est formée par une plaque de vieux Sèvres représentant les attributs de la musique, et

une table ronde à chocolat avec une plaque de Sèvres à

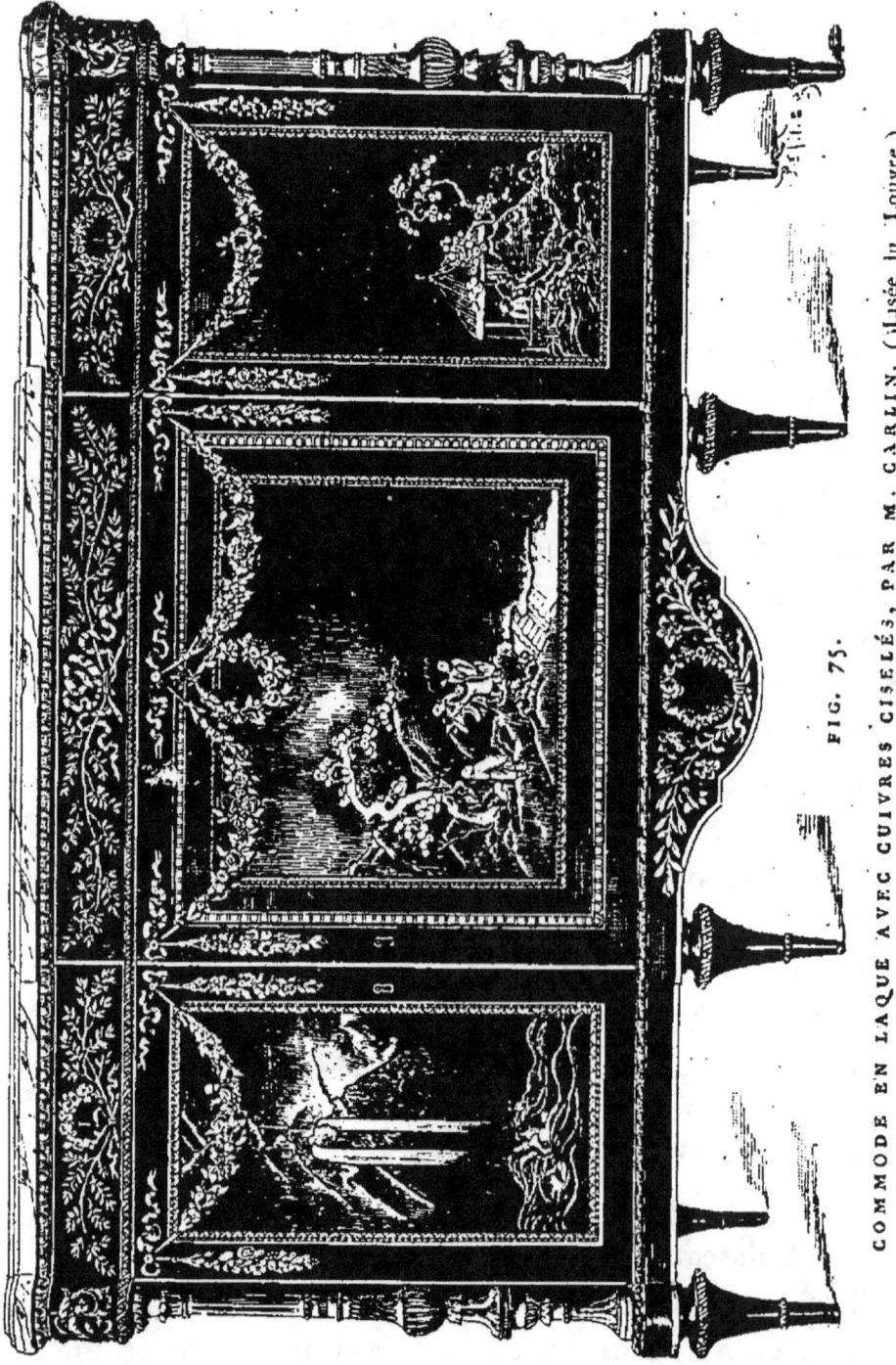

FIG. 75. — COMMODE EN LAQUE AVEC CUIVRES CISELÉS, PAR M. CARLIN. (Musée du Louvre.)

paniers de fleurs, qui portent les estampilles associées de

Carlin et de Pafrat. Ces deux pièces délicieuses passent pour avoir été offertes à l'ambassadrice d'Angleterre lady Aukland par la Reine; mais l'inventaire des meubles de la Reine, dressé lors de la Révolution, décrit le pupitre à musique comme figurant au château de Trianon. Il existe, au reste, des meubles identiques dans d'autres collections. On voit aussi, dans le palais de Fontainebleau, un chiffonnier et une commode d'un travail plus négligé et qui datent probablement de la dernière partie de la vie de Pafrat, qui se prolongea assez tard.

Nous avons déjà cité, à propos des ouvrages de Boulle, le nom de Philippe-Claude Montigny, habitant la cour de la Juiverie, et reçu maître le 29 janvier 1766. Cet ébéniste s'appliqua principalement à reproduire les œuvres d'André Charles, et il fut chargé par la Cour d'exécuter un nombre considérable de meubles dans ce style. Le travail le plus important que l'on connaisse de lui est la suite d'armoires basses à vantaux décorées de médaillons commémoratifs du règne de Louis XIV, dont le Garde-Meuble conserve la majeure partie, que l'on voyait au palais des Tuileries avant 1871. D'autres copies similaires appartiennent à des particuliers, et si ces pièces ne présentent pas le caractère vigoureux des productions originales de Boulle, il faut reconnaître cependant qu'elles sont bien supérieures à la majeure partie des imitations faites d'après ce grand ébéniste. Montigny possédait une manière spéciale en dehors de son aptitude à reproduire les anciens chefs-d'œuvre. Il a laissé, chez M. le comte de la Béraudière, une table dont les angles sont enrichis de jolis bronzes

à draperies dans le goût de Delafosse, qui provient du château de Sceaux, appartenant au duc de Penthièvre. Il employait le plus souvent l'ébène pour la fabrication de bureaux plats et de socles destinés à soutenir des bustes et des vases.

Dans les travaux qu'il avait été chargé d'exécuter pour la reproduction des médailliers de Louis XIV, Montigny fut aidé par un habile ébéniste, Étienne Levasseur, demeurant dans la rue du Faubourg-Saint-Antoine et admis à la maîtrise le 17 décembre 1766.

Levasseur, à en juger par le nombre de pièces qu'il a marquées de son nom, fut un fabricant très actif, et les meubles créés par lui sont d'une exécution fort soignée. Malgré l'époque de sa réception, nous ne connaissons rien de cet ébéniste qui n'appartienne au style de la fin du xviiie siècle. Un des traits caracté-

FIG. 76.

ristiques de son mobilier paraît être la présence d'une galerie de cuivre à balustre qui se trouve placée sur les tablettes de marbre blanc des pièces qu'il exécutait. Au Musée du Louvre figure depuis 1871, un bureau de bois d'acajou, de forme basse, qui est surmonté d'un cartonnier à pilastres de cuivre doré. Deux encoignures présentant le même décor, et faites originairement comme le meuble précédent pour le château de Bellevue, sont aujourd'hui conservées au petit Trianon. Le même palais a reçu un petit bureau de dame, taillé dans le bois d'acajou et orné de bronzes ciselés. La perfection et le goût des ornements appliqués sur les coins arrondis de cette table en font l'un des meubles le plus souvent reproduits par notre industrie contemporaine. Le Garde-Meuble, le Musée du Louvre et le palais de Fontainebleau possèdent d'autres pièces de Levasseur qui présentent de grandes analogies avec celles que nous venons de citer. Dans la série des imitations de Boulle, cet ébéniste s'est montré très habile. Deux commodes en bois d'ébène, avec angles et encadrements revêtus de marqueterie de cuivre et d'étain, exécutées par lui, portaient chacune huit tiroirs formés par des plaques de laque ancien. Ces meubles, qui ont passé dans la vente récente du duc d'Hamilton, ont atteint, par suite de la belle ciselure de leurs bronzes, un prix considérable, bien que plusieurs amateurs, n'y retrouvant pas la pureté des œuvres de Boulle, y aient relevé plusieurs dissonances dans le style. M. le baron d'Aubigny possède plusieurs grandes pièces d'ameublement, copiées de Boulle, qui ont été exécutées pour le fermier général M. Mulot de Pressigny, par E. Levasseur. Nicolas-

Pierre Séverin, rue Dauphine (26 juillet 1757), a con-

FIG. 77. — PETIT BUREAU EN BOIS
D'ACAJOU ORNÉ DE CUIVRES CISELÉS, PAR E. LEVASSEUR.
(Palais de Trianon.)

couru également à l'exécution du mobilier rétrospectif exécuté pour les Tuileries, et il a estampillé deux des

gaines accompagnant les pièces fabriquées par Montigny et par Levasseur. On peut supposer, d'après cette facilité d'imitation, que ces trois ébénistes avaient reçu par tradition leçons des Boulle.

§ 4. — G. BENEMAN

FIG. 78.
TABLE DE DÉJEUNER,
PAR MM. CARLIN ET PATRAT
(Musée de South Kensington.)

Depuis longtemps on classait parmi les œuvres de Riesener plusieurs grands meubles conservés dans les châteaux de Fontainebleau et de Saint-Cloud. L'exposition rétrospective, organisée en 1882 au palais de l'Industrie, a servi à retrouver le nom de leur véritable auteur, dont l'histoire artistique n'avait pas conservé le souvenir. Ces meubles portent l'estampille nettement imprimée de Guillaume Beneman, demeurant rue Forest et reçu maître menuisier-ébéniste, le 3 septembre 1785. Dans son étude sur le mobilier, M. Paul Mantz a ajouté d'après l'Almanach des commerçants, que Beneman travaillait encore en 1802. Nous en serions réduits à ces brèves indications, si les mémoires des ouvrages exécutés en 1786 pour le service du Garde-Meuble ne nous ap-

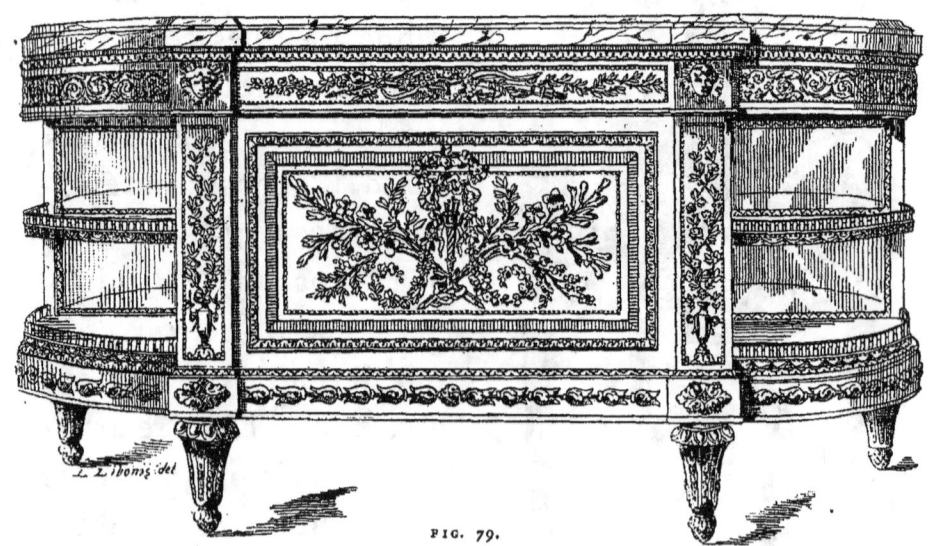

FIG. 79.
BUFFET EN BOIS D'ACAJOU ET D'AMARANTE PAR G. BENEMAN.
(Musée du Louvre.)

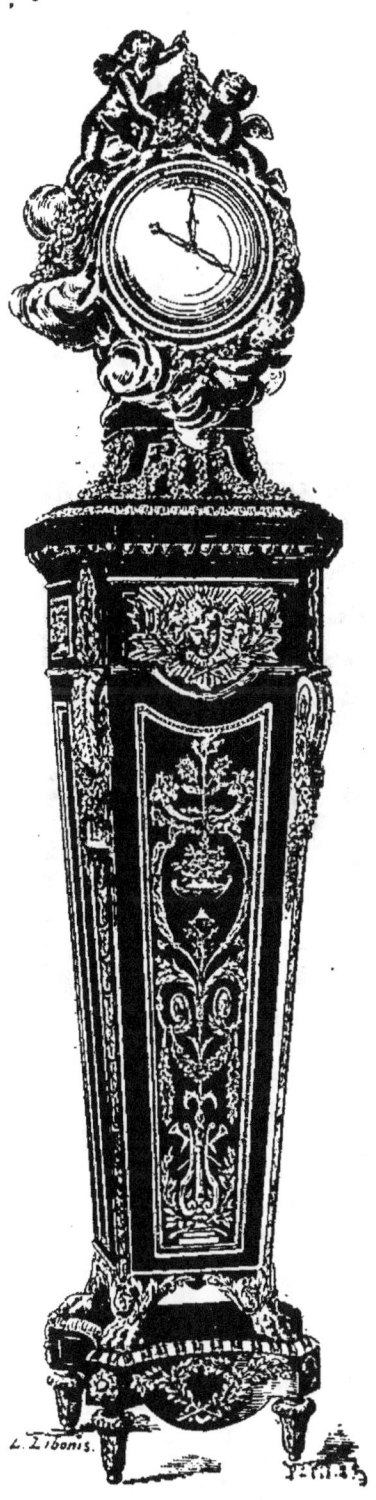

FIG. 80. — BAROMÈTRE.

prenaient de quelle importance ont été les travaux de Beneman pour l'ameublement des résidences royales. On sait que la manufacture des meubles de la Couronne, négligée dans les derniers jours du règne de Louis XIV, fut complètement supprimée par son successeur. A diverses époques, les fournitures ordinaires du Garde-Meuble furent payées par un adjudicataire-régisseur, chargé de solder par avance toutes les dépenses d'entretien et qui produisait un mémoire général à la fin de chaque semestre ou à l'expiration de l'année. Ces fournisseurs s'adressaient à des sous-entrepreneurs qui exécutaient tous les travaux neufs et les réparations de l'ameublement. La suite complète des mémoires présentés à l'Intendant général du Garde-Meuble a été dispersée et il n'en subsiste que des débris conservés aux Archives nationales et à la Bibliothèque nationale, dont la plus curieuse partie est libellée par le sculp-

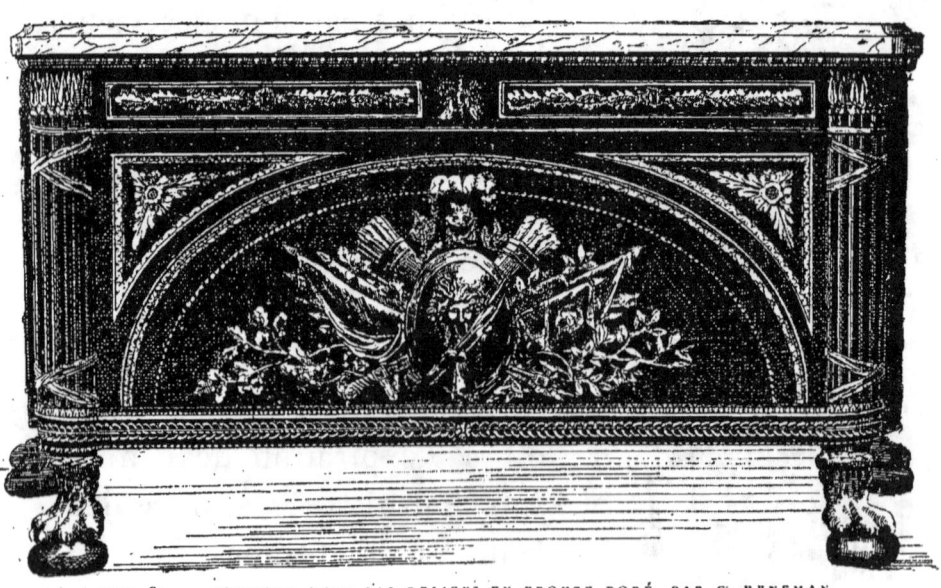

FIG. 81. — COMMODE AVEC BAS-RELIEFS EN BRONZE DORÉ, PAR G. BENEMAN.
(Palais de Fontainebleau.)

teur-ornemaniste Hauré (nommé de Hauré dans le catalogue des Salons de Saint-Luc), qui était le fournisseur en titre du Garde-Meuble dans les dernières années du règne de Louis XVI.

Les mémoires de Hauré sont particulièrement intéressants en ce qu'ils donnent le nom des artistes qui travaillaient pour la couronne. Beneman figure dans ces comptes comme l'ébéniste à qui l'administration s'adressait ordinairement pour l'entretien de l'ameublement; on le voit établir au Garde-Meuble, à Fontainebleau et à Compiègne des boutiques qui n'eussent pas été nécessaires s'il avait existé un atelier central à Paris. Cette organisation n'empêchait pas, au reste, l'intendant d'acquérir des objets mobiliers directement de divers ébénistes, ou de faire à des artistes tels que Riesener et Roëntgen des commandes dont la dépense était postérieurement régularisée. Non seulement on retrouve dans ces comptes la description des ouvrages exécutés par Beneman, mais encore ils portent les noms des modeleurs, des fondeurs et des ciseleurs qui ont été appelés à y concourir. Nous citerons les détails relatifs à l'établissement d'un bureau plat destiné à accompagner le grand secrétaire de Riesener dans le cabinet intérieur du Roi, à Versailles. Le modèle en cire avait été fait par le sculpteur Martin d'après les ornements de Duplessis qui décoraient l'ancien bureau. Le peintre Gérard avait peint les fleurs, les fruits et les madrépores qui devaient servir de modèles aux marqueteurs. Ces peintures avaient été transportées sur papier par Bertrand et découpées en dix parties comprenant huit panneaux de fruits et de coraux et deux aux chiffres du Roi. Ces composi-

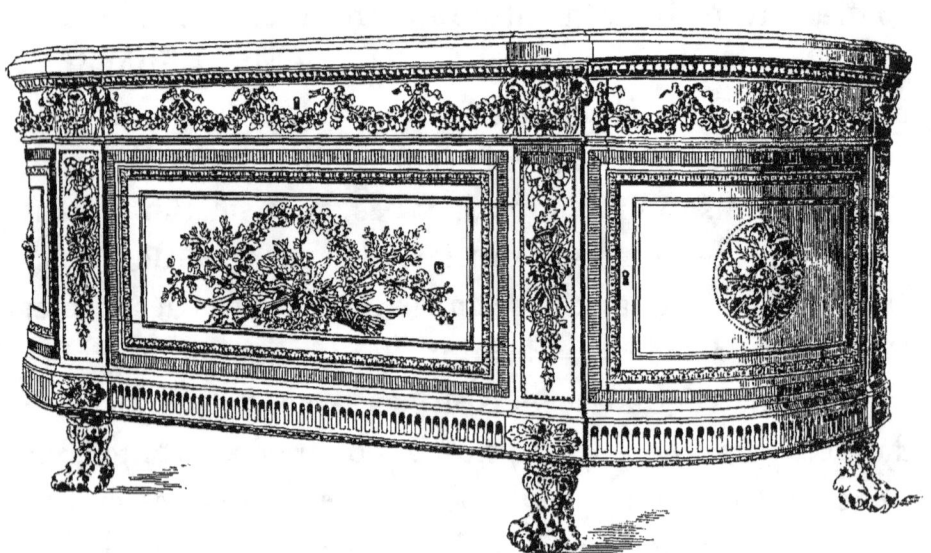

FIG. 82. — COMMODE A COINS ARRONDIS
EN BOIS D'ACAJOU, ORNÉE DE MOTIFS EN BRONZE CISELÉ, PAR G. BENEMAN.
(Musée du Louvre.)

tions avaient été traduites en marqueterie par Guillaume Kemp. La garniture de cuivre avait été demandée pour la ciselure à Bardin, pour la dorure à Thomire et à Galle. Beneman avait exécuté toute l'ébénisterie de ce meuble, dont le coût total s'était élevé à 5,716 francs, et dont il faut espérer qu'un jour la trace sera retrouvée. Pour la production de commodes et de secrétaires à cariatides, on le voit travaillant avec le modeleur d'ornements Martin et le sculpteur Boizot, et s'adressant pour la fonte des cuivres à Forestier, pour la ciselure à Thomire, à Bardin, à Tournay, et pour la dorure à Feuchère et à Galle; mais on n'y trouve mentionnée aucune collaboration commune entre Gouthière et Beneman.

Il ne serait pas possible de reproduire dans cette étude l'indication de tous les travaux exécutés par Beneman pour l'administration du Garde-Meuble. Cette nomenclature mériterait assurément d'être publiée et elle aiderait à retrouver bien des meubles dont la destination première est aujourd'hui oubliée. Nous nous bornerons à signaler les œuvres principales encore subsistantes de cet artiste, qui est venu récemment reprendre la place à laquelle ses travaux lui donnent le droit de prétendre. On a vu pendant longtemps dans la chambre à coucher de la Reine, à Fontainebleau, deux grandes commodes qui sont exposées, depuis 1882, dans les salles du Musée du mobilier national. Ce sont deux meubles de bois d'acajou, dont la forme cintrée est décorée de bronzes ciselés du plus admirable travail. Au milieu est un médaillon central, en pâte de biscuit, représentant une scène antique, entouré de fleurons enroulés avec une inépuisable profusion et rattaché à la ceinture

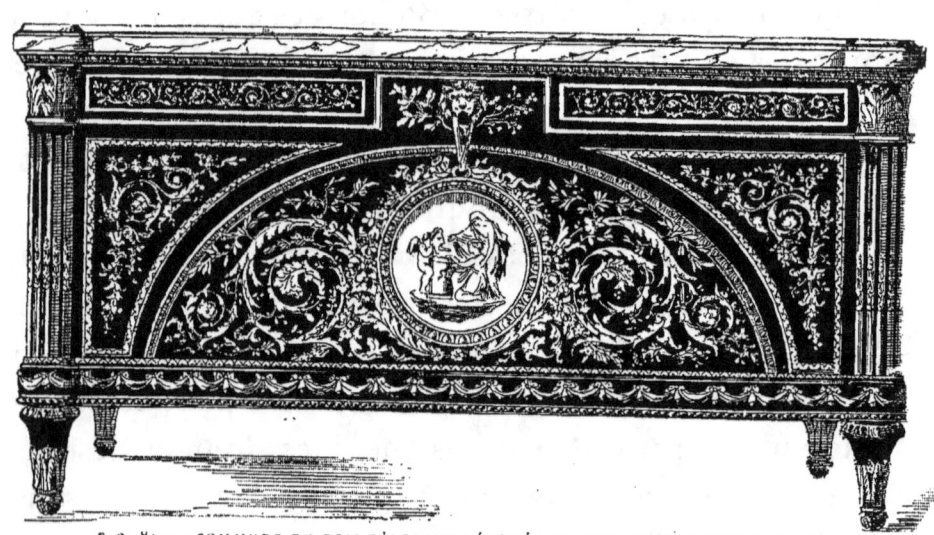

FIG. 85. — COMMODE EN BOIS D'ACAJOU DÉCORÉE DE MOTIFS EN BRONZE CISELÉ PAR G. BENEMAN
(Musée du Mobilier national.)

par des rubans sortant d'une gueule de lion. Les pieds cannelés et à toupie sont terminés par des chapiteaux à feuilles d'acanthe. Sur la frise court une poste à feuillage et les écoinçons du cintre sont également occupés par des tiges d'arbustes et de fleurons. Les côtés présentent des plaques de vieux Sèvres à bouquets peints sur pâte tendre, unique spécimen qui nous soit resté d'une industrie artistique qui fut l'une des gloires de notre pays, et dont nous possédions jadis des trésors qui seraient aujourd'hui sans prix. Les appartements de Fontainebleau ont conservé une troisième commode d'une exécution moins précieuse peut-être, mais qui par la largeur de sa composition prend place parmi les meilleures pièces de l'ameublement à l'époque de Louis XVI. Disposée comme les précédentes, elle offre dans sa partie principale un cintre au milieu duquel se voit un grand bas-relief de cuivre ciselé représentant des armes et des trophées militaires accompagnés de branches de chêne et de laurier. Les quatre pieds simulant des faisceaux de licteur se terminent par des serres d'aigle reposant sur des boules. Ce meuble, d'un grand style, trahit à première vue les préoccupations de cette recherche de l'antique, que nous avons vues apparaître timidement dans les dernières années du règne de Louis XV, avant d'être adoptée sans conteste par la mode. Pour son exécution, Beneman s'était associé avec l'ébéniste Joseph Stockel, demeurant rue de Charenton et admis à la maîtrise en 1775, dont M. Crispin possède une commode d'un bon goût. On suppose que la composition de ces grandes pièces est de Jean-Démosthène Dugourc, nommé en 1780 dessinateur du cabient du comte de Provence, qui a fourni

de nombreux modèles à l'industrie et qui s'efforça d'introduire la réforme dans les costumes et les décorations du théâtre de l'Opéra. M. Beurdeley possède un recueil de dessins, qu'il serait difficile d'attribuer à un autre artiste qu'à Dugourc, dans lequel on retrouve un grand nombre de meubles destinés aux demeures royales. Parmi eux figure un motif de commode portant les armoiries du roi d'Espagne, qui offre la plus grande analogie avec celle de Fontainebleau. Dugourc avait été chargé de faire exécuter, pour la cour de Madrid, plusieurs meubles conservés en partie dans le palais royal de cette ville. Malgré la facilité des compositions de Dugourc, il faut reconnaître qu'elles sont souvent empreintes de froideur et qu'elles sont par suite inférieures aux gracieux modèles contemporains de Cauvet, de Delalonde et de Salembier.

Les salles des dessins du Musée du Louvre renferment des œuvres de Beneman qui ne le cèdent en rien aux précédentes. On y voit une grande commode de bois d'acajou à côtés arrondis, dont le panneau central représente une couronne de fleurs avec des instruments de chasse, des branches d'arbre et deux colombes de cuivre découpé, se détachant sur un fond de bois d'acajou. Les montants à pilastres rectangulaires et rubannés soutenant des attributs allégoriques sont surmontés de chapiteaux corinthiens entre lesquels sont suspendues des guirlandes ; les pieds sont formés par des serres d'aigle. Un meuble semblable enrichit les collections de Sir Richard Wallace. Dans une autre salle sont deux consoles-buffets à coins arrondis et à gradins en bois d'acajou, dont les ornements de cuivre sont appli-

qués sur des panneaux rectangulaires de bois d'ébène. Le motif central représente deux tiges de lis réunies par une guirlande de roses retraçant la lettre A, qui rappelle la destination royale de ces meubles, commandés pour le château de Saint-Cloud. Au milieu de ces ornements figure l'inévitable carquois que Dugourc s'est plu à introduire dans toutes ses compositions. Nous aurons terminé la description des meilleures productions de Beneman, quand nous aurons signalé un bureau plat d'acajou, orné de bronzes ciselés d'une parfaite exécution, placé dans les appartements de Compiègne, et une commode à coins arrondis en gradins, dont les deux montants sont

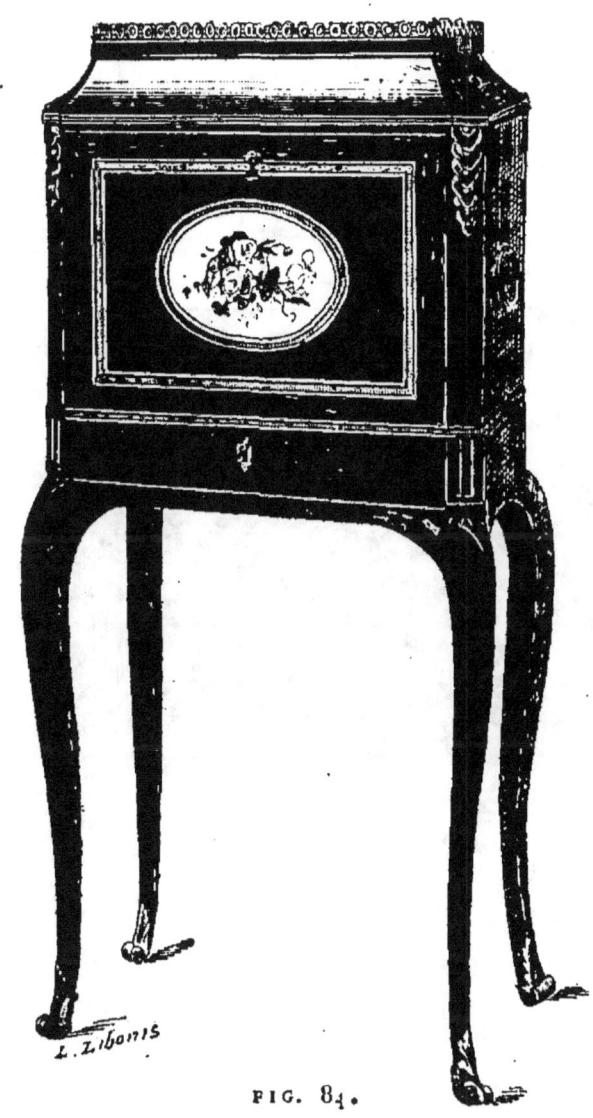

FIG. 84.

PETIT SECRÉTAIRE EN BOIS D'AMARANTE
AVEC PLAQUE DE SÈVRES, PAR PIONNEZ

(Musée de South Kensington.)

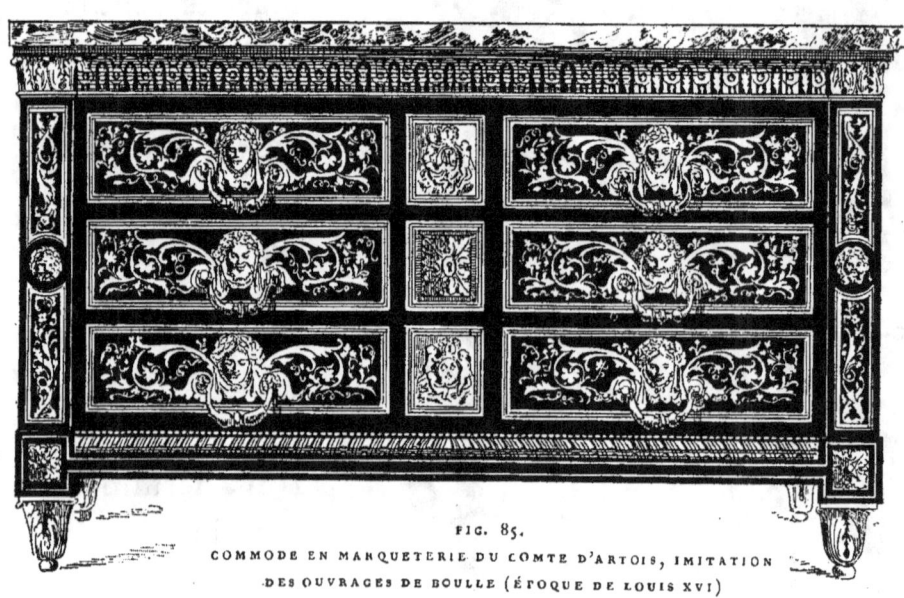

FIG. 85.
COMMODE EN MARQUETERIE DU COMTE D'ARTOIS, IMITATION
DES OUVRAGES DE BOULLE (ÉPOQUE DE LOUIS XVI)

soutenus par des gaines à fuseau terminées par des figures d'enfant, avec une frise enrichie de deux figures d'aigle et d'enroulements fleuronnés, d'une ciselure admirable, qui appartient à S. A. I. l'archiduc Albrecht à Vienne.

Beneman a su imprimer à ses œuvres principales un caractère de noblesse monumentale, dont nous ne rencontrons l'équivalent chez aucun autre ébéniste de son époque. En les comparant aux dessins de Dugourc, on est surpris de la transformation vigoureuse qu'il a fait subir aux froids modèles mis à sa disposition. Mais malgré la finesse d'exécution des ornements de cuivre qui viennent les décorer, ses meubles ne présentent pas le charme gracieux des compositions de Riesener, qui placé en dehors de la surveillance directe des Menus-Plaisirs, était plus libre de donner pleine carrière aux manifestations de son talent individuel.

Les mémoires de Hauré portent la mention d'un assez grand nombre de meubles moins importants acquis directement chez les ébénistes Magnien dont nous avons déjà parlé; Vernier (Claude-Fortuné), demeurant rue Saint-Antoine, admis à la maîtrise en 1775; Jacques Lucien, rue Traversière-Saint-Antoine, reçu en 1774; Jacques Bircklé, demeurant rue Saint-Nicolas, faubourg Saint-Antoine, reçu en 1764; Serrurier (Charles-Joseph), rue Traversière-Saint-Antoine, 1783; Fedely Schey, demeurant faubourg Saint-Antoine, admis à la maîtrise en 1777 et ancien député dont on connaît quelques ouvrages; Héricourt (Antoine), faubourg Saint-Honoré, reçu en 1773, et syndic de la communauté en 1786, dont notre ami M. Gasnault possède une commode; Séné l'aîné et

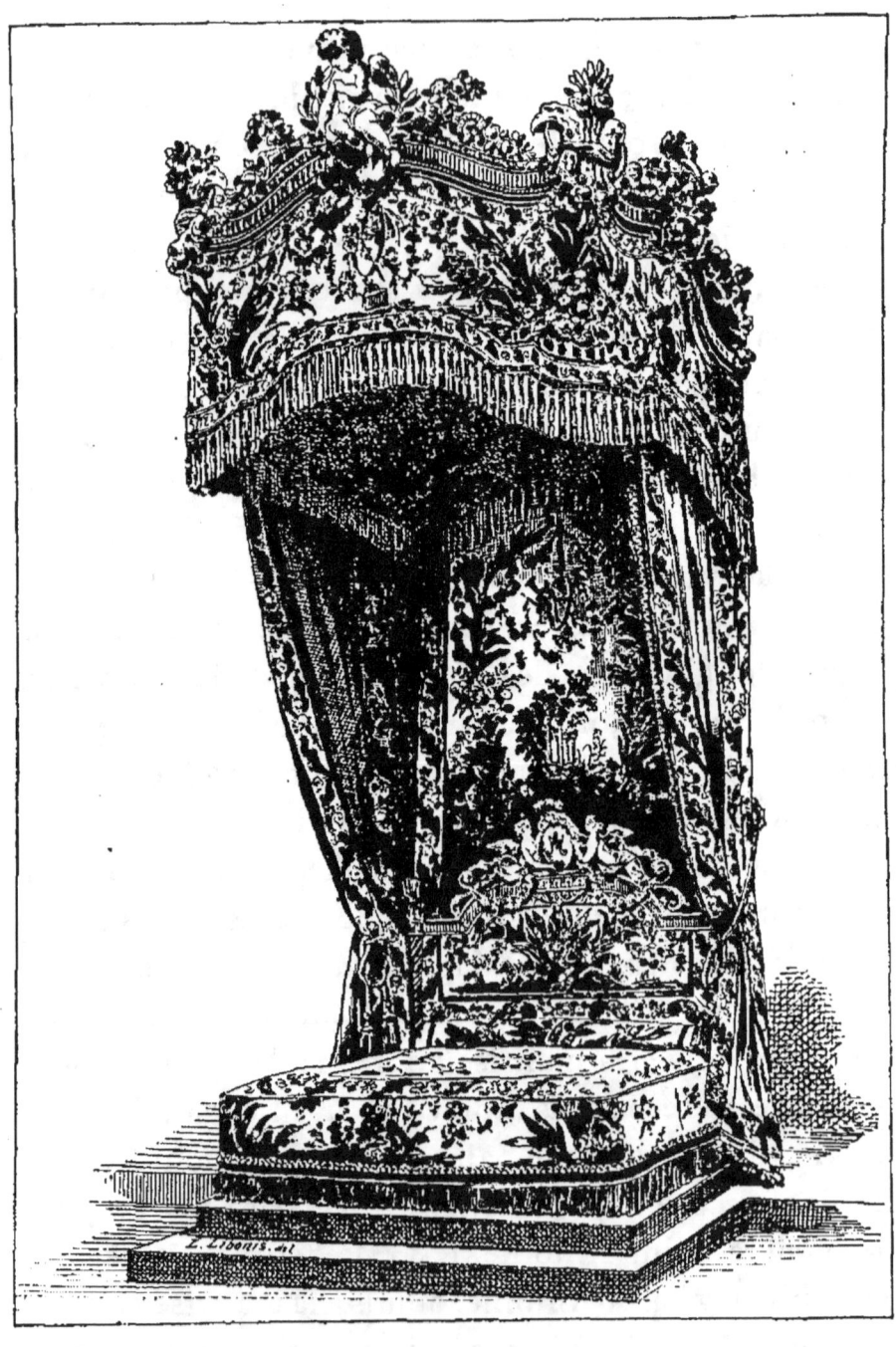

FIG. 86. — LIT DE LA REINE MARIE-ANTOINETTE
(Palais de Fontainebleau.)

le jeune, sculpteurs de sièges et de consoles; Papst,

dont nous nous occuperons bientôt; Guiart (Adrien-Antoine), rue des Lavandières-Sainte-Opportune, admis en 1777; Roussel, dont il est impossible de dégager la personnalité, et d'autres ébénistes dont la production semble surtout industrielle. Le fournisseur auquel le Garde-Meuble s'adressait le plus souvent pour les feux et les appliques de bronze est Daguerre marchand suivant la cour, habitant rue Saint-Mandé 85 et qui prenait le titre de marchand-bijoutier. Daguerre était lui-même modeleur et avait exécuté des girandoles, des modèles de pendules et des montures de vases en matières précieuses. Son ouvrage le plus renommé était quatre grandes girandoles d'angle, appartenant à M. Grimod de la Reynière. Il possédait en outre un grand nombre de modèles et s'était associé Lignereux, également modeleur et ciseleur. Il vendait des objets curieux à toute la cour et la baronne d'Oberkirsch y allait voir en 1782 un superbe buffet destiné au duc de Northumberland. C'est là que la reine Marie-Antoinette avait déposé, après le 10 octobre 1789, une collection de bijoux et de curiosités en partie conservée au musée du Louvre et dont M. Charles Ephrussi a publié l'inventaire dans la *Gazette des Beaux-Arts*.

Bien qu'il ne soit pas cité par Hauré, l'ébéniste Bernard Molitor, demeurant rue de Bourbon Saint-Germain et admis à la maîtrise en 1787, avait fourni divers ouvrages au Garde-Meuble, pour le payement desquels il fut porté sur la liste des créanciers de l'ancienne liste civile après 1789. Deux cabinets de laque noir décorés de cuivres ciselés d'un style très lourd figurent depuis 1870 au Musée du Louvre et portent l'estampille de Molitor.

M. de Fontanieu, intendant général du Garde-

Fig. 87. — ÉTAGÈRE EN ÉBÈNE AVEC ORNEMENTS EN CUIVRE CISELÉ, ÉPOQUE DE LOUIS XVI
(Palais de Versailles.)

Meuble, avait présenté, en 1781, à la reine une petite table en bois d'acajou massif dont les pieds ronds sont

garnis de bagues et reliés par une tablette d'entre-jambes. Les angles de la ceinture et l'entrée de la serrure sont plaqués de cuivres ciselés avec la plus exquise délicatesse, qui rappellent les meilleures œuvres de Gouthière. Ce meuble, qui ne porte aucune estampille, a été commandé par M. de Fontanieu à l'un des fournisseurs du mobilier royal, qui depuis longtemps n'avait plus d'atelier spécial. On y remarque un certain caractère de lourdeur massive qui rappelerait les productions de Beneman, si l'on ne savait qu'il ne fut admis à la maîtrise qu'en 1785. Peut-être cette ressemblance tient-elle à la manière du dessinateur attaché au Garde-Meuble, qui a pu influencer deux ébénistes différents ?

Pour la sculpture sur bois des sièges et des lits, nous connaissons par les mémoires de Hauré le nom des artistes auxquels le Garde-Meuble s'adressait. C'étaient : Martin, Charny, Lena, Laurent, Guérin, Vallois, Boizot et Boulanger. Le roi avait commandé, pour son cabinet, un fauteuil mécanique établi sur le modèle de celui existant à Fontainebleau. Ce meuble semble avoir été plus important sous le rapport de la ciselure, que comme ouvrage d'ébénisterie. Le modèle en cire est demandé à Martin ; Bardin fait la ciselure des branches de palmier qui le décorent et des girandoles à grenade servant à recevoir les bougies ; la soudure et l'ajustage sont de Jacques le jeune ; la dorure est exécutée par Feuchère. Martin modèle en outre deux cadres à frise de palmes qui sont fondus par Forestier, ciselés par Thomire et dorés par Galle. La partie mécanique est dorée par Baudon et les pédales en fer par Chaudron. Le lit

d'hiver de la reine donne lieu à divers travaux complémentaires : Martin modèle des guirlandes de fleurs et des branches de lis tenues par des enfants placés aux angles de face; Fourreau sculpte une tête de bois de tilleul placée au milieu de l'impériale; Laurent rajuste différents ornements de cette même partie. Les branches de lis sont ensuite fondues par

FIG. 88. — FAUTEUIL ET TABOURET DE PIED EN BOIS SCULPTÉ
ET DORÉ, ÉPOQUE DE LOUIS XVI
(Palais de Fontainebleau.)

Forestier et terminées par les ciseleurs et doreurs ordinaires Thomire, Jacques et Chaudron.

§ 5. — LES ÉBÉNISTES ALLEMANDS : DAVID ROËNTGEN, WEISWEILER, SCHWERDFEGER

Vers le milieu du XVIIIe siècle, le faubourg Saint-Antoine reçut une colonie nombreuse d'ouvriers allemands auxquels convenaient les travaux lents et minu-

tieux de la marqueterie en bois précieux. Cette invasion n'a jamais ralenti son cours régulier, et la fabrication parisienne compte encore dans ses rangs nombre d'ébénistes nés en Germanie et attirés en France par l'amour du bien-être et par des salaires plus rémunérateurs. Nous avons déjà rencontré les noms étrangers d'Oëben, de Riesener et Beneman devenus Français par adoption. Il faut y joindre ceux de leurs compatriotes qui se sont distingués dans cette branche artistique. Le plus célèbre est David Roëntgen, plus connu sous le nom de David et que l'on appelle en Angleterre David de Lunéville. Roëntgen est né à Neuwied, près Coblentz, on ne sait encore en quelle année. Grâce aux recherches de M. le baron Davillier et de M. Paul Mantz, on possède des renseignements plus précis sur une partie de son existence. David ne cessa jamais d'habiter sa ville natale, où il avait un atelier important de meubles et de pendules qu'il cherchait à écouler dans ses nombreux voyages. Le graveur Wille raconte, dans son journal, que Roëntgen s'était présenté chez lui à Paris en 1774, avec des lettres de recommandation et qu'il l'avait mis en rapport avec des dessinateurs et des sculpteurs. David fit encore d'autres voyages à Paris. Lorsque Marie-Antoinette fut devenue reine de France, il sut utiliser l'intérêt que cette princesse portait à ses compatriotes et il obtint d'elle le titre d'ébéniste-mécanicien de la Reine. Il s'avança dans les bonnes grâces de la reine assez loin, pour être chargé à plusieurs reprises de lui servir d'intermédiaire et de porter à sa mère et à ses sœurs des présents et des poupées habillées suivant la mode de Paris. En même temps, il établissait à Paris un dépôt

Fig. 252. — GRANDE CONSOLE EN BOIS SCULPTÉ ET DORÉ, ÉPOQUE DE LOUIS XVI.
(Palais de Fontainebleau.)

de ses meubles, chez M. Bréban, miroitier, rue Saint-

Martin, vis-à-vis celle du Vertbois. Plus tard, ce dépôt fut transporté rue Croix-des-Petits-Champs. La faveur dont jouissait David à la cour excita la jalousie des maîtres-ébénistes de la capitale; ils lui contestèrent le droit de vendre des meubles de fabrication étrangère, et pour couper court à ces difficultés, il se fit admettre dans la corporation le 24 mai 1780. On trouve dans les nouvelles de la République des lettres et des arts, par Pahin de la Blancherie, des renseignements sur les travaux de Roëntgen. Il avait exposé en 1779, dans les salons de la société, une table dont le dessus représentait un groupe de bergers, en marqueterie d'une façon tout à fait nouvelle, dont les nuances et les ombres étaient formées de petites pièces d'un bois dur et compact. Cette façon de marqueterie ressemble, dit le journaliste, à la mosaïque en pierres et est exécutée de la même manière, de sorte que les ombres ne sont ni brûlées, ni gravées, ni broyées avec de la fumée, comme on s'est vu obligé de les exprimer jusqu'à présent.

Le même recueil donne la description d'un grand secrétaire de son invention, dont le roi a bien voulu faire l'acquisition au prix de 80,000 livres, pour le placer dans son cabinet. Ce meuble, de onze pieds de haut sur cinq de large, représentait une grande commode surmontée d'un arrière-corps. Sur le devant étaient sept panneaux de marqueterie symbolisant les arts libéraux. Sur la porte du milieu était la personnification de la sculpture occupée à graver le nom de la reine sur une colonne à laquelle Minerve attachait le portrait de Sa Majesté. Les ornements de la partie inférieure de ce

secrétaire étaient d'ordre dorique, ceux du milieu d'ordre ionique et au-dessus d'ordre corinthien avec des moulures et des chapiteaux de bronze doré. L'intérieur de ce bureau, très compliqué, était un chef-d'œuvre de précision; au-dessus était une pendule surmontée d'une coupole représentant le Parnasse et (le génie allemand ne perd jamais ses droits) exécutant douze airs différents. La pendule et la partie musicale étaient de Kintzing, qui travaillait pour la fabrique de Roëntgen. Une partie du travail avait été également exécutée par le marqueteur Chrétien Krause.

Il nous reste plusieurs spécimens de l'aptitude de David pour la mécanique. On rencontre assez souvent des régulateurs à caisse carrée et à lanternon de bois de frêne ou en racine d'orme, d'un profil disgracieux, qui portent le nom de Kintzing. Le Conservatoire des arts et métiers en possède un qui s'appuie sur deux colonnes tronquées. Nous en avons vu un autre chez M. Oppenheim, sur le cadran duquel on lit : David

FIG. 90. — TORCHÈRE (LOUIS XVI)

et Kintzing à Neuwied. Enfin c'est à cet ébéniste que Vaucanson s'adressa pour le soubassement et la boîte du clavecin accompagnant l'automate-musicien, qui fait partie des collections du Conservatoire des arts et métiers. Le mouvement de cette dernière pièce est aussi de Kintzing.

Doué d'une grande activité, Roëntgen ne borna pas ses voyages à la France ; il alla jusqu'en Russie et il vendit en 1783 à l'impératrice Catherine toute une série de meubles pour la somme de 20,000 roubles, à laquelle cette princesse ajouta un présent de 5,000 roubles et une tabatière d'or. Ce mobilier serait, d'après ce que l'on nous a dit, conservé actuellement au palais de l'Ermitage. Il semble avoir établi également des dépôts de ses ouvrages à Berlin où il intarsia le portrait du roi, et à Saint-Pétersbourg. Après plusieurs apparitions à Paris, faites en 1784 et en 1787, Roëntgen abandonna la France à l'époque de la Révolution. Le gouvernement le considérant comme émigré, fit procéder chez lui, en 1793, à une saisie comprenant son mobilier, ses effets personnels et les divers meubles déposés dans son magasin qui provenaient de Neuwied. On trouve dans la relation d'un voyage sur le Rhin, fait en 1791, par un anonyme, certains détails biographiques fournis vraisemblablement par Roëntgen lui-même. Après avoir décrit l'établissement des frères Moraves à Nerrnhour près Neuwied, l'auteur ajoute : « M. Roëntgen, qui était autrefois membre de cette communauté, a fait construire à Neuwied une très belle maison dans laquelle il a établi ses ateliers d'ébénisterie. » Nous y ajoutons des renseignements recueillis dans la ville même de

Neuwied, que M. Doucet a bien voulu nous communiquer. Abraham Roëntgen avait fondé une manufacture de meubles à Neuwied, en 1753; il se retira en 1772, dans la maison des frères Moraves, où il mourut en 1792, et laissa la direction de ses affaires à son fils aîné David Roëntgen. Celui-ci donna une extension considérable à la maison, surtout à la suite de son association avec l'horlo-

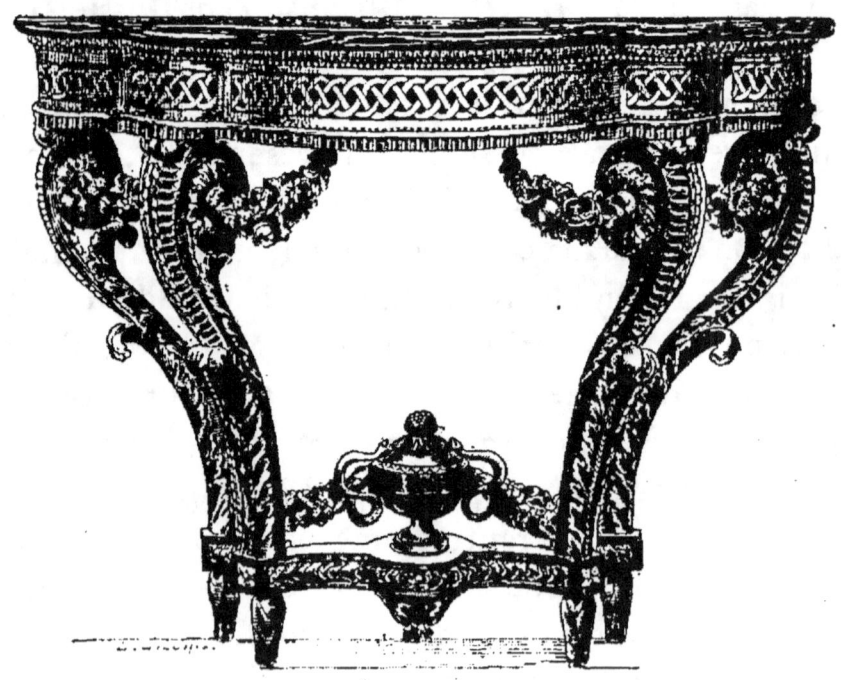

FIG. 91. — CONSOLE EN BOIS SCULPTÉ ET DORÉ.
ÉPOQUE DE LOUIS XVI.
(Palais de Fontainebleau.)

ger Kintzing, lui-même fils d'un meunier devenu mécanicien. Sa fabrique comptait plus de cent établis d'ébénisterie, auxquels se joignaient de nombreux étaux de serrurerie et de mécanique. L'époque la plus florissante de l'industrie de Roëntgen est comprise entre les années 1780 et 1790. Le roi de Prusse, Frédéric-Guillaume II, fut son protecteur constant. Il lui accorda, le 23 février 1792,

le titre de conseiller secret et, le 24 novembre suivant, il fut nommé agent royal du Bas-Rhin. La Prusse avait alors des agents semblables auprès de chaque province rhénane. Les guerres de la Révolution et l'invasion de Neuwied amenèrent la fermeture des ateliers de Roëntgen en 1796. Ruiné en partie, il mourut le 12 février 1807, pendant un court voyage qu'il faisait à Wiesbaden.

Bien que l'on n'ait rencontré jusqu'ici aucune estampille ou signature complète de David, il existe un nombre assez considérable de meubles qui portent tous les caractères certains de son style. Ce sont presque toujours des tables ovales décorées de sujets traités en marqueterie, représentant des pastorales et des scènes chinoises empruntées le plus souvent aux compositions de Leprince, des événements mythologiques ou simplement des guirlandes de fleurs rattachées à des thyrses par des tiges de rubans. Nous avons déjà vu de quelle façon spéciale cette marqueterie était traitée. David employait aussi des teintes en camaïeu bleu qu'il disposait sur un fond de bois satiné ou d'acajou. Le Musée de South Kensington possède trois tables ovales à ouvrage exécutées par lui. La marqueterie de deux d'entre elles presque identiques représente le groupe d'Énée sauvant Anchise de l'incendie de Troie; la première a fait partie de la collection Barker; l'autre a été léguée par M. Jones; sur la troisième sont semées des fleurs en camaïeu bleu dans un champ de bois satiné. Une autre table est conservée au palais de Versailles; elle représente un sujet chinois. Tous ces meubles sont décorés d'ornements architectoniques disposés en forme de triglyphes à trois modillons. Le legs Jones a fait

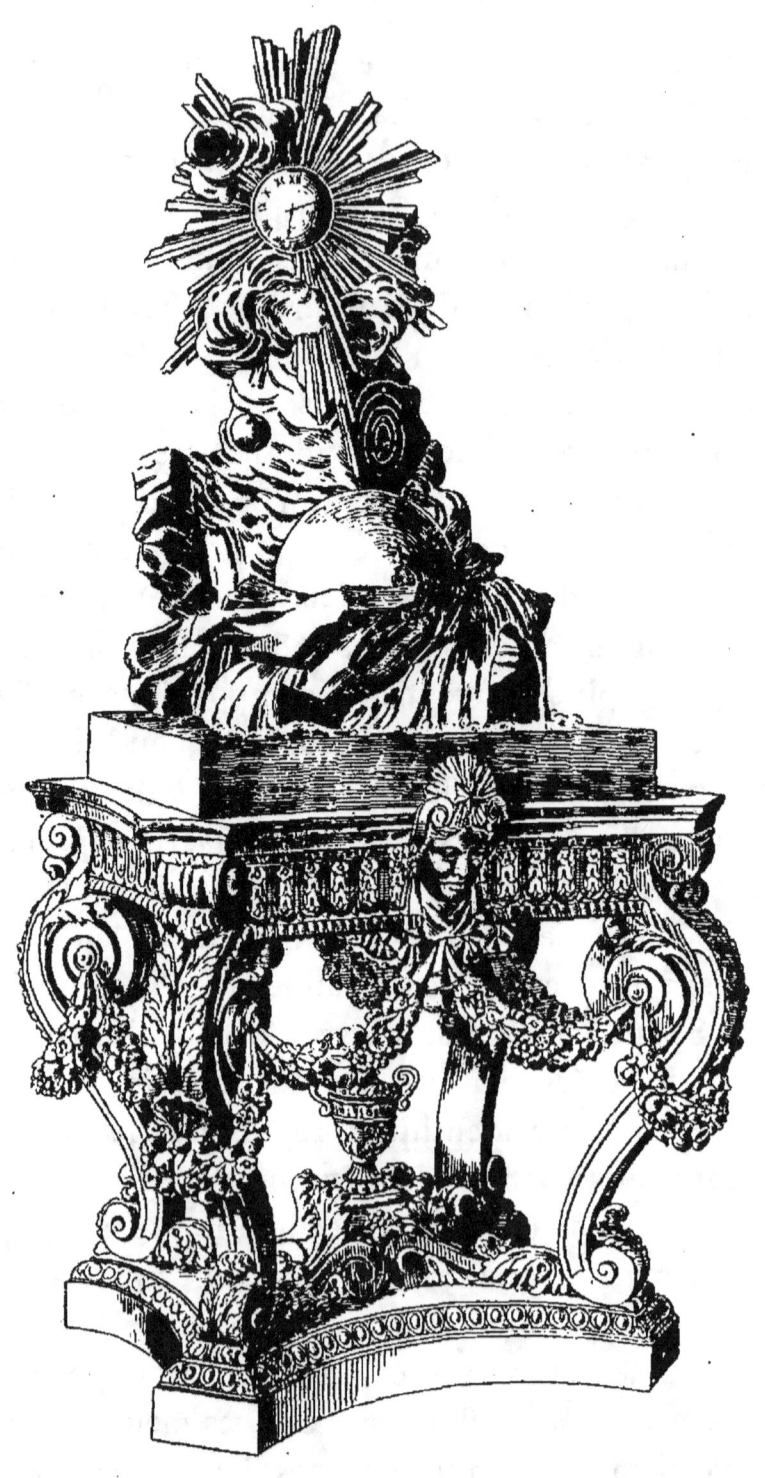

FIG. 92. — HORLOGE A BASE DE BOIS SCULPTÉ ET DORÉ;
ÉPOQUE DE LOUIS XVI. (Palais de Versailles.)

entrer au South Kensington Museum les deux plus intéressants panneaux de Roëntgen que nous connaissions et qui ont été utilisés postérieurement pour garnir un bureau plat de style Louis XVI, dont l'entourage est formé de plaques de Sèvres. Les sujets représentant la Géographie et le Commerce maritime sont traités avec une largeur extraordinaire et présentent cette particularité peu ordinaire d'être signés du monogramme R, suivi d'un chiffre non encore expliqué : $\frac{4}{R}$ nº IZ. David, en sa qualité d'étranger, n'observait pas les règlements de la corporation relatifs à l'estampille qui devait être placée sur les ouvrages exécutés par les ébénistes et aucun de ses meubles ne porte sa marque. M. Mialhet vient d'acquérir un bureau enrichi d'un superbe sujet en marqueterie représentant une scène chinoise ; sur le tiroir central sont les deux chiffres D. R. entrelacés. On rencontre d'autres bureaux et des chiffonniers décorés de marqueterie par David, chez M. le baron Alfred de Rothschild, chez M. Bocher, sénateur, dans la collection Jones et chez plusieurs amateurs. Roëntgen a produit de plus des meubles en bois d'acajou plein, sans marqueterie, dont les panneaux rectangulaires sont encadrés de bordures à perles en cuivre doré. Ces derniers ouvrages ne sont pas faits pour légitimer la renommée qu'il s'était acquise comme ébéniste et qui l'a souvent fait comparer à Riesener. Cette comparaison n'a pas été ratifiée par la génération présente. Assurément, la marqueterie de David est plus large, plus vigoureuse que celle de Riesener, et nous croyons difficile d'aller plus loin, sous le rapport de la vivacité des couleurs et de l'expression des

figures, mais quant à la forme de la décoration, l'ouvrier allemand est écrasé par l'artiste français. Le style plus que simple des meubles de Roëntgen et leurs ornements de bronze, d'une pauvreté mesquine, font pressentir la nudité des compositions qui furent adoptées à la chute de la royauté. C'était à ce même moment que Riesener exécutait ses œuvres les plus riches et les mieux inspirées. Tout ce qui est sorti de l'atelier de Neuwied présente, comme forme, on ne sait quoi de sec et de banal auquel il manque la délicatesse du travail parisien. Supérieur comme marqueteur, David

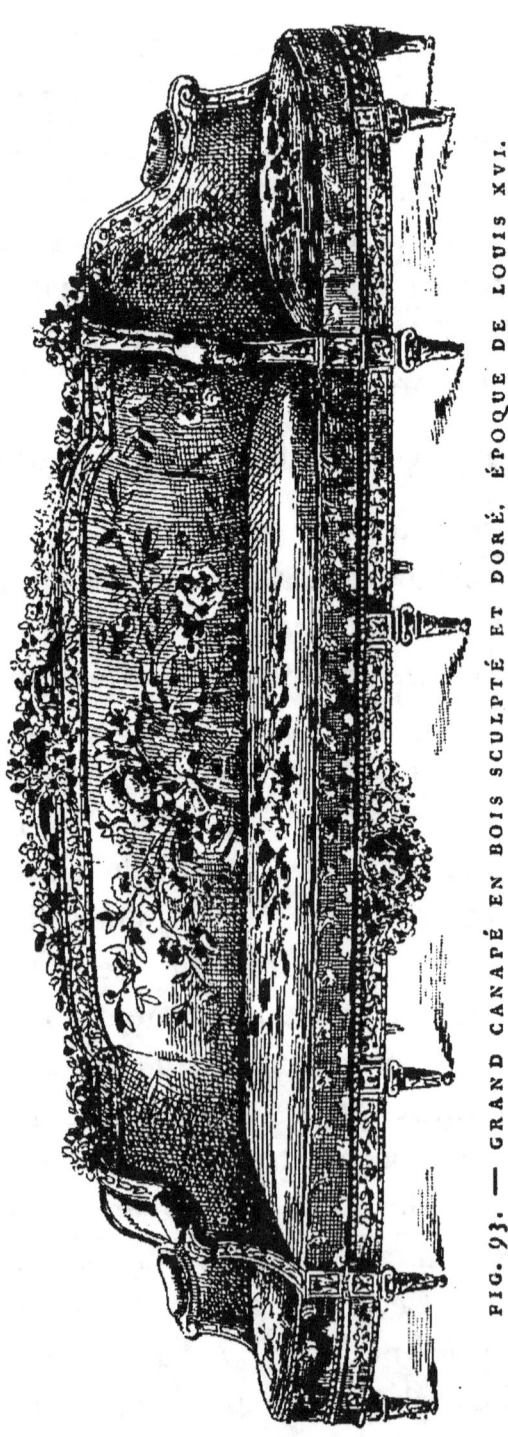

FIG. 93. — GRAND CANAPÉ EN BOIS SCULPTÉ ET DORÉ. ÉPOQUE DE LOUIS XVI.
(Collections d'Hamilton Palace.)

ne fut jamais qu'un très adroit ouvrier et un mécanicien distingué ; il ne peut prétendre au titre de grand ébéniste.

Au nombre des Allemands venus pour chercher la fortune à Paris figure Charles Richter, établi rue Moreau au faubourg Saint-Antoine et entré dans la corporation en 1784. C'était un industriel de talent, à en juger par le grand meuble d'appui de bois d'amarante sur les vantaux duquel se détachent en marqueterie les chiffres du Roi, surmontés de la couronne, qui se voit au South Kensington Museum. Un autre ouvrier habile, Jean-Philippe Feuerstein, demeurait rue Saint-Nicolas, en 1785 ; il a laissé chez M. Joyant une console à tablettes garnie de cuivres ciselés. Nous avons rencontré une commode garnie de bronzes finement ciselés, portant l'estampille de Pierre Schmitz, demeurant rue Neuve-Saint-Martin, admis à la maîtrise le 17 juin 1778 et devenu plus tard député de la communauté. Gaspard Schneider, au faubourg Saint-Antoine, reçu maître le 15 mars 1786, ne nous est connu que par un guéridon rond de bois d'acajou, soutenu par quatre pieds ornés de peintures sous verre dans le goût de Degault. Ce meuble, conservé au Petit Trianon, porte la marque encore germanique de « Caspar Schneider ». C'était aussi un étranger que ce Jean Gotlieb Frost, demeurant rue Croix-des-Petits-Champs, reçu maître en 1785, chez lequel travaillaient les Allemands : Johann-Friederich Bergeman et Georges-Pierre-Auguste Blucheidner, qui, le 24 septembre 1787, terminaient un bureau appartenant à M. Crispin et y inscrivaient qu'ils avaient bu autant de pintes de vin que le bureau pesait de livres.

Adam Weisweiler, dont on connaît la demeure au

faubourg Saint-Antoine et la date de réception à la maîtrise en 1778, est l'un des ébénistes qui se sont le plus distingués dans l'ameublement de fantaisie. D'après des renseignements que nous n'avons pu vérifier, il

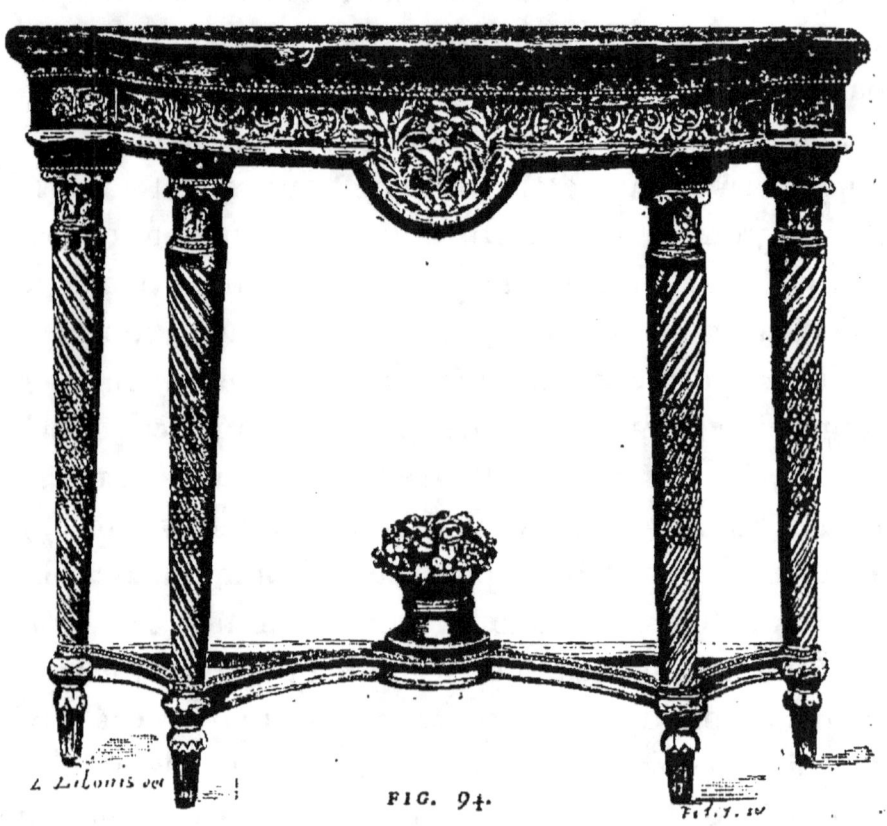

CONSOLE EN BOIS SCULPTÉ ET DORÉ. ÉPOQUE DE LOUIS XVI.
(Palais de Trianon.)

serait né à Neuwied et aurait collaboré avec Roëntgen. Plus tard, lors de la Révolution, il serait revenu chez son maître et y aurait de nouveau travaillé. Il a laissé des meubles dont l'extrême délicatesse est poussée si loin, qu'il y aurait peut-être lieu de la taxer d'exagération. Sa production la plus connue est le petit bureau de

dame qui, acheté par la liste civile à la vente du prince de Beauveau, est actuellement déposée au Musée du Louvre. Elle a fait partie de l'ameublement primitif de Saint-Cloud et est décrite, dans l'inventaire de ce château, dressé lors de la Révolution. Cette petite table est soutenue par quatre pieds de cuivre ciselé terminés par des cariatides; la tablette est composée de trois plaques de vieux laque et les ornements de cuivre contournant la ceinture se détachent sur des plaques d'acier poli. M. le baron Edmond de Rothschild possède un cabinet-secrétaire de bois d'ébène à panneaux de vieux laque richement encadrés et soutenu par des montants à cariatides, qui accompagnait le meuble précédent. Chez le même amateur est une seconde table dont la composition est identique à celle du Louvre, à l'exception de la tablette qui est occupée par trois plaques de vieux Sèvres décorées de bouquets de fleurs. Après ces trois pièces exceptionnelles on pourrait citer de Weisweiler, plusieurs meubles moins luxueux peut-être, mais d'un caractère plus réellement décoratif.

On sait encore moins sur Jean-Ferdinand Schwerdfeger, demeurant rue Saint-Sébastien et reçu le 26 mai 1786, que sur son compatriote Weisweiler. Son estampille a été rencontrée une seule fois, suivie de la qualification peu française d'*ebenist*. Et cependant, pour qu'on lui confiât la commande d'une œuvre aussi monumentale que l'armoire à bijoux destinée à la Reine, il fallait que son talent se fût déjà affirmé par d'autres productions. Le cabinet exécuté pour cette souveraine est l'un des meubles les plus importants qui soient restés des dernières années de la royauté, alors que la mode

adoptait le style imité de l'antique. L'ébénisterie n'y joue qu'un rôle secondaire, et ce que l'on en voit, montre en Schwerdfeger un très habile ouvrier plutôt qu'un artiste. L'intérêt principal de ce meuble

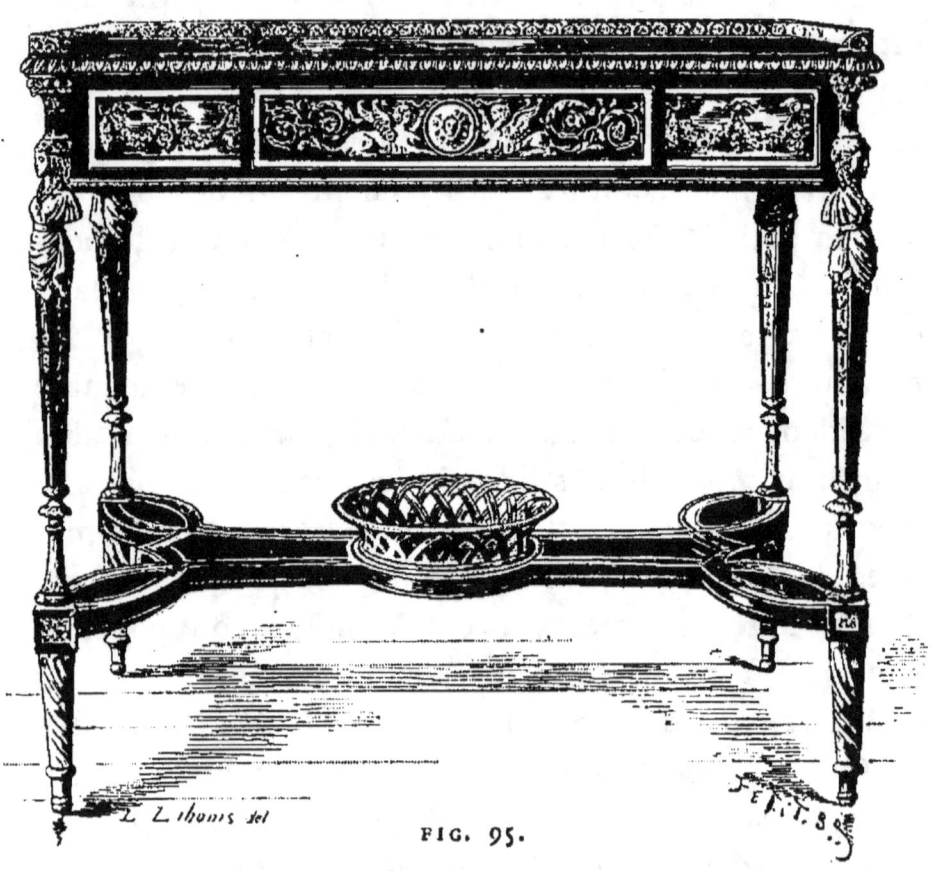

FIG. 95.

PETIT BUREAU EN CUIVRE CISELÉ ET DORÉ
AVEC UNE TABLETTE EN LAQUE DU JAPON, PAR WEISWEILER.
(Musée du Louvre.)

est emprunté à la variété et à la richesse de la décoration, ainsi qu'à la ciselure des cuivres qui égalent les meilleurs spécimens de cette époque. Ce cabinet est supporté par huit pieds à faisceaux surmontés par des têtes d'aigles accolées. Le corps principal offre trois

panneaux séparés par des figures de femmes symbolisant les saisons et disposées en cariatides. Les panneaux latéraux sont ornés d'arabesques sous verre, peintes par Degault et entourées d'une bordure de nacre de perle. Au centre est un grand médaillon contenant un bas-relief représentant les arts libéraux, dont le cadre de cuivre ciselé se détache sur un fond de nacre. Le couronnement est formé par un groupe de trois figures : la Richesse, l'Art et le Commerce, qui supportaient la couronne royale aujourd'hui disparue. On apprend par les mémoires de Mme Campan que ce monument a été exécuté sous la direction de Bonnefoy-Duplan, garde-meuble-concierge de la reine au château de Trianon et terminé en 1787. On ne saurait guère attribuer qu'à Forestier, à Thomire et à Feuchère, que nous avons vus travailler pour le Garde-Meuble, les bronzes si délicatement terminés qui le décorent. Après avoir fait partie du mobilier des Tuileries et figuré longtemps au Musée des Souverains, l'armoire à bijoux de Marie-Antoinette se trouve actuellement au Petit Trianon.

Nous préférons à cette œuvre une seconde armoire à bijoux, conservée au château de Windsor, où elle est attribuée à Riesener, bien qu'elle ne rappelle aucune des créations de cet artiste. Comme dans le meuble de Trianon, ce cabinet est porté sur huit pieds cannelés simulant des carquois, qui sont reliés de chaque côté par deux entrejambes avec vases à flammes. Sur la ceinture de la table règne un cartouche rectangulaire où sont des génies symbolisant les arts et des fleurons se succédant. Le corps principal est orné de deux grandes cariatides servant de montants et divisé en trois pan-

neaux. Au centre est appliqué un grand bas-relief repré-

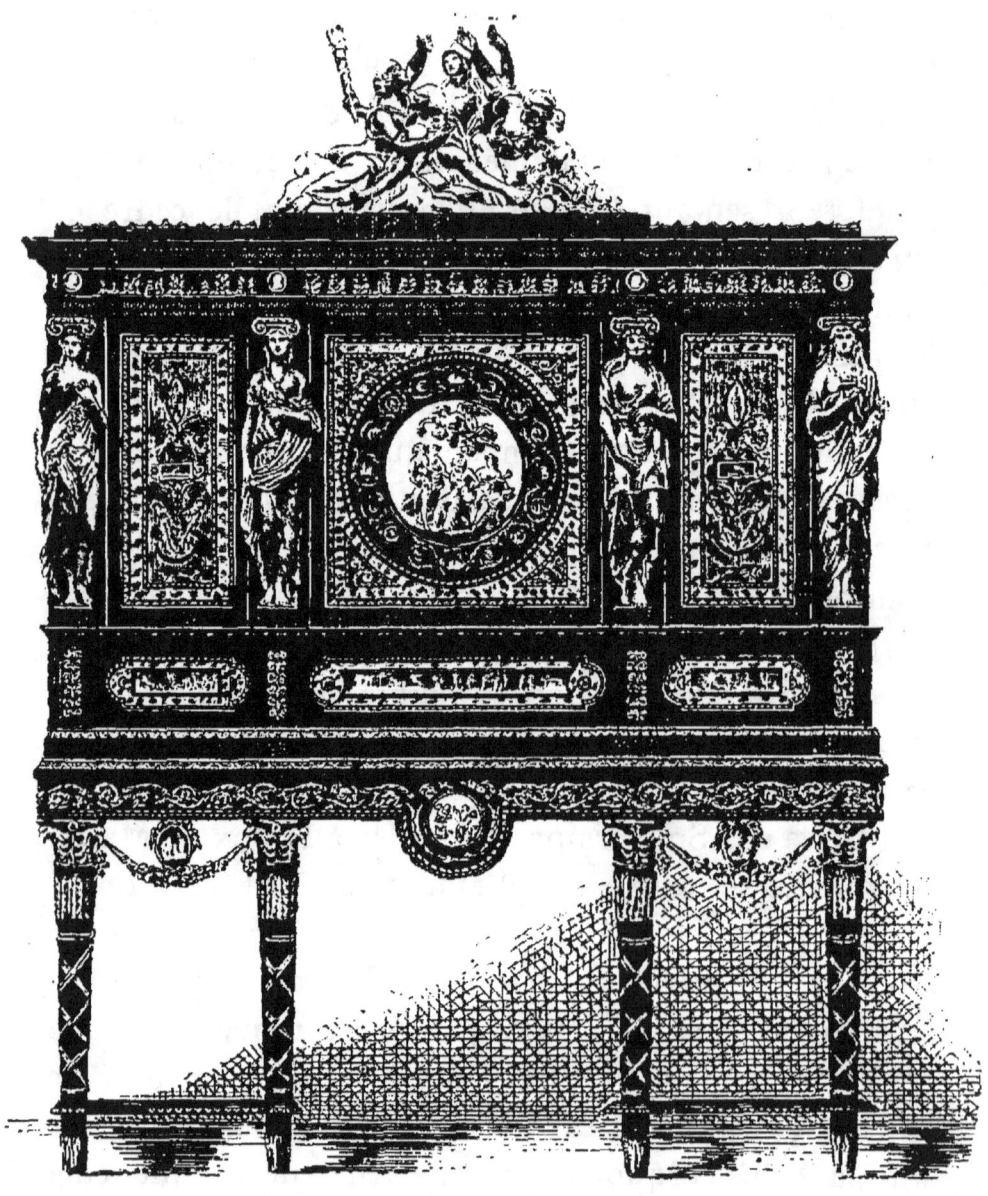

FIG. 96.
ARMOIRE A BIJOUX DE LA REINE MARIE-ANTOINETTE.
(Palais de Trianon.)

sentant la tête du soleil inscrite dans un cartouche d'où

pendent, soutenues par des rubans, une couronne et une grande lyre accompagnées de deux branches d'olivier, de tiges fleuronnées dont les révolutions reçoivent une guirlande et se terminent par des flèches reliées avec des rubans et des glands. Sur la corniche reposent deux coupes à parfums et un groupe de trois génies soutenant une couronne qui domine un écu aux armes accolées de France et de Savoie. Rien n'indique si ces armoiries sont celles du comte de Provence ou celles du comte d'Artois; ces deux princes ayant épousé chacun l'une des filles du roi de Savoie. Le dessinateur Cauvet, à qui l'on pourrait faire honneur de cette composition, a travaillé pour les deux frères de Louis XVI. Ce qui est particulièrement remarquable dans cette grande œuvre, c'est l'harmonie générale des lignes et la largeur du bas-relief qui décore la partie centrale.

On peut rapprocher de ces meubles un bureau accompagné de son vide-papier, appartenant à M. le baron Alfred de Rothschild, qui joint à la finesse de l'exécution la rareté de la matière. C'est le seul exemple que nous connaissions d'une pièce d'ébénisterie entièrement revêtue de nacre de perle. Malgré la difficulté du travail, l'artiste inconnu qui l'a exécuté a su lui imprimer l'aspect le plus heureux. La caisse du bureau repose sur des pieds à carquois, tandis que le cylindre et les côtés sont recouverts d'écailles rondes superpoéses, dont la teinte uniforme est relevée par des appliques de cuivre ciselé aux chiffres de la reine Marie-Antoinette. Ce souvenir de l'ancien luxe royal montre à quel degré de richesse était parvenue l'industrie parisienne au siècle dernier.

§ 6. — LES ÉBÉNISTES ET LES ORNEMANISTES FRANÇAIS A LA FIN DU XVIIIe SIÈCLE.

Non contente des meubles garnis de plaques de porcelaines à sujets décorés, l'ébénisterie s'adressait aux

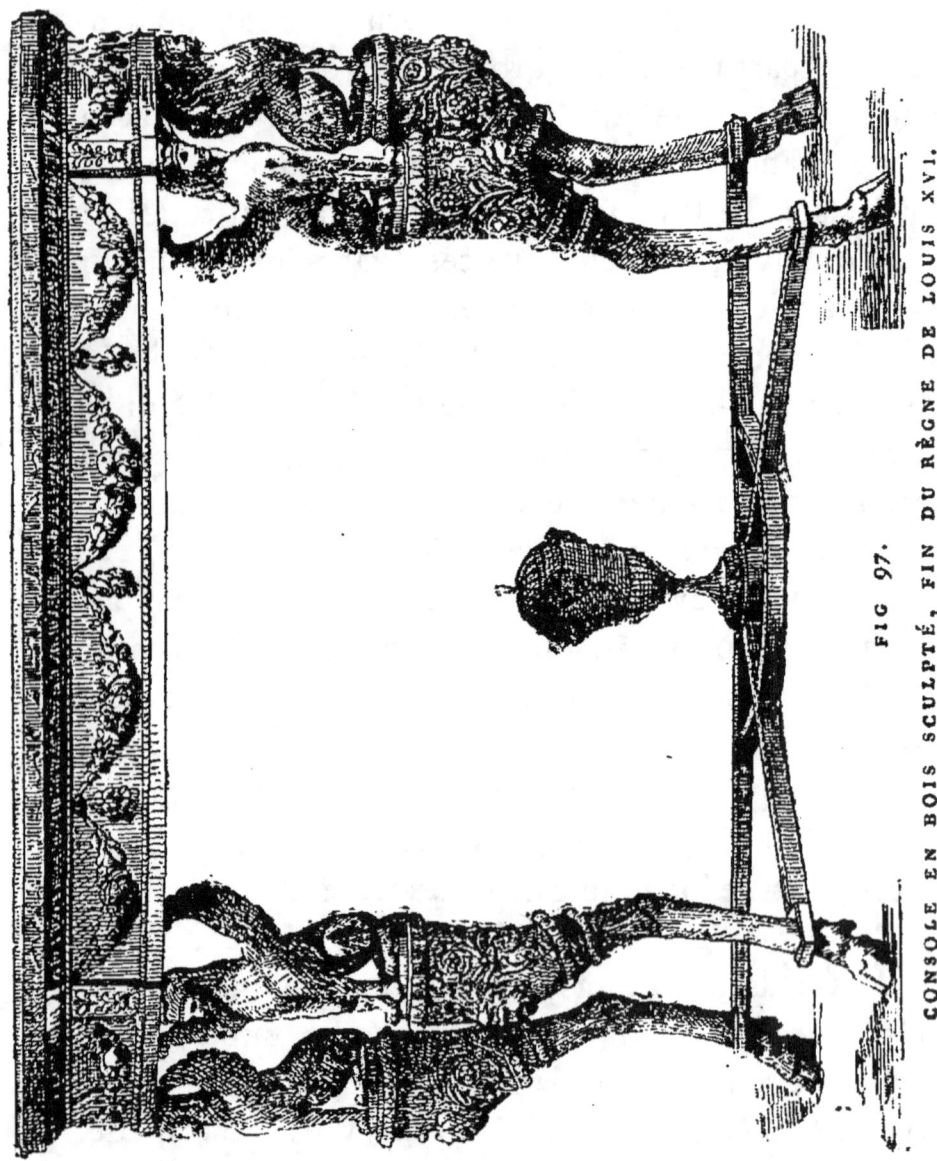

FIG. 97. — CONSOLE EN BOIS SCULPTÉ, FIN DU RÈGNE DE LOUIS XVI.

peintres pour l'ornementation de ses cabinets. L'artiste qui paraît s'être le plus distingué dans ce genre est le

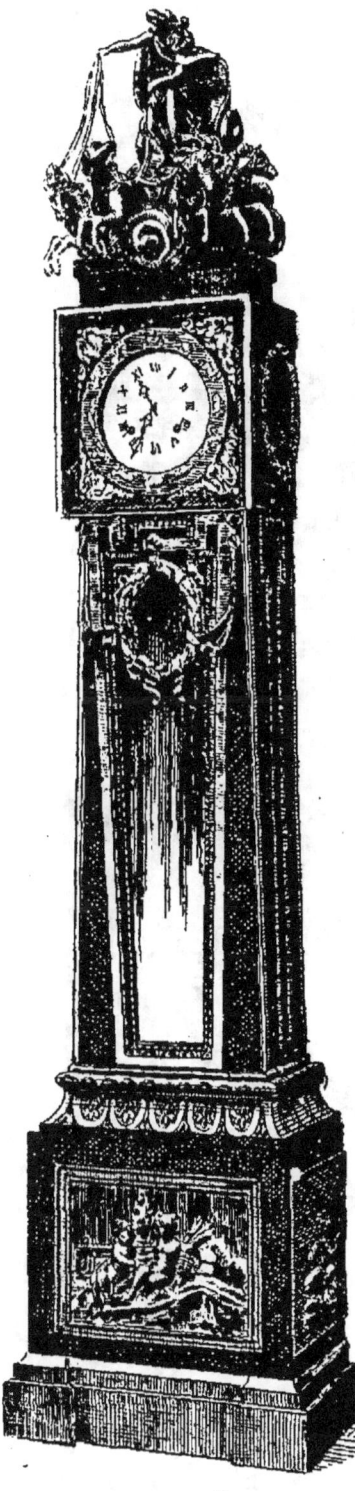

FIG. 98.

peintre Prévost dit le jeune, brosseur de toiles de panoramas à la fin de sa carrière. Il avait enrichi, pour le financier Beaujon, deux corps d'armoire en forme de bibliothèque à un vantail, de bouquets de fleurs peints à l'huile, ainsi qu'une commode à la Régence plaquée en bois de rose et décorée de guirlandes de fleurs. Plusieurs de ses compositions étaient exécutées à la gouache. Lagrenée le jeune imita cet exemple et on trouve, dans le catalogue de la collection Lespinasse d'Arlet, en 1803, l'indication de deux jolies encoignures d'acajou dont le vantail est décoré d'un médaillon en grisaille, entouré de fleurs avec des trophées sur le côté, et celle d'une pendule dans une boîte d'acajou, enrichie d'un bas-relief colorié par Lagrenée jeune, et de guirlandes de fleurs par Van Pol. Lagrenée reproduisit, par incrustation sur le marbre, le verre ou le bois, un grand nombre de peintures antiques représentant des termes, des frises antiques, des arabesques et des

vases gréco-romains. Le peintre de grisailles Sauvage et

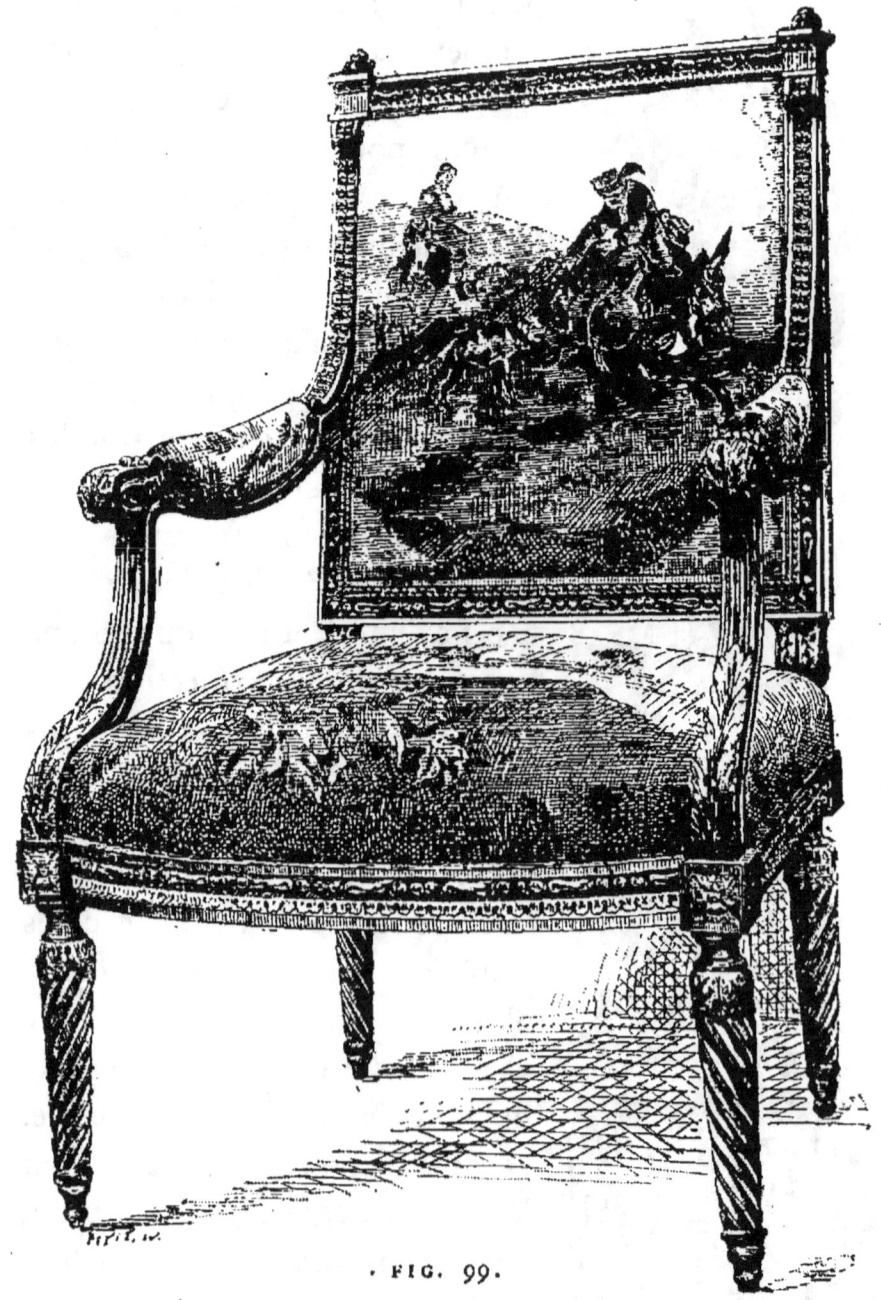

FIG. 99.
FAUTEUIL EN BOIS DORÉ. ÉPOQUE DE LOUIS XVI.
(Mobilier national.)

le fleuriste Van Spaendonck ont exécuté des travaux sem-

blables. Au nombre des richesses artistiques accumulées chez M. le baron Gustave de Rothschild figure un cabinet dont les vantaux sont ornés de deux médaillons ovales, représentant des pastorales peintes à l'aquarelle par Jean-Baptiste Huet et par Jean-Baptiste Leprince. Un autre artiste, Christophe Huet, s'est livré principalement à la peinture d'ornement et il a laissé de nombreuses preuves de son talent, principalement dans l'un des salons de l'ancien hôtel de Rohan, où est établie l'Imprimerie nationale. Si l'on en croyait le catalogue de la vente des collections d'Hamilton Palace, l'orfèvre Auguste serait l'auteur d'un cabinet d'acajou avec des panneaux de laque du Japon, dont la riche monture en cuivre doré et ciselé accompagnait des médaillons à portraits et des peintures de West. Un second cabinet de la même collection est indiqué comme enrichi d'ornements antiques et de médaillons peints par Auguste. Ne s'agirait-il pas plutôt de notre miniaturiste Augustin ? Nous avons déjà cité les bas-reliefs en camaïeu, peints par De Gault pour le serre-bijoux de Marie-Antoinette.

Sur un catalogue imprimé pour la vente de meubles précieux provenant du château de Versailles (1793) se trouve porté un médaillier en forme d'armoire de bois d'acajou garni de dix tiroirs, dont les panneaux ainsi que le dessus sont à médaillons peints sous verre, représentant des oiseaux, des papillons et des objets d'histoire naturelle. Ce meuble était monté sur cinq pieds à cannelures et orné de bronzes richement ciselés et dorés. Ce que le catalogue oublie d'ajouter, c'est que ces sujets n'étaient pas peints, mais exécutés au moyen de plumes d'oiseaux rares et d'ailes de coléoptères. Après bien des

vicissitudes, le médaillier de Versailles a trouvé un refuge chez M. le baron Alphonse de Rothschild. Le nom des artistes qui se livraient à cet ouvrage de patience est oublié, mais on sait qu'au commencement de notre siècle la mère du peintre Troyon exécutait ave

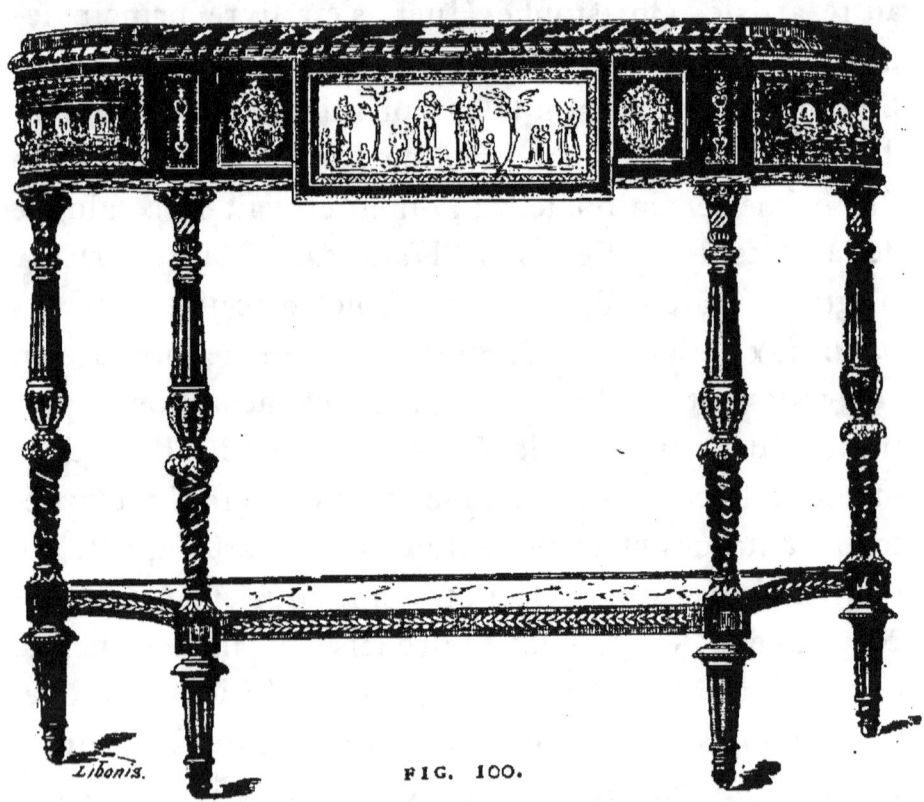

FIG. 100.

CONSOLE ORNÉE DE PLAQUES DE PORCELAINE
ET DE CUIVRES CISELÉS, ÉPOQUE DE LOUIS XVI
(Palais-Royal de Madrid.)

une adresse merveilleuse, de petits sujets en plumes d'oiseaux exotiques dont le produit lui permettait de soutenir sa famille. Nous avons retrouvé l'indication de quelques autres fournisseurs de la cour : celui de Roux, tabletier, qui reçut 720 livres pour une boîte

mécanique représentant le sacre de Louis XVI, et du miroitier de la Roue, qui avait livré plusieurs toilettes pour le roi et pour les princes.

Nous terminerons la revue de l'ébénisterie française au xviiie siècle par l'indication de quelques ouvriers dont les estampilles ont été relevées sur leurs productions. Au château de Windsor sont deux petits cabinets de laque décorés de bronzes et portant la légende : Bellangé Fauh, rue Saint-Martin, 41, à Paris, qui sont semblables à ceux de Molitor conservés au Musée du Louvre; Charles Barthélemy, reçu à la maîtrise le 10 septembre 1777, et Terraz (?) ont revêtu de mosaïques à grandes fleurs jaunes et vertes des meubles de style Louis XV; Jean Caumont, rue Traversière-Saint-Antoine (14 décembre 1774), a sculpté des consoles de bois doré et intarsié des tables à bouquets de muguet et de bleuets sur fond de satiné. Étienne-Louis Chartier, rue Neuve-des-Petits-Champs (11 avril 1781), avait exécuté l'ameublement des financiers de la Hante, qui a été conservé jusqu'à ce jour par leurs descendants; deux inconnus, Ducournaux et Fleury, ont signé, le premier, une commode marquetée à sujets de fleurs de forme chantournée, et l'autre un meuble d'entre-deux également de style rocaille; un ébéniste, Moreau, qu'il faut renoncer à identifier au milieu de tous ses homonymes, produisait des toilettes en bois de rose. Les œuvres de Nicolas-Louis Levavasseur, rue du Ponceau et, plus tard, rue des Capucines (16 avril 1785); de Jacques Tramey, rue de Charonne (6 octobre 1781), et de Joseph Viez, demeurant cour du Commerce (6 juillet 1786), sont trop peu saillantes pour mériter une

mention spéciale. Guillaume-Joseph Lepage prit place

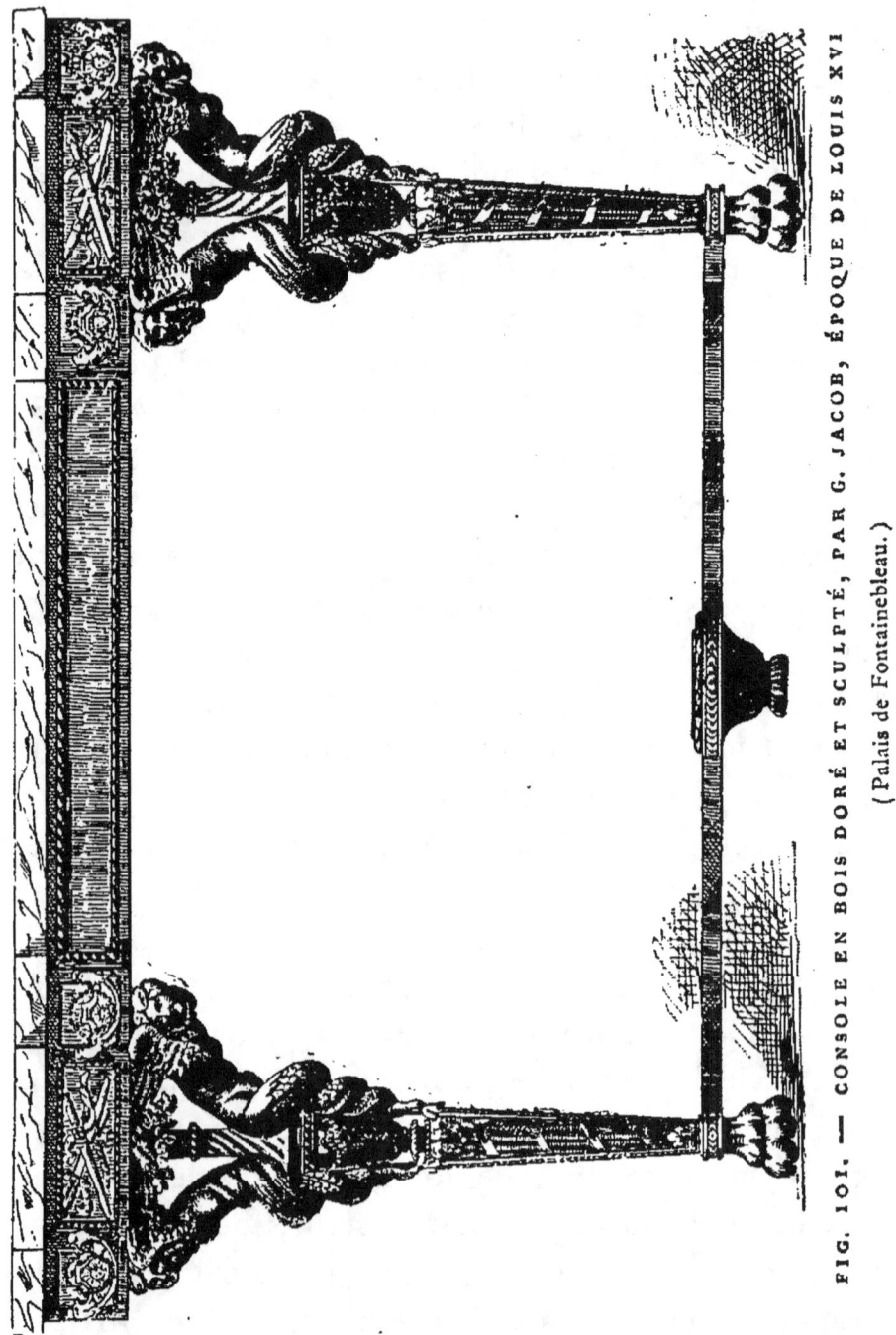

FIG. 101. — CONSOLE EN BOIS DORÉ ET SCULPTÉ, PAR G. JACOB, ÉPOQUE DE LOUIS XVI
(Palais de Fontainebleau.)

parmi les industriels habiles de son temps. Il habitait

la rue des Bourdonnais et fut admis à la maîtrise le 12 février 1777, bien qu'une boîte à cartes en bois de diverses nuances garnie de cuivres ciselés, qui fait partie de la collection Jones, au South Kensington Museum, porte l'inscription : « Fait par Le Page, 1776 ». M^{me} Fauré-Lepage possède un beau bureau plat de style Louis XV, qui depuis la mort de cet ébéniste a été gardé religieusement par sa famille.

Dans un temps où l'activité de la production parisienne avait tout absorbé autour d'elle, il est intéressant de rencontrer quelques productions des ateliers de la province. Le hasard des ventes fait surgir assez fréquemment des meubles, principalement des toilettes et des commodes avec des médaillons de fleurs encadrés de baguettes de frêne vert, portant l'estampille de Hache fils, à Grenoble. Une commode de la collection de Renneville (avril 1885), portait sur l'un de ses tiroirs l'adresse de Hache, ébéniste du duc d'Orléans, demeurant à Grenoble, place Clavayson, en 1771, suivi de la mention des ouvrages que l'on trouvait chez lui. Les états de Bourgogne avaient offert au roi Louis XVI un grand bureau-secrétaire de bois d'acajou dont la composition est peu heureuse. Au-dessus du cylindre est le médaillon royal ciselé par Duvivier, accompagné de la légende : *Comitia Burgundiæ*. Il est présumable que cette assemblée avait acheté son présent chez David Roëntgen, le meuble portant tous les caractères des ouvrages de cet ébéniste. Après avoir fait partie du Musée des Souverains, ce bureau est déposé actuellement au Garde-Meuble national. Les états eussent pu se rappeler qu'à ce moment vivait à Dijon un maître habile, Demoulin, qui avait

obtenu le titre d'ébéniste du prince de Condé, et dont nous avons rencontré une commode de laque ornée de bronzes dans la collection de M^me Verneuil (1884).

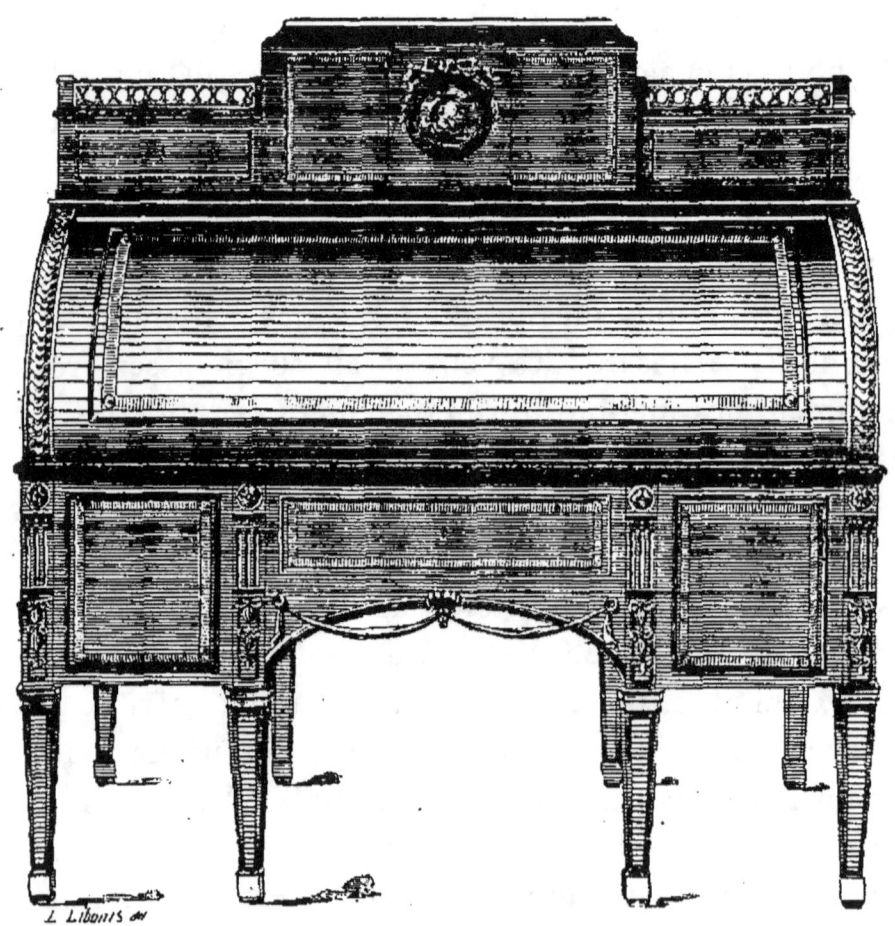

FIG. 102. — BUREAU OFFERT AU ROI LOUIS XVI PAR LES ÉTATS DE BOURGOGNE ET ATTRIBUÉ A DAVID ROENTGEN
(Mobilier national).

Un des sculpteurs sur bois dont les œuvres se rencontrent le plus fréquemment est Georges Jacob, demeurant rue Meslée, et reçu maître menuisier-ébéniste le 4 septembre 1765. Il fut nommé, en 1789, adjoint en

charge. La vie de Jacob ne semble pas s'être longtemps prolongée après cette nomination, et dès 1793 on trouve ses fils dirigeant la maison de la rue Meslée. Bien qu'il ait fait de l'ébénisterie et que l'on connaisse des meubles revêtus d'incrustations dans le genre de Boulle, frappés de son estampille, Jacob se livra spécialement à la sculpture des sièges, des lits, des torchères, des consoles et des écrans destinés à être dorés. Il égala dans ce genre les meilleurs artistes de son temps. Le nombre de ses travaux, dont on trouve des spécimens

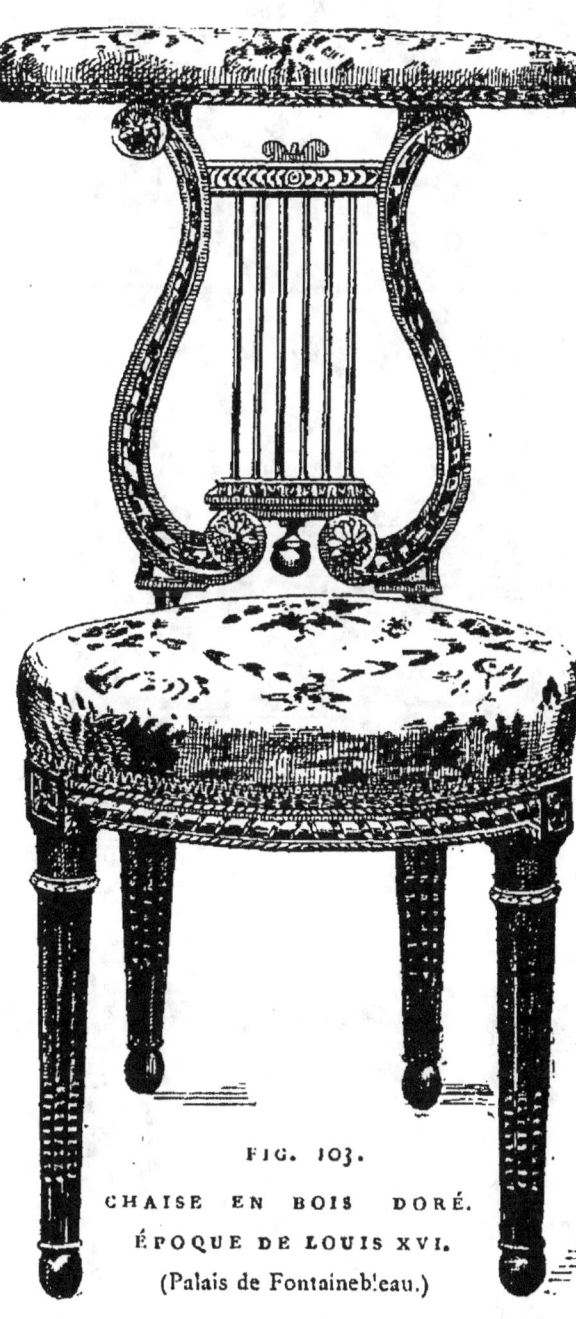

FIG. 103.
CHAISE EN BOIS DORÉ.
ÉPOQUE DE LOUIS XVI.
(Palais de Fontainebleau.)

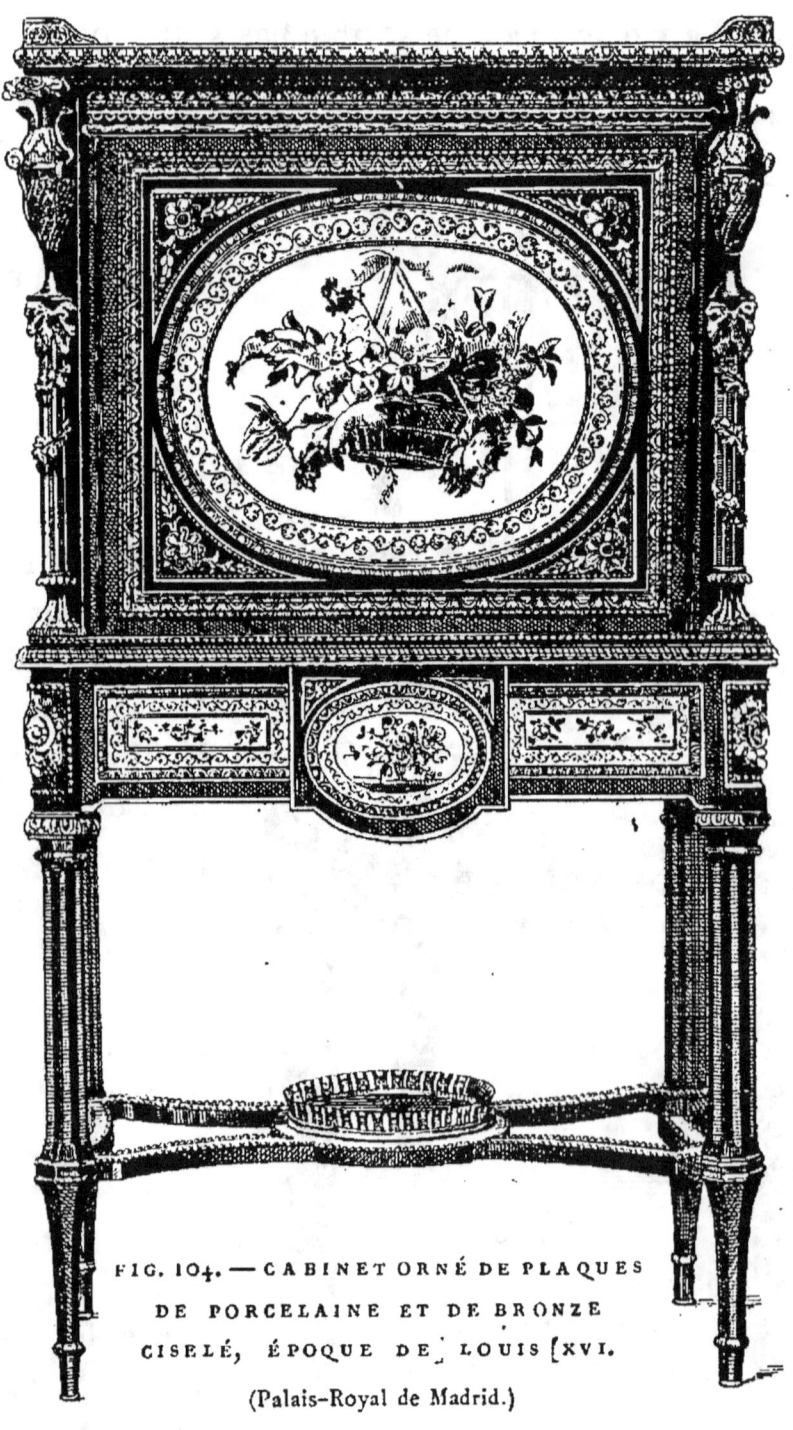

FIG. 104. — CABINET ORNÉ DE PLAQUES DE PORCELAINE ET DE BRONZE CISELÉ, ÉPOQUE DE LOUIS XVI.
(Palais-Royal de Madrid.)

dans les collections et dans la plupart des résidences

est trop considérable pour trouver place dans cette étude ; nous nous bornerons à citer la charmante console du palais de Fontainebleau qui a été si souvent reproduite par nos ébénistes. On ne saurait rien trouver de plus gracieux que ces figures opposées de sirènes, dont les enroulements viennent s'appuyer sur un vase à long col. Par la finesse de l'exécution et la ténuité des ornements, ce meuble semble avoir été composé pour être traduit en bronze et le sculpteur s'est efforcé de lutter avec les ouvrages des meilleurs ciseleurs. Un des plus riches ameublements que l'on puisse mentionner est un ensemble composé de vingt et un sièges signés par Jacob et recouverts de superbes tapisseries de Beauvais, qui appartiennent à M. le comte de Greffulhe. Malgré ces qualités, la renommée de Georges Jacob a été éclipsée par la célébrité que ses fils ont acquise sous le premier empire.

Si parfois les sculpteurs sur bois se sont efforcés d'imiter les œuvres du métal, plus souvent encore, à ce moment d'effervescence artistique, les ciseleurs ont empiété sur le domaine de l'ébénisterie, en produisant des meubles sans bois. Cette absence de logique trouve son excuse lorsqu'on la constate chez un maître tel que Gouthière, qui suivait, à cet égard, les exemples donnés par les Caffieri et d'autres habiles bronziers. La collection du duc d'Aumont renfermait d'admirables consoles dont les tablettes de porphyre étaient supportées par des pieds de cuivre ajouré ou par des cariatides, merveilles de ciselure dues au talent de Gouthière. Deux de ces consoles, qui avaient été acquises pour le futur Muséum national, font maintenant partie des richesses d'Hert-

ford House, à Londres. Un autre de nos meilleurs dessinateurs, J.-B. Cauvet, architecte et bronzier à ses heures, avait incrusté d'argent les ornements de quatre consoles d'acier ciselé, sur lesquelles étaient placées des tablettes de bois pétrifié, envoyées en présent à Marie-Antoinette par l'empereur son frère. Après avoir décoré les appartements de Saint-Cloud, ces consoles furent aliénées et rachetées par la Convention, sur l'avis de la commission des Arts, qui désirait les exposer au Muséum français. Elles furent plus tard rapportées au palais de Saint-Cloud et détruites dans l'incendie allumé par l'armée allemande en 1870. On a vu à l'Exposition rétrospective du mobilier, en 1882, une grande table séparée de son pied qui rentre dans la série des œuvres exceptionnelles commandées pour la cour. La partie principale est occupée par une mosaïque à fleurs, en pierres dures appliquées sur un fond de cuivre doré qui double leur effet translucide. Au centre sont des médaillons imitant les peintures des vases italo-grecs et portant la signature de Clermont, graveur et dessinateur de la fin du xviii^e siècle. Une large bordure de bois pétrifié entoure ce rare spécimen de l'art musif, qui est conservé au Mobilier national.

CHAPITRE V

LE MEUBLE SOUS LA RÉPUBLIQUE ET LE PREMIER EMPIRE

Les événements politiques qui remplirent la fin du xviii siècle portèrent un coup terrible à notre industrie artistique. La France, envahie par l'étranger, en proie à la guerre civile, vit se tarir toutes les ressources du revenu public et privé. Les ateliers où s'étaient élaborées les œuvres que nous nous efforçons aujourd'hui de recueillir dans nos musées fermèrent leurs portes. Les ouvriers et les artistes, tombés dans la misère, durent chercher fortune à l'étranger, ou s'enrôler dans les bataillons envoyés à la frontière et en Vendée. Ces dures extrémités étaient moins la faute des hommes que la conséquence de la situation critique où se trouvait alors notre pays. Pour porter des fruits arrivés à maturité, la culture de l'art réclame avant tout une période de calme et les esprits trop enfiévrés ne pouvaient s'intéresser à des questions d'ordre exclusivement pacifique. Il est juste cependant de reconnaître que, par une suite de nombreux décrets, la Convention témoigna qu'elle se préoccupait du soin de sauvegarder nos anciens

monuments et les objets rares qui pouvaient prendre place dans le Muséum central ou dans nos bibliothèques. Malheureusement, ses ordres furent mal interprétés, et plus souvent encore, enfreints par des pouvoirs locaux, entraînés par un excès de zèle contre tout ce qui provenait de l'ancien gouvernement. Les pièces les plus rares, les chefs-d'œuvre accumulés depuis plusieurs siècles dans les palais et dans les églises furent estimés au prix de la matière première qu'ils représentaient et jetés au creuset pour y produire des sommes insignifiantes. Le mobilier des anciens châteaux royaux fut mis à l'encan, et l'on voit dans les procès-verbaux que ces différentes ventes durent être interrompues souvent, faute d'acheteurs. Les porcelaines et les meubles les plus précieux avaient été exceptés de cette aliénation et divisés en deux séries. La première avait été réservée pour nos collections nationales, et la seconde était destinée à servir d'échange avec l'étranger pour se procurer les armes et les approvisionnements dont le pays avait un besoin absolu. Il est inutile d'ajouter que ces négociations, difficiles à contrôler et dirigées souvent par des mains infidèles, nous privèrent, sans profit pour la caisse publique, de trésors artistiques que les nations voisines surent acquérir à vil prix. Et cependant on est rempli d'admiration en pensant qu'au milieu des bouleversements politiques, de la misère publique et sous le coup de l'invasion étrangère, le Muséum central des arts, dont la royauté poursuivait la *réalisation* depuis vingt-cinq ans, ouvrait ses portes le 8 novembre 1793, tandis que Lenoir formait le Musée des monuments français et qu'on organisait le Musée d'artille-

rie, le Conservatoire des arts et métiers et la plupart de nos établissements scientifiques et littéraires.

Les conséquences de la Révolution furent moins fatales à l'industrie française que le dédain irréfléchi dans lequel tombèrent toutes les productions de notre ancien art national. Une société nouvelle venait de surgir, enthousiaste de tout ce qui rappelait les républiques de la Grèce et de l'Italie, et voulant faire revivre, sous notre climat, les habitudes et les costumes de ces contrées méridionales. Le représentant le plus autorisé de ces doctrines fut le peintre Louis David, qui s'efforçait de transporter sur ses toiles les statues des dieux et des héros de l'histoire romaine. Épris du grand art et recherchant la beauté absolue, il repoussait les grâces naturelles comme une concession humiliante faite à la banalité de l'ancienne école. Il y avait pourtant chez David un grand peintre, dont les beaux portraits et les scènes empruntées à la vie réelle comptent parmi les meilleures œuvres de l'école française, tandis que ses compositions héroïques ont parfois une apparence un peu théâtrale. Mais la mode l'exigeait, et le retour à l'antique que nous avons constaté dans les charmantes œuvres des dernières années de Louis XVI était arrivé à l'exagération la plus complète. Il fallait aux tribuns et aux membres des assemblées nationales, drapés dans leurs toges, ainsi qu'aux jeunes femmes vêtues de tuniques transparentes, un mobilier soi-disant athénien, reproduisant les bas-reliefs et les ornements des marbres antiques. Bientôt même, après la campagne d'Égypte, on y joignit des imitations de pyramides et d'obélisques que l'on accommodait plus ou moins heureusement aux

divers besoins de l'usage domestique. Cette recherche de fausse simplicité témoignait d'une déviation complète du goût, qui imposait à une matière légère, comme le bois, des profils et des ornements destinés à être taillés dans le marbre ou dans des pierres dures. Notre industrie, qui vivait précisément de grâce et de charme, subit cruellement le contre-coup funeste de cette réforme radicale. On abandonna, comme entachés de mauvais goût, les décorations intérieures des appartements, les meubles ornés de mosaïques et de marqueterie, garnis de fines ciselures, et les délicates productions céramiques, dont on ne comprenait plus l'esprit, pour adopter des formes et des modèles qui nous paraissent aujourd'hui d'une monotonie désespérante. De ce jour date la séparation complète entre le grand art et l'industrie, que ne connaissaient pas nos devanciers, et nos ouvriers, n'étant plus soutenus par les maîtres, tombèrent dans la pratique absolue du métier.

Lorsque le nouvel État politique fut définitivement consolidé et que l'on songea à remeubler les palais, on aurait pu, en rassemblant les vestiges du passé, essayer de faire revivre notre ancienne industrie artistique, mais le nouveau souverain ne le permit pas; il était fils de la Révolution et tenait à s'entourer de tout ce qui lui rappelait ses campagnes d'Égypte et d'Italie. L'architecte Percier fit, par son ordre, une immense quantité de dessins pour la décoration des demeures impériales, qui dénotent une imagination facile, mais poursuivie par le souvenir des formes antiques. A ce moment, nombre d'artistes de l'ancienne école vivaient encore, et il eût été possible de rouvrir quelques-uns des ateliers

qui avaient élaboré les ameublements de Trianon et de Saint-Cloud, dont les débris auraient été recueillis à peu de frais; on eût pu arracher Gouthière à la misère ; tirer Riesener de l'inaction où se consumèrent ses dernières années. Il n'en fut rien, et l'on employa des sommes énormes à commander des meubles de style bizarre et des copies maladroites de l'antiquité, en même temps qu'on négligeait ou que l'on détruisait les spécimens les plus rares de l'ancien mobilier, que la Convention avait fait réserver pour nos musées. Ce fut le commencement d'une décadence, qui alla en s'accentuant sous la Restauration et pendant le règne de Louis-Philippe, à mesure que disparaissaient successivement les derniers survivants des anciennes traditions de l'ébénisterie. La production industrielle, avec ses placages à bon marché, envahit toutes les branches de l'ameublement, et les efforts que l'on a tentés depuis près de vingt ans, à l'instigation de l'Union centrale des arts décoratifs, pour provoquer une nouvelle Renaissance, n'ont pas encore remédié à toutes les fatales conséquences de cet abandon des principes dont on doit s'inspirer dans la décoration. Ce fut en même temps une source considérable de revenus tarie pour la France, par suite de la suppression des travaux de ciselure, de marqueterie et d'incrustations, qui étaient abandonnés par le goût public.

Il ne reste qu'un petit nombre d'ouvrages datant de l'époque révolutionnaire. La simplicité mobilière étant alors à l'ordre du jour, les ébénistes n'eurent guère l'occasion d'exécuter des travaux susceptibles de mettre leur talent en évidence. Par suite de la courte durée de ce

RÉPUBLIQUE ET PREMIER EMPIRE.

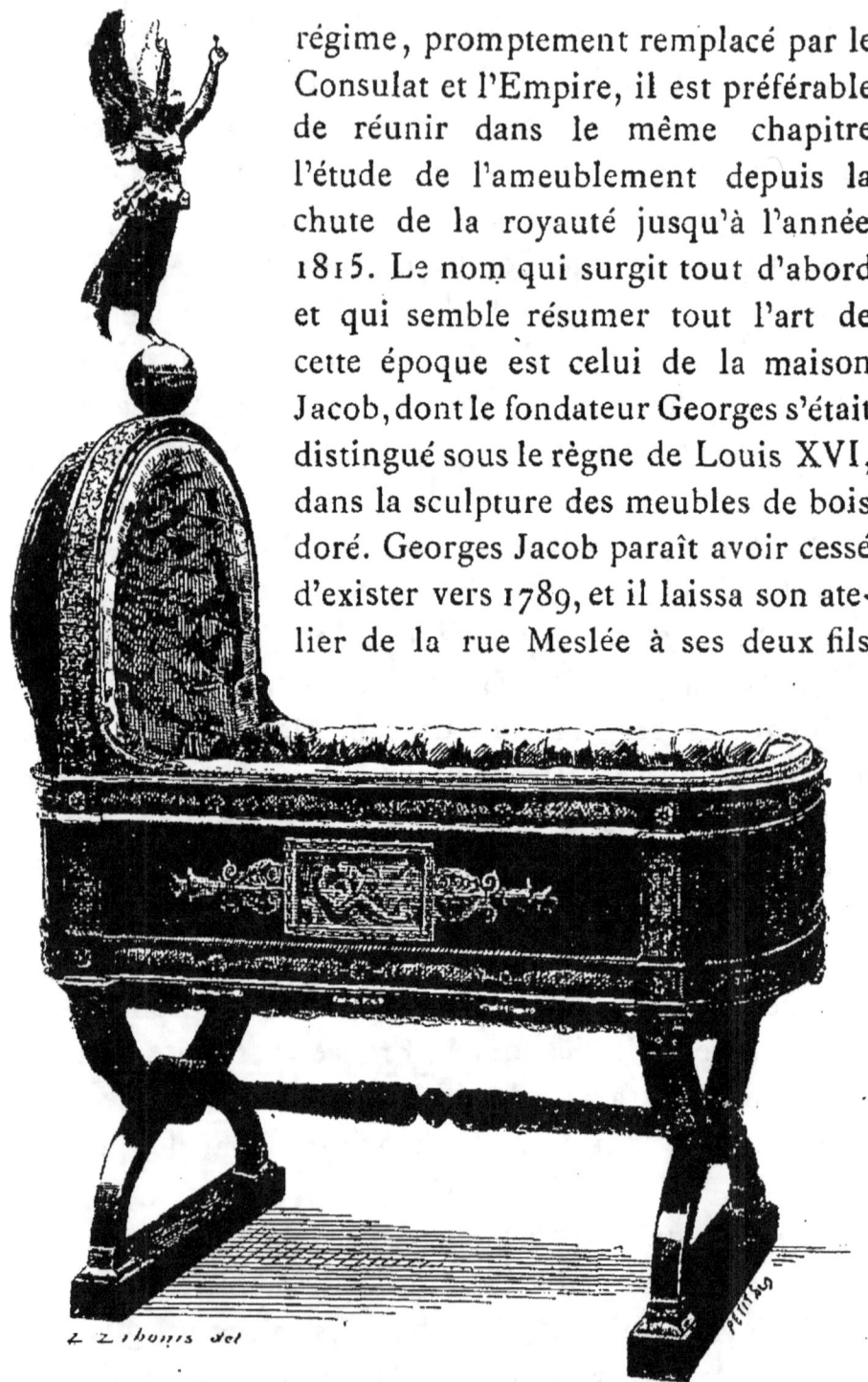

régime, promptement remplacé par le Consulat et l'Empire, il est préférable de réunir dans le même chapitre l'étude de l'ameublement depuis la chute de la royauté jusqu'à l'année 1815. Le nom qui surgit tout d'abord et qui semble résumer tout l'art de cette époque est celui de la maison Jacob, dont le fondateur Georges s'était distingué sous le règne de Louis XVI, dans la sculpture des meubles de bois doré. Georges Jacob paraît avoir cessé d'exister vers 1789, et il laissa son atelier de la rue Meslée à ses deux fils

FIG. 105. — BERCEAU DU ROI DE ROME.
(Mobilier national.)

qui l'exploitèrent d'abord en commun. On connaît beaucoup de meubles portant l'estampille : Jacob frères, rue Meslée. Ces ébénistes avaient obtenu, en 1793, la fourniture des meubles destinés à la Convention. Cette commande fut vraisemblablement le commencement de leurs relations avec Percier, chargé de dessiner ce mobilier, collaboration qui leur valut les immenses travaux qu'ils exécutèrent pour la restauration des palais impériaux. Vers l'année 1804, l'un des deux frères était mort ou retiré, et l'aîné, qui joignait à son nom celui de Desmalter, resta seul directeur de l'atelier, qu'il transporta plus tard rue des Vinaigriers. Les magasins du Mobilier national, les palais de Fontainebleau et de Compiègne possèdent des spécimens très importants de la manière de Jacob. La majeure partie de ces pièces était exécutée d'après les dessins de Percier, auquel s'adjoignait le plus souvent son collègue Fontaine. Ce sont de grandes consoles en bois d'acajou soutenues par des cariatides ou des figures de sphinx en bronze revêtu d'une patine verte. L'ameublement de l'ancienne salle des Maréchaux au palais des Tuileries comprenait trois grands meubles en forme de buffets bas, dont le bois d'ébène était rehaussé d'ornements et de bas-reliefs de cuivre ciselé qui rappellent les dispositions du mobilier ancien. Malheureusement, le style glacial de ces buffets, qui figurent actuellement au Musée de Versailles, et la rondeur froide et banale des bronzes, ne leur permettent pas de soutenir cette comparaison. Une des œuvres les plus importantes que Jacob ait exécutées est l'armoire à bijoux de l'impératrice Marie-Louise, où il semble avoir voulu lutter avec

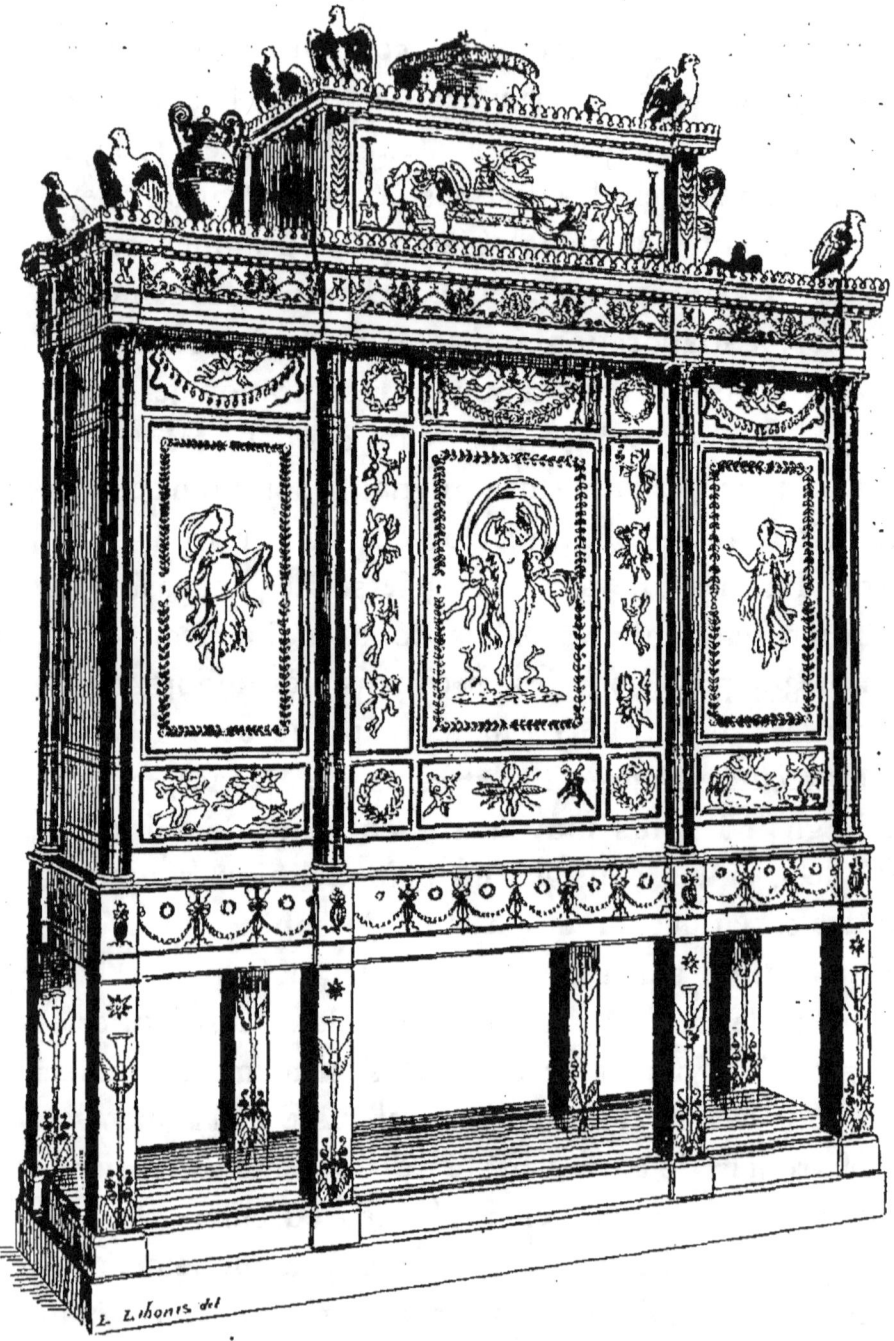

FIG. 106. — ARMOIRE A BIJOUX
DE L'IMPÉRATRICE MARIE-LOUISE, PAR JACOB DESMALTER
(Mobilier national.)

celle qui est conservée à Trianon. Il en avait déjà ter-

miné une première, plus simple, pour l'impératrice Josephine. Rien ne montre mieux à quel degré de mauvais goût on était arrivé, que les panneaux plats de ce meuble décorés d'ornements de cuivre d'un style banal et mesquin. Cette armoire fut citée alors comme la plus belle œuvre d'ébénisterie que l'on eût faite, et on a peine à comprendre qu'elle ait pu coûter 55,000 francs. On rapporte que l'empereur l'aurait préférée à un chef-d'œuvre de Riesener qui lui était proposé. Ces critiques ne peuvent empêcher de reconnaître que l'ébénisterie y est traitée avec le plus grand soin ; les bas-reliefs de cuivre, dont le principal représente la naissance de Vénus Anadyomène, sont inspirés par les compositions gracieuses de Prudhon. Le nom de ce grand artiste se trouve mêlé à plusieurs œuvres grandioses exécutées vers la même époque. La ville de Paris avait offert à la nouvelle impératrice, lors de son entrée à Paris, une toilette et une psyché d'argent doré avec plaques de lapis, exécutées par les orfèvres Odiot et Thomire, dont la composition avait été demandée à cet habile peintre. Sans s'écarter du style antique alors à la mode, Prudhon avait enrichi chaque détail de ces deux pièces, ainsi que le fauteuil et le miroir qui les accompagnaient, de bas-reliefs et de figures de la plus exquise fraîcheur. Cette magnifique œuvre d'orfèvrerie, emportée à Parme en 1815, a été fondue lors d'une épidémie publique, mais il en reste les dessins originaux chez M. Eudoxe Marcille. La municipalité parisienne eut encore recours au talent de Prudhon, lorsqu'elle voulut offrir le berceau du futur roi de Rome. Ce lui fut une seconde occasion de donner cours à son goût pour la mythologie.

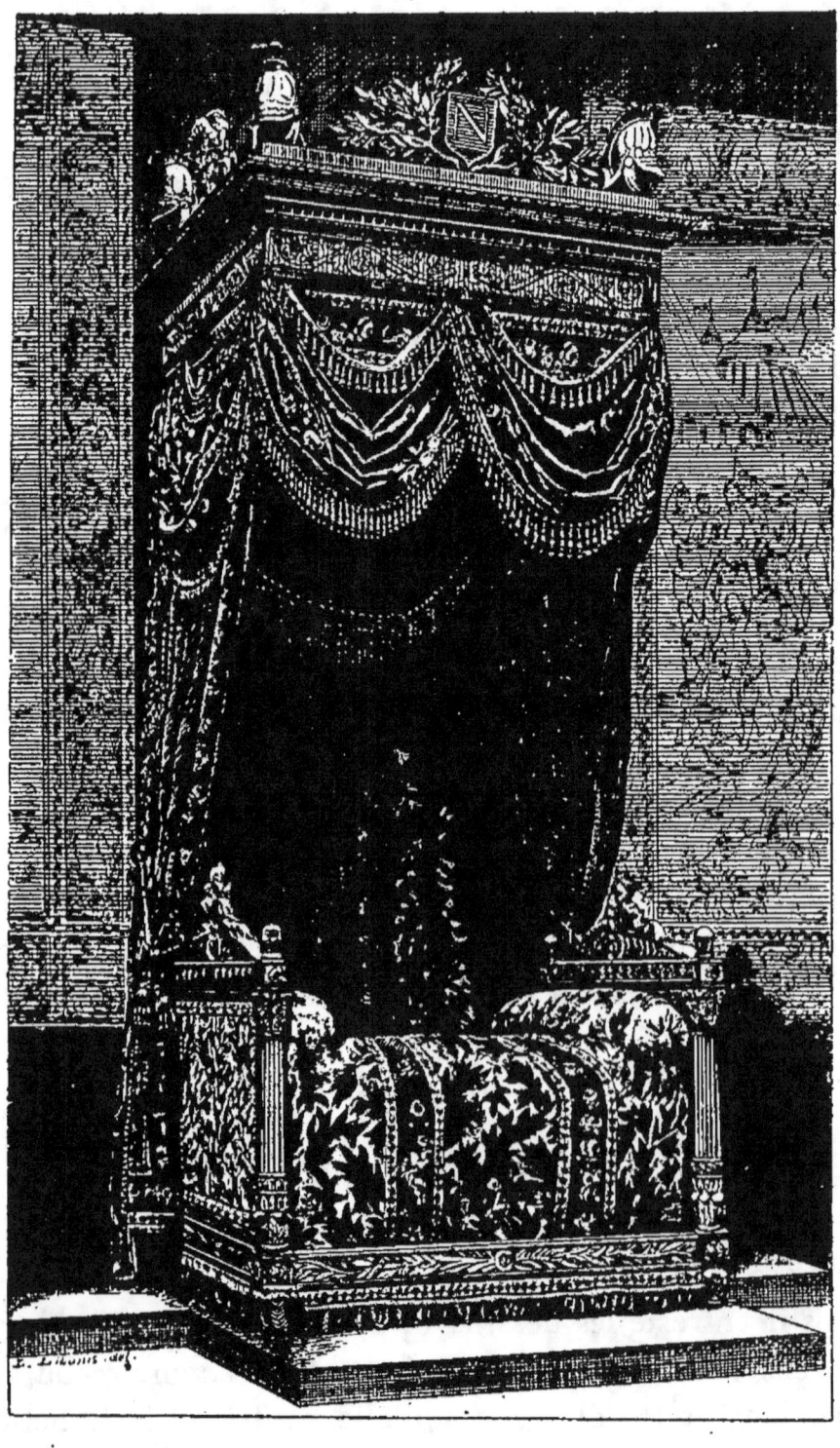

FIG. 107. — LIT DE L'EMPEREUR NAPOLÉON 1ᵉʳ
(Palais de Fontainebleau.)

Sur les côtés du lit, il figura le fleuve du Tibre et le génie du Commerce confiant le jeune prince à la nymphe de la Seine; au-dessus, la Victoire, placée sur un bouclier, étend les bras pour le couronner, et sur la base veille l'Aigle impérial. Les orfèvres Thomire et Odiot, aidés par le modeleur Radiguet, furent chargés de l'exécution de ce magnifique meuble qui est actuellement conservé au Trésor impérial de Vienne, où il est parvenu après la mort du duc de Reichstadt. M. Marcille a été assez heureux pour joindre les esquisses de cette composition aux dessins qu'il possède de la toilette de Marie-Louise. Il reste au Garde-Meuble à Paris une reproduction partielle de ce berceau, que nous avons vue jadis, dans les salles du Musée des Souverains. A l'exception des deux bas-reliefs principaux reproduits en bronze doré, la majeure partie des riches ornements du meuble original sont remplacés par un fond de bois d'if, dont la disposition n'a pas coûté de grands efforts à l'ébéniste Jacob.

Un homme qui, par sa position était à même d'exercer une influence considérable sur le goût, M. Denon, le directeur général des musées, avait fait exécuter à Desmalter, sur ses dessins, un ameublement dont certaines pièces seraient à citer à titre de curiosité historique. La plus importante était un lit de forme antique soutenu par quatre pattes de lion, dont les trois faces étaient incrustées de bas-reliefs d'argent représentant : à gauche, la figure d'Isis, placée au-dessus d'un hémicycle dentelé; sur le devant, treize figures agenouillées ; dans le troisième côté et aux angles étaient des têtes d'uræus en acajou avec des appliques en argent. Ce lit

était accompagné de deux fauteuils d'acajou incrusté d'argent, copiés d'après les objets du même genre, dessinés à Thèbes par M. Denon.

La renommée de Desmalter devint européenne. Il fournit des meubles à la cour d'Espagne et aux frères de l'empereur, qui désiraient retrouver dans leurs capitales les modes et les habitudes parisiennes. L'empereur de Russie lui confia une partie de l'ameublement de l'Ermitage et il travailla beaucoup pour l'Angleterre. En dehors de la liste civile impériale, des commandes lui furent faites par diverses administrations. Nous citerons, entre bien d'autres monuments du même genre qui figurent à Paris, la grande vitrine centrale du cabinet des Antiques à la Bibliothèque nationale et le banc-d'œuvre de l'église de Saint-Nicolas des Champs, exécuté en 1806.

Biennais, orfèvre-tabletier, établi rue Saint-Honoré à l'enseigne du Singe violet, partageait la vogue de Desmalter, quoiqu'il ne fît d'ébénisterie qu'à titre exceptionnel. Il continuait la tradition des Lazare Duvaux, des Poirier, et de Daguerre, auquel il avait succédé, et les amateurs se rendaient chez lui pour trouver les fantaisies nouvelles. Il fournissait de nécessaires, lors de leur entrée en campagne, l'empereur, avec lequel il avait eu des relations lorsqu'il était simple général, et ses frères. Mme d'Abrantès cite un magnifique nécessaire acheté chez lui par Jérôme Bonaparte, et l'on conserve au Musée de l'hôtel Carnavalet celui qui, après avoir servi à Napoléon Ier, a été légué à la ville de Paris par le général Bertrand. Biennais, très en faveur, exécuta de nombreuses pièces d'orfèvrerie pour l'impératrice

Joséphine, et plus tard pour Marie-Louise, ainsi que pour les palais impériaux. Il existe une suite considérable de dessins provenant de son atelier, qui ont été composés par Percier pour servir à la monture des sabres et des glaives destinés à l'empereur et à l'ornementation de l'argenterie du souverain. Un ordre de travaux touchant plus directement à l'art du bois est celui des petits meubles en tabletterie, des médailliers et des grandes pièces d'ébénisterie que Biennais décorait de cuivres ciselés dans le goût du temps. Le catalogue de la vente Ferréol de Bonnemaison (1827) décrit un pupitre à quatuor en bois d'acajou orné de sculptures et de filets en bois d'ébène et d'ivoire, qui sortait du magasin de Biennais.

Plusieurs ébénistes de l'ancien régime continuaient à travailler et estampillaient de leurs marques les meubles qu'ils construisaient dans le nouveau style classique. Nous avons rencontré parmi les fournisseurs du Garde-Meuble, en 1786, le nom de François-Ignace Papst, demeurant rue de Charenton, cour Saint-Joseph, et reçu maître le 3 septembre 1785. Le palais de Fontainebleau conserve de lui une commode et un secrétaire d'une médiocrité désespérante et que nous ne citerions pas, si, sur l'abattant du second de ces meubles, on ne voyait un médaillon de cuivre doré au mat, représentant le sacrifice à l'Amour, dont Riesener s'était servi pour décorer ses meilleurs œuvres. On voit que Papst n'avait pas absolument rompu avec le passé et peut-être même utilisait-il un modèle qu'il avait dans son atelier. Simon Mansion, faubourg Saint-Antoine (7 octobre 1780), avait exécuté deux meubles de bois d'acajou décorés de cha-

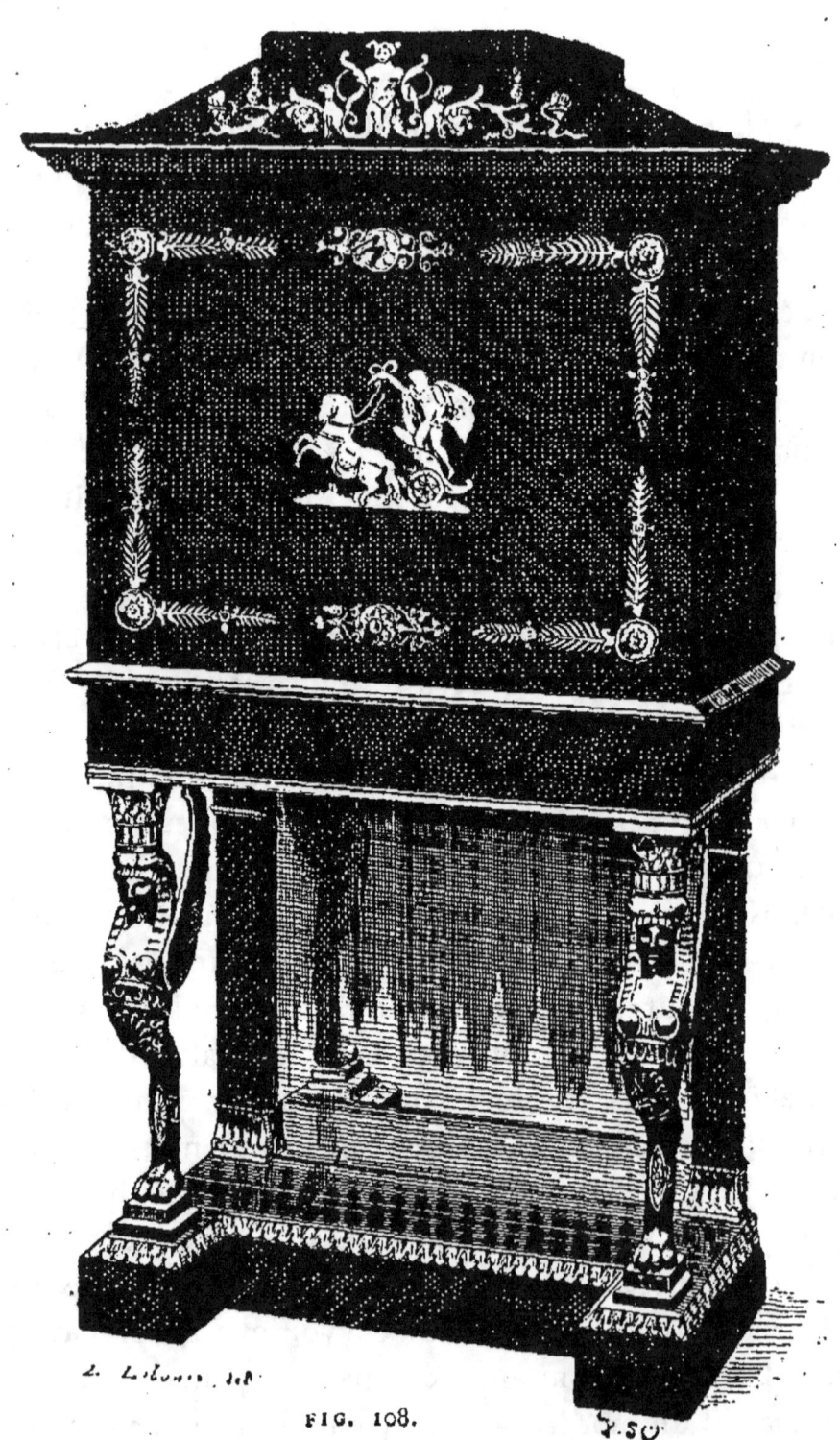

FIG. 108.

CABINET, PAR JACOB DESMALTER. (Mobilier national.)

piteaux à feuilles d'acanthe d'un bon travail. Sur les tiroirs mortaisés du secrétaire se lit une inscription en bois de rapport, qui se termine dans l'intérieur de la commode : Dédié à Napoléon Ier, empereur des Français, par son très obéissant serviteur Mansion. Ces deux pièces, qui ont fait partie de l'ameublement de la Malmaison, sont aujourd'hui conservées au Garde-Meuble national. Une commode du château de Trianon porte l'empreinte de Marcion, sur lequel nous n'avons pas rencontré de renseignements. Michel-Charles-Jacques-Urbain Lemarchand, demeurant rue Saint-Louis au Marais, reçu le 16 avril 1777, a vu sa vie se prolonger assez longtemps pour fournir au mobilier de Compiègne une grande console en acajou soutenue par des griffons de bois doré. On voit au Garde-Meuble national un guéridon en racine d'orme garni de bronzes et de marqueterie et une série de sièges exécutés par Jean-Antoine Bruns, demeurant faubourg Saint-Antoine et admis à la maîtrise, le 17 mai 1782. D'autres sièges du palais de Fontainebleau sont signés par Jean-Pierre Louis, demeurant rue du Jour, dont la réception date du 5 septembre 1787. Après avoir retrouvé ces noms sur des ouvrages peu importants, on regrette de laisser parmi les pièces anonymes une commode et un bureau de bois d'acajou, ornés de bronzes ciselés à décor de sphinx d'un très bon style, qui sont placés au Grand Trianon. Dans son *Histoire de l'Art*, M. Dussieux cite un fabricant de meubles en renom, Alexandre, comme travaillant en 1790 sur les dessins de David. Un ébéniste de ce nom habitait, en 1753, la rue des Fossés-Monsieur-le-Prince, mais il n'est pas supposable qu'il ait vécu

jusqu'à l'époque révolutionnaire. Un autre ébéniste, Tolomé, demeurant rue des Gravilliers, 6, est indiqué dans le catalogue de M. de Choiseul Gouffier (1818) comme ayant restitué habilement deux grands meubles de laque faisant partie de cette collection.

La restauration des résidences impériales comportait une série de grands ouvrages décoratifs en bronze ciselé par Thomire (Pierre-Philippe, 1751-1843), pour servir de torchères, de candélabres, de consoles, de supports de vase. La majeure partie de ces pièces était composée par les dessinateurs Percier et Fontaine, auxquels était confié tout ce qui regardait les commandes faites par la liste civile. Thomire, dont la carrière se prolongea si longtemps, avait docilement adopté le style classique du nouveau régime qui lui valait tant de travaux. Les fondeurs Ravrio, Delafontaine, Damerat, Cahier et Cheret ont également produit des œuvres importantes destinées à l'ameublement des palais.

On ne saurait faire mieux comprendre les principes sur lesquels s'appuyaient les administrateurs auxquels était confiée la mission d'encourager la production artistique, qu'en reproduisant les termes du rapport présenté par M. de Champagny, sur l'exposition industrielle de 1806. Parmi les ébénistes, il cite : Jacob Desmalter, rue Mêlée, médaille d'or, l'an IX, a reparu à l'exposition de l'an X : talent supérieur dans sa partie, aurait obtenu la médaille d'or s'il ne l'avait déjà; — Burette, rue Chapon au Marais, 22, a exécuté avec une précision remarquable plusieurs meubles en orme noueux,

dans lesquels le talent de l'ébénisterie est porté à un haut degré de perfection, 2ᵉ médaille; — Papst, rue de Charonne, 7; — Neckel, grande rue du faubourg Saint-Antoine, ont présenté des meubles enrichis d'ornements, fabriqués avec soin et avec goût; — Baudon-Goubaud, aux petites Écuries, faubourg Saint-Denis, qui le premier a imaginé de substituer l'orme noueux au bois d'Amérique. Dans la tabletterie et les ornements, Biennais avait exposé un nécessaire très riche et une pièce d'ébénisterie ornée de bronzes dorés d'un goût parfait; — Frichat, rue des Jardins-Saint-Paul, 3, une collection de bordures et de cadres ornés en marqueteries de cuivre, d'acier et d'or fabriqués à l'emporte-pièce; — Lemaire, fabricant de nécessaires, rue Saint-Honoré, 154; — Rascalon (Antoine), faubourg Saint-Denis, 144, qui a employé pour décorer les meubles des ornements dorés peints sous verre. (Nous avons vu de cet artiste des décorations de clavecins et des tablettes de cheminée d'un goût charmant et finement exécutées); — Gardeur, 30, rue Beaurepaire, qui continuait à mouler ses ornements en carton peint et verni.

On voit quels faux principes prévalaient alors dans les régions officielles, et combien la partie artistique était négligée au profit de procédés techniques qui n'eussent été qu'un jeu pour les anciens maîtres. En moins de quinze années, que de terrain perdu, et quelle distance sépare les meubles de Riesener de ce mobilier d'orme noueux, qui semblait, sous l'Empire, le dernier degré de la perfection atteint par l'ébénisterie! La matière tendait à devenir l'objet principal, tandis que les

artistes des deux derniers siècles ne l'employaient que pour la transformer au moyen de leur génie. Il est inutile de s'étendre sur ces considérations, qui dénotent une aberration complète du goût public. Le mal que nous signalons ne tarda pas à s'aggraver avec la disparition des derniers ébénistes du xviiie siècle et de ceux qui, nouveaux venus, s'attachaient à égaler les procédés de fabrication qu'ils avaient vu employer par les survivants de l'ancien régime. L'ébénisterie alla déclinant sans cesse pendant la période de la Restauration et sous le règne de Louis-Philippe, pour tomber absolument dans la pratique industrielle. Seul, l'ameublement de luxe continuait à végéter, en répétant les modèles dessinés par Percier pour les palais impériaux. Ce que l'on connaît de cette époque ne saurait, sans dissonance, trouver place dans un ouvrage où sont cités les chefs-d'œuvre de la Renaissance et les gracieuses productions contemporaines de Louis XIV, de Louis XV et de Louis XVI. Lorsque l'esprit public, sortant de cette longue indifférence, eut appris par l'étude des monuments à connaître le caractère et le style particuliers à chaque époque, on s'aperçut que nos ouvriers avaient tout oublié, et qu'avant de rien créer, il leur fallait s'assimiler à nouveau les éléments d'un art dont ils avaient perdu la tradition. C'était une seconde éducation à recommencer. Désireux de répondre à ce réveil du goût, nos ébénistes eurent à faire de grands efforts pour retrouver les principes dont s'inspiraient leurs prédécesseurs, alors qu'ils exécutaient ces productions charmantes dans lesquelles ils sont restés sans rivaux. Bien que ces tentatives, poursuivies avec une persévérance pa-

triotique, n'aient pas encore porté tous leurs fruits, on peut constater, par les résultats qui se manifestent chaque jour, que l'ameublement français a dès maintenant reconquis sa supériorité séculaire temporairement éclipsée.

FIN DE LA SECONDE PARTIE

TABLE DES MATIÈRES

DE LA

SECONDE PARTIE

 Pages.

CHAPITRE I^{er}. — Le meuble au xvii^e siècle.

 § 1. — Le cabinet en Espagne et en Portugal. 5

 § 2. — Le cabinet en Italie 14

 § 3. — Le cabinet en Allemagne et dans les Pays-Bas. 22

 § 4. — Le cabinet en France. — Laurent Stabre; Jean Macé; Domenico Cucci; Pierre Golle 35

CHAPITRE II. — Le meuble sous le règne de Louis XIV . . 55

 § 1. — André-Charles Boulle 60

 § 2. — Les ébénistes-marqueteurs : Pierre Poitou; Jacques Sommer; Jean Normant et Jean Oppenordt . 97

 § 3. — Les sculpteurs pour meubles : Philippe Caffieri; Pierre Lepautre 101

 § 4. — Les sculpteurs ornemanistes : Du Goulon; Jean-Baptiste Pineau; Romié; Toro; Julience. 116

Pages.

CHAPITRE III. — Le meuble à l'époque de la Régence et sous le règne de Louis XV.

§ 1. — Charles Cressent, ébéniste du Régent. 123

§ 2. — Jacques et Philippe Caffieri. . . . 141

§ 3. — J.-F. Oëben et les ébénistes du règne de Louis XV. 154

§ 4. — Les sculpteurs-ornemanistes : Verberckt et Maurisan.. 175

§ 5. — Les peintres-vernisseurs Martin . 182

§ 6. — Les ébénistes étrangers : Kambly; Piffetti 199

CHAPITRE IV. — Le meuble sous le règne de Louis XVI.

§ 1. — Établissement de la communauté des menuisiers-ébénistes. . . 206

§ 2. — Jean Henri Riesener. 210

§ 3. — J.-F. Leleu; C.-C. Saunier; M. Carlin; Montigny; E. Levasseur. 234

§ 4. — Guillaume Beneman. 250

§ 5. — Les ébénistes allemands à Paris : David Roëntgen; Weisweiler; Schwerdfeger. 267

§ 6. — Les ébénistes et les ornemanistes français à la fin du xviiie siècle 285

CHAPITRE V. — Le meuble sous la République et sous le premier Empire : Jacob Desmalter; Thomire; Biennais. . . . 298

www.ingramcontent.com/pod-product-compliance
Lightning Source LLC
Chambersburg PA
CBHW071625220526
45469CB00002B/474